书法艺术

主编 倪旭前

副主编 傅如明 吴晓懿 诸明月 孔令凤 魏殿林

普通高等学校艺术学科新形态重点规划教材

清华大学出版社
北京

本书封面贴有清华大学出版社防伪标签，无标签者不得销售。
版权所有，侵权必究。举报：010-62782989，beiqinquan@tup.tsinghua.edu.cn。

图书在版编目（CIP）数据

书法艺术 / 倪旭前主编 . — 北京：清华大学出版社，2020.8（2024.1 重印）
普通高等学校艺术学科新形态重点规划教材
ISBN 978-7-302-56046-3

Ⅰ . ①书… Ⅱ . ①倪… Ⅲ . ①汉字—书法—高等学校—教材 Ⅳ . ① J292.1

中国版本图书馆 CIP 数据核字（2020）第 130543 号

责任编辑：宋丹青
封面设计：傅瑞学
责任校对：王荣静
责任印制：杨 艳

出版发行：清华大学出版社
 网　　址：https://www.tup.com.cn，https://www.wqxuetang.com
 地　　址：北京清华大学学研大厦 A 座　邮　编：100084
 社 总 机：010-83470000　邮　购：010-62786544
 投稿与读者服务：010-62776969，c-service@tup.tsinghua.edu.cn
 质 量 反 馈：010-62772015，zhiliang@tup.tsinghua.edu.cn
印 装 者：三河市东方印刷有限公司
经　　销：全国新华书店
开　　本：185mm×260mm　印　张：18　字　数：425 千字
版　　次：2020 年 8 月第 1 版　印　次：2024 年 1 月第 2 次印刷
定　　价：49.80 元

产品编号：087286-01

本书获中国计量大学重点教材项目资助

本书编委会

主　　编：倪旭前（中国计量大学艺术与传播学院院长、教授，韩国世翰大学书法博士生导师）
副 主 编：傅如明（西安工业大学中国书法学院教授、硕士生导师）
　　　　　吴晓懿（华南师范大学国际文化学院教授、博士生导师）
　　　　　诸明月（中国社会科学院博士、刘海粟美术馆专职书法家）
　　　　　孔令凤（中国计量大学艺术与传播学院讲师）
　　　　　魏殿林（中国计量大学艺术与传播学院副教授、硕士生导师）

书法艺术

胡抗美（第六届中国书法家协会副主席，四川大学、中国艺术研究院教授、博导）

序 一

今天,全民书法热推动着中华传统文化的回归。信息化时代,增强书法艺术审美能力、弘扬中国书法美育精神对中华文化的继承和发展具有重要的作用,是功在当代、泽被千秋的大事。书法教学必须体现中华文化美育教育的品行与性质,传导经典、讲授技法,提倡以文化人、以艺养心。书法是修出来的、养出来的。本着人文性与艺术性,书法教学须坚持技艺传授与人文修为相结合,以艺理带动艺技、以审美升华精神,技艺相生相发,做到"技进乎道"。传授技法,须以书法艺术的本质与美学原理为底蕴,以培养广大学生的心理素质、技能素质,尤其是创造素质为核心,使学生的创造性劳动获得精神文化成果。

2016年12月,习近平总书记强调:"要加快构建中国特色哲学社会科学学科体系和教材体系,推出更多高水平教材。"2017年7月,国务院办公厅下发《关于成立国家教材委员会的通知》,教育部还专门成立了教材局。这些举措不仅要求教材的内容始终坚持正确的政治方向、专业水准和价值导向,而且要求新教材满足教学内容数字化、学习平台网络化的普遍需求。鉴于此,高等书法教材也不例外。近年来,书法教学已经悄悄地走向网络化,各类书法在线教育、书法教学翻转课堂、书法 MOOC(慕课)现代教学将会雨后春笋般推出,高等书法教育必将从"线下"发展为"线上+线下"混合型教学模式。互联网技术在艺术教学模式上的创新,迫切呼唤新形态教材的推出,倪旭前教授主编的《书法艺术》正逢其时。

这本《书法艺术》是倪旭前教授在教育部中国大学 MOOC 平台开设的全国在线开放课程"书法艺术"的配套教材。书中配备了书法临摹的视频二维码,方便学生扫描,可在课内课外利用电脑和手机反复观看。通过观摩清晰的古代经典书法作品和名家临摹示范,可以弥补线下课堂理论教学的不足,大大方便对经典书法技艺的学习与理解,

是深受广大学生欢迎的学习模式。面对当前受众如此庞大的互联网时代，面对覆盖社会的以休闲与调侃为基本模式的市民消费文化，推出优秀的经典书法教材，并辅助二维码视频学习资源，对普及传统书法教育十分重要，这种新形态教材会越来越普及并进一步优化。

本书重点介绍了篆、隶、楷、行、草诸体的经典代表作的基本概况、创作背景、艺术特色以及临摹技法等，使学生能大体把握历史经典所表达的情感内涵，培养临摹与创作能力。同时介绍了书法简史、美学原理与艺术特征等，使学生掌握书法艺术的审美特征、艺术内涵，培养鉴赏能力。又通过对书法中外传播的探讨，使学生了解中国书法文化在国外传播的历史与现状，提升非艺术类学生的借鉴和融通能力，增进相关艺术专业学生运用传统书法艺术元素提升艺术思维和表现力的水平。

本书主编倪旭前教授长期从事高校书法创作与理论研究，曾在中国美术学院、浙江大学等多所高校主讲书法类课程，指导培养了多名书画专业硕士生。近年来，他开始探索书法艺术在线教学标准化建设，以打造艺术类"金课"为目标，将书法创作心得、教学经验与在线学习规律相结合，运用于教学一线，面向全国推出新形态书法教学，在业界具有一定的影响力。本教材的编写由多位书法界颇具艺术造诣和学术影响的中青年学者参与，是中国计量大学校级重点教材，有一定的教材立项资助，这些都在一定程度上保证了本教材的学术质量。

在《书法艺术》即将由清华大学出版社付梓之际，祝愿此书的出版，为中国当代书法文化的普及与繁荣作出贡献！

言恭达

（清华大学教授，第五届、第六届中国书法家协会副主席）

序 二

 以汉字为载体的书法艺术,是中华文化中最有代表性的符号,彰显着我们的民族特征、民族性格和民族精神。在中华文化历史长河中,它是一颗特别璀璨的明珠。一部书法史,就是一部中国文化发展史。几千年来,书法艺术川流不息,在世界艺苑独树一帜,其境界远远超出寻常生活和其他艺术形式。

 书法既是艺术,又特别有实用价值。与其他艺术门类相比,书法艺术更具有基础性、普及性和广泛性。作为一个中国人,你可以不会唱歌、不会画画,但你不能不会写字,还应该努力写好字。一个人的书写和书法能力,往往能表现出他的文化底蕴、学识水平、审美素养和艺术品位。因此,书写和书法教育,历来就是基础教育的入门课程和必修课程。重视书法教育、传承书法艺术,意味着传承文化自信和民族自信。

 教育部规定,从小学开始设置书法课程,并且由国家审定了小学生的书法教材,中学也普遍开设书法选修课程。书法教育,不仅是基础教育的事,也应该是各级各类教育的事。现在,不仅中小学,还有大学、职业技术院校,以及各种成人教育,都越来越重视书法教育,这种现象令人兴奋和鼓舞。

 由倪旭前教授主编的《书法艺术》,是教育部中国大学MOOC(慕课)平台开设的全国在线开放课程"书法艺术"的配套教材。本书既注重对传统书法文化的介绍,又重视经典作品的技法传授,是一种"文字+视频"的新形态书法教材。

 清代朱履贞认为:临摹用功是学书大要。书法艺术最具有传承性,必须从经典碑帖入手。本书选取了书法诸体的经典碑帖作品为临摹范本,强调技法的临摹学习,这一点非常重要,可以使书法学员不至于走错路子,误入歧途。

 书法艺术是线条的艺术。林语堂曾说,书法提供了基本的美学,国人就是通过书法才学会"线条"(点画、笔画)和"形体"(间架、字形)的基本概念的。康德说:

"线条是真正的美。"书法线条或者说它的笔法结构很值得研究，本书也强调了经典作品的点画和结体等技法。

本书增加了多位学有专攻的书法教师的教学视频，针对经典作品技法进行临摹示范，有助于提高学生的技法学习和临摹能力。这种充分利用现代信息技术进行生动活泼的传统书法教学的方式很值得提倡和推广。

清代朱和羹《临池心解》云："学书不过一技耳，然立品是第一关头。品高者一点一画自有清刚雅正之气；品下者虽激昂顿挫，俨然可观，而纵横刚暴未免流露楮外。"现在，有不少书法从业人员否定传统、不学经典、不讲法度、随手涂抹、张牙舞爪，走邪门歪道，将书法艺术变成杂耍表演，惊世骇俗，这种江湖书法很容易误导年轻一代。书画活动是一种雅事：端正自然、气静神闲，是文雅；情随事迁，风驰电掣，是豪迈，它们都给人以美感。而那些表现粗野、狂躁、怒张、做作、锋芒毕露的江湖书法，完全失去了中国书法典雅、中和、文质彬彬之美。本书重视在书法技法传授中，增加书法文化和品格教育的内容，引导学生走书法的"正大气象"之道，远离江湖书法之恶俗。

沈尹默先生说："世人公认，中国书法是最高艺术，就是因为它能显出惊人的奇迹。无色而具有图画的灿烂，无声而有音乐的和谐，引人欣赏，心畅神怡。"借此，惟愿《书法艺术》的出版，能使学生们学到优秀的中华传统书法文化和书法技能，在一笔一画中享受书法艺术快乐和脱俗的身心修炼，从而提升审美素养。用真正的书法艺术影响社会，提升我们全民族的文化素质。

<div style="text-align:right">

郭振有

2020年2月8日于北京

（中国教育学会书法教育专业委员会原理事长，国家教育部原副总督学，

中国书法家协会会员）

</div>

自　序

近日，接到清华大学出版社编辑关于本教材已经售罄马上重印的消息，作为主编，我感到很欣慰，证明我们的教材深受读者喜欢。在全书进行修订工作的同时，我想再写点感想，聊作自序。

中国书法是蕴含最多中国文化元素的国粹，也是华夏民族乃至整个东方艺术的精髓。习近平总书记在2023年第17期《求是》杂志发表的《在文化传承发展座谈会上的讲话》中指出："中华文明历经数千年而绵延不绝、迭遭忧患而经久不衰，这是人类文明的奇迹，也是我们自信的底气。坚定文化自信，就是坚持走自己的路。"2014年5月，在北京市海淀区民族小学的墨韵堂里，总书记对正练毛笔字的孩子们说："中国字是中国文化传承的标志。殷墟甲骨文距离现在3000多年，3000多年来，汉字结构没有变，这种传承是真正的中华基因。"同年10月，他在河南殷墟遗址考察时再次指出："书法是中华文化瑰宝，包含着很多精气神的东西，一定要传承和发扬好。"总书记对书法艺术、书法文化传承的重视彰显着深厚的文化情怀。

作家林语堂在其《中国人》一书中说："书法提供给了中国人民以基本的美学，中国人民就是通过书法才学会线条和形体的基本概念的。因此如果不懂得中国书法及其艺术灵感，就无法谈论中国艺术。"旅法学者熊秉明甚至认为，"书法是中国文化核心的核心"。毕加索说："这个世界上谈到艺术，首先是你们中国人有艺术，其次是日本的艺术，当然日本的艺术又是源于你们中国"，"假如生活在中国，我一定是个书法家，而不是画家"。足见中国书法艺术的博大精深。

2021年年底，国务院学位委员会发布《关于对〈博士、硕士学位授予和人才培养学科专业目录〉及其管理办法征求意见的函》，其中，对艺术类学科专业目

录作出修订，将一级学科"美术学"调整为"美术与书法"。2022年9月，国务院学位委员会、教育部印发通知，发布《研究生教育学科专业目录（2022年）》和《研究生教育学科专业目录管理办法》。通知指出：根据博士、硕士学位授权点对应调整结果，2023年下半年启动的新一轮研究生招生、培养工作按新版目录进行。

以前，书法在学科分类中归属在"美术学"之内；更早时，甚至放在一级学科"中国语言文学"下的二级学科"古代文学"之内，中央美院、中国美院的很多书法教授，在20世纪八九十年代拿到的毕业学位都是文学学士、文学硕士、文学博士。现在，书法专业正式从美术专业中独立出来，成为一级学科，正如戏曲的独立，这不光利于书法学科的发展，对弘扬和传承中华优秀传统文化，增强我国传统书法艺术在国际上的话语权也大有裨益。当然，也有一些专家提出质疑，他们认为书法的学科独立未必好，书法下面的二级目录很难划分；古代没有书法专业，王羲之、颜真卿、苏轼都是官员身份，也没有进过美术学院，但不妨碍他们成为书法大师。书法的学科独立容易导致重书法技术、轻书法学养。正如清代刘熙载讲："书者，如也。如其学，如其才，如其志，总之曰如其人而已。"书法拼到最后拼人品与学养。学界宗师启功先生就不认为自己是书法家。从这个角度上讲，书法学科独立之后，既要重视与其他学科的交叉、交融，还要重视书法文化的传承与发扬，尽管做到这一点比较困难。

习总书记在二十大报告中提出："增强中华文明传播力影响力。坚守中华文化立场，提炼展示中华文明的精神标识和文化精髓，加快构建中国话语和中国叙事体系……"因此，我们既有深研和传承中华优秀传统书法艺术的荣耀，也有向海内外弘扬与传播中华书法文化的历史使命。本教材配套的"书法艺术"课程正努力申请国家一流课程；并被英国、意大利、日本、韩国、巴西等官方媒体报道，还将持续进行全球宣传。同时，伴随"中国大学慕课西行"计划，教材连同课程，将一起在西部20所高校推广。本次教材修订中，我们力求突出中华传统书法艺术的时代性、创新性，以及与其他艺术的学科交融性，让内容趋于标准化，更具系统性和可延展性。书中的视频也会持续更新，努力做到与时俱进。希望读者继续支持，让本教材得到更多的优化和完善！

倪旭前
2024年1月8日于杭州西子湖畔

目 录

导入语 / 001

第一章 书法之谜 / 003
第一节 书法有什么魅力 / 004
第二节 甲骨文是不是书法 / 007
第三节 书法艺术是如何走向成熟的 / 009
第四节 中国传统哲学对书法有哪些影响 / 014
第五节 书法美在哪里 / 017
第六节 书法作品的真伪如何鉴定 / 024

第二章 篆书艺术 / 029
第一节 什么是篆书 / 030
第二节 篆书临摹的材料准备及理论常识 / 035
第三节 "二李"与《峄山碑》艺术原理 / 040
第四节 小篆的笔法结体及其临摹 / 044
第五节 大篆石鼓文笔法结体及其临摹 / 050

第三章 隶书艺术 / 061
第一节 什么是隶书 / 062
第二节 秦汉与清代隶书的风格类型有哪些 / 066
第三节 汉简《居延汉简》的笔法体及其临摹 / 087
第四节 汉隶《乙瑛碑》的笔法结体及其临摹 / 089
第五节 清代隶书的笔法结体及其临摹 / 096

第四章　楷书艺术 / 099

第一节　什么是楷书？楷书有哪些风格类型 / 100
第二节　楷书临习的路径与方法 / 114
第三节　唐楷《勤礼碑》的笔法结体及其临摹 / 119
第四节　魏碑《李璧墓志》的笔法结体及其临摹 / 125
第五节　小楷《玉版十三行》的笔法结体及其临摹 / 130

第五章　行书艺术 / 137

第一节　什么是行书 / 138
第二节　"天下第一行书"：王羲之《兰亭序》/ 140
第三节　"天下第二行书"：颜真卿《祭侄文稿》/ 148
第四节　行书《兰亭序》的笔法原理及其临摹 / 155
第五节　行书《兰亭序》的结体原理及其临摹 / 166

第六章　草书艺术 / 175

第一节　什么是草书 / 176
第二节　经典草书之一：孙过庭《书谱》/ 178
第三节　经典草书之二：张旭《古诗四帖》/ 206
第四节　孙过庭《书谱》的笔法原理 / 212
第五节　孙过庭《书谱》的结体原理 / 232

第七章　书法与传播 / 247

第一节　书法与传播的关系 / 248
第二节　书法在国内的传播 / 252
第三节　书法的海外传播 / 255
第四节　孔子学院书法教学情况 / 264

后　记 / 269

导入语

 中国书法是蕴含最多中国文化元素的国粹,也是华夏民族乃至整个东方艺术的精髓。中国书法以文字为载体,以文字点画的运动来表现线条的美,抒发书家的情感。那么,中国的汉字书写为什么能成为一门艺术?而同样具有几千年历史的英文字母的书写不能成就艺术?中国书法作为以线条为表现形式的视觉造型艺术,它的美学原理在哪里?历史上又有哪些主要的书法流派和经典作品?如何欣赏书法艺术?如何临摹篆、隶、楷、行、草诸体经典书法?这是"书法艺术"课程将要阐述的一些基本问题。

第一章

书法之谜

第一节 书法有什么魅力

《新唐书·欧阳询列传》中,记载了这样一个典故:

初唐书法家欧阳询有一次外出,发现了一块古碑,碑上刻有西晋书法家索靖的字。欧阳询于是停马观看,看了很长时间才离开。离开数百步又回到碑前,下马,站立,观看碑上的书法,看累了,就在地上铺一块布,坐下来观看,晚上又住在碑的附近,一直把索靖碑观看了三天才离开。

书法艺术的魅力可见一斑。

2010年,在北京中国嘉德秋季拍卖会上,唐宋人摹本王羲之草书《平安帖》(图1-1)以3.08亿元人民币成交。同样,宋代黄庭坚、米芾的书法作品也都有上亿元的拍卖会纪录。

可见,书法艺术在当今的收藏界,也是独具魅力的。

一、汉字之美

从殷商甲骨文分析,书法的雏形即以汉字为依托,汉字来源于原始的象形图案和指事符号。《说文解字》有"六书",即"象形、会意、指事、形声、转注、假借",其中前"四书"讲的是造字之法,造字依据的是人们对事物形象的概括与理解。这种象形文字具有具象美,一开始便"依类象形""博采众美",能"通神明之

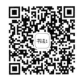

图1-1 王羲之:《平安帖》,绢本草书(唐或宋人摹本),纵24.5厘米,横13.8厘米,4行41字

德""类万物之情",汉字本身的形态,天然具有丰富多变的美的意象,能够因形见义。可以说,远古时代的文字即绘画,"书画同源"是有一定道理的。汉字从产生、发展到

定型，历史漫长、变化繁杂，其一字多体的特点也为书法美的创造提供了用之不尽的源泉。汉字既丰富又简约，既和谐又多变。汉字众多丰富的部首形态和多变的点画书写方法及其构架的虚实、方位意识，具有形式美的基本要素，给书法的点画美与结构美的创造留下了可以广阔驰骋的天地。这是汉字的书写能最终演化成一门独特的艺术，而其他拼音文字的书写没有可能成为真正意义上的"书法"之根本原因。存有具象美之汉字，一开始便包含了美的特质，它能够表现生命活动与情态。因此，实用性与艺术性在最初就结合在一起，加之中国传统思想文化的影响，书法自殷商甲骨文以来，历经秦汉、魏晋、隋唐、宋元乃至明清，直至当代，纵横数千年，经久不衰，其历史可谓源远流长；书法的篆、隶、楷、行、草诸体并行发展，其内涵可谓精深博大。从文字之美的角度看，书法的艺术魅力是不言而喻的。

二、书法语言

书法艺术的语言也魅力无限。书法艺术的语言即笔、墨、纸、砚，俗称"文房四宝"。之所以称"宝"，是有其独特性的。比如毛笔。东汉著名文学家、书法家蔡邕有一句话非常有意思，他说："惟笔软则奇怪生焉。"[1]大意是说，正因为毛笔的头是软的，所以千奇百怪、千姿百态的点画形态就产生了。他的《笔赋》还认为毛笔可以"书乾坤之阴阳"，即毛笔书写可以表现天地阴阳变化关系等。而英文字母的书写工具，较早的是羽毛笔，其笔头是硬的。在蒸汽机发明以后，西方社会发明了钢笔，其笔头也是硬的，书写效果有别于毛笔。中国毛笔书写工具的这种特殊性，也是造成汉字书写最终演变为一门艺术，而同样具有几千年历史的英文字母的书写却没能成为艺术的原因之一。又如纸，也是很重要的书法语言。宣纸遇到墨汁，能表现浓淡枯湿，产生独特的笔墨韵味。宣纸的另一个优点则是可以存放很长时间，这也是西方艺术载体所不具备的。西方文艺复兴时期达·芬奇名作《蒙娜丽莎》，约创作于1503年，到如今材质已经有了腐烂倾向，亟须抢救。而我国西晋陆机（261—303）的纸本书法《平复帖》和东晋王珣（349—400）的纸本书法《伯远帖》都还保存得比较完好，距今已逾1600年。

[1]〔东汉〕蔡邕：《笔论》，见上海书画出版社、华东师范大学古籍整理研究室选编：《历代书法论文选》，6页，上海，上海书画出版社，1979。

三、书法在中国的艺术地位

现代美学家宗白华在其《书法在中国艺术史上的地位》一文中写道:"中国乐教衰落,建筑单调,书法成了表现各时代精神的中心艺术。"[1] 书法在中国艺术中的地位是很特殊的。旅法学者熊秉明甚至认为:"书法是中国文化核心的核心。"傅抱石先生说:"中国艺术最基本的源泉是书法,对于书法若没有相当的认识和理解,那么和中国的一切艺术可以说绝了姻缘。"李苦禅先生说:"不懂书法艺术,不练书法,就不懂什么是国画的大写意和写意美学。"这是现当代文化名流对书法艺术的高度评价。那么古人又是如何看待书法的呢?

自书法艺术形成以后,中国历代书法家、艺术家、统治阶级对书法包含的民族文化思想也有过一些研究或评价,哪怕不少是零星的片言只语的审美点评。东晋卫夫人《笔阵图》云:"自非通灵感物,不可与谈斯道矣!"[2] 明代项穆《书法雅言》云:"书之作也,帝王之经纶,圣贤之学术……";"夫人灵于万物,心主于百骸。故心之所发,蕴之为道德,显之为经纶,树之为勋猷,立之为节操,宣之为文章,运之为字迹……但人心不同,诚如其面,由中发外,书亦云然。"[3] 清代冯班云:"书是君子之艺,程、朱亦不废。"[4] 清末康有为云:"书虽小道,其精者亦通于道焉。"[5] 评价同样非常之高。

外国人如何看待书法艺术?美国福开森先生认定:"中国一切的艺术乃是中国书法艺术的延长。"毕加索对中国的书法艺术评价也非常高,他曾说,"如果我生为中国人的话,我会做书法家,而不做画家。可以说,在两千多年的经学、仕途为士人首选的封建社会里,书法尽管长期被传统士大夫视为雕虫小技、末技,是文人茶余饭后借以消遣的形式,但其精神与中国传统文化是息息相通的,书法往往能反映和体现创作者的禀赋、功力、学养和才情等。古人如果不涉及书法,似乎便不足以标榜儒雅。

[1] 宗白华:《艺境》,124页,北京,北京大学出版社,1987。

[2] 〔东晋〕卫铄:《笔阵图》,见上海书画出版社、华东师范大学古籍整理研究室选编:《历代书法论文选》,21页,上海,上海书画出版社,1979。

[3] 〔明〕项穆:《书法雅言》,见上海书画出版社、华东师范大学古籍整理研究室选编:《历代书法论文选》,526页,上海,上海书画出版社,1979。

[4] 〔清〕冯班:《钝吟书要》,见上海书画出版社、华东师范大学古籍整理研究室选编:《历代书法论文选》,549页,上海,上海书画出版社,1979。

[5] 康有为:《广艺舟双楫》,见上海书画出版社、华东师范大学古籍整理研究室选编:《历代书法论文选》,748页,上海,上海书画出版社,1979。

第二节　甲骨文是不是书法

中国书法艺术的源头在哪里？甲骨文能否称作书法艺术？这是学习书法艺术时很容易产生的一些问题。让我们先来了解一下甲骨文。

一、甲骨文的发现

据记载，19 世纪末，河南安阳小屯村，农民在耕地过程中经常会挖掘出古代的龟甲与兽骨。有一个叫李成的人，有一次他身上长了脓疮，却没钱看病买药，就把自己挖出来的甲骨压成碎末后敷在身上，发现这些骨粉居然可以吸收脓疮，能止血。为了赚钱，李成就把自己挖出的甲骨以"龙骨"的名义卖到了中药铺。光绪二十五年（1899）秋，时任清朝最高学府国子监祭酒（相当于校长）的王懿荣由于患了疟疾，就叫人去宣武门外的达仁堂中药店买回了一服中药。王懿荣在不经意间，发现一味名叫"龙骨"的药品，上面刻有一些特殊的符号。为什么龙骨上面会刻有符号呢？作为国学大家的王懿荣，自然对这块龙骨产生了兴趣。很快他意识到这是非常珍贵的文物。于是他就将药店中一切带有刻痕的龙骨都买了回来。又通过不同的途径搜购回了不少的龙骨，总计有1500多片。经过深入、细致的研究，他发现这些甲骨文字是商朝晚期（前14—前11世纪）王室用于占卜记事而在龟甲或兽骨上契刻的文字，这便是中国已知的最早的文字体系，即后来人们所谓的"一片甲骨惊世界"。

1908 年，学者罗振玉前往安阳进行实地考察。先后共搜集到近 2 万片甲骨，于 1913 年精选出 2000 多片编成《殷墟书契》（前编）出版，随后又编印了《殷墟书契菁华》（续编），为甲骨文的研究奠定了基础。继罗振玉之后，许多著名的学者，如王国维、郭沫若、董作宾、唐兰、陈梦家、容庚、于省吾、胡厚宣等都进行了卓有成效的考释和研究，形成了一门专门的学问——甲骨学。

甲骨文是殷商时期刻写在龟甲、兽骨上记载占卜、祭祀等活动的文字，是经过巫师加工过的古汉字。在商代，国王在做任何事情之前都要占卜，甲骨就是占卜时的用具。占卜的人或者叫巫师，把自己的名字、占卜的日期、要问的问题都刻在甲骨上，然后用火炷烧甲骨上的凹缺。这些凹缺受热开裂，出现的裂纹就称为"兆"。巫师对这些裂纹的走向加以分析，得出占卜的结果，并把占卜是否灵验也刻到甲骨上。经过占卜应验之后，这些刻有卜辞的甲骨就成为一种官方档案保存下来。据统计，目前发现有大约 15 万片甲骨，4500 多个单字。甲骨文的内容大部分是殷商王室占卜的记录。内

容涉及商代社会生活的诸多方面，包括政治、军事、文化、社会习俗、天文、历法、医药等，可以约略了解商朝人的生活情形，也可以得知商朝历史发展的状况。

二、甲骨文的艺术性

关于甲骨文的分期，著名考古学家董作宾是最早提出甲骨文断代问题的。他主持了殷代帝王世系年谱、殷先王称号、殷帝姓氏、出土物墓葬地段、异域地名、铭文所述人物、铭文语法结构、铭文表意标准、铭文书写形态等重大课题的研究，取得了举世瞩目的成就。根据董作宾对甲骨文分期断代的研究结果，可将甲骨文分为五期，各期的刻写风格也颇有不同：

第一期，武丁时期，宏伟挺拔；

第二期，祖庚祖甲，矜持收敛；

第三期，廪辛康丁，颓废没落；

第四期，武乙文丁，瘦硬坚挺；

第五期，帝乙帝辛，纤弱秀美。

甲骨文因用刀契刻在坚硬的龟甲或兽骨上，所以用笔多方折，多用直线，即使曲线也是由短的直线接刻而成。由于起刀和收刀直落直起，故多数线条呈现出中间稍粗两端略细的特征，显得瘦劲坚实、挺拔爽利，并富有立体感。线条较为严整瘦劲，刻时笔画粗细曲直兼备，这对后世篆刻的用笔用刀是有影响的。在结字上，外形多以长方形为主间或少数方形，文字大小有变化，具备了对称美或一字多形的变化美，在总体上又是均衡对称的，布局平稳。有些文字也有方圆结合，开合揖让的结构形式，有的字还具有或多或少的象形图画的痕迹，具有早期文字的稚拙和生动。在章法上，文字虽受骨片大小和形状的影响，仍表现了镌刻的技巧和书写的艺术性。行款基本清晰，文字大小错落有致。每行上下、左右虽有疏密变化，但全篇气脉贯通、前后左右呼应，大小错落。并且，字数多者，全篇安排紧凑，给人以茂密之感，字数少者又显得疏朗空灵，总体上呈现出古朴又烂漫。因为这些艺术性，现今仍有在一些书法家和书法爱好者以甲骨文字体结构、艺术特征为临写范本，加以工整地摹写即集古字以组合为对联、中堂等形式作品，正如罗振玉1921年的集字创作《集殷墟文字楹帖》。有的则借鉴甲骨文特征加以自行创作现代书法作品。他们将甲骨文视作一种灵感，仅仅是艺术创作中的一点启示，而并不在于追求"形似"。

让我们先来观察一块甲骨，以增加对甲骨文的感性认识。

这是商武王时期的牛胛骨版记事刻辞（图1-2），内容记述商代社会生活和天气等方面情况。字体瘦硬劲直，工整端严；结体纵横开阔，气势雄伟；风格豪放，字形大

小错落，生动有致，各尽其态，富有变化而又自然潇洒，包含着书法艺术的诸多因素，体现了商代人的艺术技巧和艺术素养。

尽管这种甲骨文包含了书法作为艺术的一些特点，那么甲骨文是不是就是书法艺术了呢？

我们先来看一下人们对于书法艺术的一般定义：中国书法是以汉字为载体，以笔、墨、纸、砚为基本语言，通过汉字书写的点线运动和造型韵律来表达书

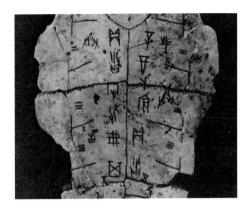

图1-2 商武王时期的牛胛骨版记事刻辞，河南安阳出土，长32.2厘米，宽19.8厘米

家思想情感的一种艺术形式。甲骨文尚处于书法的不自觉阶段，甲骨文的镌刻者追求最多的是书写的整齐、端正。因此，从这一点讲，甲骨文并非是严格意义上的书法艺术。然而，这些甲骨文字用尖利的工具契刻，也有用类似毛笔所写的墨书或朱书文字，笔画瘦硬方直，线条遒劲，富有立体感，表现出契刻者运刀如笔的娴熟技巧，具有一种瘦硬刚劲、自然质朴的独特风格。从已识别的约1500个甲骨文单字看来，已有"六书"（象形、会意、指事、假借、转注、形声）的汉字构造方法，初步具备了中国书法的三个基本要素：用笔、结字与章法。逐渐具备了一些造型美的因素，如平衡、均匀等。因此，甲骨文可称为书法艺术的一种雏形。

第三节　书法艺术是如何走向成熟的

书法是蕴含中国文化元素最多的国粹，也是华夏民族乃至整个东方艺术的精髓。那么书法艺术是如何走向成熟的呢？她在中国历史上到底有怎样的地位呢？我们可以通过以下几个方面来分析考察。

一、书法艺术成熟前的形态如何

中国书法以汉字为载体的，通过汉字书写的点线运动来表现书法家的精神情感。因此，探讨书法艺术的形成与发展，必然要追溯汉字的产生与演化。那么，书法艺术在成熟之前，汉字书写的早期形态又是怎么样的？可以猜想，早期书写的形式肯定也是丰富多样的。除了前面讲到的较为系统的成熟的甲骨文，更早期文字形态肯定存在，

而且是多样的，发展也是漫长的。东汉许慎《说文解字·序》云："古者庖牺氏之王天下也，仰则观象于天，俯则观法于地，视鸟兽之文，与地之宜，迁取诸身，远取诸物，于是始作《易》八卦，以垂宪象。……及神农氏结绳为治而统其事，庶业其繁，饰伪萌生。黄帝之史仓颉见鸟兽蹄迒之迹，知分理之可相别异也，初造书契。'百工以乂，万品以察，盖取诸夬。'"[1] 由此可知，庖牺氏时期，主要以画卦记录语言；神农氏时期，以结绳记录语言。距今约5000年前的轩辕黄帝时代，文明渐进，交流用事繁多，结绳记事的记号已远远不够用，文字的产生已迫在眉睫。黄帝的史官仓颉等人开始了创造文字的壮举。传说有一年，仓颉到南方去，登上阳虚之山，临于洛汭（读作瑞）之水，忽然看见一只大龟，龟背的颜色是红色的，上面却有许多青色的花纹。他觉得稀奇，细细研究，恍然悟出这不是花纹，而是文字，有意义可通，于是产生了创造文字的意愿。《淮南子》云："昔者仓颉作书而天雨粟、鬼夜哭。"[2] 可见创造文字是一件惊天动地的大事，需要超乎寻常的智慧。当然，这种神圣的创造，不可能就仓颉一人，西晋卫恒《四体书势》云："昔在黄帝，创制造物；有沮诵、仓颉者，始作书契以代结绳，盖睹鸟迹以兴思也。"[3] 这里提到创造书契的就有沮诵、仓颉两人。其实说到底，文字应该是社会发展的产物。

尽管早期的汉字符号未必十分在意艺术化，但是的确是很有意思的存在。据考证，1921年首先在河南渑池仰韶村发现的"仰韶文化"，已经创造了汉字，距今达5000多年。1954年在西安半坡仰韶遗址，又出土了很多陶器，其口缘外往往刻有不同的符号。1959年，在山东大汶口地区也发现了仰韶文化的文字符号。大汶口陶器文字图有意符"热"字，是合体图画的会意字，太阳烤得下面起了火，就是热。有人认为这些符号就是"结绳而治"以后的"书契"。当然这些符号还不能称书法，哪怕是王懿荣发现的距今3000多年的殷商甲骨文也不是书法艺术。

2013年在浙江平湖庄桥坟遗址出土的器物上发现了大量刻画符号和部分原始文字（图1-3），经研究是迄今为止在我国发现的最早的原始文字，为大约距今5000年前的良渚先民使用的文字，比河南殷商甲骨文要早1000余年，当然书写时对于艺术化，还是无意识的。唐代张彦远在《历代名画记》中云："书、画同体而未分，象制肇创而

1 〔东汉〕许慎：《说文解字·序》，见崔尔平选编、点校：《历代书法论文选续编》，3页，上海，上海书画出版社，1993。

2 《淮南子集释·中》，571页，北京，中华书局，1998。

3 〔西晋〕卫恒：《四体书势》，见《历代书法论文选》，12页，上海，上海书画出版社，1979。

犹略，无以传其意，故有书；无以见其形，故有画。"[1] 此时的书写主要还是为了传达意思，书写、刻符的古人未必会在意符号的艺术性。后来的殷商甲骨文的艺术性就大大增强了。郭沫若在《古代文字之辩证的发展》一文中说："有意识地把文字作为艺术品，或者使文字本身艺术化和装饰化，是春秋时代的末期开始的。这是文字向书法的发展，达到了有意识的阶段。"[2] 但在先秦，书法只是少数高层贵族拥有的特权，还没有形成书法家群体和系统的书法理论，真正意义上的书法艺术尚处于酝酿之中。

图1-3　2013年7月，浙江出土刻有原始文字的石钺

二、汉末草书的兴起与书法艺术精神的确立

　　随着日常生活的复杂化，生产力的迅速发展，为了适应人们生活实践和审美追求的需要，文字书写中美的因素越来越为人们所认识和重视，并逐渐被人们自觉地加以强调和追求，汉字书写由记录语言、交流思想这一实用功能为主开始上升为具有审美功能的书法艺术，一个典型的标志就是汉末草书艺术的兴起。

　　草书，尤其是今草与狂草，因其笔画点线、体态造型的丰富变化，章法的连绵萦绕，气势的流转飞动，比之篆、隶、楷诸体，更适宜于表现书家的思想情感，实可谓书法艺术中最具抒情功能、最能体现审美性的一种书体。因此，草书的成熟和崛起，可以看作是书法艺术的自觉或者说书法艺术精神的真正确立。东汉著名辞赋家赵壹（约122—196）

《非草书》一文描写了被誉为"草圣"的张芝及其弟子姜孟颖、梁孔达等为代表的一批士人，整日沉湎于无益于士人科举、官员考核、社会治理、儒家平天下的"艺之细者"草书的一场汉末草书运动。赵壹在这篇文章中，对草书本身加以"贬低"，也批评了这批士大夫全身心从事草书活动的不正当性，认为缺乏道德价值。

　　汉末的草书运动为何会遭遇这样的反对呢？这跟当时的特殊的社会思潮不无关系。汉武帝"独尊儒术"后，文艺作为礼治的附庸，作为细末之道已经深入人心。这个时代，辞赋逐渐背离楚辞传统，成为用于歌功颂德的政治"附属品"，官方通行的篆隶、

1 〔唐〕张彦远：《历代名画记》，见俞剑华：《中国古代画论类编（修订本）》，26页，北京，人民美术出版社，1979。

2 郭沫若：《书法论》，60页，上海，上海书画出版社，1979。

章草等字体，也没有春秋战国时期文字的大小错落，天真自然，而是作为一种统一、规整的交流"工具"而存在。相对于文人士夫们的正业——经学、仕途而言，书法同其他文艺形式一样，被士大夫们视为雕虫小技、末技、小道。实际上在汉代以后很长的历史阶段，书法也一直被视为文人士大夫茶余饭后消遣的形式或者官人用于装点儒雅的一种工具。正因为如此，东汉灵帝光和元年（178）二月，汉灵帝设置鸿都门学（校址设在洛阳鸿都门，中国最早的书法学校），鸿都门学的学生以篆书的一技之长，可以被录用为官，由此引来了朝廷上下的广泛的非议，引起当时世家大族和儒学士大夫的激烈论争。鸿都门学的出现，深层次的根源是文学和书法艺术的逐渐独立与觉醒。在汉末，书法家群体出现了，典型的就是以张芝为精神领袖的西州草书流派。书法理论也不断出现，如东汉蔡邕、赵壹的书法文章。书法材料取得了决定性的革新和进步。汉末赵岐《三辅决录》云："（韦诞奏言云）：工欲善其事，必先利其器，用张芝笔、左伯纸及臣墨，兼此三具，又得巨手，然后可逞径丈之势，方寸千言。"[1] 艺术性很强的"今草"书体也出现了，唐张怀瓘《书断》云："伯英（张芝）学崔、杜之法，温故知新，因而变之以成今草。"[2] 书法艺术开始走向成熟。因此，把作为符号体系的汉字的书写记录功能逐渐提升为具有独立审美功能的书法艺术，大致在汉末至魏晋之间得以完成，魏晋书法是中国书法达到的第一个发展高峰。

三、帝王对书法艺术的影响

尽管先秦思想家没有提到书法，但是书法艺术在汉代以后的社会地位越来越突出，甚至远远高出国画艺术。这里有一个重要的推动力，那就是汉末以降，历代帝王对书法都有不同程度的爱好与重视。这点对于书法的发展影响巨大。在中国古代社会，皇权是至高无上的，帝王的个人爱好简直可以视为国家意志，哪怕这种爱好只是政治作秀，只是维持和巩固统治的需要而已。帝王对于书法的性情喜好，决定着书法艺术在一段时期内的盛衰升沉。古代的中国帝王，或以阳刚、正大的书作传世，或以追慕书法的逸事传闻，直接影响了古代书法的繁荣和发展。

秦始皇统一文字，"书同文"，通行小篆，出于实用，并没上升到书法艺术层面。

[1]〔东汉〕赵岐：《三辅决录》，见〔宋〕苏易简：《文房四谱》，81页，杭州，浙江人民美术出版社，2016。

[2]〔唐〕张怀瓘：《书断》，见上海书画出版社、华东师范大学古籍整理研究室选编：《历代书法论文选》，163页，上海，上海书画出版社，1979。

文字在秦代开始被大量使用,交流信息大量增加,文字的书写性逐渐增强,图画性逐渐减弱,因此,小篆比以往大篆更显得规范、严正,大小如一。即使在汉末,官方文字有汉隶和章草,但规范、严正,大小如一的小篆体仍然被视为正宗。

到了汉灵帝,他开始爱好书法,尽管他爱的只是"尺牍及工书鸟篆"。汉灵帝不但爱好"尺牍及工书鸟篆者",还设置鸿都门学。魏武帝曹操也雅好书法,平日得闲喜欢读帖、揣摩,也经常与当时的书法名流锺繇、梁鹄、邯郸淳、韦诞等人切磋书艺,结下了深厚的友谊。据卫恒《四体书势》记载:"灵帝好书,时多能者,而师宜官为最。……(梁)鹄卒以书至选部尚书。……梁鹄奔刘表,魏武帝破荆州,募求鹄。鹄之为选部也,魏武欲为洛阳令而以为北部尉,故惧而自缚诣门,署军假司马,在秘书以勤书自效,是以今者多有鹄手迹。魏武帝悬著帐中,及以钉壁玩之,以为胜宜官,今宫殿题署多是鹄书。"[1] 晋代陆云给陆机的信中说:"曹公藏石墨数十万斤。"可见曹操喜欢书法的程度。曹操不但喜欢书法,还能书法创作。南朝书评家庚肩吾《书品》云:"论曰:魏主笔墨雄瞻,吴主体裁绵密。"[2] 唐张怀瓘《书断》把曹操书法列为妙品,评其书为:"笔墨雄浑,雄逸绝论。"[3] 曹操与崔瑗、崔实、张芝、张昶并誉为汉末"章草五大家"。南朝梁武帝萧衍不但爱好书法,而且还撰写了《草书状》《古今书人优劣评》等书法史上重要的理论文献。他在《古今书人优劣评》中写道:"羲之书字势雄逸,如龙跳天门,虎卧凤阙。"[4] 萧衍是最早肯定王羲之书法成就的帝王之一,可以说开启了历代"崇王"之风气。唐太宗李世民热衷书法,对王羲之书法尤其推崇,是一个典型的例子。李世民不但有《温泉铭》《晋祠铭》两块艺术水准较高的碑刻作品传世,更为重要的是,李世民建立了弘文馆,首次提出书法艺术层面的"书学"概念,设书学博士,又将"弘文馆"更名为"书学馆",科举制度增加"明书"科目,同时"易笔"作业等;他还下诏面向全国重金求购王羲之手迹,亲自撰写《王羲之传论》,称赞王羲之书法"尽善尽美",临死前还要把王羲之真迹《兰亭序》殉葬。李世民掀起唐代研究"王书"的热潮,使书法在盛唐气象中

[1]〔西晋〕卫恒:《四体书势》,见上海书画出版社、华东师范大学古籍整理研究室选编:《历代书法论文选》,15页,上海,上海书画出版社,1979。

[2]〔南朝〕庚肩吾:《书品》,见上海书画出版社、华东师范大学古籍整理研究室选编:《历代书法论文选》,89页,上海,上海书画出版社,1979。

[3]〔唐〕张怀瓘:《书断》,见上海书画出版社、华东师范大学古籍整理研究室选编:《历代书法论文选》,183页,上海,上海书画出版社,1979。

[4]〔南朝〕萧衍:《古今书人优劣评》,见上海书画出版社、华东师范大学古籍整理研究室选编:《历代书法论文选》,81页,上海,上海书画出版社,1979。

重现魏晋辉煌，确立了王羲之千年书圣的地位，为后来1000多年书坛以二王帖学为宗这一格局的形成奠定了基础。

第四节　中国传统哲学对书法有哪些影响

在中国古代，诗歌、音乐、舞蹈这些古老的艺术跟书法艺术一样，都有着漫长的发展历史。《毛诗序》云："诗者，志之所之也，在心为志，发言为诗。情动于中而形于言，言之不足，故嗟叹之，嗟叹之不足，故咏歌之，歌之不足，不知手之舞之，足之蹈之也。"书法艺术强调"书为心画"，强调节奏与韵律，这些本质特性又与诗歌、音乐、舞蹈是相通的。因此，散见于先秦诸子文献中的一些点滴的诸子百家文艺观，对后世书法及其理论还是产生了重要的影响。

儒家强调文艺的政治功能和社会作用，将诗歌、音乐、绘画看作是礼治的附庸，要求文艺为政治和礼教服务。《论语·阳货》载："子曰：小子何莫学夫诗，诗可以兴，可以观，可以群，可以怨。迩之事父，远之事君，多识于鸟兽草木之名。"孔子用"兴、观、群、怨"四个字概括了诗歌感兴、观察、托讽、言志的社会作用。何晏《集解》引包咸注："兴，起也，言修身先当学《诗》。"朱熹注："感发志意。""观"，郑玄注："观风俗之盛衰。"朱熹注："考见得失。""群"，孔安国注："群居相切磋"，艺术具有合群的作用，与庄子的遗世独立、逍遥而游的观点相反。"怨"，孔安国注："怨刺上政。"是对"补察时政"的发挥。孔子以《诗经》作为子弟学习的教材，认为"不学诗，无以言"。《季氏篇》："鲤趋而过庭。曰：'学诗乎？'对曰：'未也。''不学诗，无以言。'鲤退而学诗。"

儒家认为，文艺对社会可以移风易俗，感化人心；对自身，可以陶冶身心，得以修身。《论语·为政》云："诗三百，一言以蔽之，曰'思无邪'。"认为《诗经·关雎》是"乐而不淫""哀而不伤"。《论语·阳货》记载，孔子云："乐云乐云，钟鼓云乎哉！"《论语·宪问》记载，当子路问孔子如何"成人"时，孔子答曰："文之以礼乐，亦可以为成人矣。"因此，他认为"郑声淫"而"恶郑声"，爱"雅乐"。《礼记》云："德成而上，艺成而下。"孔子谈绘画、诗歌也一样，强调以"礼"规范之："子曰：绘事后素。曰：礼后乎？子曰：起予者，商也。始可与言《诗》已矣。"孟子强调"从心所欲不逾矩"，强调"养浩然之气"，重在用艺术完善个人修身。荀子也认为文艺有关乎政治安危，又关乎人心善恶，其《荀子》云："夫声乐之入人也深，其化人也速，故先王谨为之文。乐中平，则民和而不流，乐肃庄，则民齐而不乱。"又说，"凡奸声感

人，而逆气应之；逆气成象，而乱生焉；正声感人，而顺气应之，顺气成象，而治生焉。唱和有应，善恶相象。"所以，荀子要"使夷俗邪音，不敢乱雅"；对外乐"所以征诛也"，对内"所以揖让也"。

汉武帝"独尊儒术"后，在汉末，文艺作为礼治的附庸，作为细末之道已经深入人心。如东汉赵壹，针对新奇的草书（今草）艺术的兴起，撰写了《非草书》一文，他在谈到草书的功用时，认为草书"乡邑不以此较能，朝廷不以此科吏，博士不以此讲试，四科不以此求备，征聘不问此意，考绩不课此字。善既不达于政，而拙无损于治，……"[1] 这与孔子的文艺价值观是一脉相承的。在儒者赵壹看来，书法只是政治的"附属品"，官方通行的篆隶、章草等字体，同样作为一种交流"工具"而存在。书法实际上自先秦甚至在其后很长的历史阶段，一直被传统士大夫视为雕虫小技、末技，是文人茶余饭后消遣的形式，只有经学才是大学问，学者之根本和正业。正因为如此，光和元年（178），汉灵帝开办"鸿都门学"，以书法、辞赋选拔人才做官，便会引起世家大族和儒学士大夫的激烈论争；同样，当草书（主要指"今草"）作为新鲜事物逐渐流行之际，赵壹站出来"非草书"，其原因之一就是书法在先秦传统思想观念中居于"细末"地位。

早期儒家对待书法（当时主要处在实用层面）采取忽视的态度，但儒家对待文艺的思想精神却深深影响着中国书法的发展。儒学是中国哲学思想的主流形态，梁启超说："儒家道术，因为笼罩力大，一般民众的心理、风俗、习惯，无不受其影响。"[2] 儒学的中庸、中和、中正等观念对书法艺术的影响非常深远，书品与人品，心正笔正等观念可以说是深入人心。如唐代孙过庭《书谱》："志气平和，不激不厉"[3]；明代项穆《书法雅言》："今于中和，斯为美善"；要求书法"势和体均""平整安稳"[4]，刚柔相济，和谐统一。在前秦儒家思想的影响下，中国书法历来强调"人品与书品"的统一，强调"人书俱老"。日本上条信山称受这一思想影响的书派为"人格主义的书法艺

1〔东汉〕赵壹：《非草书》，见上海书画出版社、华东师范大学古籍整理研究室选编：《历代书法论文选》，2~3页，上海，上海书画出版社，1979。

2 梁启超：《饮冰集合集》第廿四册《儒家哲学》，31页，北京，北京大学出版社，2010年。

3〔唐〕孙过庭：《书谱》，见上海书画出版社、华东师范大学古籍整理研究室选编：《历代书法论文选》，124页，上海，上海书画出版社，1979。

4〔明〕项穆：《书法雅言》，见上海书画出版社、华东师范大学古籍整理研究室选编：《历代书法论文选》，526页，上海，上海书画出版社，1979。

术"[1] 旅法华人学者熊秉明归之为"伦理派的书法理论。"[2] 道家强调顺应自然，崇尚无为，尊重生命的自然状态，不以任何人为的方式干涉万物，对文艺持否定态度。老子《道德经·第十二章》曰："五色令人目盲，五音令人耳聋"；庄子对文艺也是"取消主义"，他认为一切艺术创造都是违反自然的，雕琢玉器是残害灵性，演奏音乐是对自然和谐的破坏。《庄子·胠箧》云："擢乱六律，铄绝竽瑟，塞瞽旷之耳，而天下始人含其聪矣；灭文章，散五采，胶离朱之目，而天下始人含其明矣。"尽管如此，道家思想对中国书法的影响依然显著。老庄的宇宙论、认识论、方法论，"道法自然""天人合一"等观念都自觉与不自觉地反映在书法的艺术线条艺术之中。《老子》有"玄之又玄，众妙之门"。书法可谓是最为玄妙艺术样式。《易经·系辞篇》和《道德经》中的"一阴一阳之谓道"之阴阳观为我们民族认识事物之基础所在，老子所讲"道生一，一生二，二生三，三生万物。万物负阴而抱阳，冲气以为和"。同样适用于对书法艺术的认知。太极一元观，即万物一体，阴阳两极与万物，都是从"一"生成的，故各种书法本为一体，其基础是人类生命的运动方式。万物有阴必有阳，故书法也是阴阳对立而统一。实际上，书法艺术是建立在古人对天地万物和人类自身生命运动方式认知之上，是一种人类创造合于天地意象法则的艺术。前面提到过，东汉蔡邕《九势》曾说："夫书肇于自然，自然既立，阴阳生焉；阴阳既生，形势出矣"；其《笔赋》又说："笔能书乾坤之阴阳。"可见道家对书法的重要影响。

　　书法作为线条艺术，既是具象又是抽象，书法能反映自然界万物的千姿百态，又能状物抒情，这与佛教的禅意精神具有异曲同工之妙。佛教自东汉传入中国后，也逐渐对书法艺术产生影响。在魏晋，社会文化层开始推崇老庄思想，佛教与中国本土文化结合形成了中国式佛教。佛教中的"悟""缘"也渗透到书法中来。苏东坡云："楷如立，行如行，草如走。"[3] 草书是书法作为线条艺术的最高表现形式，草书最能体现书家的主观精神。草书家具有佛法中的高僧参"悟"禅意超迈的思想以及极深的修行，草书艺术便能达到很高的艺术境界。狂草重要书家怀素，之所以能创作草书极品，与他的参佛悟禅，并将其容纳进书法意境是分不开的。

　　儒家的高雅、道教的幽逸、佛家的空灵，皆以修身养性为基础，形成了中国传统

[1]〔日〕上条信山：《新订现代书法教育》，36页，北京，中华书局，1997。

[2] 熊秉明：《中国书法理论体系》，135页，北京，人民美术出版社，2012。

[3]〔宋〕苏轼：《论书》，见上海书画出版社、华东师范大学古籍整理研究室选编：《历代书法论文选》，313页，上海，上海书画出版社，1979。

书法艺术的灵魂境界。在儒佛道的共同影响下，中国书法艺术超越实用性，逐渐走向独立，形成一种具有崇高的精神情趣与宁静脱俗的思想境界的艺术形式，这种艺术形式以"二王"尚韵的行草书为典型代表。相对于文人士夫们的正业——经学、仕途而言，书法同其他文艺形式一样，曾长期被传统士大夫视为雕虫小技、末技、小道。然而如果古人不涉书法，似乎便不足以标榜儒雅。只要不过分就行，因为孔子以为"致远恐泥，是以君子不为也"[1]。书法是华夏审美精神的一种外化，是中国人文精神的一种真实的体现，具有其他艺术形式所无法代替的独特的美。书法的审美观念、神采意境可谓是中国哲学思想露出水面的冰山一角。以王羲之书法为例，其刚柔相济、和谐典雅的风格，不但具备形式美之独特的、完善的笔法体系和笔墨韵律，更是融入东晋贵族士大夫对自然、社会虚和生命的思考，表现出王羲之的人格理想和审美情趣。王羲之书法可以说体现了道家的自然、无为以及对个性自由的追求；体现了儒家的中庸中和还有和谐的思想；也反映出佛家的空灵、无为的思想。

可以说，一幅成功的书法作品可以看作是书法家对中国传统哲学思想乃至于整个中国传统文化的一种理解与展示。

第五节　书法美在哪里

一、书法美学

南朝书家王僧虔在《笔意赞》中说："书之妙道，神采为上，形质次之，兼之者方可绍于古人。"[2] 中国书法艺术追求以形写神，形神兼备。"形"主要包括点画线条以及由此产生的书法空间结构；"神"主要指书法的神采意味。线条、结构、章法的有机组合，是书法的特殊造型方式，它构成了强烈矛盾而又高度统一的形态美，融积了书法家在艰苦实践过程中探索出来的艺术规律。

（一）线条

线条，即传统所说的笔画，经抽象组合，能产生具象、力感、动感，形成种种艺术情趣。

[1]〔宋〕朱熹：《四书章句集注》，188页，北京，中华书局，1983。

[2]〔南朝〕王僧虔：《笔意赞》，见上海书画出版社、华东师范大学古籍整理研究室选编：《历代书法论文选》，62页，上海，上海书画出版社，1979。

1. 线条的具象

书法中的点画，因轻重、缓疾、斜正、肥瘦、藏露的差异表现出不同的形态美。笔画是对自然景观的感受浓缩提炼出来的抽象形式，故书法家常常加以形象化的描述。传为卫夫人《笔阵图》中有："'一'如千里阵云，隐隐然其实有形。'、'如高峰坠石，磕磕然实如崩也。'丿'陆断犀象。"乀"百钧弩发。'丨'万岁枯藤。'乙'崩浪雷奔。'亅'劲弩筋节。"[1] 王羲之以鹅的悠游悟得意境，故"乙"笔画命名为浮鹅勾。"屋漏痕，锥画沙"更是用自然景色来比拟线条。相反，书写蹩脚的点画因为轻浮、草率或者缺乏功力、力度，则被喻为"牛头，鼠尾，蜂腰，鹤膝"等。书法欣赏可以通过对书法作品的抽象线条加以具象的思维和联想，从而获得艺术享受，汲取艺术养分。

2. 线条的力感

书法线条具有无限的表现力，它本身抽象，所构成的书法形象也无所确指，却要把自然界美的特质包容其中。书法以用笔为上，美的形态只有以富有力度、质感的点画才能得到完美的表现，线条的美是通过用笔的方圆、提按、顿挫、使转、曲直、断续来表现的。书法的点画线条要求具有力量感、节奏感和立体感。

点画线条的力量感是线条美的要素之一。线条的力量感是指点画线条在欣赏者的心中唤起力的感觉。早在东汉，蔡邕《九势》就对点画线条作出了专门的研究，指出"藏头护尾，力在字中"，"令笔心常在点画中行"，"点画势尽，力收之"。[2] 要求点画要深藏圭角，有往必收，有始有终，便于展示力度。强调藏头护尾，不露圭角，并非可以忽略中间行笔。中间行笔必须取涩势中锋，以使点画线条浑圆敦和，温而不柔，力透纸背。但是，点画线条的起止并非都是深藏圭角、不露锋芒的，尤其在行草书中，点画线条的起止可谓是千变万化。欣赏时，特别应该注意起止的承接与呼应，又要注意中段是否浮滑轻薄。

力度感是视觉感受中的力量，而非物理学中所谓的力。用毛笔软毫表现出的"力透纸背，力能扛鼎"只是一种视觉的美感，所以传说中王羲之的"入木三分"典故，显然是一种臆想和夸张。线条美需要对线条的提炼和力度美，需要书法家长期的实践功力和对毛笔驾驭的娴熟程度。线条的坚实遒劲，其实是书法家创作的基本要求。俗称"颜筋柳骨"，"筋"，就是指富有弹性，有韧劲；所谓"骨"，就是感到硬骨铮铮，均是表现线条的力感。这种力度"或重如崩云，或轻如蝉翼"，可以"导之则泉注，顿

[1] 〔南朝〕卫铄：《笔阵图》，见上海书画出版社、华东师范大学古籍整理研究室选编：《历代书法论文选》，21页，上海，上海书画出版社，1979。

[2] 〔东汉〕蔡邕：《九势》，见上海书画出版社、华东师范大学古籍整理研究室选编：《历代书法论文选》，6页，上海，上海书画出版社，1979。

之则安山"。[1] 这种力度不是壮士武夫拼死下力所能大到的。力感的表现多种多样，万毫齐铺，具雄浑之力；细如发丝，备柔韧之力；铁画银钩，绵里藏针，曲木成弓，弦张而力满等等，从这些不同的力感，反映出不同书法家的气质修养。

线条的力量感还体现在立体感上。立体感是中锋用笔的结果。通常是中锋运笔，"令笔心常在点画中行"（蔡邕《九势》），宋代米芾曾说："得笔，则虽细为毫发亦圆（指立体感）；不得笔，则虽粗如椽亦扁。"中锋写出的笔画，"映日视之，画之中心，有一缕浓墨，正当其中，至于折处，亦当中无有偏侧"。[2] 这样，点画线条才能饱满圆实，浑厚圆润。因而，中锋用笔历来很受重视。书法线条忌讳扁薄，注重圆厚，圆厚使人感到珠圆玉润，充实饱满。但是在书法创作中，侧锋用笔也随处可见。除小篆以外，其他书体都离不开侧锋。尤其是在行草书中，侧锋作为中锋的补充和陪衬，更是随处可见。

线条的力量感也可以在合理精密的组合中产生。点画的向背、揖让、黑白交织产生意象的重力、支撑力、平衡力是生命的火力，而不是墨猪、僵虬、筋残骨败的死力。

运动是一切生命存在的形式。书法艺术的线条，往往充满了运动感。南朝梁武帝形容王羲之书法如"龙跳天门，虎卧凤阙"，就是对线条动感和力感的高度赏评。线条中的疾速和迟涩表现出动感中的强弱节奏。蔡琰在述其父蔡邕《论笔法》中说："书有二法，一曰疾，一曰涩，得疾涩之法，书尽妙矣。"蔡邕《九势》有："势来不可止，势去不可遏。"[3] 表现的是流动的疾速、气势。而迟涩，"惟笔方欲行，如有物拒之，竭力与之争"。[4] 表现的是缓慢、遒劲的动势。草书的线条动感强烈，有如瀑布直下，畅通无阻，忽遇急流险滩，曲折萦回，在楷、篆、隶等静态书法里，迟涩美表现得很充分。书法作品往往是疾与涩交替使用，相辅相成，行处能留，留处皆行，疾而不速，留而不滞。疾速以迟涩为基础，而不至于浅薄滑溜；迟涩以疾速为伸展，而不显得淹滞和沉闷。

（二）结构

结构亦称结体或空间结构，是指线条的组合问题。每个字均由线条组合而成，这种线条的搭配、组合关系称之为结构。元代赵孟頫说："笔法千古不易，结构因时相传。"字的优劣，在于用笔和结构，是否合乎法度。书法的点画线条在遵循汉字的形体

[1] 〔东汉〕孙过庭：《书谱》，见上海书画出版社、华东师范大学古籍整理研究室选编：《历代书法论文选》，124页，上海，上海书画出版社，1979。

[2] 〔宋〕米芾：《海岳名言》，360页，上海，上海书画出版社，1979。

[3] 〔东汉〕蔡邕：《九势》，见上海书画出版社、华东师范大学古籍整理研究室选编：《历代书法论文选》，6页，上海，上海书画出版社，1979。

[4] 〔清〕刘熙载：《艺概·书概》，见上海书画出版社、华东师范大学古籍整理研究室选编：《历代书法论文选》，681页，上海，上海书画出版社，1979。

和笔顺原则的前提下交错组合，分割空间，形成了书法的空间结构。这种空间结构主要包括单字的结体、整行的行气和整体的布局三部分。

1. 单字的结体

单字的结体总体上要求整齐平正，长短合度，疏密均衡。这样，才能在平正的基础上注意正欹相生、错综变化、形象自然，于平正中见险绝，险绝中求趣味。尽管单字的结构造型或长或扁、可巧可拙、有欹有正、欹极生正、拙极生巧，但都必须符合平稳匀称、均衡协调、对比统一等美学原则。也就是要在符合法度的前提下，自出新意，构造字形，创造美的形态，达到"点画相适，阴阳相应，疏密相宜，虚实相生"的艺术效果。书法艺术需要解决单字结构的欹侧与平正这一对主要矛盾。"初学分布，但求平正；既知平正，务追险绝；既知险绝，复归平正。"[1] 最后达到"通会之际，人书俱老"的境界，有一种"绚烂之极复归平淡"的美妙境界，使作品产生隽永的意味。在动态性较强的行草书尤其是狂草中，单字的结体往往会出现夸张、变形等，这个平衡需要通过整行的行气来解决。

2. 整行的行气

书法作品中，字与字上下或前后相连，形成"连缀"，要求上下承接，呼应连贯。篆书、隶书、楷书等静态书体虽然字字独立，但笔断而意连。草书、行书等动态书体可字字连贯，游丝牵引。此外，整行的行气还应注意大小变化、欹正呼应、虚实对比，以及由此而产生的节奏感。这样，才能使行气自然连贯，血脉畅通。

3. 整体的布局

书法作品中集点成字、连字成行、集行成章，构成了点画线条对空间的切割，并由此构成了书法作品的整体布局。要求字与字、行与行之间疏密得宜，计白当黑；平整均衡，欹正相生；参差错落，变化多姿。其中篆书、隶书、楷书等静态书体以平正均衡为主；草书、行书等动态书体变化错综，起伏跌宕。

（三）章法

章法主要是指通篇的布局，布白，即在安排布置整篇作品中，使字与字、行与行之间呼应照顾，以及落款、押印等的总体构思。观赏书法，第一印象就是要看作品的整体布局。

章法要注意作品能够体现书体及幅式的特点。篆书往往具有整体韵律美，楷书一般具有星罗棋布美，"六分半书"像乱石铺街，显示错落参差之美。无论何种书体都要

[1]〔唐〕孙过庭：《书谱》，见上海书画出版社、华东师范大学古籍整理研究室选编：《历代书法论文选》，124页，上海，上海书画出版社，1979。

求做到局部与整体的完美统一。要计白当黑，使所有字点画笔笔有力，字形俯仰有致，顾盼生姿。字和字的组合交互相宜、血脉贯通、张弛有律、动静有律、动静有节，寓匀称于参差，寄和谐于变化，在总体上具备完美的形态。

章法的完美也可以通过墨的枯湿浓淡来实现。墨分五色，加上宣纸的白色，即为"六彩"。有国外论者持"中国古代书画家都是色盲"的论调，纯粹是对中国书画艺术的无知和亵渎。墨色上的丰富变化是书者内心情感变化的一种外观形式，它只有同整幅作品的抒情节奏相统一，才具意义，欣赏者也只有结合书法作品的整体结构，才能体会到墨色美的真正内涵。中国的墨色隐含着丰富的意趣，或浓烈，或苍老，都有其独特的美感。古代喜爱浓墨效果，苏轼将墨的最佳效果比喻为"小儿眼睛"，乌黑发亮，只有少数书法家如米芾用枯淡墨。

当代书坛往往运用转换的节奏来追求错综复杂的章法效果。节奏本指音乐中音符有规律的高低、强弱、长短的变化。书法由于在创作过程中运笔用力大小以及速度快慢不同，产生了轻重、粗细、长短、大小等不同形态的有规律的交替变化，使书法的点画线条产生了节奏。汉字的笔画长短、大小不等，更加强了书法中点画线条的节奏感。一般而言，静态的书体如篆书、隶书、楷书，节奏感较弱；动态的书体如草书、行书，节奏感较强。

（四）神韵

在传统艺术上，西方艺术重"真"，东方艺术重"意"。"形神兼备"历来是评价中国书法作品优劣的重要标准。神韵包括意境、风格、气韵、情感等方面的内容，这是书法作品的精神部分，历来是书家追求的最高境界。神韵以外在的形态美为表现形式和基础，形态以内蕴的神韵美为支柱和灵魂。作品能否传"神"，传神的雅俗高低，是书法艺术质量高低的重要标志。

神采本指人面部的神气和光彩。书法中的神采是指点画线条及其结构组合中透出的精神、格调、气质、情趣和意味的统称。"神采为上，形质次之，兼之者方可绍于古人"[1]。说明神采高于"形质"（点画线条及其结构布局的形态和外观），形质是神采赖以存在的前提和基础；因此，书法艺术神采的实质是点画线条及其空间组合的总体和谐。追求神采，抒写性灵始终是书法家孜孜以求的最高境界。书法的神韵，已不单纯是具象的具体反映，而是上升到一种抽象的意象之中的情态。它为创造者扩大了艺术表现的能量，使书法的内涵更深远，意境更开阔。欣赏者可以驰骋想象，获得丰富的审美意趣，领悟书法充满写意的、象征的神韵，领悟矛盾统一的辩证的中国美学思想。

[1]〔南朝〕王僧虔：《笔意赞》，见上海书画出版社、华东师范大学古籍整理研究室选编：《历代书法论文选》，62页，上海，上海书画出版社，1979。

书法具有审美观念，神采意境等相对独立性的形式美，欣赏者通过对字形空间的各种比例关系、线条的节奏与运动进行体验与赏析，感知到了一种"包含了内容"的形式，是一种"纯书法"的审美。书法中的美实际上是点、横、撇、捺等笔画所表现出来的动势与力感，线条对平面空间的分割与综合，书写出的文字表象中内含的意趣与神韵，这种神韵美是华夏审美精神的一种外化，是中国人文精神的一种既完整而又真实的体现；是其他艺术形式所无法代替的独特的美。

书法中神采的获得，一方面依赖于创作技巧的精熟，这是前提和基础；另一方面，读万卷书，行万里路，能融入自己的知识修养和审美趣味，创作心态需要恬淡自如，心手双畅，物我两忘。这样真情至性的好作品才值得人们欣赏。赵壹在《非草书》一文既肯定了汉代杜度、崔瑗、张芝等草书大家具有的超俗绝世之才，但他又强调这种气质禀赋是以学养积累为前提的，是"博学余暇，游手于斯"的结果。王羲之在《书论》中写道："夫书者，玄妙之伎也，若非通人志士，学无及之。"[1] 认为书法是玄妙的技能，学习书法是需要有融通的学养的。宋代黄庭坚《山谷文集》云："学书，须要胸中有道义，又广之以圣哲之学，书乃可贵。若灵府无程，致使笔墨不减元常（锺繇）、逸少（王羲之），只是俗人耳。"[2] 清代杨守敬《学书迩言》云："尝见临摹古人，动合规矩，而不能自名一家，则学力之疏也。而余又增以二要：一要品高，品高则下笔妍雅，不落尘俗；一要学富，胸罗万有，书卷之气，自然溢于行间。"[3] 清末李瑞清云："学书尤贵多读书，读书多则下笔自雅，故自古来学问家虽不善书，而其书有书卷气。故书以气味为第一。不然但成乎技，不足贵矣。"[4]

古人这么看，当代的书法大家也这么看。现代著名书法家沈尹默在《书法论》中说："书学所关，不仅在临写、玩味二事，更重要的是读书、阅事。"[5] 现代高等书法教育先驱陆维钊说："要想在书法上有大成就，必须以学问作基础。"[6] 他认为："书法艺术，不仅仅是写字的技巧训练，技巧熟练只是一个书匠而已，古人有随某大家亦步

1 〔东晋〕王羲之：《书论》，见上海书画出版社、华东师范大学古籍整理研究室选编：《历代书法论文选》，28页，上海，上海书画出版社，1979。

2 〔宋〕黄庭坚：《山谷文集》，见上海书画出版社、华东师范大学古籍整理研究室选编：《历代书法论文选》，987页，上海，上海书画出版社，1979。

3 〔清〕杨守敬：《学书迩言》，见崔尔平选编：《历代书法论文选续编》，712页，上海，上海书画出版社，1993。

4 〔清〕李瑞清：《清道人论书嘉言录》，140页，北京，中华书局，1939。

5 沈尹默：《书法论》，21页，上海：上海书画出版社，2003。

6 章祖安：《缅怀国美书法教育体系奠基人陆维钊先生——从两份先生手书的资料谈起》，参见祝遂之：《高等书法教育四十年》，170页，杭州，中国美术学院出版社，2003。

亦趋，最终不过是一名'书奴'，要想把自己训练成一名书家，就得重视提高自己的修养和广博的学识。"[1] 草书大师林散之认为："全中国没有深懂书法之人，因为没有读破万卷之人。"据吴冠中回忆，潘天寿说过这样的话："有天分，下功夫，学画二十年可见成就，书法则须三十年。"跟紫砂壶需要日积月累的"养"一样，书法也需要"养"。常言道，书如其人。因此，强调"唯手熟尔"，过度依赖技法，没有自己的创作思想，创作出来的书法作品就容易缺失文化品位。古人所谓的"没有一笔是属于自己的。"书法大家不一定是国学大师，但必须具备国学修养是肯定的。

书法有其固有的、基本的表现手法和审美特性。蔡邕《笔论》说："为书之体，须入其形，若坐若行，若飞若动，若往若来，若卧若起，若愁若喜，若虫食木叶，若利剑长戈，若强弓硬矢，若水火，若云雾，若日月，纵横有可象者，方得谓之书矣。"[2] 东汉大书法家崔瑗（78-143）有篇文章叫作《草书势》"[3] 文中运用大量形象的比喻来描写草书的艺术特点，指出草书具有"观其法象，俯仰有仪，方不中矩，圆不副规"的艺术特征，指出草书存在"势"这一形态特点，认为草书"岂必古式"，即可以出现新的书写形式。卫夫人在她《笔阵图》中也说："每为一字，各象其形，斯造妙矣，书道毕矣。"[4] 相传，王羲之有"兰亭换白鹅"典故，他喜欢白鹅，通过长期观察白鹅的姿态（图1-4），从中吸取了书法创作养料；他的使转笔法造型跟鹅的脖子扭动很像的（图1-5）。

图1-4 白鹅浮水

图1-5 王羲之《兰亭序》中的"之"

1 刘江：《中国书法教育的奠基者——陆维钊先生的书法教育思想初探》，见祝遂之：《高等书法教育四十年》，164页，杭州，中国美术学院出版社，2003。

2 〔东汉〕蔡邕：《笔论》，见上海书画出版社、华东师范大学古籍整理研究室选编：《历代书法论文选》，5页，上海，上海书画出版社，1979。

3 〔西晋〕卫恒：《四体书势》，见上海书画出版社、华东师范大学古籍整理研究室选编：《历代书法论文选》，12页，上海，上海书画出版社，1979。

4 〔东晋〕卫铄：《笔阵图》，见上海书画出版社、华东师范大学古籍整理研究室选编：《历代书法论文选》，21页，上海，上海书画出版社，1979。

唐代大书法家张旭自述，他看见挑担的农夫争道而悟出笔意，闻到鼓乐而悟出笔法。韩愈在《送高闲上人序》云："往时张旭善草书，不治他伎，喜怒、窘穷、忧悲、愉佚、怨恨、思慕、酣醉、无聊、不平，有动于心，必于草书焉发之。观于物，见山水、崖谷、鸟兽、虫草、草木之花实，日月、列星、风雨、水火、雷霆、霹雳、歌舞、战斗，天地事物之变，可喜可愕，一寓于书。故旭之书变动犹鬼神，不可端倪，以此终其身而名后世。"[1] 唐代书法理论家张怀瓘也提出："书者，法象也""直师自然"等观点，强调通过取法自然万物，达到书法的体势美。这种事法自然的艺术，使得王羲之、张旭的书法作品具有无限的艺术魅力！

第六节　书法作品的真伪如何鉴定

一、书画鉴定涉及哪些学科

书法鉴定也是一门学问，属于书法史范畴。书法鉴定的任务，就是对传世书法作品还其本来面目：判定真伪、界定年代等。书法鉴定涉及很多学科、学识，鉴定者要对某一书法家和他的作品作全面的考察。一种书法风格的形成，不仅是书法家审美理想和自我表现的结晶，也是传统思想、时代审美、书学理论等多重因素作用的结果。拿王羲之书风而言，在王羲之的书法世界里，中国传统思想的影响是根深蒂固的，王羲之本人与儒、道、佛三种思想都有接触，在日常言行乃至书法艺术中都有所表现。东晋社会审美思潮和书画理论也在一定程度上影响了王羲之书法的审美走向，王羲之书风跟当时的社会审美价值取向大致是相似的，这个相似的审美价值取向就是类似南朝虞龢所谓的"宛转妍媚"[2]者，抑或类似南朝梁武帝萧衍所谓的"雄逸"[3]。考察和鉴定某一历史时期的具体书法作品，就要了解书法的风格传承和演变史。王羲之书风就反映了东晋的书风，研究东晋书风，对鉴定王羲之书法就非常重要。这里就涉及书

[1] 韩愈：《送高闲上人序》，见熊秉明：《中国书法理论体系》，95页，北京，人民美术出版社，2012。

[2]〔南朝〕虞龢：《论书表》，见上海书画出版社、华东师范大学古籍整理研究室选编：《历代书法论文选》，49页，上海，上海书画出版社，1979。

[3]〔南朝〕萧衍：《古今书人优劣评》，见上海书画出版社、华东师范大学古籍整理研究室选编：《历代书法论文选》，81页，上海，上海书画出版社，1979。

法史、思想史、传统哲学、美学、历史学、文学乃至其他学科。书法反映中国传统哲学思想，反映时代精神，所以，哲学史、思想史、美学史都要有所涉猎。书法史是一个书法发展的总体历史，书法史对书法真伪鉴定很重要。历史上记载的古代书法家的生活习惯、器用服饰等，本是一种历史知识，但也许对于书法鉴定也有重要价值和意义，这就涉及历史学。缺乏历史知识或者没有历史价值概念，既不能根据历史材料来判断它的真伪，也无法对这些古代书法作品作出恰当的估价。同样，鉴定书法也需要有文学知识。古代书法家往往又是文学家，蔡邕、王羲之、苏轼、黄庭坚、赵孟頫等都是，如果不熟读他们的文学作品，不研究他们的文风，不熟悉他们以及同时代的诗文，对他们的思想、感情、风格就不能有更全面、更好的理解和认识。如果对古代诗词文学熟稔于心，书法的真伪便很容易判断。

二、书法鉴定的主要依据

从书法本体而言，书法真伪鉴定涉及许多书法艺术修养与欣赏能力。

一是风格问题。书法家艺术风格各异，这是我们判别书法真伪一个重要依据。不同的书法家作品，其创作习惯往往不同，比如从作品的执笔的高低、侧斜、悬腕以及下笔时的轻重缓急等可以作出一些判断。就如古人说的："众皆密于盼际，我则离披其点画。人皆谨于象似，我则脱落其凡俗。"不同的书法家，其笔锋着纸时便有不同的表现，笔法的正偏、方圆、虚实、顺逆等。由笔法特征来鉴别书法作品的真伪，是最可靠的途径之一。经过几十年的操练而逐步形成凝定的笔法特点，是很难在短期内模仿得一模一样的。尤其是风格比较放纵、作者个性流露较多的行草书作品，要临摹得像，就比较困难，作伪者临摹能力和水平再高，也容易露出破绽。鉴定书法真伪，笔法往往是放在首位的。

当然，风格还存在一个时代背景，或者说时代风格。各时代儒学思想、审美思潮对书法创作的影响不同，便会产生不同的书法时风，所谓的"晋尚韵、唐尚法、宋尚意"即是从大的时代风格来把握。时代风格虽然不能直接与鉴定某件作品挂钩，但其中大方向是基本相同的。同一朝代的作品，尽管有个人和地区上的差别，如宋代书家苏、黄、米、蔡异体，但其间还是有某些共同的风格特点，类似"朝代气象"，又如行行整齐，字字匀称，横平竖直，又光又圆的"馆阁体"书风，往往可以断定是清代的。因此，鉴定书法需要考虑作品的年代或者说创作的时代背景。立式创作的高堂大轴基本上是明代或者明代以后的作品。若要科学鉴定某时代某作品的真伪，可以把那个同时代的作品都列出来，加以详细观摩比对，有意识地加以分析异同再做论断，不能只凭感觉的臆断。另外，每个时代的句法语气、行款格式也有差别，风格之余，可以看

看这些细节。

二是材料问题。书法所用的材料对于书法真伪、断代也起着重要的作用。比如纸的鉴别就是鉴定书法又一重要途径。纸的质料是判断书法年代的重要标准。

汉、晋时代的纸，多是用麻布、麻袋、麻鞋、渔网等废料制作而成，也有用生麻——北方用大麻，南方用苎麻，特点是纤维较粗，无光，无毛，纤维束成圆形。隋、唐、五代书法大都用麻纸，我们今天所见到的唐摹《兰亭序》、杜牧书《张好好诗》，以及敦煌出洞的大批唐代经卷，也都用这种纸。北宋以后开始减少，但北方辽、金的轻纸还是用麻料。以后用麻纸作书法的则几乎没有。隋、唐之际，开始看到有用树皮造的纸，大都用楮或檀树皮，它们的特点是纤维较细，而且逐渐精细。北宋初，在书法墨迹中就出现大量的树皮造纸。竹料的造纸用于书法也始于北宋。竹料造纸其纤维最细，光亮无毛，纤维束或硬刺形，转角外也见棱角。北宋中期以后，书法造纸原料多样化，从此便很难以纸质来区别时代的前后了。

印章是鉴别书法的重要佐证之一。表现在印章的形状、篆文、刻法、质地、印色等方面。宋代的书法作品，钤盖上书法家本人的印章为数很少，大多数书法家在作品上并不钤盖本人的印章。宋代印章铜、玉居多，少量是其他质料的。印色有蜜印和水印之分，蜜印颜色红而厚，水印颜色淡而薄。元代印章的篆文、刻法都有变化，出现了圆朱文印。质料有木、象牙、铜、玉等，印色大都采用油印和水印。自元代王冕开始采用石料刻印以后，采用石料刻印的人逐渐多起来。明代时期，各种石料的印章已相当普遍，篆文刻法也有新的变化，明代中后期印章以石质居多，其他如水晶、玛瑙、铜、玉等均有。清初，书法家印章用的篆文变化并不大，但印章形状、字体字形都有多样化的趋势。

题跋方面也可以鉴定真伪。题跋是为了说明书法作品的创作过程、收藏关系、考证真伪以及艺术特点和价值。分为三类：作者的题跋，同时人的题跋，后人的题跋。应当弄清楚它和作者之间的关系。后人的题跋对书法鉴定能起多大的作用，更要根据具体情况来进行分析。宋代米芾《书史》便记载他临写的王献之《鹅群帖》及虞世南书，被王晋卿染成古色，加上从别处移来的题跋，装在一起，还请当时的公卿来题这些字卷。其中，宋人题跋虽真，帖本身却是米芾临的。题跋对书法的鉴定是否可信还要看题跋者的水平，以及他对作品的负责态度。文徵明的题跋就较为可信，因他工书善画，鉴别能力高。董其昌饱览过很多书法名迹，但在真伪评语方面极不严肃，因此不能完全相信他的题跋。当然，他们的题跋虽不可尽信，但还是值得我们研究思考。

装裱材料也是鉴定书法真伪的一个依据。如南宋宫廷收藏的书法有规定的装裱格式——绍兴御府装潢式，对不同等级的书法采用什么材料来装裱，都有严格的规定，

如手卷用什么包首、什么绫子、什么轴心等；立轴用料的颜色、尺寸、轴头等都有一定的格式。元代宫廷收藏书画选择专人装裱。明代书法的装裱形式有了进一步发展，书法卷增加了引首，并且有的被写上了字，有仿宣和装窄边的，也有用绫或绢挖厢宽边的；立轴则有宽边、窄边之分，有的还增加了诗堂。清代宫廷收藏书画的装裱，也有其特殊的风貌。康熙、乾隆时期，卷、轴的天头绫多为淡青色，副隔水多为牙色绫，临近画心那一部分多为米色绫（或绢），立轴有的有诗堂，有的则没有，但一般都有两条缓带。嘉庆以后，立轴的天杆逐渐变粗（晚期成为方形），一部分轴头不再用紫檀、红木了，而且显得比较笨拙；手卷则比康乾时期显得粗些。

第二章

篆书艺术

第一节　什么是篆书

篆书是文字与图画的孑遗，属于象形文字发展过程中的产物。关于其起源，历史上一直争论不休，是古文字学和书法学界尚待继续深入研究的问题。据考古发现，先秦时期各类器物上的文字没有完全脱离图形的约束，图案花纹与文字装饰都和纹样与器形浑然一体，皆由工官负责篆刻。有古文字学考释"篆"当读为"瑑"，本义是指雕刻图案花纹，后来引申为文字装饰，在古代，"篆""瑑"两字可以通用。[1] 篆书的起源很有可能与雕刻技术有关，篆刻如书法一样是由实用性的日常书写而发展成为一个艺术门类的。

秦书八体所提到的篆书有三种，分别是"大篆""小篆"和"鸟虫篆"。秦篆远在秦孝公时期大良造商鞅量上的文字写得整齐规矩，看起来和《诅楚文》、始皇权量诏版一系相承；而大良造镦上的文字草率急就，看来不像是一个系统的。用现在的标准，可以说前者属于正规篆书，后者属于不正规的草篆，即隶书的先驱。[2] 也有学者把"大篆""小篆"都称为"秦篆"。他们认为秦篆是东周时期秦系文字的一种字体，按先后顺序可分为"大篆"和"小篆"两个阶段，秦篆与古文是春秋战国时期两种并行发展的字体。班固《汉书·艺文志》曰："《史籀篇》者，周时史官教学童书也，与孔氏壁中古文异体。《仓颉》七章者，秦丞相李斯所作也；《爰历》六章者，车府令赵高所作也；《博学》七章者，太史令胡母敬所作也；文字多取《史籀篇》，而篆体复颇异，所谓秦篆者也。"其主要发展脉络是由周代金文系统蜕变成春秋早期的大篆，最后逐步发展为秦代丞相李斯所创制规范整饬的小篆。

一、大篆

所谓大篆，本来是指籀文这一类时代早于小篆而作风跟小篆相近的古文字而言的。[3] 张怀瓘在《书断》中说："籀文者周太史之所作也，与古文小异，后人以名称书，谓之

[1] 裘锡圭：《文字学概要》，66 页，北京，商务印书馆，1988。

[2] 吴白匋：《从出土秦简帛书看秦汉早期隶书》，载《文物》，1978。

[3] 裘锡圭：《文字学概要》，51 页，北京，商务印书馆，1988。

籀文……其迹有《石鼓文》存焉。"认为《石鼓文》是大篆或籀文的遗迹。大篆偏于静穆欠参差飞动，字形结构重于中正匀称，与其他六国古文是两个迥然不同的书法体系。班固《汉书·艺文志》曰："《史籀》者，周时史官教学童书也，与孔氏壁中古文异体。《仓颉》七章者，秦丞相李斯所作也；《爰历》六章者，中车府令赵高所作也；《博学》七章者，太史令胡母敬所作也；文字多取《史籀篇》，而篆体复颇异，所谓秦篆者也。"大篆与古文是春秋战国时期两种并行发展的字体。

因此"秦书八体"中的大篆显然是指战国时代秦系文字中的遗留文字，在秦代它当然不再是通行文字中的主导方面。大篆孕育出了官体文字"小篆"，同样也孕育出了民间俗体"古隶"。如果分析一下秦代遗存的书迹，我们便可从云梦睡虎地秦简中所夹杂的部分未曾隶变的篆书中，看到当时大篆的书写面貌。其主要特征是还保留着环状斜势的用笔，同时结构也未得到充分简化。此外在秦代民间陶铭文和由民间刻工完成的简率的诏版铭文中，也不难找到大篆遗留的踪迹。[1]

目前大篆最具有代表性的作品是春秋战国时期的十个畋猎石鼓。关于石鼓文的断代问题，历史上一直有争议。清人朱彝尊、段玉裁、钱大昕、洪颐煊等认为它是周宣王时期所刻。近代学者罗振玉、马叙伦断定其是春秋秦文公时期的石刻。唐兰则根据其铭记和文字书法的特点，认为是战国秦灵公时期（前422）的作品。

唐代初年，在秦故地陕西凤翔县发现十个鼓形石头，上面刻有叙述贵族畋猎之事的铭文，每石各刻四言诗一首，依次为：《吾车》《沂殹》《田车》《銮车》《霝雨》《作原》《而师》《马荐》《吾水》《吴人》，与《诗经》的体裁相似。张怀瓘《书断》赞曰："体象卓然，殊今异古。落落珠玉，飘飘缨组……折直劲迅，有如镂鈇，而端姿旁逸，又婉润焉。"书体属大篆，字形相对简化，几无象形之状，是继甲骨文、金文之后大篆向小篆的过渡性字体，为迄今发现的最早的石刻文字，在书法史上具有重要意义，[2] 如图2-1所示。

唐人韦应物诗曰："周宣大猎兮岐之阳，刻石表功兮炜煌煌。石如鼓形数止十，风雨缺讹苔藓涩。今人濡纸脱其文，既击既扫白黑分。忽开满卷不可识，惊潜动蛰走云云。喘逶迤，相纠错，乃是宣王之臣史籀作。一书遗此天地间，精意长存世冥寞。秦家祖龙还刻石，碣石之罘李斯迹。世人好古犹共传，持来比此殊悬隔。"韩愈亦作有《石鼓歌》曰："张生手持石鼓文，劝我试作石鼓歌。少陵无人谪仙死，才薄将奈石鼓何。周纲凌迟四海沸，宣王愤起挥天戈。大开明堂受朝贺，诸侯剑佩鸣相磨。搜于岐

[1] 黄惇：《秦汉魏晋南北朝书法史》，6页，南京，江苏教育出版社，2002。

[2] 刘炜，段国强主编：《国宝书法》，23页，济南，山东美术出版社，2012。

阳骋雄俊，万里禽兽皆遮罗。镌功勒成告万世，凿石作鼓隳嵯峨。从臣才艺咸第一，拣选撰刻留山阿……"称颂旧闻石鼓今见之。

北宋嘉祐年间，在陕西凤翔县开元寺发现秦刻石，始刻于秦惠文王年间（前337—前311），原石已亡佚，元代至正年间（1341—1368）复刻。刻石主要记载秦惠文王与楚怀王争霸，乞求天神制克楚兵，诅咒楚怀王的内容。《诅楚文》（图2-2）字体为籀书，即大篆。笔画圆匀细劲，起笔收笔出尖锋，类似后世所谓"悬针篆"。宋代赵明诚称其："文辞字札，奇古可喜。"清代冯云鹏赞之："词言横纵似国策，篆法淳古似钟鼎。"其笔法圆畅，体态舒朗，与《秦公簋》等国铜器铭文参比，既继承了周王室书法体貌，又开秦代小篆的先声，历来被书家和古文字学家看作战国古文的例证。[1]

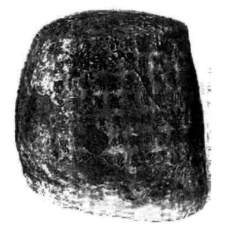

图2-1　石鼓文局部

图2-2　《诅楚文》局部

二、小篆

早在战国后期的《秦公大墓石磬铭文》和《秦封宗邑瓦书》中已能看到小篆的基本面貌。战国秦《杜虎符》为公元前337至前325年的作品（图2-3），战国秦《新郪虎符》为公元前241至前251年间的作品，它们都已是十分标准的小篆。所以，严格地说小篆之成熟应在战国后期。[2]

杜虎符在1974年冬的西安市郊区北沈家桥村东北出土。虎符仅存左符，身上有错金铭文40字，从虎颈自左向右，由背部向腹部书写。铭文的结构左右对称、简练均

[1] 刘炜，段国强主编：《国宝书法》，24页，济南，山东美术出版社，2012。

[2] 黄惇：《秦汉魏晋南北朝书法史》，4页，南京，江苏教育出版社，2002。

衡，笔画方折利落。有学者指出杜虎符全据新郪虎符伪造的。[2] 新郪虎符，上有铭文4行一共40个字："甲兵之符，右在王，左在新郪。凡兴士被甲，用兵五十人以上，必会王符，乃敢行之。燔（燧）事，虽毋会符，殹（也）。"此兵符的艺术构思和表现手法都很奇特，文字造型与威仪凛然的伏虎圆雕浑然一体，字与字之间的排列疏密相间，连带灵活，整体上看均衡对称。字形笔画依附在虎背或虎腹上，轻盈灵巧，生动流畅，更具有鲜明的图案式装饰效果，体现了秦人精益求精的设计意识和对新颖、精巧、华丽的喜好。这为我们深入了解秦国铭刻艺术特色提供了较好的实物标本。

图 2-3　秦国虎符

秦嬴兼并天下结束了东周之季诸侯割据的局面。丞相李斯积极推行"书同文"的政令，黜罢六国文字与秦不合者，将笔画茂密、布置历落的"大篆"改为齐整匀停、纤劲圆转的"小篆"，作为秦国标准字体，如《峄山刻石》（图2-4）。张怀瓘谓"小篆画如铁石，字若飞动，作楷隶之祖，为不易之法"。

图 2-4　峄山刻石

1　罗福颐：《商周秦汉青铜器辨伪录》，49～51页，香港中文大学中国文化研究所吴多泰中国语文研究中心，1981。

三、鸟虫篆

唐人玄度《论十体书》云:"鸟书,周史官史佚所撰,粤在文代,赤雀集户,降及武朝,丹鸟流室。今此之法是写二祥者焉,以此书题幡者,取其飞腾轻疾也。"鸟书的原始可追溯至商代,但其被大量采用是在战国时代的南方诸侯,主要用于纹饰兵器。董作宾认为鸟虫文字跟商文化有关,商推崇文身,"鸟"为商文化的图腾。[1] 金文字体中最引入注意的是鸟书。有些字体附有鸟状花纹,也有笔画本身便写作羽毛的形状。[2] 在现存若干不同形体的鸟书中,大多是属于这一时代。中国文字的艺术化可能便是从此开始。[3]

徐锴《说文解字系传·疑义篇》则说:"鸟书、虫书、刻符、殳书之类,随笔之制,同于图画,非文字常也。汉魏以来,悬针、倒薤、偃波、垂露之类,皆字体之外饰,造者可述。"他们都认为这样的字体已属装饰画的领域,"巧涉丹青""同于图画",是勉强外加在文字上的鸟兽虫草的形状,"皆字体之外饰""非文字之常"。[4] 启功在《古代字体论稿》中也认为鸟篆是指书法艺术,而不是从能认识、讲解古字角度而说的。[5]

曹锦炎在《鸟虫书通考》中指出,所谓鸟虫书,是指在文字构形中改造原有的笔画使之盘旋弯曲如鸟虫形,或者加之鸟形,虫形等纹样的美术字。[6] 马国权在《鸟虫书论稿》提到"由于上古时代虫的含义一度扩大的很宽,它不但可以把鸟统摄在内,而且还可以包括所有的动物。因此,浑言之为'虫书',析言之便成为'鸟虫书'"[7]。古代书论中的"鸟虫书",也即"鸟虫篆"。

总而言之,篆书笔画确实差异很大,其中有平正垂直的笔画,也有盘曲回绕的笔画、屈曲的线条(图2-5)。平正垂直的笔画会导致整个字形更加趋向方正的体势,是引起字形隶变的发端。

1 董作宾:《殷代的鸟书》,载《大陆杂志》第6卷(11),345~347页,1953。

2 容庚:《鸟书考》,载《燕京学报》(16),195~203页,1934。

3 钱存训:《书于竹帛》,35页,上海,上海书店出版社,2006。

4 熊秉明:《中国书法理论体系》,9页,天津,天津教育出版社,2002。

5 启功:《古代字体论稿》,25页,北京,文物出版社,1964。

6 曹锦炎:《鸟虫书通考》,1页,上海,上海书画出版社,1999。

7 马国权:《鸟虫书论稿》,载《古文字研究》(10),北京,中华书局,1983。

字体/简体字	福	皇	复	祖	时	隹
大篆						
小篆						
鸟虫篆						

图 2-5　篆书字形特征对比图

第二节　篆书临摹的材料准备及理论常识

一、篆书临摹的材料准备

临摹篆书离不开毛笔、墨、宣纸和砚台等文具，文具的改进推动了书艺的发展。刘熙载在《书概》中说："书以笔为质，以墨为文，凡物之文见乎外者，无不以质有其内也。"说明了笔墨的重要性，只有具备了物质材料，书法活动才能得以开展。

（一）毛笔

写篆书用的笔多是长锋，最有代表性的是湖笔。自元代起，制笔业在浙江湖州、嘉兴一带最为兴盛，以湖州善琏镇为中心。湖笔选料考究，工艺精湛，从选择原料到制成笔，经过浸、拨、并、配等七十余道工序，制成的笔具备尖、齐、圆、健"四德"，有"毛颖之技甲天下"之誉。使用新笔时，先用烧开的热水洗笔约两至三寸的位置，将笔尖的黏性胶状物质与腥气洗散。刚健的笔，遇烧开的滚烫的热水后会变得圆熟柔软，洗后用指尖将笔尖的毫毛攒圆，但不可使其变得窄小，将毛笔攒直，不能使其变得弯曲。

（二）宣纸

书写篆书一般使用容易渗化的生宣。这种宣纸多是在水中浸楮皮等纤维用纸，然后焙干，其质洁白若雪。书写用的毛毡要铺设平整，用完之后要清理墨渣颗粒等杂物。在用墨方面，要注意墨汁不宜过淡，以保障墨色纯正浓厚，才不失沉实的神采。

（三）徽墨

宋代起安徽歙州成为制墨中心，出现了家传户习的制墨盛况。潘谷是宋代元祐年间（1086—1094）时的歙州制墨名家，有"墨仙"之称，所制"松丸""九子墨"等被誉为"墨中神品"。陈师道在《后山从谈》赞曰："香彻肌骨，磨研至尽，而香不衰。"明代徽墨形成两大派系，一是歙派（歙县），另是休宁派（休宁县）。歙派徽墨隽雅大方，香料考究，包装精美，为上层名流所制。休宁派徽墨则以质朴工精，以金、银勾描墨而图案，主要供给普通文人使用。

（四）砚台

许慎《说文》说："砚，石滑也。"刘熙《释名》云："砚，研也。可研墨，使和濡也。"东汉李尤《墨铭》中曰："书契既造，墨砚乃陈，烟石相附，笔疏以伸。"砚作为承载书写墨料的书写用具之一，其用途随着书写文化的发展而日益重要。它的最初形态是中间挖凿有凹窝的一种石制研磨器，是为了更方便地研磨石墨和辰砂等矿物质颜料。最有代表的是端砚和歙砚。

1. 端砚

端砚约在唐武德年间（618—626）问世，产于广东端州（今广东肇庆的端溪）。端砚在四大名砚中属最上乘，有"群砚之首"之美誉，石质坚实细腻、滋润娇嫩，素有秀逸多姿，发墨不损毫的特点。其中有青花、鱼脑冻、蕉叶白、天青、冰纹、火捺、马尾纹、胭脂晕、石眼等纹理者为佳品。

2. 歙砚

歙砚约在唐代开元年间（713—741）被发现，出产于婺源的歙溪，被称为"歙砚"。歙砚质地坚润，结构致密，不易涸墨，涤之立净。宋人苏轼曾在《孔毅甫龙尾砚铭》云："涩不留笔，滑不拒墨。瓜肤而谷理，金声而玉德。厚而坚，朴而重。"

二、篆书临摹的理论常识

（一）金文

金文亦称吉金文、钟鼎文，指商周时期青铜器上的铭文。金文的文本内容多是有关祀典、赐命、征伐、约契等，西周金文字形较商代金文更为成熟和稳定。西周初期

金文的笔画以肥瘦悬殊和呈方圆形状的团长块为主。西周晚期，金文笔画的形式美变得纯粹起来，文字向方整化、平直化的方向演化，风格上或简远或隽秀或浑穆或庄严，极为丰富。

1. 大盂鼎

1890年出土于陕西扶风县，是西周青铜器，鼎腹有铭文72字，记录周厉王二十三年刻造此鼎，祈求福佑。字体遒密，行际宽绰，有端凝肃穆的气氛。

2. 毛公鼎

清代道光年间出土于陕西岐山县，是西周的青铜器。文在鼎腹中，凡32行，计497字。制作精美，器形完整，书法流逸秀美，毛公鼎在存世青铜器中铭文最长且具有较高艺术水平。今存于台北故宫博物院。

3. 散氏盘

亦称"矢人盘""散氏鬲"。于清代乾隆年间（1736—1795）出土，是西周晚期青铜器。其中铭文19行，计350字。书法敦厚淳古，结字横斜错落，变化有致。

4. 秦公簋

秦公簋是秦系文字书风的代表作之一，书风逐渐摆脱了西周的影响，字形特点表现为顾长秀美，铭文的笔画瘦劲而委婉，细匀劲健，书风大体继承和发展了西周晚期雄浑朴茂的风格。

5. 秦诏版

秦代篆书遗迹。秦始皇二十六年（前221）统一全国后规定划一度、量、衡的诏书，刻在金属器皿上，这些文字的书法较《泰山刻石》更加率意粗朴，运笔折多转少，结字错落参差，多有奇趣。

6. 秦虎符

秦系金文大体延续西周书法遗风，笔画略逊浑朴，追求刚劲的风格。秦金文主要包括三项，即权量、兵器与虎符。虎符为秦代将领调兵遣将的信物。虎符分为两半，一半在君，一半在将，两者合而为一，方能调动军队。目前出土虎符以秦代居多，以《阳陵虎符》为代表，字形流畅匀称，布局随意天真。

（二）石刻文

石刻文，又称大篆，籀书。石刻文始于西周晚年，春秋战国时期通行于秦国，字体与秦篆相近。传代表作有石鼓文，字形浑厚质朴。

石鼓文是西周大篆向秦代小篆过渡时的杰作，堪称篆书之祖，亦称《猎碣》《雍邑刻石》。它石呈鼓状，一组十枚，故名石鼓文。石鼓文笔画匀整，结字疏朗，用笔遒朴而有逸气，行款十分工整，横竖间距大体整齐。自出土之日为历代所珍重，临者不下百家，最著名当属吴昌硕。

(三)篆书的专业术语

1. 秦书八体

秦吞并六国之后,虽然主张推行统一的小篆,但仍有其他字体并存。《说文解字·叙》中记载:"秦书八体,一曰大篆,二曰小篆,三曰刻符,四曰虫书,五曰摹印,六曰署书,七曰殳书,八曰隶书。"

2. 金石气

金石气指金石碑刻作品所表现出的雄浑、苍茫、质拙的气息。出自清代刘熙载《游艺约言》,"书要有金石气,书卷气,有天风波涛、高山深林之气"。多体现金石碑刻的阳刚之美,书体多集中于篆隶。金石气是书法审美的重要概念之一。

(四)篆书用笔

1. 中锋

中锋也称正锋,与偏锋相对,指运笔时,笔锋行在笔画的中线上,是书法最主要的笔法。藏头露尾,是保持中锋运笔的有效方法,攻书法者多以此为能事。中锋在笔头上处于锋的中间,落笔写成笔画,笔毫铺开以后,笔锋正运行在笔画的中间,所以称正锋。但这并不等于说,写字只用中锋的几根毛,即完全用笔尖来写,这样写出的字,容易骨瘦单薄。所以在强调用中锋的同时,要注意使笔毫铺开。清代笪重光《书筏》中云:"能运中锋,虽败笔亦圆;不会中锋,即佳颖亦劣;优劣之根,断在于此。"在书法中强调中锋用笔非常重要,其始终是难度最大、最具审美价值的技巧。

2. 藏锋

藏锋主要是指书写篆书笔画时起笔、收笔的技巧。藏锋的笔锋始终保持着圆起圆收,笔锋一偏就容易出现棱角,这种用笔也称为"提笔中含"。藏头护尾的藏锋用笔,是有效保持中锋运笔的方法。董其昌《容台集》中言:"唐人皆回腕,宛转藏锋,能留得笔住。不直率流滑,此是书家相传秘诀。即画家用笔,亦当得此意。"他指出藏锋、出锋目的都是为了"处处留得笔住,不使直走",与行笔涩进的意思大抵相同。

3. 绞转

绞转是指笔锋在书写轨迹中不时绞动并且保持笔势圆转流畅,为了不断增加笔与纸面的摩擦力,去掉行笔飘浮的毛病,促使笔画形成浑厚苍劲的效果。这是传统书法中较为常见的笔法,运笔技巧比提按的笔法更为复杂。绞转用笔在秦篆书法中已见端倪,成熟于秦汉时期。

(五)清代以后的著名篆书家

邓石如是清代篆书的开启者,后继者有吴熙载、王福庵、吴大澂、徐三庚等人。

1. 邓石如

邓石如（1743—1805），初名琰，字石如，后更字顽伯，又号笈游道人、完白山人、凤水渔长、龙山樵长，安徽怀宁县（今安庆市）人，清代篆书家，以秦李斯、唐李阳冰为圭臬，稍参隶意，自成一家。

2. 吴让之

吴熙载（1799—1870），原名廷飏，字让之，号晚学居士，江苏仪征人。曾师从包世臣，取法于邓石如的篆书。清人蒋宝龄《墨林今话》中云："（让之）善各体书，兼工铁笔，邗上近无与偶。"著有《通鉴地理今释稿》《晋铜鼓斋印存》《师慎轩印谱》。

3. 赵之谦

赵之谦（1829—1884），初字益甫，号冷君，后改字撝叔，浙江会稽（今绍兴）人。官至江西鄱阳知县。初师法颜真卿，后专攻北碑。曾师从邓石如学习篆书、隶书，然后融会贯通，以北碑入行书，自成一家。

4. 吴大澂

吴大澂（1835—1902），原名大淳，字清卿，号恒轩，江苏吴县人，官至湖南巡抚。好集古物善于鉴真，收藏甚丰。年少时师从陈硕甫学篆书，中年以后参以古籀，书法以浑厚凝重、端庄肃穆为美。著有《说文古籀补》《恒轩吉全录》《古字说》《愙斋诗文集》等。

5. 吴昌硕

吴昌硕（1844—1927），名俊卿，字苍石、仓石，号缶庐，浙江安吉人。作为中国近代一大书画篆刻名家，在艺术上取得卓尔不凡的成就，与他早年问学于俞樾、杨岘、吴大澂等博学鸿儒，潜心研究古文字学而具有深厚的国学修养密不可分。其篆书代表作有《心经》等。

6. 黄宾虹

黄宾虹（1865—1955），名质，字朴质，号宾虹，安徽歙县人。擅长山水画，兼通诗文，早年师从李国圣、陈春帆学习书画和篆刻。所书的古籀书有金石之气，浑厚粗朴，气势恢宏。曾任中国美术家协会理事，中央美术学院华东分院教授。著有《美术丛书》《虹庐画谈》《金石书画编》等。

7. 罗振玉

罗振玉（1866—1940），号雪堂，字叔言，贞松老人，浙江上虞人，擅长考古，具有丰富的金石文字知识，是我国较早研究甲骨文的学者。著有《殷墟书契菁华》《铁云藏龟之余》等有关文字学的书籍。另常用小篆笔法书写甲骨文，是近代以甲骨文入书法的开创者。

8. 商承祚

商承祚（1902—1991），字锡永，号契斋、古先斋，广东番禺人，早年师从罗振玉先生学习甲骨文、金文、小篆等。曾任北京大学、清华大学、中山大学等校教授，代表著作有《殷墟文字类编》《十二家吉金图录》《浑源彝器图》等。

第三节 "二李"与《峄山碑》艺术原理

秦代石刻文化崛起的主要原因：一方面是作为地位象征的礼乐铜器渐渐遭到冷落，失去其作用，铭文自然也无所依附；另一方面是殷周时期无铁，唯可选择在青铜器上铸造铭文。到了春秋战国时代新兴的铁器面世，取代了青铜铸器，更便于镂之于石器，促使秦代以小篆入碑的现象盛行起来。

《说文解字》曰："秦始皇帝初兼天下，丞相李斯乃奏同之，罢其不与秦文合者，斯作《仓颉篇》，中车府令赵高作《爰历篇》，太史令胡毋敬作《博学篇》，皆取史籀大篆，或颇省改，所谓小篆者也。"东汉时期许慎明确指出小篆由大篆省改而来，小篆指秦统一六国，实行书同文以后的一种正体，但是由于去古未远，篆书仍保留了一定的象形性特征。

唐代以来，学习篆书的诸书家无不临习秦代刻石，李阳冰把《峄山碑》奉为篆书的圭臬。清代的阮元、杨沂孙、吴大澂、王福庵、吴昌硕、罗振玉、丁佛言、容庚、商承祚和邓散木等也都认真临摹过《峄山碑》，笔法皆得力于此。一部《峄山碑》似乎可以把中国书法史上所有的篆书大家都串连起来，两千多年生生不息，可见其卓尔不群的艺术魅力。

一、"二李"

李斯和李阳冰二人并称"二李"或"斯冰"，其习篆之法也称"二李之法"。他们所留下的书迹屈指可数，但作品具有气格高华、韵致清捷、法度精纯的审美旨趣。自唐代至清代，书写篆书的风气皆以"二李"为楷模，如宋代精通《说文解字》的"大小徐"、元代的赵孟頫等皆从"斯冰"之篆法出，可见其影响之深远。

（一）李斯

李斯（前284—前208），秦始皇时期的丞相，汝南上蔡人，废除六国文字，颁布施行"书同文""度量衡""车同轨"等制度，精通大篆，删其烦冗，取其合理，创制"小篆"，被誉为小篆鼻祖。李斯工于篆书，多用于记功刻石，如《琅琊刻石》

（图2-6）《会稽刻石》《峄山刻石》等等。其中《泰山刻石》，秦始皇二十八年（前219）立于泰山，碑石四面刻有文字，原石已毁，仅存九字残石，现存于山东泰安岱庙。唐太宗时期的吏部侍郎苏勖在《叙记》记载："世咸言笔迹存者，李斯最古。"

《琅琊刻石》的铭文大小正斜排布参差错落，字形长纵而率意，笔画之间的疏密对比强烈。其字形的扭转含篆书意韵，转折之处多用圆转，全无后世楷书刚劲"方折"之笔意，笔画之间无刻意的驻笔动作。

（二）李阳冰

李阳冰，生于唐玄宗开元年间，谯郡（今安徽亳州）人，官至少监，世称"李监"，工于小篆，为李白族叔。隋唐之际，篆书几近荒废之时，李阳冰独研篆书三十载，传世的代表作有《三坟记》《城隍庙碑》《谦卦铭》《怡亭铭》《般若台题名》《吴季札墓志》等，历代对此评价不凡。

李阳冰小篆《三坟记》内容由李季卿所撰，此碑篆成于唐朝大历年间（767）共460多字，原石已损坏，宋代重刻后现立于陕西省西安碑林。李阳冰勤学善思，篆书书写笔法承神气朴致的李斯之玉筋篆并加以发挥，托古出新，运笔纵势流畅，笔画峭拔瘦劲，字字珠玑，为唐代篆书注入新鲜血液。清代书家孙承泽曾曰："篆书自秦汉以后，推李阳冰为第一手。"后世亦有学习李阳冰篆书者，笔画细如发丝，便失去篆书原来用笔的味道，容易变成工艺程式的描绘，违背了篆书美感的表达（如图2-7）。

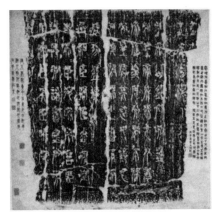

图2-6 《琅琊刻石》拓本

图2-7 《三坟记》拓本

二、《峄山刻石》的艺术原理

商承祚在《说文中之古文考》中提道："自秦统一天下，嫉文字之异形，乃罢其不与秦文合者，令李斯等制作小篆播于民间，异形异制，科以大罚，而古文式微矣。"小

篆在汉字发展中占据重要地位，它是殷周以来古文字的发展和总结。由于它的形体在很大程度上保存了前代文字的象形性，构形的有理性的破坏比隶书少得多，所以它才成为后世释读殷周古文的桥梁。又由于它符号化的成分较前代字形更多，形体统一、完整，规范化的程度很高，所以它才成了隶书产生的基础。与同时代的六国文字相比，小篆无疑是优越的、进步的，它是有继承性、较为简化、有统一规律的规范化字体[1]（图2-8）。

秦代小篆遗迹流传至今者，有《泰山刻石》《琅琊刻石》《芝罘刻石》《会稽刻石》《峄山刻石》及诏版、权量等铭文，其书法风格作总体观照，有雄厚道强之风，亦有纤劲之美。在结构方面，以对称、工稳、严谨、整饬之构形以示字体之庄重。

《峄山刻石》原文：

皇帝立国，维初在昔。嗣世称王，讨伐乱逆。威动四极，武义直方。戎臣奉诏，经时不久。灭六暴强，廿有六年。上荐高号，孝道显明。既献泰成，乃降专惠。亲巡远方，登于绎山。群臣从者，咸思攸长。追念乱世，分土建邦。以开争理，功战日作。流血于野，自泰古始。世无万数，陀及五帝。莫能禁止，乃今皇帝。壹家天下，兵不复起。灾害灭除，黔首康定。利泽长久，群臣诵略。刻此乐石，以著经纪。

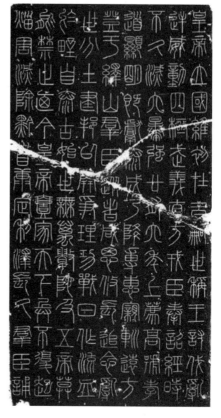

图2-8 《峄山刻石》拓本（局部）

《峄山刻石》释文：

大秦皇帝建国，在那辉煌昔日，子孙世袭称王。讨伐叛乱逆贼，威名震动四边，武力直达远方。犬戎敢不遵奉，历时数十年间，扫灭六国豪强。登基二十六年，上天授我尊号，孝道明显昭彰。大业既已成就，于是施恩天下，亲自巡幸四方。登于峄山之巅，群臣竞相跟从，沐浴天恩荣光。追忆战国乱世，各国分土建邦，灾祸从此释放。攻战无止无休，鲜血浸染荒郊，一如远古蛮荒。华夏虽无万世，圣明五帝三皇，谁可疗此恶疮？唯我大秦始皇，天下定于一邦，再无战祸创伤。消灭灾荒祸害，百姓安康宁定，福泽久远绵长。群臣称颂不尽，刻于峄山石上，功业永传万方。

[1] 徐立：《徐无闻论文集》，184～185页，北京，文物出版社，2003。

(一)《峄山刻石》的字体特点

《峄山刻石》通篇显示出古朴静穆的气息。其铭文是在西周金文字形方整的基础上,稍加延伸,整体字势上紧下松、中宫收紧、字形修长、结构平稳,延续了秦文字婉转、精巧、冲和的风格。一方面保留纵长取势的特点;另一方面又加强字形中对称的美感,笔画的伸展偏离中轴线不远。圆劲瘦细的线条中显示出铮铮之力,在空间分割上,遵循上紧下松与对称平衡的原则,静穆而又富有流动感的笔法如孙过庭《书谱》所描述的"篆尚婉而通",这种匀净圆融而婉转流畅、轻盈而不失厚重的线条,被后世称为"玉箸篆"。它把"圆、瘦、齐"视为篆体书写的三要素,达到了秦文字古朴劲健审美风格的顶峰,称得上秦刻石的典范之作。如"四""方""极""世""王"等字规整而婉曲,线条遒劲,出于整齐统一的需要,结字匀称、气势犀利、矩法森严,某些笔画原本并非修长也被拉成长竖,形成稳定的对称结构(图2-9)。

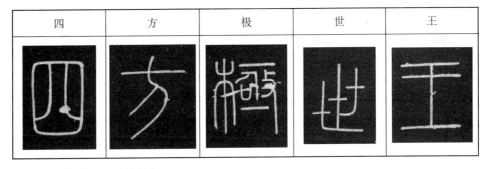

图 2-9 《峄山刻石》的字体特点

(二)《峄山刻石》的笔画特点

汉字最基本的元素是笔画,一个个地组织在一起就构成了汉字,按一定的规律安排,才能避免杂乱无章。篆书组织笔画的重要原则是对称呼应。《峄山刻石》中独体字结构的基本特点是笔画左右对称,合体字结构的基本特点是偏旁部首相互呼应。

小篆的笔画形态在结体造型中有极为重要的作用,对字形的空间疏密、线条的匀称影响很大,具有圆畅婉丽、端庄雅穆的美感。孙过庭在《书谱》中阐明其要义,提出"数画并布,其形各异,众点齐列,为体互乖。一点成一字之规,一字乃终篇之准,违而不犯,和而不同,留不常滞,遣不恒疾,带燥方润,将浓遂枯,泯规矩于方圆,遁钩绳之曲直,乍显乍晦,若行若藏,穷变态于毫端,合情调于纸上"。

《峄山刻石》的笔画既不像《石鼓文》具古拙之趣,也不像《泰山刻石》彰显方正之姿,又不似《琅琊刻石》尽显苍朴之极。其笔画修长纤细,结体重心上移。从艺术的角度上看,《峄山刻石》结构端庄大方,笔画匀称规则,横竖笔画减省大篆盘屈缠绕的笔法,行笔增加节律轻快的动感,经过美化确实具有高度的装饰性,不失为中国书

法史上的一件珍品。

如"国""高""臣""自""嗣"等字在强调笔画的"圆劲""流美""精准"的同时，注重其力度和质感。在空间布局当中，笔画之间的距离也要讲究均匀，笔画较多的字应以紧密为主，笔画少的部分也相应疏朗。一般情况下，这些笔画的形状应基本保持原型，才不至于造成混乱。

第四节　小篆的笔法结体及其临摹

中国文字形体的变迁，由简单趋繁难。但中国书法本身的衍化，自三代以后推演下来，其蜕换轨迹，大都循着"实用"与"美观"的两种途径，由繁而简，由难而易，由陋而美，此皆是适应时代所需的结果。[1]虽然几千年来，中国文字构造的原则并没有变更，但其笔画的繁简、构造的形状及部位的更动，却使得字体无时不在变化。

我们现在所看到的秦代的小篆，实际上是经过无数次的翻刻（拓）流传至今，其真伪非常难以辨别。书法学者王见先生认为虽然不能对秦代小篆的结字体势给予充分的确认，但小篆字体的基本结构、体势仍然是可以确定的，从学习书法艺术的角度也是可以借鉴临习的。除了秦代小篆，一般都以李阳冰、邓石如、吴熙载、徐三庚、吴大澂、王福庵、罗振玉、商承祚、蒋维崧、徐无闻的小篆书法作品作为学习榜样。

本节专门从技法的角度，讲解小篆字体需要注意的技法与技巧。其中包括中锋和偏（侧）锋的用笔技巧，提、按和起笔、行笔、收笔的用力技巧，从视觉平衡的角度对整幅作品进行章法布局，等等。

一、小篆临摹的方法

凡是想学习篆书的人，先从临摹开始，第一步要从识读小篆开始，需准备一本《说文解字》工具书，查阅小篆字体的基本字形，这样容易得心应手。第二步是开始临摹之时应选取历代大家的名作作为范本，把握好线条质感与分寸。

研习小篆的过程大致可分为三个阶段，每段都需要一两年才能达到火候。第一阶段要专一守正，先以一人之作为旨趣，朝夕沉浸其中，务必使笔笔相似，使人们一望

[1] 释广元：《中国书法概述》，5页，北京，北京联合出版公司，2013。

就知道是师从某家嫡系，纵使别人劝说、讥谤，都不能稍有动摇。临摹的方法应强调文字在纸上中锋用笔的圆浑立体感。

第二阶段要广博多闻，当找对门庭，把脚跟站稳之后，则可以广涉众家之所长，既可以上探秦汉小篆经典之作，从秦《泰山刻石》《琅琊刻石》《峄山刻石》和《会稽刻石》入手。这是因为秦统一后所创立的小篆，偏旁分明，笔顺有规则，先打好难度较大的定型书体基础，而后再转学大篆，就相对容易掌握各体篆书艺术的规律。其次，又可博取清代诸家篆法，初习小篆，选吴熙载小篆为妥。

第三阶段要脱胎换骨，如吴熙载的篆书是学习邓石如小篆的典型样式，然后自成一家。吴氏小篆秀润，结体平稳、端正，用笔交代清楚。徐三庚的小篆强调显露笔锋，字体舒展。吴大澂的小篆书法则相反，把小篆注重形体修长、流美改为方整、收敛的风格特征。王福庵的小篆书法与吴大澂相近，为方中求圆，取圆润之意。吴大澂的小篆书法作品将原小篆的注重修长、流美改为方整、平板的风格特征。王福庵的小篆中把崇尚曲线美的特点发挥到了极致，突出地表现宛转多姿的意趣。由于是以毛笔直接书写，更易于把握线条的弧度。这种屈曲缭绕的线条组合在一起，形成了一种神秘奇诡、浪漫潇洒的气息。

二、小篆的笔画形态

中国的字体，有的因使用的材料而得名，如甲骨文、金文、陶文等；有的因形态而得名，如鸟书、蝌蚪文；有的因功用而得名，如小篆、隶书、行书、楷书和草书等。就文字记录材料来说，石刻远胜青铜器。石刻文字通常较长，数量亦多，更易于模拓，便于流传。

小篆笔画全都变为直线，纵横交错将空间分割成几何形状，在整齐与不整齐之间。笔笔直线略取斜势，整个字端庄肃穆。小篆字形越是工稳整饬，越要强调点画的质感，这种质感会直接表现在其用笔的生动性和丰富性上。通过点画形态的分析，小篆与其他字体不同，疏隔距离颇为匀称，行与行之间，字与字之间，构成行行朗玉、颗颗明珠的笔阵。在艺术变化丰富和形态随意性方面显得平淡，其主要以纤劲颖长的笔画为审美特征。小篆笔画的粗细、长短、伸缩、欹正、穿插和弯曲都会直接影响到字形的疏密关系。刘熙载《艺概》中说："惟大小疏密，短长肥瘦，倏忽万变，而能潜气内转，乃称神境耳。"

（一）平正

小篆字体修长，主笔常常是由平直的横竖笔画构成，支撑起稳定的字形结构。左右往往是曲屈回叠的笔画，或笔势连绵起伏，或多作延伸，以加强字形长度和圆转之

美，表现出细巧华丽的审美意趣。如"申""音""齐""车""生"等字的横画写得很扁平，竖画则以中直为美（图2-10）。

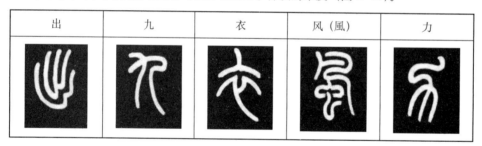

图2-10 小篆的笔画形态之平正示范

（二）弯曲

圆润的小篆笔画形态主要由缠绕回环的曲线组成，一般有角弧、半圆弧、圆弧、方弧的弯曲，最不易弄清楚的是弧的起笔、停笔和弧笔搭接处的来龙去脉。因为抄手的书写习惯、书写水平等方面的不同，笔画弯转崎岖的形态多种多样，所表现出的书写风格也不同。如"出""九""衣""风""力"等字的弧度形态带有起笔较重、竖画收笔处向右拖曳的特点，弯曲的笔画一般较有难度，这些习惯写法构成了它们艺术风格的相似性，同时弯曲的笔画有时也会增加文字释读的难度（图2-11）。

图2-11 小篆的笔画形态之弯曲示范

（三）繁缛

小篆的字形嬗变一直受到象形图案的影响，笔画出现繁缛现象也是其重要的表现形式之一。其目的是将笔画变得更为精美，将文字构形整体稳定和平衡，进而美化字形外观或填补内部空间结构，更好地表达某种审美趣味。如《王福庵书说文部首》字迹工整、气息清穆，其特点是字体是长方形，收笔时注意停驻和圆转回带，使线条变得形态多样，飘逸秀美（图2-12）。

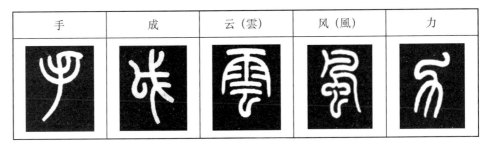

图 2-12　小篆的笔画形态之繁缛示范

（四）瘦硬

小篆笔画的瘦硬生成于用笔的提按，显现出用笔的节奏，关乎结构之虚实，是书法艺术追求形态变化和书写节律美感的一种方式。吴熙载的篆书竖画如银针立案，曲画精婉柔韧。线条瘦硬坚挺、似书似画、流动飘逸、饶有情趣，其式样的装饰意味浓厚，具有书法艺术美之特质，既有甲骨文之劲峭，又有小篆的整饬工谨（图 2-13）。

图 2-13　小篆的笔画形态之瘦硬示范

三、小篆的结构特点

小篆的结构特点是依靠点画的穿插揖让为结构注入生机与活力，提升空间布白的美感，在总体上容易达到笔画均匀、排列整齐、自然协调的艺术效果。如李斯《泰山刻石》在字形布局上，既注意到了上下左右之间的偃仰向背关系，又遵循上紧下松与对称平衡的原则。静穆而又富有流动感的笔法如孙过庭《书谱》所描述的"篆尚婉而通"。这种匀净圆融而婉转流畅，轻盈而不失厚重的笔画，被后世称之为"玉箸篆"的先声，达到了秦文字古朴劲健审美风格的顶峰，称得上秦刻石的典范之作。正如解缙《春雨杂述》所云："横斜疏密，各有攸当，上下连延，左右顾瞩，四面八方，有如布阵，纷纷纭纭，斗乱而不乱，混混沌沌，形圆而不可破。"

观摩《王福庵书说文部首》一书，字字独立，笔法又刚柔相济，其结体舒展大方，用笔以圆笔为主并带有灵活多变的意味，起笔收笔都是藏锋，沉着稳健、气韵高古。出于整齐统一的需要，某些字的笔画原本并非修长也被拉成长竖，形成稳定的对称结

构。对其书法风格作总体观照，可谓用笔酣畅、遒劲超迈。

（一）重心平稳

横画和竖画是小篆字形最基本的构成要素，横画是起着平衡字的作用，竖画起着支撑字的重心作用，所以小篆的重心也是以横、竖为主的平稳。如"丰（豐）"字是以横画为主的汉字，紧密的横能给人紧凑的感觉，其中也包含有一些规律性的直线、曲线，通过这些线条对空间的分割能使图案看起来更有设计感和装饰性。其横画处理遵循平行等距的原则，而其长短、轻重则有所变化。同时也有利用左右相交的笔画作为重心，并起着平衡的作用，如"身""弟""鸟（鳥）""马（馬）"等字有直有曲，每一笔都变化放纵，生动富有意趣，不同的笔画能融合在同一字中而不显怪异（图2-14）。

丰（豐）	身	弟	鸟（鳥）	马（馬）

图 2-14　小篆的结构特点之重心平稳示范

（二）对称呼应

小篆中偏旁部首的位置比较稳定，结构讲究对称，方寸之间的留白布局也十分讲究。许多巧于穿插的笔画纵横开阔，对增加字形的主次对比起着关键的作用，笔画的对称呼应可以填补字形错位的空白，也是书法艺术重要的表现手法之一。这种现象屡在小篆字形中屡见不鲜。如"飞（飛）"字最中心的竖画成为主笔，下部笔画变成曲线并交叉形成左右对称，确立"品"字形结构，富有浓厚的装饰设计美感。本来左右对称的"云（雲）"和"龟（龜）"整个字形构成上密下疏的关系，但最后一笔就变为弧形，不显呆板。另外，"奢"是有中轴线的对称模式，"琴"字则是无轴线的对称模式，但两者有共同的特点前后都相互呼应（图2-15）。

飞（飛）	云（雲）	龟（龜）	奢	琴

图 2-15　小篆的结构特点之对称呼应示范

四、小篆的笔法特点

在练习书写小篆字体时,执笔不宜过高,防止毛笔抖动,以利于笔画平稳刚劲。运笔时首先要注意起落、藏露、提按等技巧的变换,了解中锋与侧锋用笔的差别,认识中锋用笔的重要性。其次是中锋用笔体现在笔画线条形成的过程之中,体会到用笔的基本技巧,注意起笔、行笔、收笔的力度和速度,主要体现在笔画的顺序上,要求笔锋与字的笔画结构相顺应。

(一)中锋用笔

中锋行笔是练习书写小篆的最基本笔法,目的是使笔画圆润浑厚,裹起毫芒而少露锋棱圭角,气势连贯而显得含蓄持重,其中也分尖锋直入,或逆入直下,或切锋入笔,古人极为推崇这种笔法。正是这样的笔画特征和用笔技巧,构成了书法风格的独特性,持笔势的圆转流畅。如王福庵《西泠印社记》所书的"宋""古""山""王""社"等字的主笔都是竖画,在书写时要注意逆锋起笔,然后提笔中锋力行再转笔向下行略顿,笔至中段后渐行渐提,至末尾处轻按回锋收笔,形成均粗的线形(图2-16)。

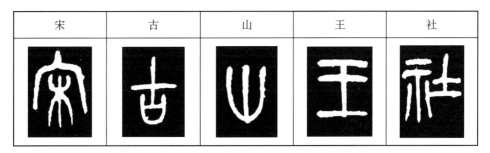

图2-16 《西泠印社记》中锋用笔示范

(二)藏锋用笔

练习篆书既要做到每一笔都能衔接得浑然一体,线条均匀,笔笔闭合圆满,又要做到笔法转换,笔画变换的地方可以看出留笔的痕迹。所谓转换,就是用笔一反一正,逆锋折笔,能够把握留笔时行笔的速度。这种笔法为了不断增加笔与纸面的摩擦力,去掉行笔飘浮的毛病,促使笔画形成浑厚苍劲的效果,也就是古人所说的回腕藏锋的秘诀。如邓石如所书《庐山草堂记》的"南""高""围""云""日"等字的横折笔画较多,起笔时要藏锋,转笔向右行,顺势行笔,边行边按,至中段略提笔,再渐行渐按,最后右下顿笔并回锋收笔。书写横画时,要注意有略呈向下的弧度,才显得很有弹性(图2-17)。

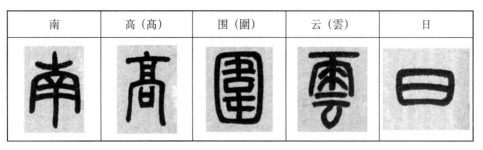

图 2-17 《庐山草堂记》藏锋示范

（三）绞转用笔

为了写成圆环及半弧等形状，不断地调整笔锋，使整个字的笔道曲折回绕，要经常运用绞转的技巧，这是书写小篆时较为常见的笔法。绞转的技巧比提按的笔法更为复杂，其中含有暗转或顿笔的动作，其实绞转是一种逆锋和挫锋的用笔方法。如邓石如所书的"石""多""光""草""色"等字的撇画，作为运笔动作较慢的转笔应是手腕悬起握笔逆锋而行，有意拉伸、拖拽才会出现笔画均匀浑厚的现象（图 2-18）。

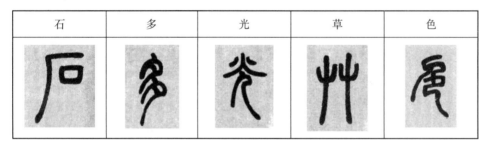

图 2-18 邓石如小篆绞转示范

第五节 大篆石鼓文笔法结体及其临摹

大篆是由金文演变成秦篆的一种过渡时期字体。综观西周晚期的金文，如颂器、虢盘等字形长方，笔画趋于统一，排列整齐，形体已经摆脱图形的束缚，文字高度线条化。这种书体，习惯上称作玉箸体，与西周早期保卣、盂鼎等器铭的书风显然不同。大篆成熟于西周晚期，主要流行于周王室及西土一带，其代表作

图 2-19 西周钟鼎文

是《虢季子白盘》《秦公钟》、簋、石鼓文等。书法界将小篆以前的书体统称为大篆。[1] 大篆是了解春秋战国时期文字体系形成和进化的活化石。

春秋战国青铜器铭文的数量众多，字型自由，风格呈多样化。主要原因是西周的正统字体金文受到巨大冲击，异体、俗体的流行和装饰性字体出现，使各地域的文字面貌出现了明显的差异，呈现出多样风格，这时出现了一种过渡性的字体——大篆。所谓大篆，本是指籀文这一类时代早于小篆而作风跟小篆相近的古文字。[2] 主要特点是字体清晰端正，字数较多，便于在临写中掌握规律。教学中可取个别字形放大比较，讲解说明形态和线条的趣味特征，比如比较毛公鼎和散氏盘铭文的字体特点，前者线条较秀丽，结体端正；后者线条粗短，结字较自由（图2-19）。

一、石鼓文的发现与流传

石鼓文，亦称猎碣或雍邑刻石，是中国现存最早的刻石文字之一。石鼓文的主要部分是描写秦公的一次盛大畋猎活动。石鼓文的内容依次为：吾车、汧沔、田车、銮车、霝雨、作原、而师、马荐、吾水、吴人，与《诗经》体裁相似。唐代书法家张怀瓘《书断》赞曰："体象卓然，殊今异古。落落珠玉，飘飘缨组……折直劲迅，有如镂铁，而端姿旁逸，又婉润焉。"清人康有为《广艺舟双楫》中云："《石鼓》如金钿委地，芝草团云不烦整裁自有奇采。"高度评价石鼓文谨严而流畅，具有恢宏秀逸、坚实丰厚、苍古奇伟、雅健妙丽的艺术特征。

（一）石鼓文的发现

唐代贞观年间，在秦故地雍都（陕西凤翔县）发现十个东周时期的鼓形石头，材质为花岗岩，高度为二尺五寸，直径一尺多，每个石头约一吨重（图2-20）。石鼓上面刻有叙述贵族畋猎之事的铭文，每个石鼓上各刻有四言诗一首，共计717字，石鼓文的出土震惊当时的朝野。石鼓文为迄今发现的最早的石刻文字，既继承了周王室书法体貌，又开秦代小篆的先声，字形古茂凝朴而不失从容气度，笔势中含内敛、沉雄绵亘、意韵深邃，在中国书法史上具有重要意义。

唐代元和元年（806），韩愈由江陵府掾曹调任回京就任国子监博士时，曾上书唐朝皇帝，建议将十个石鼓从陕西凤翔运送到长安，希望保存留当时最高学府的太学内，供学生相互观摩与切磋，以免闲置于陈仓野外，终年遭受雨淋日炙（如图2-21）。并作有《石鼓歌》一首："张生手持石鼓文，劝我试作石鼓歌。少陵无人谪仙死，才薄将

[1] 孙稚雏：《〈说文解字〉与篆刻艺术》，载《中山大学学报》，83页，1996（3）。

[2] 裘锡圭：《文字学概要》，51页，北京，商务印书馆，1988。

奈石鼓何。周纲凌迟四海沸，宣王愤起挥天戈。大开明堂受朝贺，诸侯剑佩鸣相磨。搜于岐阳骋雄俊，万里禽兽皆遮罗。镌功勒成告万世，凿石作鼓隳嵯峨……"

图2-20 石鼓　　　　　　图2-21 唐初石鼓发现地宝鸡陈仓

（二）石鼓文的流传

历史上石鼓文流传的命运多厄，屡遭战乱而颠沛流离，在跌宕飘摇的风雨中更显示出独特的艺术个性与弥足珍贵的历史价值。唐朝中期安史之乱爆发，文武百官出逃，仓促之时将石鼓移至荒野埋藏起来。公元806年，平定叛乱，天下太平之后十个石鼓又被重新挖掘出来，但字迹蚀削斑斑，文字已是残缺不全。公元814年，国子监祭酒郑余庆因此再次上书朝廷，请求将曝于荒野的石鼓迁移到当地孔庙内妥善保管。

五代时石鼓在乱世中重新遁迹于草莽江湖，复于失散。直至赵宋王朝一统天下，宋仁宗对遗失百年的石鼓产生了兴趣，便下令四处查找石鼓的下落，寻回九个石鼓。据南宋王厚之《复斋碑录》记载："本朝司马池知凤翔，复辇至于府学之门庑下，而亡其一。"后宋徽宗时最后一面石鼓也被找到。北宋大观二年（1108），又将十个石鼓从陕西凤翔运送到汴梁保和殿的稽古阁保存起来。

靖康之变，金兵攻入汴梁，不知石鼓为何物，见其涂有金粉认为一定很珍贵也列入北迁的物品。石鼓被运到燕京后，剔去了石鼓上填注的黄金，弃置于荒野。据《元史》记载，元代皇庆元年（1312）将十个石鼓放置于国子监供生徒学习。明代王直在《题柴员外所藏石鼓文后》，都穆在《石鼓文辨证》中也记录了当时石鼓的安置情况。清代乾隆皇帝在《复位元拓石鼓文次第识语》中也明确说道："周宣王猎碣十，今在太学戟门下。"民国初年，国子监已作为故宫博物院的分院，石鼓原石用玻璃罩上外加栏杆保护（图2-22、图2-23）。

图 2-22 北京的孔庙

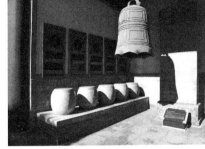
图 2-23 孔庙存放的石鼓

二、石鼓文的艺术特点

唐人韦应物诗曰:"周宣大猎兮岐之阳,刻石表功兮炜煌煌。石如鼓形数止十,风雨缺讹苔藓涩。今人濡纸脱其文,既击既扫白黑分。忽开满卷不可识,惊潜动蛰走云云。喘逶迤,相纠错,乃是宣王之臣史籀作。一书遗此天地间,精意长存世冥寞。秦家祖龙还刻石,碣石之罘李斯迹。世人好古犹共传,持来比此殊悬隔。"

历代文人墨客对石鼓文都有浓厚的兴趣,留下大量对其书法成就的评述。韩愈《石鼓歌》对石鼓文的字体有如下阐论:"辞严义密读难晓,字体不类隶与蝌。"杜甫《赠李潮八分小篆歌》:"陈仓石鼓久已讹,大小二篆生八分。"唐代书法家张怀瑾《书断》赞曰:"体象卓然,殊今异古。落落珠玉,飘飘缨组……折直劲迅,有如镂铁,而端姿旁逸,又婉润焉。"

宋明以降,石鼓文更引得无数书法名家为之慨叹而赋诗撰文,如宋人欧阳修、苏东坡和明代董其昌都作有《石鼓歌》。清人康有为《广艺舟双楫》:"《石鼓》如金钿委地,芝草团云不烦整裁自有奇采。"

目前能见到的秦系刻石书迹,主要有春秋战国时期的石鼓文和诅楚文。对秦刻石书法风格作总体观照,可谓雄厚道强,在更为圆劲瘦细的线条中显示出铮铮之力,并以对称、工稳、严谨、整饬之构形以示庄重。[1] 在结构方面,石刻文字在金文字形方整的基础上,稍加延伸,字形修长。出于形方整化的需要,某些笔画原本并非修长也被拉成长竖,形成稳定的对称结构。

石鼓文的字形与西周金文的字形相比,艺术风格显得较为草逸一些,如"宣""吏""孔""写""马""黄""鱼"等字。在章法布局上,石鼓文字字独立,既注

1 秋子:《中国上古书法史》,281 页,北京,商务印书馆,2000。

意到了上下左右之间的偃仰向背关系，又刚柔相济，其笔力之强劲在石刻中极为突出，在古文字书法中，别具奇彩、独具风神，所以清代以来，学习篆书的诸大家无不临习石鼓文，并奉为圭臬，如阮元、杨沂孙、吴大澂、王福庵、吴昌硕、罗振玉、伊立勋、丁佛言等。近代著名书法家和篆刻家容庚、商承祚和邓散木，也认真勾摹过石鼓文，笔法皆得力于此。

初始学习大篆要专心临摹，领会运笔时俯仰、向背姿态横生的地方，每一处都深入到细微。这样几个月下来，临摹的痕迹就像接触到墙壁一样，所学的书法学问与技艺达到了精深的地步（如图2-24）。

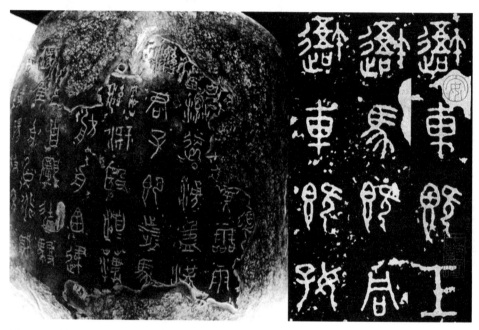

图2-24 石鼓的原石与拓本

三、石鼓文的用笔技法

石鼓文是先秦时期的古文字体，介于大小篆之间，古茂遒朴而有逸气，圆活奔放、气质雄浑，有别于隶书与蝌蚪文，是继金文之后大篆向小篆的过渡性字体。随着出土材料的不断丰富和古文字研究的深入，学术界基本认定石鼓文是东周时期的秦系文字，为大篆向小篆过渡时期的文字。清代邹方锷《论书十则》所言："运笔之法，方圆并济，圆不能方，潜紧峭刻之致；方不能圆，少灵和婉转之机。余尝以此语人，罕有能解者。"

（一）石鼓文用笔的角度

毛笔是一种特殊的书写工具，笔头蘸墨之后能够聚成一个锋尖，书写中又能够随时铺开、聚拢，也能够做上下、转动、摆动等动作，以致笔画可以从不同角度切入纸面，可有无穷变化的可能性。书写是非常微妙的活动，行笔动作在瞬间完成，临写的整个过程具有时序不可逆转性，需要笔墨的高度配合，笔画才显得更为灵动。控制好笔锋的方向和角度是运笔关键的一步，临写大篆石鼓文也不例外。

1. 逆锋起笔

如"于""君""可"等字的横画逆锋起笔，临写时要轻顿后转笔向下行笔，至中段后渐行渐远，笔意相互连带，至末尾处出锋时应该避免太尖，以构成厚重的审美感受为好（图 2-25）。

于 石鼓文	于 （吴昌硕）	君 石鼓文	君 （吴昌硕）	可 石鼓文	可 （吴昌硕）

图 2-25　石鼓文逆锋起笔示范

2. 中锋行笔

大篆石鼓文中的"游""子""帛"等字的竖画，吴昌硕临写时用中锋顺势向下行笔，提笔渐行渐按，至末尾处或向左出锋，使之含蓄，用笔意蕴增强，得到更为丰富的审美内涵（图 2-26）。

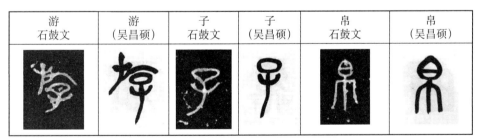

游 石鼓文	游 （吴昌硕）	子 石鼓文	子 （吴昌硕）	帛 石鼓文	帛 （吴昌硕）

图 2-26　石鼓文中锋行笔示范

3. 回锋收笔

吴昌硕临写的"既""虎""以"字的最后一笔顺势起笔，行笔至中间略呈弧度，末尾处重按铺毫转笔向下出锋时提笔，做到回锋收笔，与首画形成顾盼关系，也更能凸显笔画间的相互联系（图 2-27）。

既 石鼓文	既 (吴昌硕)	虎 石鼓文	虎 (吴昌硕)	以 石鼓文	以 (吴昌硕)

图 2-27　石鼓文回锋收笔示范

（二）石鼓文的用笔力度

石鼓文的风格以朴茂凝重、瑰丽沉雄为主要特征。吴昌硕临写石鼓文时，十分讲究用笔的力度，起收笔画多不露出锋芒，笔画线条才能遒劲峻挺，寓整齐规范于变化之中，赋予其更深更广的审美内涵。

1. 涩行

涩行的用笔是为了增加了纸和笔的摩擦力，行笔由轻到重，并且边行边按，笔锋以迂回方式前进，一般运用到行笔轨迹较长的笔画当中，如吴昌硕临写的"之""里""王"字最后的一笔横画（图 2-28）。

之 石鼓文	之 (吴昌硕)	里 (吴昌硕)	里 (吴昌硕)	王 石鼓文	王 (吴昌硕)

图 2-28　石鼓文用笔涩行示范

2. 驻笔

石鼓文是秦刻石当中庄重朴穆艺术风格的代表，笔画圆浑酣畅。吴昌硕所临摹的书迹，笔画变化极为丰富，有肥瘦之差异，但不是随心所欲地改变，而且熟练掌握其字形的基础上才能发挥出来的，如"马""隹""大"的运用驻笔的技巧，最后一笔呈圆浑的形状，给人产生紧凑厚重的印象（图 2-29）。

马 石鼓文	马 （吴昌硕）	隹 石鼓文	隹 （吴昌硕）	大 石鼓文	大 （吴昌硕）

图 2-29　石鼓文用笔驻笔示范

（三）临摹石鼓文的用笔节奏

临摹石鼓文既注意竖的长短、粗细、相背、藏锋或露锋的变化，又要讲究用笔的节奏。书写时多用长锋毛笔，其好处是储墨多，行笔不能率然滑过，必须徐疾相济，以加强艺术性，有利于笔道圆浑有力而不失灵动酣畅。

1. 迟速之道

从整体上看，吴昌硕临摹的石鼓文给人一种沉雄古拙的感觉，行笔多是凝重缓行、蓄势待发，姿态丰盈沉稳，但也有为了提高书写速度，摆脱了用笔的诸多限制，突破篆书原来一些运笔的方式，把笔画写得更加简便、快速，并减少提按用笔，起笔不藏锋、连笔乘势而下、止笔不回锋的现象。由此可见，书写者可以自由控制运笔的速度，且快且慢，产生缓急的书写节奏变化（图 2-30）。

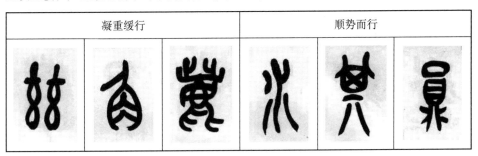

图 2-30　石鼓文用笔节奏迟速之道示范

2. 抑扬变化

抑扬变化的用笔技巧是反映书写心理变化的"心画"，这种对比关系体现书写节奏和实现字形结构变化的重要手段。笔画舒展与收敛的强烈对比是书写者用笔技巧酝酿成熟的重要表现（图 2-31）。

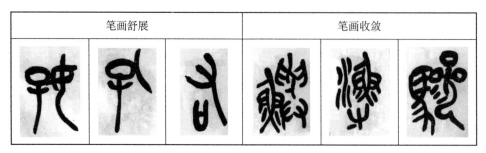

图 2-31　石鼓文用笔节奏抑扬变化示范

（四）石鼓文的点画结构

吴昌硕临写的石鼓文的点画结构参差错落、大小不一、俯仰顾盼、主次分明，偏旁部首还有正欹、疏密、揖让等关系的不同组合，基本的格局讲究均衡原则，臻于寓动于静、静中有动的艺术效果。

1. 正欹

石鼓文的结体正欹多变、正以治欹、居欹养正，笔势宛转圆劲而相互照应，这可视为大篆书法艺术的特征之一，大大地增强线与块面结合的形式美感。同时点画和偏旁错位，结体摇曳欹侧，字与字之间形成了倾斜，产生明显的动态（图2-32）。

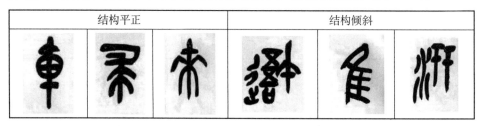

图 2-32　石鼓文笔画结构正欹示范

2. 疏密

疏密主要相对于字形的空间结构而言，是汉字结构的重要原则，疏朗的汉字能给人空灵的感觉，紧密的汉字能给人紧凑的感觉，也是篆书艺术重要的表现手法之一。刘熙载《艺概》中说："惟大小疏密、短长肥瘦、倏忽万变，而能潜气内转，乃称神境耳。"笔画和偏旁的粗细、长短、伸缩、欹正、穿插和弯曲都会直接影响到字形的疏密关系，增大黑白疏密虚实之变化，容易造成平中见奇、奇中见稳，险夷相生的艺术效果，如吴昌硕临写的"舟""方""允""处""流""狷"等字（图2-33）。

结构疏朗			结构紧密		
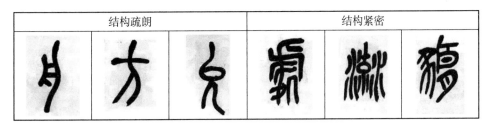					

图 2-33　石鼓文笔画结构疏密示范

3. 揖让

点画构成汉字的偏旁部首，再由偏旁部首组合构成汉字，共同构成汉字的重要元素。笔画组成汉字是要相互呼应，偏旁部首组成汉字则要相互借让。吴昌硕临写石鼓文的"深"字，左边水部的安排较为狭长，让出空间给右边的部首。又如"嘉"字的上部最后一笔横画让给下部的斜撇，让其挤占领上部的空间，不拘一格地打破笔画的均匀布局为结构注入生机与活力，提升对空间布白的认识（图 2-34）。

左让右		右让左		上让下	下让上

图 2-34　石鼓文点画结构揖让示范

第三章

隶书艺术

第一节 什么是隶书

一、隶书的发展追溯及隶书名称

追溯隶书之源,我们先看中国书法理论中相关的几则文献记载。

东汉许慎《说文解字·序》说:"秦始皇帝初兼天下……是时秦烧灭经书,涤除旧典,大发吏卒,兴役戍,官狱职务繁,初有隶书,以趣简易,而古文由此绝矣。"[1] 西晋卫恒《四体书势》云:"或曰下杜人程邈为衙吏,得罪始皇,幽系云阳十年,从狱中改大篆,少者增益,多者损减,方者使圆,圆者使方。奏之始皇,始皇善之,出为御史,使定书。或曰邈所定乃隶字也。"[2]《晋书·卫恒传》云:"秦既用篆,奏事繁多,篆字难成,即令隶人佐书,曰隶字。汉因用之,独符玺、幡信、题署用篆。隶书者,篆之捷也。"

羊欣《采古来能书人名》中云:秦狱吏程邈,善大篆。得罪始皇,囚于云阳狱,增减大篆体,去其繁复,始皇善之,出为御史,名书曰隶书。[3] 由以上文献认定隶书肇始于秦代并是由程邈于狱中创制。这其中涉及了隶书的来源、流传、创制、使用等诸问题。隶书省改大篆使之简约与便于急就,隶书和小篆当时则同时使用于秦代。

但是,1980 年四川省青川木牍出土,牍上三行墨书定为战国后期秦武王二年(前309 年)的墨迹。《青川木牍》的书写时间比秦始皇统一中国(前 221)早 88 年。它被视为年代最早的古隶标本。从文俊认为:"牍文尚出于隶变的初期阶段,篆法隶势、古今结构一应俱全,呈无序状态。表明隶变伊始,书写性简化还在自然地进行,人们还没有形成清楚的书体意识,主动去改造所有的字形,以使文字体系的符号式样协调一致。隶书的出现是一个渐进的演化过程,非程邈个人之功可以完成,但是可以认为他是隶书演进过程中具有典型代表的书家。

[1]〔东汉〕许慎:《说文解字·序》,见上海书画出版社、华东师范大学古籍整理研究室选编:《历代书法论文选》,7 页,上海,上海书画出版社,1979。

[2]〔西晋〕卫恒:《四体书势》,见上海书画出版社、华东师范大学古籍整理研究室选编:《历代书法论文选》,15 页,上海,上海书画出版社,1979。

[3]〔南朝宋〕羊欣:《采古来能书人名》,见上海书画出版社、华东师范大学古籍整理研究室选编:《历代书法论文选》,44 页,上海,上海书画出版社,1979。

成公绥在《隶书体》中盛赞各种书体，唯有隶书繁简中庸、规矩有则、用之适宜。作为中国书法五体之一，源于篆书而兴盛于汉，认为隶书是承上启下最重要的书体是不为过的。

那为什么叫隶书？隶书的名称在学术界也有多种观点。

隶书又称"八分""佐书"等，从上面的文献中我们可看出，隶书是施于徒隶所用的书体，秦代奏事繁多，令隶人佐书，所以称为隶字。

关于隶书的定义，近人吴伯陶先生认为："《说文解字》中解释'隶'的意义是'附着'，《后汉书·冯异传》则训为'属'，如现代汉语中就有'隶属'一词。《晋书·卫恒传》《说文解字序》及段注，也都认为隶书是'佐助篆所不逮'的，所以隶书是小篆的一种辅助字体。"

二、隶书发展的分期

任何事物皆有由兴而衰的周期，我们从书法发展史观来看隶书，可以将之分为四个时期：萌始期、鼎盛期、衰微期、复兴期。

（一）萌始期

秦至西汉为隶书的萌始期。学界将秦代隶书称为"秦隶"。近百年大量的竹木简牍和帛书出土，对于研究秦汉时期书体嬗变有着重要的实证价值。简牍主要发现于西北和中原两区域。西北多为木简木牍，为两汉至晋代遗物。中原则多以竹简、绢帛为主要书写材料，且多为战国汉初时期的简文墨书。西北有甘肃敦煌及酒泉的敦煌汉简（1972年出土）、居延汉简（1972年出土）、武威汉简（1957年出土），中原有长沙马王堆汉墓的银雀山竹简（1973年出土）、云梦县的睡虎地秦简（1975年出土）、河南出土的信阳楚简以及湖北省长沙市子弹库楚墓中帛书（1942年出土）等。

萌始期是篆书向隶书的过渡时期。这时期的古隶书保留了篆书遗意，但用笔和结体摆脱了篆书那种圆转婉约、端稳流美、对称匀停的审美，而施之以简化，易圆为方，变曲笔为方笔，便于快速书写。解散秦篆，波磔、挑法皆已粗具隶书体势，与东汉成熟期的隶书遥相呼应。点画俯仰呼应产生，笔势波磔确立，形体也由原来的长方趋向于扁平，纵势变为横势，这初步奠定了隶书的审美内涵。秦隶萌始后发展演进，直至后来汉隶的成熟期。

（二）鼎盛期

隶书的鼎盛期在东汉。公元前202年，刘邦建都长安并取国号"汉"，此为史上之"西汉"。西汉建立后，在各方面基本上继承秦代制度。在文字方面，沿袭前制，但篆书只限于书写正规场合如符玺、幡信及题署等，通行的则以隶书为之。西汉隶书存世

数量不多，如我们所见的《五凤刻石》《莱子侯刻石》等几块著名的刻石。以上几种西汉刻石之外，还有近年来大量出土的简牍、帛书等，可管中窥豹得知由秦隶至汉隶的一些渐变过程。

众所周知，西汉武帝采纳董仲舒的建议而"罢黜百家，独尊儒术"，建立起完整的一套官方统治思想，从而结束了百家争鸣、众说纷纭的局面。对于调节社会关系、稳定社会秩序起到了一定的作用。由于崇尚儒家思想，儒教的伦理纲常成为天地间的最高准则，歌功颂德成为应尽之义务，引经据典成为文章写作的首要规矩。东汉兴起立碑之风，内容可分为颂功、墓碑、经典以及记事、契约等。

颂功碑如《开通褒斜道摩崖》《石门颂》《西狭颂》等，皆为汉代著名摩崖刻石。这些摩崖刻石因依自然石势作字，不能像碑石那样磨治平滑，故结构往往纵横跌宕，一任自然，毫无拘促之态，颇有参差错落之美。用笔如锥画沙、劲挺朴质、有大朴不雕的原始美感。

墓碑是我国丧葬制度中的主要铭刻材料，它对于了解当时的政治、经济、文化、地理、风俗习惯等方面提供了宝贵的实物资料。立碑目的主要在于表达对死者的歌颂缅怀之情，通过勒铭刊石、树碑立传以颂扬亡者的伟绩丰功，以期永垂后世。如：疏朗宕逸的《孔宙碑》、凝重整齐的《衡方碑》、清雅灵动的《孔彪碑》、丰腴雄伟的《鲁峻碑》、古健雅洁的《郑固碑》、雄强壮美的《鲜于璜碑》、淳古方整的《张寿碑》。

由蔡邕主持开始了历时八年之久的石经刻制工程，从东汉熹平四年（175）至光和六年（183）方竣工，此为著名的《熹平石经》，镌刻有《尚书》《鲁诗》《仪礼》《春秋》《公羊传》《论语》等儒家经典著作。刻石完成后立于都城洛阳太学门外，前来观赏和摹写者将街陌堵塞得水泄不通。《熹平石经》其价值具有双重的意义：一方面，它集汉隶之大成，是两汉书法艺术的总结，对于隶书的传播起到了一种规范的作用；另一方面，对于整理和保存儒家经典也起到推波助澜的作用。可惜刻成七年后，董卓率军烧毁洛阳宫庙而致使洛阳太学荒废，石经也受到严重的毁坏，现仅存数百块残石。尽管如此，我们仍然能从残石中窥见蔡邕隶书"骨气洞达，爽爽有神力"的风神。

（三）衰微期

东汉之后隶书进入衰微期。唐代隶书也稍有可观之处，当时擅长隶书的书家有史惟则、韩择木、蔡有邻、李潮，合称为"唐隶四大家"。史惟则擅写篆籀八分，亦工篆额，尤以隶书精妙著称于世，被誉为"开元间分书第一手"。韩择木宗法蔡中郎，唐代窦臮撰、窦蒙注的《述书赋并注》中评价："韩常侍则八分中兴，伯喈如在；光和之美，古今迭代。"蔡有邻书端正秀丽，劲峭雄伟。李潮隶书存世甚少，当时也享有时誉。唐玄宗李隆基也善写隶书，他的《石台孝经》富丰妍端严之美，在唐代隶书中独

树一帜。由唐至宋明，隶书每况愈下，善写隶书者凤毛麟角，在宋代仅有徐铉、郭忠恕、党怀英数人善隶书，元代仅有赵孟頫为代表，明代则仅有文徵明、宋珏等人为代表。书法发展史上，宋元由于时代风尚的演变，在行草书方面成就斐然，隶书则渐成为历史的遗响了。

（四）复兴期

在清代朴学大兴，两汉金石屡被发现，朝廷大兴文字狱令士人避之不及，帖学衰微而一蹶不振的背景下，成就了书法史上之清代碑学。清代隶书的复兴是中国书法史上隶书的又一巅峰，隶书一体隐沉千年终于重现辉光。清代隶书大家群体涌现，风格流派各异，且都能博涉专攻、匠心独运而自开新境。

康有为在《广艺舟双楫·体变第四》中概述了有清一代之书法："国朝书法凡有四变：康、雍之世，专仿香光；乾隆之代，竞讲子昂；率更贵盛于嘉、道之间；北碑萌芽于咸、同之际。至于今日，碑学益盛，多出入北碑率更间，而吴兴亦蹀躞伴食焉。"[1] 上述文献清晰地阐述了有清一代之帖学衰微而碑学大兴。当时，汉唐众多碑志的出土给书界注入了新异的血液，学人郭宗昌、万经、顾蔼吉等人在理论上阐发推崇，都给了清代早期隶书的发展以强大推力。至乾隆之际的碑学派理论如阮元著《南北书派论》《北碑南帖论》，包世臣著《艺舟双楫》，皆竭力鼓吹碑学，金石考据之风之下尊碑抑帖兴盛。其后翁方纲、桂馥、孙星衍等人对汉碑也有学理性著述，如翁方纲著《两汉金石记》，为两汉隶书研究之集大成者。清末康有为著《广艺舟双楫》更是推波助澜，至此清代之碑学终成显学。

有清一代，隶书名家如群星璀璨，其中代表书家如郑簠、金农、桂馥、邓琰、伊秉绶、陈鸿寿、何绍基、赵之谦、吴俊卿，此几家风格迥异、入古既深又自出机杼。隶书名家又如丁敬、黄易、奚冈、陈豫钟、赵之琛、钱松，他们的隶书也极力追汉、古意盎然。学术界之士人如杨守敬、翁方纲、阮元、钱大昕、翁同龢、吴大澂等隶书也极有可观处。他们形成合力将清代的隶书由复兴而推至高唱，终成中国书法史上的又一座丰碑。

[1]〔清〕康有为：《广艺舟双楫·体变第四》，见上海书画出版社、华东师范大学古籍整理研究室选编：《历代书法论文选》，777页，上海，上海书画出版社，1979。

第二节　秦汉与清代隶书的风格类型有哪些

一、秦隶与汉简帛书

汉代许慎认为隶书源于秦始皇时,"官狱职务繁,初有隶书"(见许慎《说文解字·叙》)。在此许慎将隶书的源头定格在大秦。

唐张怀瓘《书断》云:"案隶书者,秦下邽人程邈所造也……幽系云阳狱中,覃思十年,益大,小篆方圆而为隶书三千字,奏之始皇,善之。用为御史,以秦事繁多,篆字难成,乃用隶字,以为隶人佐字,故曰隶书。"[1]张怀瓘认为隶书的起源从程邈始,而我们觉得任何事物的发展,皆非一蹴而就,程邈可以认定为由篆入隶的一位不可忽略的典型书家。

现将典型的几种古隶作一简单介绍,便于使读者管中窥豹。

云梦秦简 1975 年出土于湖北云梦县睡虎地 11 号秦古墓,共 1100 多枚。简长 23.1~27.8 厘米,宽 0.5~0.8 厘米(图 3-11)。为秦隶早期典型代表,有的写于战国晚期,有的写于秦始皇时期。时间跨度为从秦昭王二十九年到秦始皇三十年(前 278—前 217)大约六十年间的作品。经整理编纂,分为《编年记》《语书》《秦律十八种》《效律》《秦律杂抄》《法律答问》《封诊式》《为吏之道》和《日书》9 种。其中最重要的是有关秦代法律的文书,其内容已超出战国李悝的《法经》,具备了刑法、诉讼法、民法、军法、行政法、经济法等方面内容。对农田水利、粮食贮放、徭役征发、工商管理、官吏任免、军爵赏赐、军官任免、军队训练与战场纪律等,都有具体规定。这批竹简是研究战国晚期到秦始皇时期政治、经济、文化、法律、军事的可信史料,也是校核古籍的重要依据。

天水放马滩秦简是甘肃省天水市出土的战国晚期秦国竹简(图 3-2)。1986 年 3 月,甘肃天水市放马滩 1 号墓出土秦简《日书》甲、乙两种,大致抄录于始皇八年(前 239)之前。天水为秦国故地,《日书》甲种本,计 73 枚简。其字体势修美,斜画多拖曳长出,早期隶书的特征基本清楚。《日书》乙种本,计 379 枚简,内容远远多于甲种。

1〔唐〕张怀瓘:《书断》,见上海书画出版社、华东师范大学古籍整理研究室选编:《历代书法论文选》,161 页,上海,上海书画出版社,1979。

图 3-1　云梦秦简

图 3-2　天水放马滩秦简

秦隶当时是普遍的书写风尚,也是当时全社会步调一致的书体演进,由于隶变是在简化"篆引"的基础上发展起来的,其字形体势、用笔方法也与篆有着血缘之关系。书写简化进程中因为加入了书家主体的审美趋向而呈现出不一样的风格。

二、汉简与帛书

(一)马王堆帛书

马王堆帛书于1973年在长沙马王堆三号汉墓出土,字体有篆、隶之分。篆书的抄写于汉高祖十一年(前196)左右,隶书约抄写于汉文帝初年。长沙马王堆三号墓出土的帛书共有28种,共12万余字,均破坏严重。这批帛书,基本已被整理出来,并装订成各种版本印行。

《战国纵横家》(图3-3)为马王堆帛书里的典型代表,绢本墨迹,高23厘米,宽192厘米,全书共27章,325行,每行3至40字不等,1.1万多字,首尾基本完整,保存了真实可信的纵横家苏秦的书信和谈话。因避"邦"字讳,因此可能是汉高帝后期或汉惠帝时(前195年前后)的写本。

《战国纵横家》帛书是由篆向隶演变的过渡性文本,保留篆书特有的结构遗风,但

图3-3 《战国纵横家》

是用笔取斜势，沉着痛快、纵肆雄强，有拙厚古雅之态。结体多取纵势，或斜正相映，信手挥洒，通篇节奏感和律动字感强烈。章法的有行无列及字间与行间布白疏密错落、古朴盎然。

（二）居延汉简

1930年，西北科学考察团中的瑞典学者F.贝格曼在额济纳河流域，对汉代烽燧遗址进行调查挖掘，出土简牍一万余支，因在内蒙古自治区额济纳旗的居延地区故而得名为居延汉简。

汉简出土地点有30处，其中10处为主要出土地点，如破城子出土约4422支。这批汉简现藏于台湾"中央研究院"。内容绝大部分为汉代边塞的屯戍档案，对研究汉代的文书档案制度及政治制度有着极高的史料价值。简中最早的纪年简为武帝太初三年（前102），最晚者为东汉建武六年（30）。内容涉及面广，大致可分为政治经济、军事和文化几方面。

居延汉简出土量极多，书风也呈多种风格。总体而言用笔爽利遒劲、沉着肯定、结体扁平、横势明显、平正整饬，隶之成熟风貌渐趋显现。在细长的木简上书写如此小的隶书，神完气足、畅达奇瑰，确为汉简中寓刚健于婀娜的代表作品（图3-4）。

图3-4 居延汉简

(三)敦煌汉简

甘肃省敦煌市、玉门市和酒泉市汉代烽燧遗址出土,计 25000 余枚。因以汉代敦煌郡范围内发现的时间最早、数量最多,故被学界称为"敦煌汉简"。时代约西汉武帝末年(公元前 1 世纪),其中以西汉中晚期及东汉早期简居多。

敦煌汉简的形制大致与居延汉简同,主要有简、牍、觚(图 3-5)、楬、封检等。敦煌汉简中官、私文书居多。官文书有诏书律令、司法文书、品约、符、传、例行公文及各式簿籍,私文书有买卖契约、书信等。

在上述汉简中,我们看到了篆书、古隶和八分等字体,具体显示了隶变的全过程。细而观之,可以窥见隶体在解散篆书过程中用笔、点画、结构、体势等方面的变化。在隶变发生过程中,遂出现了隶书的快写,预示着草书的时代也随之到来。在草书未走向规范之前,呈现出草隶状态,充分展示了汉人书写率性而为的特征,也看到了字体演变过程中人的书写所起到的决定性作用。

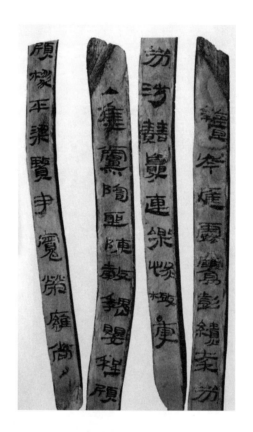

图 3-5 敦煌马圈湾习字觚

三、两汉碑刻

（一）西汉碑刻

西汉的书迹石刻较为少见，宋尤袤《砚北杂记》说："闻自新莽恶称汉德，凡有石刻，皆令仆而确之，仍严其禁。"赵明诚《金石录》仅著录《居摄两坟坛》《五凤刻石》两种。是清以后陆续发现，徐森玉《西汉石刻文字初探》收集，计有十种，如《霍去病墓石刻字》《五凤刻石》《莱子侯刻石》等。大都字数较少，非东汉长篇巨制的封山祭祀和歌功颂德的丰碑巨碣。东汉之碑刻琳琅满目、精彩纷呈，学界大致将汉碑分类如下：

1. 平正方直、雄强朴茂

典型代表如《衡方碑》《张迁碑》《鲜于璜碑》。

审美风格主要为方正茂密、朴拙沉厚、宽博威严、雄强茂密、粗犷朴茂。

2. 端庄典雅、秀逸绝伦

典型代表如《礼器碑》《乙瑛碑》《曹全碑》。

审美风格主要为骨肉停匀、典雅流畅。其用笔劲挺、端严内敛，结构奇正相生、寓刚健于婀娜。

3. 神奇纵逸、汪洋恣肆

典型代表如《开通褒斜道刻石》《石门颂》《杨淮表记》。

审美风格主要为古朴雄肆、跌宕多姿，磅礴纵逸，参以篆法而奇肆不群，如闲云野鹤，飘飘欲仙。

4. 古峭奇险、苍古雄深

如《西狭颂》，摩崖刻石，其书宽博瑰伟、气骨开张，线条方中就圆，结体时有异趣，开北魏碑版之先河。《封龙山颂》用笔虽近《石门颂》等，但中宫紧密，上密下疏，显得宽博、豪放。《三老讳字忌日记》结字奇古，线条浑厚，颇有韵致，如锥画沙，有一股落落大方的苍茫之气。

《五凤二年刻石》又名《鲁恭王刻石》，西汉五凤二年（前56）刻，现存于曲阜孔庙。石为方形，长约71.5厘米、左高38厘米、右高40厘米、厚43厘米。刻字为"五凤二年鲁州四年元月四日成"，3行，共13字。隶书，有篆书笔意，简质古朴、笔法圆浑。尤其两个"年"字竖画长写，取纵势，如同简书，爽畅痛快。由于该石年久风化，点画、线条漫漶不清，使之增添了别样的意味，为后世激赏（图3-6）。

《莱子侯刻石》刻于新莽天凤三年（16）。刻石长79厘米、宽56厘米、厚52厘米，为天然长方形青灰色层岩，刻石隶刻7行，行5字，计35字："始建国天凤三年二月十三日，莱子侯为支人为封，使储子良等用百余人，后子孙毋坏败。"字外有边

框,刻石字迹清晰,刻痕显露,保存完好。现保存于山东省邹城市博物馆。方朔《枕经金石跋》评云:"以篆为隶,结构简劲,意味古雅,足与孔庙之《五凤二年刻石》继美。"

《莱子侯刻石》古拙奇瑰、气势开张、笔画纤细,笔势近方且字形偏平,行距小于字距,开汉碑章法的先河。由于刻石剥落和年久风化的共同作用而导致笔画毛糙甚至含糊,有一种古朴的意趣(图3-7)。

图3-6 《五凤二年刻石》拓本

图3-7 《莱子侯刻石》拓本

(二)东汉碑刻

东汉为中国书法发展史上的辉煌时期,五体具备且各呈风貌。隶书发展至东汉已臻成熟,成为国家日常使用的正统书体,是东汉书体的轴心。尤其是桓帝、灵帝时期的碑刻,后世称之为"汉碑"即指此,具体代表如下:

1. 石门颂

全称《汉故司隶校尉犍为杨君颂》,也称《杨孟文颂》。

东汉桓帝建和二年(148)十一月刻。摩崖石刻,原石在陕西褒城县东北褒斜谷石门崖壁,现移至汉中博物馆。由当时汉中太守王升撰文、书佐王戎书丹刻于石门内壁西侧的一方摩崖石刻。歌颂东汉汉顺帝时的司隶校尉、犍为(今属四川乐山)人杨孟文"数上奏请"修复褒斜道的事迹。整块摩崖通高261厘米、宽205厘米,题额高54厘米。《石门颂》与略阳的《郙阁颂》、甘肃成县的《西狭颂》并称为"汉三颂",是汉代颂体代表作。

杨守敬在《平碑记》中评曰:"其用笔真如闲云野鹤,飘飘欲仙,六朝疏秀,一派皆从此出。"

马一浮评曰:"《杨孟文颂》字在篆势,纯以神行,饶有飞动之趣,东汉诸刻莫能及之。"

《石门颂》为摩崖石刻，因石壁陡峭，故顺石壁面高低而刻就，与其他碑刻横竖成行整饬者有别，有"隶中草书"之称。用笔飘逸多姿，此碑用笔以篆法为之，内敛圆劲、率意纵逸又具苍劲朴厚之姿。结字舒展放纵、疏密大小、洒洒落落而一任自然，跌宕起伏如天马行空而呈高古宏伟之态（图3-8）。

图3-8 《石门颂》拓本局部

2.《乙瑛碑》

全称《汉鲁相乙瑛请置孔庙百石卒史碑》，又名《孔庙置守庙百石卒史碑》《孔龢碑》等。东汉桓帝永兴元年（153）刻，碑高约198厘米、宽91.5厘米、厚22厘米。碑文为隶书阴刻，凡18行，满行40字，无碑额。文后刻有楷书跋文。碑两侧刻有缠枝花纹，中间杂以灵芝形纹。此碑与《礼器碑》《史晨碑》均与祭孔有关，现都存于山东曲阜孔庙碑林内，故合称为"孔庙三碑"，被清人推崇为"汉碑三杰"。

《乙瑛碑》碑文所书内容为东汉元嘉三年三月至永兴元年六月之间，前鲁相乙瑛上书请求为孔庙置守庙百石卒史。分三部分：一是司徒吴雄、司空赵戒因前任鲁相乙瑛的请求，上奏桓帝，请置孔庙守庙"百石卒史"一人，负责管理孔庙中礼器并行春秋祭典等事务，并得桓帝批准；二是司徒、司空下发鲁相的文书，命选拔通经艺、明礼仪者出任守庙一职；三是现任鲁相平的回文，将选拔的情况和授予孔龢为守庙百石卒史的文牒上报。碑文所反映的汉代诏报文书，每说一事，层层引用且详细阐明，反映了当时诏报文书制度的情况。

此碑用笔方圆兼备、波磔分明、法度谨严、温醇沉厚，结体俯仰有致，向背分明、方正端庄、隽永秀逸。体势与《礼器碑》接近，平正中有秀逸气格，端庄雍容深具宗庙之美，是汉隶成熟期的典型作品（图3-9）。

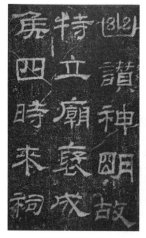

图 3-9 《乙瑛碑》拓本局部

翁方纲《两汉金石记》评曰："是碑骨肉匀适而情文流畅，汉隶之最可师法者。"

万经《分隶偶存》评曰："字特雄伟，如冠裳佩玉，令人起敬。"

何绍基《东洲草堂金石跋》评曰："横翔捷出，开后来隽丽一门，然肃穆之气自在。"

3. 《礼器碑》

全称《汉鲁相韩敕造孔庙礼器碑》，也称《韩敕碑》《韩明府修孔庙碑》，刻于东汉永寿二年（156），石在山东曲阜孔庙，纵 227.2 厘米、横 102.4 厘米，四面皆刻有文字。无额。四面刻均为隶书。碑阳 16 行，行 36 字，文后有韩敕等九人题名。碑阴及两侧皆题名。碑文记述鲁相韩敕修饰孔庙、增置各种礼器、吏民共同捐资立石以颂其德事。

明郭宗昌《金石史》评云："以余平生所见汉隶，当以《孔庙礼器碑》为第一。"又云："其字画之妙，非笔非手，古雅无前，若得之神功，弗由人造，所谓'星流电转，纤逾植发'尚未足形容也。汉诸碑结体命意，皆可仿佛，独此碑如河汉，可望而不可即也。"

清杨守敬《平碑记》评云："汉隶如《开通褒斜道刻石》《杨君石门颂》之类，以性情胜者也。《景君》《鲁峻》《封龙山》之类，以形质胜者也。兼之者唯推此碑。要而论之，寓奇险于平正，寓疏秀于严密，所以难也。"

清王澍《虚舟题跋》评云："隶法以汉为极，每碑各出一奇，莫有同者；而此碑尤为奇绝，瘦劲如铁，变化若龙，一字一奇，不可端倪。"

此碑自宋至今著录最多，历来被推为隶书极则。书风劲挺峻逸，方整秀丽。用笔方圆兼用，线条粗细对比强烈、结构生动奇绝，极尽变化之能事，平正中寓奇险，险

绝中求均衡，燕尾加重显装饰意味，无美不备，清超遒劲（图 3-10）。

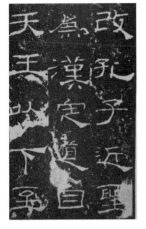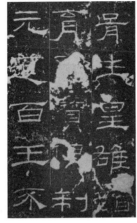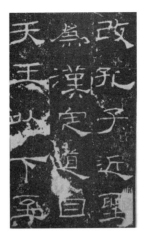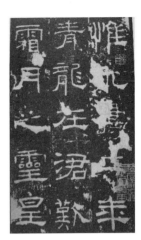

图 3-10 《礼器碑》拓本局部

4.《封龙山颂》

全称《元氏封龙山之颂》立于东汉延熹七年（164），石在河北元氏县。清道光二十七年（1847）为元氏知县刘宝楠访得，移至元氏县城中文清院。碑纵166厘米、横100厘米。15行，行26字，气魄雄强、书法方正古健，篆籀笔意显著，有学者评汉碑中无出其右者。

方朔《枕经金石跋》评云："字体方正古健，有孔庙之《乙瑛碑》气魄，文尤雅饬，确是东京人手笔。"

杨守敬《平碑记》评云："雄伟劲健，《鲁峻碑》尚不及也。汉隶气魄之大，无逾于此。"

《封龙山颂》用笔有篆籀意，高迈雄强而呈现庙堂气格，通达豁畅而气象宏伟。结字空间匀称有度、体势开张、纵横阖辟，为汉碑杰作也。不仅是研究汉代书法的宝贵资料，也是学习隶书的极好范本（图 3-11）。

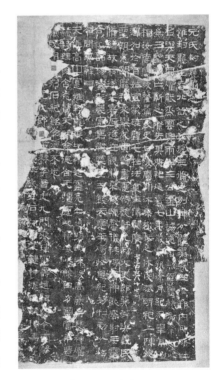

图 3-11 《封龙山颂》拓本

5.《鲜于璜碑》

全称为《汉故雁门太守鲜于君碑》。立于东汉延熹八年（165）四月。现藏天津市历史博物馆。全碑包括碑座与碑身两部分。碑座为长方覆斗形，碑呈圭形，高242厘

米、宽80厘米左右。碑额两侧刻青龙、白虎,额下为一直径11.3厘米的圆穿碑首,阴刻朱雀。这种以"四神"图像作为碑额装饰的现象,在汉碑中较为罕见。此碑新出,字口完好、书法精妙,为汉碑珍品。

《鲜于璜碑》(图3-12)与《张迁碑》相类似,两者都具宽博方整、古朴浑厚的风格。虽有细线界格约束,字形或长或扁,纵横随势,呈现出一派真率稚拙、自由活泼意态。用笔苍劲浑厚、含蓄沉着,字里行间有淳朴高古、沉雄豪迈之气概。

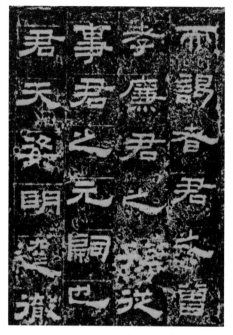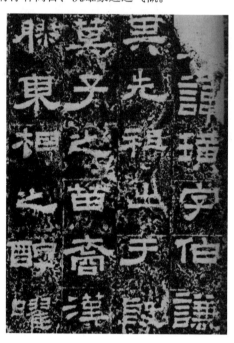

图3-12 《鲜于璜碑》拓本局部

6.《曹全碑》

全称《汉郃阳令曹全碑》,东汉灵帝中平二年(185)十月立。万历初在陕西郃阳县(今陕西合阳)出土。碑阳20行,每行45字;碑阴题名33行,分5横列;篆额久佚不存。全碑共1165字。碑高253厘米,横宽123厘米。现在陕西西安碑林。

明赵崡《石墨镌华》评云:"碑文隶书遒古,不减《史卒》《韩敕》等碑,且完好无一字缺坏,真可宝也。"

清郑簠评云:"《曹全碑》,万历间出自土中,故得完好如新。碑阴有门生故吏名,出钱以刻石者,盖全为郃阳令此邦人士颂德之文。故碑尚在县,不知何时埋没,今始掘得,较当时显著,更流美千载也。书意故是名迹,从中郎法度变出,别成一家。今耳目好新,乃竟宗之,白下郑早年学之颇似,晚复唐,不得气力,后未见其继。"

《曹全碑》逸致翩翩、平和清雅、雍容华贵、秀逸典雅。如图3-13,其用笔方圆

兼备，以圆笔为主，风致翩翩、丰润飘逸，结体稍取侧势而中宫紧收，舒展有致，线质秀润清劲、寓刚健于婀娜，是汉碑中秀逸风格的代表。

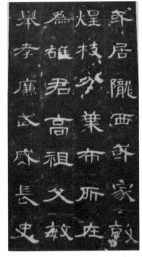

图 3-13 《曹全碑》拓本局部

7.《张迁碑》

全称《汉故谷城长荡阴令张君表颂》。东汉中平三年（186）二月立。明代初年出土，碑原在山东东平县，现存于山东泰安岱庙。高 270 厘米、宽 115 厘米。碑石前后两面皆刻字，有碑阳碑阴之分。《张迁碑》篆额 12 字，书意在篆隶之间。碑阳正文 15 行，行 42 字；碑阴 3 列，上 2 列 19 行，下列 3 行碑文。此碑是谷城故吏韦萌等为追念张迁之功德而立，铭文着重宣扬张迁及其祖先张仲、张良、张释之和张骞的功绩，并涉及黄巾起义之情节，具有很高的史料价值。

明王世贞《州山人题跋》评云："其书不能工，而典雅饶古意，终非永嘉以后所可及也。"

清孙承泽《庚子消夏记》评云："书法方整尔雅，汉石中不多见者。"

《张迁碑》朴茂古拙、高古峻实，起笔方折斩截、转折方圆兼施，笔势放纵直拓，表现了极强的力量感。结构方整沉稳、端庄大方、古朴雅拙、老辣生拙，有大巧若拙之感。章法疏密相间、对比强烈、空间分割错综复杂又不失中和平衡之美。通篇朴茂古拙、粗犷雄浑、天真烂漫，为汉隶方笔系统的代表作（图 3-14）。

图 3-14 《张迁碑》拓本局部

四、清代隶书及清隶九家

(一) 清代隶书简述

清初碑学大兴,篆隶重盛之原因是多方面的。

一方面,书法经晋唐宋元明的发展,帖学正脉至清时已由盛转衰,董其昌、刘墉等把帖学推至顶峰,盛极则必衰,"馆阁体"书风盛行,尽显萎靡纤弱之态。山重水复,柳暗花明。乾嘉时代汉碑、墓志、造像、石幢等大量被发现,重现辉光,学界为之一振,转而扬碑抑帖,碑学应运而生,此为从书法史视角来看的。另一方面,清初崇尚朴学、崇尚高古,又因清统治者屡兴文字狱,如《南山集》案,因触犯忌讳而株连数百人。诗云"避席畏闻文字狱,著书都为稻粱谋"。乾嘉时期理学式微,朴学兴盛,学界称之为"乾嘉学派"。训诂学、考据学的兴起使当时的金石学、文字学、音韵学逐渐兴盛。士人遂将精力集中借金石文字以为证经订史。清代的书学理论也呈现蓬勃兴盛的局面。如阮元有《南北书派论》《北碑南帖论》,包世臣著《艺舟双楫》,康有为著《广艺舟双楫》,都积极鼓吹碑学。丁文隽《书法精论》认为经过"郑燮、金农发其机,阮元导其流,邓石如扬其波,包世臣、康有为助其澜,始成巨流耳"。

马宗霍将其分为两个阶级:一为唐碑期,一为北碑期。其实,从唐至北朝,再上溯到汉碑、秦刻石、周铭文、商甲骨,都应该是清代碑学的范畴。也有人将清代碑学分为三个时期:第一从顺治到乾隆,尊碑者多为在野文人,主要书家有金农、郑簠、郑板桥;第二从乾隆到道光,习碑者发展到朝野内外,涵盖了士大夫阶层,其成就斐然者有邓石如、伊秉绶、钱丰、钱坫、孙星衍、桂馥、陈鸿寿等;第三从道光至宣统,碑学主要取法北碑,真、隶、篆三体并兴,璀璨夺目者有何绍基、赵之谦、吴昌硕、吴让之、杨沂孙、张裕钊、李瑞清、曾熙、康有为等。

碑学派在追根溯源传统经典、返朴归真的艺术理念与实践中,借古开今,以个人

化的笔墨风格开辟了中国书法史的新篇章。

（二）清代隶书九家

王冬龄先生《清代隶要论》认为："笔者提出功力深厚、风格强烈、意境高逸的三条标准，以此来衡量清代隶书，推郑簠、金农、桂馥、邓石如、伊秉绶、陈鸿寿、何绍基、赵之谦、吴俊卿为清隶九家。"限于本书篇幅，不作深入延伸，今沿袭其说，将清隶代表性的九家作一简略浅显介绍。

1. 郑簠（1622—1693）

又号谷口老农、谷口惰农等，江苏南京人。行医为业，终生不仕。自幼受家学影响，于书法情有独钟，善收藏碑刻，尤其汉碑。包世臣在《国朝书品》中将其与金农同列为"逸品上"，其以草书入隶，开一笔法新境。郑簠对清代初期隶书的复兴有着里程碑式的意义，影响了整个江南的隶书书风，典型如扬州八怪之隶书皆受其影响，其推动清代隶书发展的意义在学界是公认的。

《隶法琐言》云："郑（谷口）先生自言，学者不可尚奇，其初学隶，是学闽中宋比玉，见其奇而悦之，学二十年，日就支离，去古渐远。深悔从前，及求原本，乃学汉碑。始知朴而自古，拙而自奇。沉酣其中者三十余年，溯流穷源，久而久之，自得真古拙、真奇怪之妙。及至晚年，醇而后肆，其肆处是从困苦中来，非易得也。"由此观之，他初学宋比玉（1576—1632）隶书，二十年后觉支离之弊，去古渐远，后溯流穷源师法汉碑三十余年，方达到"醇而后肆"的境界。

具体言之，郑簠学隶书有两个途径：一为取法明末书家宋珏（字比玉）的隶书。宋珏专精隶书，时人钱谦益对宋珏的八分书欣赏至极，赋诗赞云："善八分书，规抚《夏承碑》，苍老雄健，骨格斩然。"[1] 二是取法汉

1 钱谦益：《列朝诗集小传》，588页，上海，上海古籍出版社，1983。

图 3-15 郑簠隶书条幅

图 3-16 郑簠隶书条幅

碑。其至中年探本求源，遍习汉碑直至终老。观千剑而后识器，其倾尽家资收藏汉碑拓片，家藏甚富。孔尚任在《郑谷口隶书歌》中道："《汉碑结僻谷口翁，渡江搜访辩真实。碑亭冻雨取枕眠，抉神剔髓叹唧唧。"此为郑簠痴碑的写照。有一趣闻，55岁的郑簠在北游访碑途中过孔庙孔林，倾慕党怀英所书"杏坛"二字，推崇之极，正如清诗人金埴记载："谷口携一毡坐卧其下，仿临二字两月，既而叹曰：吾终弗及也。拓之然后归，归则尽撤去上室中他物，独悬二字为屏，晨夕相对，以终老焉。"[1] 郑簠广习汉碑，教徒时常以汉碑为学习范本，如《曹全碑》《礼器碑》《夏承碑》《张迁碑》《景君铭》《衡方碑》《鲁峻碑》《乙瑛碑》等，郑簠无疑是对汉碑涉猎既广又深的书家。他的隶书风格以《曹全碑》为基本体势与风貌，又融入《夏承碑》与其他汉碑的某些特征，再参以行草书笔意，如图3-15。至晚年形成了奔逸超纵，神采飞扬之风格，如图3-16，确为清代三百年碑学复兴中隶书创作的高峰。

2. 金农（1687—1763）

浙江仁和（今浙江杭州）人。初名司农，字寿田，后更名为农，更字为寿门。金农一生别号甚多，有冬心先生、百二砚田富翁、心出家庵粥饭僧、曲江外史、昔耶居士、如来最小之弟、江湖听雨翁、古泉居士、三朝老民、稽留山民、惜花人、金二十六郎等。历康熙、雍正、乾隆三代，终生布衣。为扬州八怪之首，晚寓扬州，以书画自给。嗜奇好学，工于诗文书法，诗文古奥奇特，并精鉴藏。其书法游戏于汉魏南北朝的刻书石迹之中，大胆而富于想象，独创出"漆书"一格。

关于金农的书画艺术风格，郑板桥赠金农诗可见一斑，诗云："乱发团成字，深山凿出诗。不须论骨髓，谁能学其皮！"深刻地概括了他的艺术精髓。

笔者以为金农的书法风格宏观上有两点：

第一，入古出新，不趋时流。金农30岁左右，其金石碑版的收藏已具相当规模。如康熙五十六年（1717）秋天，杨知、陈章见造访金农处，金农出示汉唐金石240种共观，可见其见闻广博。《冬心先生集》中尝云："自《五凤石刻》，下于汉唐八分之流别，心摹手追，私谓得其神骨，不减李潮一字百金也。"可见其对于传统的深入。在《冬心先生画竹、梅、马、佛、自写真题记》中又有："先民有言曰：'同能不如独诣'，又曰：'众毁不如独赏'。独诣可求于己，独赏罕逢其人。予画竹亦然。不趋时流，不干名誉，丛篁一枝，出之灵府，清风满林，惟许白练雀飞来相对也。"可见他追求的是不趋时流与自出机杼。

第二，外师造化，自探灵苗。"外师造化，中得心源"是唐代画家张璪所提出的艺

[1] 金埴：《不下带编》，10a～10b页，清稿本。

术观点。造化即自然，心源即作者内心感悟。艺术创作来源于对师法自然而后艺术家内心所参悟酝酿出情思和构设再生发为艺术作品。金农曾说："四十年之中，渡扬子，过淮阴，历齐、鲁、燕、赵，而观帝京，自帝京趋嵩洛，之晋、之秦、之粤、之闽，达彭蠡，迈鄂渚，泛衡汀漓江间。"可见其游历之广。金农还在游历山东时作了一组《鲁中杂诗》，其中一首云："会稽内史负俗姿，字学荒疏笑骋驰；耻向书家作奴婢，华山片石是吾师。"如图3-17，有华山碑之风神，一反帖学视野，批判书圣王羲之"负俗姿"，作为革新派耻于帖学奴书而将汉魏以来碑刻作为师法对象，特别在董赵帖学书风和"馆阁体"盛行的清中叶，可见金农的创新精华。

从微观上具体分析，金农的书法成就在其楷书与"漆书"上为高。"漆书"或许是源自《千字文》中"杜稿钟隶，漆书壁经"。如图3-18，用笔以侧锋为主，峭厉方劲，笔锋有时倚侧横扫，故横画粗，竖画细，其笔画的起收笔处借鉴《天发神谶碑》，风格如同像漆工用漆帚刷写出来一般，竖笔细短、字体斜势、用墨浓黑，与后世出土之汉简有惊人的相似处。

3. 桂馥（1736—1805）

字未谷，号雩门，山东曲阜人，生于乾隆元年（1736），卒于嘉庆十年（1805），乾隆五十四年（1789）举人，乾隆五十五年（1790）进士，曾任云南永平县令。桂馥

图3-17 金农隶书对联

图3-18 金农漆书条幅

图3-19 桂馥隶书条幅

图3-20 桂馥隶书中堂

作为清代乾嘉学者中具有代表性的人物,在金石考据、音韵训诂、戏剧音乐、书法篆刻等方面都有着很高的造诣。桂馥还是"说文四大家之一",积四十年之功著《说文义证》五十卷,又编《缪篆分韵》五卷,于隶书专精四十余年,为清中期碑学书法的代表书家,备受时人推誉。张维屏《松轩随笔》曰:"百余年来,论天下八分,推桂未谷第一。"包世臣《艺舟双楫》将其列入为"佳品上",其品评标准是"墨守迹象,雅有门庭,曰佳品"。杨翰在《息柯杂著》中评价:"未谷隶书,醇古朴茂,直接汉人,零篇断楮,直可作两京碑碣观。"桂馥自作诗云:"一枝沉醉羊毫笔,写尽人间两汉碑。"作为清中叶汉隶复兴的旗帜性人物,其学术研究及隶书创作对同时代及其后世有着深远的影响。

桂馥的隶书创作大致以60岁左右为界,分前期和后期。早期取法如《乙瑛碑》《曹全碑》《礼器碑》《史晨碑》等端庄严谨的汉碑,如图3-19。晚期以《缪篆分韵》的学术体悟,将缪篆横平竖直的字形结构融入隶书创作,波画含蓄直至省略,晚期书风浑厚拙朴,字形更偏长方,与缪篆体势相仿,用笔方中寓圆,神完气足,如图3-20。王冬龄先生评其曰:"桂未谷如僧人禅定,敛心静气。"

4. 邓石如(1743—1805)

原名琰,字石如,号顽伯,因避嘉庆帝讳而以字行,更名为石如,号完白山人、龙山樵长、凤水渔长、笈游道人、古浣子等。安徽怀宁人(今安庆市怀宁县)。邓氏四体皆能,尤善篆隶,被称为"邓派""皖派"。清代包世臣在《国朝书品》中列"神品一人,邓石如隶及篆书"[1]。康有为《广艺舟双楫尊碑第二》称:"怀宁一老,实丁斯会,既以集篆隶之大成。"赵之谦评之曰:"国朝人书以山人为第一,山人以隶书为第一;山人篆书笔笔从隶书出,其自谓不及少温当在此,然此正自越少温,善易者不言易,作诗必是诗,定知非诗人,皆一理。"有清一代碑学思想肇兴,邓成为书坛碑学巨擘,对后世影响极为深远。

邓石如于篆隶的学习,与江宁梅镠很有渊源,他曾客梅氏处八年有余,梅氏为江左望族,所藏秦汉金石

图 3-21 邓石如隶书中堂

[1] 包世臣:《艺舟双楫》,112页,北京,中国书店出版社,1983。

碑版甚富，邓氏得以尽情饱览，悉心研习。包世臣在《艺舟双楫》里记载其："临《史晨前后碑》《华山碑》《白石神君》《张迁》《潘校官》《孔羡》《受禅》《大飨》，各五十本，三年，分书成。"[1] 其隶书在广泛临摹，博采众长后终有所成。

邓石如隶书风格大致也分两个时期，早期心摹手追历代汉碑经典，作品凝练肃穆、结字端严。晚期则在通古今之变、源流分合后，达化合之境。打通了篆、隶、楷三体用笔，追求篆隶相应，通篇气势开张，雄强朴茂，故其书妙趣横生。邓石如认为：以篆写隶则隶古，以隶作篆则篆雄，又以篆隶笔意参入北碑，故楷书体势开张、笔力劲健。如图 3-21，他将隶书的结构拉长而不是扁平化的处理，同时将雁尾弱化，内敛横出，捺笔往右下方出锋，这与常见的汉碑有别，故而形成了鲜明的个人风格。

5. 伊秉绶（1754—1815）

字祖似，号墨卿、南泉、秋水，晚年号墨庵，斋号留春草堂、白雨山屋、秋水园、梅花书屋、寒玉斋。乾隆十九年（1754）生于福建汀州府宁化县，世人也称"伊汀州"。其父伊朝栋是乾隆三十四年（1769）进士，光禄寺卿，通程朱理学，是正统的儒家思想文人。

考其学书之途，曾师从刘墉，习得用笔之法。包世臣记载："刘墉对客作书时，都用龙睛法，自认为运震。""其法是置管于大指、食指、中指之间，略以爪佐管外，使大指与食指作圆圈，即古龙睛之法也。用"龙睛法"执笔，腕、肘、臂一起运动，此法适合挥运。伊秉绶还受刘墉之影响，深研颜真卿楷书，至后来以颜意入隶，此乃伊之创造，沙孟海以为历来学颜字的，只有伊秉绶最了解其意。

从伊秉绶留下来的隶书看，在他四十岁之前曾泛临《尹庙碑》《孔庙碑》《礼器碑》等工稳秀整一路的汉代碑刻，在与同道交流中对伊的艺术理念有一定的积极作用。如在与翁方纲的交游中受其影响，翁崇尚篆隶笔意、崇古尚朴与追求质厚之理念颇合伊心意。对伊隶书影响最大的其实是桂馥，桂多次提出缪篆与隶相同的观点，且邀请伊完成了中国最早的一部缪篆汇编《缪篆分韵》，并

图 3-22 伊秉绶隶书条幅

[1] 包世臣：《艺舟双楫》，112 页，北京，中国书店出版社，1983。

请伊秉绶作书。在伊隶书风格成形前,其隶书大多取法桂馥,桂要长伊十七岁,二人为忘年交。后伊五十岁后风格神明变化,青出于蓝多矣。

伊秉绶曾对其子伊念说:"方正、奇肆、恣纵、更易、减省、虚实、肥瘦、毫端变幻、出乎腕下,应和凝神造意,莫可忘拙。"(《默庵集锦》)如图3-22,是他书法艺术的理念。

伊秉绶作隶求奇正相生,符合缪篆分布之理。沙孟海评其曰:"他固然熟习汉碑的,但还有一个绝好的步梯,是他靠着它后来才能够登峰造极的……他于是用颜真卿写楷书的方法写汉隶,那就成为现在的面目了。"[1] 清人学颜真卿书法,认为:"钱南园得其体,伊墨卿得其理,何子贞得其意,翁常熟得其骨,刘石庵得其韵。"这是他巧妙的学习传统的路径,值得我们思考。

伊秉绶能"拓汉隶而大之,愈大愈壮。"如图3-23所呈现出的总体风格,用笔圆浑、直来直往、结体方正、布白宽博、计白当黑、有朴厚雄强、雍容华贵的气局。

图 3-23 伊秉绶隶书横披

6. 陈鸿寿(1768—1822)

字子恭,号曼生、曼龚、曼公、恭寿、翼盦、胥溪渔隐、种榆仙吏、种榆仙客、夹谷亭长、老曼等。钱塘(今浙江杭州)人,曾任溧阳知县、江南海防同知。善制紫砂,其壶人称曼生壶。陈鸿寿处学术鼎盛的乾嘉时期,与当时学者阮元、丁敬、黄易等交游颇多,也善篆刻,师法秦汉玺印,古拙恣肆、苍茫浑厚,为西泠八家之一。其隶书在书史上有一定的风格意义,秦祖永《桐阴论画》评其隶书:"八分简古超逸,脱尽恒蹊。"

陈鸿寿隶书取法摩崖石如《石门颂》《开通褒斜道》《杨淮表记》《西狭颂》等,如图3-24,书风可用"一纵而一横,十荡更十决"来形容。杨守敬《学书迩言》:"桂未谷、尹默

图 3-24 陈鸿寿隶书对联

2 沙孟海:《近三百年的书学》,载《东方杂志》,1930,27(2)。

卿、陈曼生、黄小松四家之分书，皆根底汉人……自足超越唐宋。"[1] 陈鸿寿曾说："凡诗文书画，不必十分到家，乃见天趣。"

陈鸿寿隶书以奇险胜而不落窠臼，雅巧古拙如天马行空，将篆隶相融，以西汉碑刻用笔法，笔势跌宕飘逸。如图3-25所见，结体匠心独运、中敛外肆、分行布白错落有致、清逸绝尘、得秦诏版章法"不齐而齐"之神髓。沉着稳健的平直舒展笔画，省略提按波折，倾注于字形体势的塑造，确为有清一代隶书别调。

7. 何绍基（1799—1873）

字子贞，号东洲，晚号蝯叟，湖南道州（今道县）人，吏部、户部尚书何凌汉之子。道光十五年（1836）解元，翌年举进士，历任国史馆提调、四川学政等，晚年主讲长沙城南书院等。精书法，幼承家学，专从颜真卿问津，上溯周秦

图 3-25 陈鸿寿隶书对联

两汉篆隶，下至六朝碑版，积数十年临池之功，苦心孤诣，熔铸古人，终入化境，卓然成家。

何绍基习隶，何维朴云："咸丰戊午（1858），先大父年六十，在济南泺源书院，始专习八分书，东京诸碑，次第临写，自立课程，庚申（1860）归湘，主讲城南，隶课仍无间断，而于《礼器》《张迁》两碑用功尤深，各临百通。"商务印书馆石印本《何道州临汉碑十册》分为：《西狭颂》《曹全》《石门颂》《张迁》《礼器》《史晨》《孔龢》《华山》《衡方》《武荣》各碑，神韵逼似原碑，但又见自家法，足见其取法之广博。

何绍基执笔法与别人不同，他自创回腕法，写字用通身之力，书毕常汗流浃背。曾作《援臂翁》诗云："书律本与射理同，贵在悬臂能圆空。以简御繁静制动，四面满足吾居中。"此种执笔法，迟涩稳实，欲行还驻，取翻动腾跃之势，每一笔画加重颤动笔势，观者觉得有过，但通篇观之，又觉得很协调。如图3-26，其结字也有特点，将字形拉长而取纵势，类似真书，古人云西施病处成妍，评价何绍基书法倒也贴切。

1 杨守敬：《学术迩言》，见《历代书法论文选续编》. 742页，上海，上海书画出版社，1993。

图 3-26 何绍基隶书手卷

8. 赵之谦（1829—1884）

祖籍浙江嵊县，字益甫，号冷君；后改字撝叔，号铁三、梅庵等，晚号无闷，自署二金蝶堂，苦兼室。官至江西鄱阳、奉新知县，工诗擅书，初学颜真卿，篆隶法邓石如，后追根溯源、自成一格。善绘画，花卉学石涛而有所变化，为清末写意花卉之开山。篆刻初学浙派，继法秦汉玺印，复参宋、元及皖派，博取秦诏、汉镜、泉币、汉铭文和碑版文字等入印，一扫旧习，所作苍秀雄浑。如图 3-27，其将真草隶篆笔法融为一体，相映而成趣。在诗书画印四艺上皆有大成，自云："独立者贵，天地极大，多人说总尽，独立难索难求。"

赵之谦篆隶楷行兼能，而其于隶书涉猎很广，传世作品可见其先后临书有：《石门颂》《樊敏碑》《三公山神碑》《刘熊碑》《封龙山碑》《武荣碑》《魏元平碑》《成阳灵台碑》《礼器碑》等。也曾大量钩摹汉碑，其中《二金蝶堂双钩汉碑十种》大都为稀见的刻石残字。赵之谦将篆隶北碑相融合，呈现出沉稳老辣、古朴茂实之风貌，用笔以中锋为主又兼侧锋，寓圆于方又方圆结合，结体呈方形而宽博自然，平整之中略取右倾势，奇正相生，别有意趣，如图 3-28。

康有为在《广艺舟双楫》中评南碑、魏碑列出其"十美"："一曰魄力雄强，二曰气象浑穆，三曰笔法跳越，四曰点画峻厚，五曰意态奇逸，六曰精神飞动，七曰兴趣酣足，八曰骨法洞达，九曰结构天

图 3-27 赵之谦隶书条幅　　图 3-28 赵之谦隶书对联

成，十曰血肉丰美。"[1] 以此"十美"来评介赵之谦五体书风，亦为确论。

9. 吴昌硕（1844—1927）

浙江安吉县人，初名俊，又名俊卿，字昌硕，又署仓石、苍石，多别号，常见者有仓硕、老苍、老缶、苦铁、大聋、缶道人、石尊者等。晚清民国时期著名书画篆刻家，集诗书画印于一身，为海派旗帜性人物，吴昌硕书法以篆隶行草见长，晚年所书隶书，以篆入隶，将结体变长而取纵势，用笔雄浑沉着，如图3-29。

吴昌硕博览众多金石原件及拓本，以石鼓文为基，心摹手追终生不辍。其所作石鼓文被誉为海内第一，用笔凝练遒劲，笔力要扛鼎，结字取纵势。他曾遍临《汉祀三公山碑》《张迁碑》《嵩山石刻》《石门颂》《裴岑碑》等碑，可见涉猎之广博，其以篆法入隶，如图3-30。又以《汉祀三公山碑》为结字旨归，以其"由篆变隶之渐"，属于字体演变中的风格强烈的别调，更有发挥的可能性，其隶书笔势奔腾，苍劲雄浑，不拘成法。

图3-29 吴昌硕隶书对联　　图3-30 吴昌硕隶书条幅

第三节　汉简《居延汉简》的笔法体及其临摹

一、汉简临摹技法

汉简中书体杂糅而呈现出隶书、章草和篆书三种风格。隶体的竹木简用笔生动活

1 康有为：《广艺舟双楫》，见上海书画出版社、华东师范大学古籍整理研究室选编：《历代书法论文选》，826页，上海，上海书画出版社，1979。

泼，如行云流水，我们以典型的《居延汉简》和《新简》（图3-31）为例来讲解汉简技法，其用笔与结字严谨中有抒情的意趣蕴含其中。书写刻意求精、用笔起止分明，末笔的波挑出锋鲜明，可见出书家主体已在积极探索如何合理地简化"篆引"而成隶书新体。

（一）《居延汉简》和《新简》用笔结体及章法特点

(1) 用笔酣畅、快捷爽利。方圆笔并用，中侧锋兼施。又因以墨所书，故显得行笔生动鲜活。

(2) 结体生动、逸趣横生。结体以扁长形为特征，燕尾、挑、捺等用笔加强了风格特征，寓奇于正，充满逸趣。

(3) 章法有序、一笔不苟。字与字距离紧凑有序，通篇章法显得整饬森然。

（二）《居延汉简》和《新简》技法临摹要点

(1) 注意起笔要藏锋，不可尖锋露出，行笔至线条末端，不可信手出锋，要暗收势。

(2) 注意观察字结构，以扁平为特征，且有往右上方的斜势。

(3) 此简最好是原大临摹，但对于起步阶段则较有难度，如果放大临摹则需要调整起笔与收笔的动作。不可故意追求与原简一模一样的效果。我们学习的是理法，而不是一味的亦步亦趋、照猫画虎。

图3-31 《居延汉简》和《新简》

(4) 临摹有两种含义：一是临，就是看着字帖对着写；二是摹，是将有透明度的纸放在范本上，按照范书的用笔与结体写。临则有实临、背临、意临三种方式。学习时不可贪多求快，要精读范本的用笔与结构，仔细观察并熟记于心，一个字能实临、背临后再进行意临，即开拓性地加入自己对篆书、汉隶的综合理解，化古为我，写出个人之风格，这是对书家主体更高层次的要求。

第四节 汉隶《乙瑛碑》的笔法结体及其临摹

于隶书的技法而言，汉碑用笔严谨、恪守法度、端庄持重、从容不迫。汉碑的笔法是隶书用笔的极则，所以学习隶书，须先从汉碑入手且打下坚实的基础，而后再上溯汉简追求生动流畅，这是学习隶书较符合规律的不二路径。

《乙瑛碑》是汉隶成熟时期之经典碑刻，被认为是学习隶书的最佳范本。

一、《乙瑛碑》特点

用笔方圆兼备、波磔分明、法度谨严、宽博圆融、温醇沉厚；结体俯仰有致、向背分明、方正端庄、隽永秀逸。其体势与《礼器碑》接近，平正中有秀逸气韵，端庄雍容深具宗庙之美。

从风格范畴来说，《乙瑛碑》是处于中庸的名碑，既不像《石门颂》那样纵肆，也不如《曹全碑》那样秀美。比《礼器碑》多几分沉厚意趣，比《史晨碑》多几分雄强宽博。精研此碑后可左通右达：左可通雄肆朴拙类风格的隶书如《张迁碑》《石门颂》等；右可达雅逸秀美风格的隶书如《礼器碑》《史晨碑》等。

临摹汉碑的技法很重要，汉碑中最有特点的笔画是横挑，它一般是整个字的主笔，隶书的捺画也与挑笔相似。但隶书中几乎没有钩，以转笔弯曲代替。汉碑中笔画有方笔、圆笔、方中窝圆或介于方圆之间三类笔画，而以方笔为典型。因汉碑用笔较唐楷舒展纵逸。

二、《乙瑛碑》基本笔画练习

横画与竖画技法：隶书中没有雁尾的横画呈直线状，竖画为垂直状。有圆笔与方笔之区分，此碑必须以篆书中锋的用笔临写，注意起笔与收笔的内敛动作，如图 3-32。

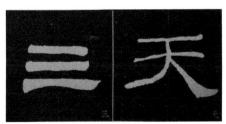

图 3-32 《乙瑛碑》横画与竖画示范

横挑画与捺挑画技法：隶书的挑画通称为雁尾，是隶书最具代表性的特征，往往是一个字的主笔画。笔画可谓典型的"一波三折"，但书写中笔势须连贯，注意节奏，忌用笔突兀，写成呆板似"斜口刀"状的笔画，如图3-33。

横挑画前半段以中锋书写，至后半截则下按发力再由重往轻，向右上方缓慢挑出雁尾。

捺挑画也是上半段以中锋书写，至末端则下按发力，再由重往轻，向右下方斜出雁尾。

图3-33 《乙瑛碑》横挑画与捺挑画示范

撇画技法：撇画也是重要的笔画，与挑笔呼应起着均衡之作用，使字总体显得重心稳实。行笔的起收须注意回锋动作，无往不收，速度宜缓忌快。撇画分短撇与长撇两类，如图3-34。

图3-34 《乙瑛碑》撇画示范

点画技法：隶书的点画，形态多样，有斜点、捺点、挑点，有的是以短横、短竖代替点画。隶书的点往往写成横势，典型如三点水，可当三个短促的横点书写。"小"字头两边点往往成横势，如图3-35。

图3-35 《乙瑛碑》点画示范

折画技法：折画是隶书里较为精悍的笔画，也须着重用心揣摩。汉碑的折往往停

顿一下，调锋然后另起一笔写出，当然也有一笔完成的，不用顿挫而是采用转笔为之，如图 3-36。

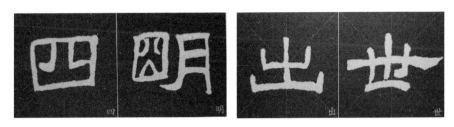

图 3-36 《乙瑛碑》折画示范

钩画技法：隶书中的钩，如向左的钩，由竖弯撇代替；向右的钩，由捺画挑笔省略；宝盖的钩由折笔取代。有的钩是角度较小的弯曲钩，或略有钩的笔意，可以写出钩的意味，如图 3-37。

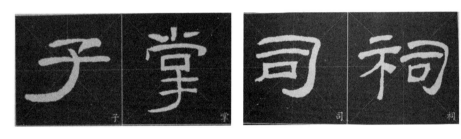

图 3-37 《乙瑛碑》钩画示范

三、《乙瑛碑》单字结构综合练习

《乙瑛碑》作为隶书一体之代表，其对结构的要求与其他书体有别，概括说有三个要点：

1. 结构扁平取横势

字形扁平的结构须压缩上下高度，中间收紧，尽可能让撇与波挑向两边舒展，竖短横长势。

2. 结构方形求匀称

呈正方形的字，点画的结合与分割须注意匀称整齐，如左右结构要注重两边疏而中间密。

3. 结构上下讲姿态

波磔的雁尾是隶书的独特笔画，上下结构的字为求灵动不呆板，则要强调雁尾的用笔，将撇向左长舒，与右挑的波磔呼应，这样字才显得顾盼生姿、活泼有态。

单独结构如"立""四""子""月"四个字，笔画的相互衔接紧密自然，有一种稳如泰山的感觉（图 3-38）。

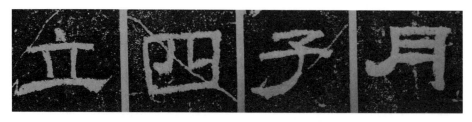

图 3-38 《乙瑛碑》单独结构示范

上下结构"首""聖（圣）""三""器"四个字，应适当压缩得宽扁一些，中宫收紧，展现出横势姿态。（图 3-39）

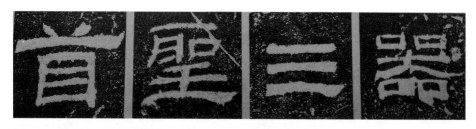

图 3-39 《乙瑛碑》上下结构示范

左右结构"徒""乾""明""卿"四个字，这类字要注意左右的挪让、顾盼呼应，分量相差不多，以求均衡感（图 3-40）。

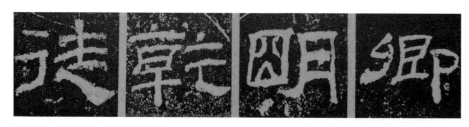

图 3-40 《乙瑛碑》左右结构示范

半包围结构，"歸（归）""司""罪""幽"四个字，半包围的注意主次之分，不可均等对待，全包围的字要略收外框，避免呆板（图 3-41）。

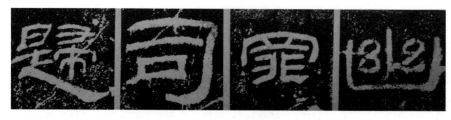

图 3-41 《乙瑛碑》半包围结构示范

四、《乙瑛碑》集字创作要点

第一，用笔与结构要追求与范本一致，在单字写的逼似范本后，才可以完整书写。

第二，注意墨色的枯湿浓淡的变化，一味的浓墨或者枯笔则显得死板，古人云："墨分五色。"意思是要注重墨色的变化。建议同学们用砚台磨墨书写，因为传统的墨条制作是以松枝或桐油烧后取烟，再加入动物胶质、金箔、冰片、珍珠粉等材料，以使其香彻肌骨。墨汁则为色素所制，成本虽然低廉，实则质次且胶重。

第三，注意落款的位置，行文的传统规则，钤印的传统规则。

横披集字示范如图3-42、图3-43。

对联结字示范如图3-44、图3-45。

图3-42　横披集字一

图3-43　横披集字二

图3-44　对联结字示范一

图3-45　对联结字示范二

五、《乙瑛碑》原文与译文

原文：

司徒臣雄、司空臣戒，稽首言：鲁前相瑛书言，诏书崇圣道，勉学艺。孔子作《春秋》，制《孝经》，删定"五经"，演《易·系辞》，经纬天地，幽赞神明，故特立庙。襃成侯四时来祠，事已即去。庙有礼器，无常人掌领，请置百石卒史一人，典主守庙。春秋飨礼，财出王家钱，给犬酒直。须报，谨问。大常祠曹掾冯年、史郭玄。辞对：故事，辟雍礼未行，祠先圣师，侍祠者，孔子子孙、大宰、大祝令各一人，皆备爵。大常丞监祠，河南尹给牛、羊、豕、鸡、□□各一，大司农给米，祠。臣愚以为如瑛言，孔子大圣，则象乾坤，为汉制作，先世所尊，祠用众牲，长吏备爵。今欲加宠子孙，敬恭明祀，传于罔极。可许臣请，鲁相为孔子庙置百石卒史一人，掌领礼器。出王家钱，给犬酒直，他如故事。臣雄、臣戒愚戆，诚惶诚恐！顿首顿首！死罪死罪！臣稽首以闻。

制曰："可。"

司徒公河南原武吴雄，字季高。元嘉三年三月廿七日壬寅奏雒阳宫。司空公蜀郡成都赵戒，字意伯。

元嘉三年三月丙子朔廿七日壬寅，司徒雄、司空戒，下鲁相，承书从事下当用者，选其年卅以上，经通一艺，杂试通利，能奉弘先圣之礼，为宗所归者，如诏书。

书到，言：永兴元年六月甲辰朔十八日辛酉，鲁相平，行长史事、卞守长擅，叩头死罪，敢言之司徒、司空府：壬寅诏书，为孔子庙置百石卒史一人，掌主礼器，选年卅以上，经通一艺，杂试，能奉弘先圣之礼，为宗所归者。平叩头叩头，死罪死罪。谨按文书，守文学掾鲁孔龢、师孔宪、户曹史孔览等，杂试。龢修《春秋严氏经》，通，高第，事亲至孝，能奉先圣之礼，为宗所归，除龢补名状如牒。

平惶恐叩头！死罪死罪！上司空府。

赞曰：巍巍大圣，赫赫弥章。

相乙瑛，字少卿，平原高唐人。令鲍叠，字文公，上党屯留人。政教稽古，若重规矩。乙君察举守宅，除吏孔子十九世孙麟廉，请置百石卒史一人；鲍君造作百石吏舍。功垂无穷，于是始□。

译文：

司徒臣吴雄、司空臣赵戒，稽首上奏：前任鲁国相乙瑛上书说，皇上诏书中曾说崇奉圣贤之道，鼓励学习"六艺"。孔子著《春秋》和《孝经》，删改编定了

"五经"，演绎了《易·系辞》，他以天地为法度，暗中受着神明的赞助，故特别立了孔庙。褒成侯一年四季来孔庙中举行祭祀，祭祀完毕后就离去。庙中有祭祀用的礼器，但没有固定的人员来管理，请求为孔庙设置百石卒史一人，负责守庙。每年春秋两次大的祭祀，由国家拨出钱款，以作为采办祭祀所用的犬和酒的费用。此事需要报请批准，故特此上书请示。太常府祠曹掾冯牟和祠曹史郭玄应对说，旧例是这样的：天子因故未能到辟雍举行祭祀，那么祭祀先圣孔子时，由陪从祭祀的孔子子孙、太宰、太祝令各一人组成，都负责布爵；太常丞负责监督祭。河南尹拨给牛、羊、猪、鸡、□□各一只，大司农拨给米，依此举行祭祀。臣等愚以为照乙瑛说的，孔子是大圣人，取法天地之象，为我汉朝定下了国家的制度，是祖先所尊崇的。祭祀要用各种牲畜，长吏参与布爵。如今可以进一步对孔子子孙加以恩宠，使大的祭祀更加恭敬严格，永远传承下去。请求准许臣下的请求，由鲁国相为孔子庙置百石卒史一人，负责掌管祭祀用的礼器。由国家拨出钱款，给孔庙作为备制犬、酒等祭品的用，其他的依然可以照旧办理。臣吴雄、臣赵戒愚笨戆直，诚惶诚恐！顿首顿首！死罪死罪！臣等稽首报告皇上。

皇上下达批示说："可以。"

元嘉三年（153）三月二十七日上奏雒阳宫。

司徒公是河南郡原武县人吴雄，字季高。司空公是蜀郡成都县人赵戒，字意伯。

元嘉三年(153) 三月二十七日，司徒吴雄、司空赵成，下达诏书给鲁相，承书从事下达给具体负责人，选择年龄在四十岁以上，能通晓一种经艺的，组织起来加以考试，以能通晓经艺、能继承和弘扬先圣孔子的礼义之道，在宗族中众望所归的人，作为守孔庙百石卒史的人选，依照诏书的命令去办理。

命令到达，回报如下：永兴元年(153) 六月十八日，鲁相平、代理鲁国长史下县试用县长擅，叩头死罪，斗胆回报司徒、司空府：三月二十七日的诏书说，为孔子庙设置百石卒史一人，负责掌管祭祀用的礼器，选择年龄在四十岁以上，能通晓一种经艺的，组织起来加以考试，以能继承和弘扬先圣孔子的礼义之道，在宗族中众望所归的人，作为守孔庙百石卒史的人选。平等叩头叩头，死罪死罪。谨按照命令所指示的办理，将试用文学掾鲁国的孔龢文学师孔宪和户曹史孔览等，组织起来加以考试。孔龢修习《春秋严氏经》，能精通，考得第一名，而且他侍奉尊长极其孝顺，能够奉行先圣孔子的礼义之道是宗族中众望所归的人，可以胜任这一职务。

在此将授孔龢官职的补名状随报告呈上，平等惶恐叩头！死罪死罪！

上报司空府赞辞曰：孔子是伟大的圣人啊！他的光辉将永远显耀！

鲁国相乙瑛，字少卿，是平原郡高唐县人。曲阜令鲍叠，字文公，是上党郡屯留县人。他们依循古代的礼制来施行教化，就如工匠重视圆规和直尺一样。乙瑛君在察举中循理有度，授予孔子十九世孙孔麟以孝廉，并为孔庙请置百石卒史一人。鲍叠君为孔庙百石卒史造了官舍。这一将传于万代的功德，都是从他们开始的。

第五节　清代隶书的笔法结体及其临摹

清代隶书名家风格各异，皆精彩纷呈，限于本书以通识性为主，清代隶书里我们选择伊秉绶一家来讲解技法，但可以将他与他老师桂馥结合起来分析，二者的用笔是一致的，只是字的结体不一样，桂馥偏传统与保守，而伊秉绶则借鉴很多缪篆的结字方法。伊秉绶隶书风格总体而言，结体方正、布白宽博、计白当黑、有着朴厚雄强、雍容华贵的气格，如图 3-46。

图 3-46　咏风多古意　觞月具新欢

一、伊秉绶隶书用笔结构及章法特点

第一、用笔以篆书笔法为主，圆浑朴厚、以中锋直来直往，起笔收笔均注重回锋动作。

第二、结体方正或偏长方形、稳健厚重，有着强烈的视觉效果。

三、章法讲究布白宽博、计白当黑，有匠心独运的设计感。

二、伊秉绶隶书的技法临摹要点

第一，以颜真卿用笔来临摹会事半功倍，伊秉绶是隶书中的颜鲁公。以篆书笔意来参入临摹书写当中。起收笔要藏锋，行笔速度要迟缓凝重为好。

第二，用墨以浓墨为主基调，枯笔偶尔在笔画末端自然出现。抓住伊的总体风格基调。

第三，体会单字的结构特征，揣摩其鲜明的缪篆意趣和设计感。根据伊秉绶作品的尺寸，原大临摹能更好地把握作品的总体风貌。

第四，将他的作品结合其老师桂馥作品分析，看伊秉绶如何从桂氏书风自出机杼，青出于蓝的。一个艺术家必须要有鲜明的风格，才能独自开辟一条新路，否则终将被历史遗忘。

第四章

楷书艺术

第一节 什么是楷书？楷书有哪些风格类型

一、楷书及相关概念

"楷书"这一名词最早的提出者是南朝宋时的书法家羊欣，他在《采古来能书人名》一篇中说："（韦）诞字仲将，京兆人，善楷书，汉、魏宫馆宝器，皆是诞手写。"[1] 但根据韦诞所处的时代和汉字演变的规律，此处所说的楷书应当是当时汉魏通行的正体——隶书，而并非今日所说的楷。清刘熙载说："楷无定名，不独正书当之。汉北海敬王睦善史书，当以为楷，是大篆可谓楷也。卫恒《书势云》'王次仲始作楷法'，是八分为楷也；又云'下笔必为楷'，则是草为楷也。"[2] 可见原来楷书之名与今日有别。古人所说的楷书在"楷无定名"之前是取其本义的。"楷"，《康熙字典通释》义项转引《广韵》称："模也、式也、法也；《礼·儒行》云'今世行之，后世以为楷'。"《辞海》义项称为"法式、典范"。故楷的本义是指端庄、严谨，要有法式，是典范，凡汉字具有整齐规矩特点的便可视为楷法或楷模。楷书曾被称作正书或真书。

唐李嗣真《书后品》将楷书称为正书："张芝章草，锺繇正书。"[3] 张怀瓘《六体书论》中说："隶书者，程邈造也。字皆真正，曰真书。大率真书如立，行书如行，草书如走，其于举趣盖有殊焉。"[4] 张怀瓘又在《书议》说："真书，逸少第一，元常第二，世将第三，子敬第四……"[5] 在唐朝时明确了楷书这一概念，至北宋时还有楷作隶

1 〔南朝〕羊欣：《采古来能书人名》，见上海书画出版社、华东师范大学古籍整理研究室选编：《历代书法论文选续编》，45页，上海，上海书画出版社，1979。

2 〔清〕刘熙载：《艺概》，见上海书画出版社、华东师范大学古籍整理研究室选编：《历代书法论文选续编》，687页，上海，上海书画出版社，1979。

3 〔唐〕李嗣真：《书后品》，见上海书画出版社、华东师范大学古籍整理研究室选编：《历代书法论文选续编》，135页，上海，上海书画出版社，1979。

4 〔唐〕张怀瓘：《六体书论》，见上海书画出版社、华东师范大学古籍整理研究室选编：《历代书法论文选续编》，213页，上海，上海书画出版社，1979。

5 〔唐〕张怀瓘：《六体书论》，见上海书画出版社、华东师范大学古籍整理研究室选编：《历代书法论文选续编》，146页，上海，上海书画出版社，1979。

书之说，但隶楷的概念已相当明了，如赵明诚《金石录》卷 21 载《东魏大觉寺碑阴》条说："碑题'银青光禄大夫臣韩毅隶书，盖今之楷书也'。"宋《宣和书谱》卷三《正书叙伦》将钟繇的《贺克捷表》尊称为"正书之祖"。姜夔说："古今真书之神妙，无出钟元常，其次则王逸少。"[1]

因此，今天所说的"楷书"指与篆、隶、行、草并列的一种书体，有时也称它为真书、正书。另外，现在所说的正书，广义上的概念已经扩大，包括了篆书和隶书，目前中书协举办的"正书展"就包含了篆书和隶书。

二、楷书的种类

楷书分为小楷、中楷、大楷、榜书等，这种划分是以按字体的大小，即以字径大小来界定。

小楷：《中国书法词典》曰：书体名，指楷书小字，普通小楷数分见方，如王羲之《黄庭经》《乐毅论》，王献之《十三行洛神赋》等[2]，（如图 4-1～图 4-3）。清宋曹《书法约言》曰："作小楷易于局促，务令开阔，有大字体段。"[3]

蝇头小楷：字体如蝇头般细小的楷书。清叶昌炽《语石》卷八《大小字》："小字以卧龙寺经幢（女弟子陈氏造）为冠，蝇头清朗，布置停匀。"[4] 又明赵宧光《寒山帚谈》卷上《权舆一》称"蝇头书如《麻姑坛》、文氏《文赋》之类"[5]。以此，则较大的楷书亦可称"蝇头书"。所以人们往往把小楷又称为蝇头小楷。

细字：古人曾有记载细字的写法，微如毛发。据说能在一枚铜钱上写《心经》，甚至是在一粒芝麻上写"国泰民安"四字。

小楷和小楷书法要有所区分。小楷的范围较大，它饱含了文字学和书法学两个层面的书写字体，从文字学的角度分析，它是以实用书写为目的，不能等同于小楷书法；

[1]〔南宋〕姜夔：《续书谱》，见上海书画出版社、华东师范大学古籍整理研究室选编：《历代书法论文选续编》，384 页，上海，上海书画出版社，1979。

[2] 马永强：《中国书法词典》，38 页，郑州，河南美术出版社，1997。

[3]〔清〕宋曹：《书法约言》，参见上海书画出版社、华东师范大学古籍整理研究室选编：《历代书法论文选续编》，569 页，上海，上海书画出版社，1979。

[4]〔清〕叶昌炽：《语石》，155 页，上海，上海书店出版社，1986。

[5] 崔尔平选编：《明清书法论文选》（上），269 页，上海，上海书店出版，1994。

图4-1 王羲之:《乐毅论》　　图4-2　王献之:《玉版十三行》　　图4-3 〔唐〕《灵飞经》

小楷书法属于书法艺术的范畴,在实用书写基础之上被小楷书家赋予了艺术性,但通常的概念人们常把小楷和蝇头小楷作为小楷书法来对待。

中楷:直径一寸见方之楷书,亦称"寸楷"。中楷如唐碑中欧阳询的《九成宫醴泉铭》《虞恭公碑》,褚遂良的《雁塔圣教序》,虞世南的《孔子庙堂碑》,北魏的《张猛龙碑》《张黑女墓志》《李璧墓志》,隋代的《董美人墓志》《龙藏等碑》和大部分北魏元氏家族墓志,如《元倪墓志》等都属此类(图4-4~图4-9)。

大楷:真书大字,一般把一寸以上数寸以下见方的楷书称"大楷"。元郑杓《衍

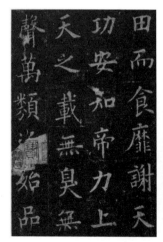

图4-4　欧阳询:《九成宫醴泉铭》　图4-5　褚遂良:《雁塔圣教序》　　图4-6　虞世南:《孔子庙堂碑》

图 4-7 《张猛龙碑》　　　　图 4-8 《张黑女墓志》　　　　图 4-9 《元倪墓志》

极·学书次第之图》："大楷：《中兴颂》《东方朔碑》《万安桥记》。"极大者称"榜书"（图 4-10）"擘窠书"。康有为在《广艺舟双楫》中曰："榜书，古曰署书，萧何用以题苍龙、白虎二阙者也，今又称为擘窠大字。"[1]

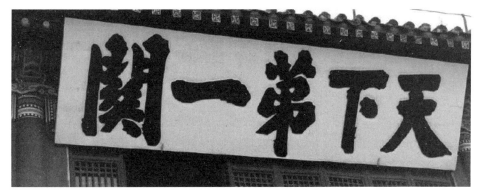

图 4-10　山海关榜书"天下第一关"

1〔清〕康有为：《广艺舟双楫》，见上海书画出版社、华东师范大学古籍整理研究室选编：《历代书法论文选续编》，854 页，上海，上海书画出版社，1979。

三、楷书的产生

楷书的产生，约始于东汉，其产生的源头主要有两种观点：

一种说法是来源于隶书，刘涛著的《中国书法史·魏晋南北朝卷》认为："它是在隶书俗写体的基础上演变而成的。"[1] 汉代，简牍中已出现楷书的雏形。笔画省去雁尾，转折处已用顿挫，结体趋渐方整，有的字简直与楷书毫无二致。

一种说法是来源于行书，裘锡圭先生在《文字学概要》中说："我们简直可以把早期的楷书看作早期行书的一个分支。"[2] 其理由是："《宣示表》等帖的字体显然是脱胎于早期的行书的。如果把规整一派的早期行书写得端庄一点，把在早期行书里已经出现的横画收笔用顿势的笔法普遍加以应用，再增加一些捺笔和硬钩的使用，就会形成《宣示表》（图4-11）那种字体。钟繇的行书本来就比一般的早期行书更接近楷书。他在一些比较郑重的场合，如在给皇帝上表的时候，把字写得比平时所用的行书更端庄一些，这样就形成了最初的楷书。"[3]

上述观点均有其合理性。楷书真正成形主要在三国至魏晋时期，领楷书之先的是钟繇。汉魏之际字体正在演进，已经出现了带有较多草书笔意的新隶体。这种新隶体的书写，又被称为隶书俗体的写法，早期的行书也以此为基础。所以说无论楷书来源于隶书，还是来源于行书，这两者之间都有一个共同的因素，那就是在隶书草写的书写过程中笔画不断被简化，横画的收笔采用了"顿势的笔法"，使用了"硬钩"，捺笔写得直利，点画已经敛笔顿按，这些后来成为

图4-11 《宣示表》

图4-12 《史绰名刺》　　图4-13 《朱然名刺》

1 刘涛：《中国书法史魏晋南北朝卷》（第3版），15页，南京，江苏教育出版社，2005。

2 裘锡圭：《文字学概要》，92页，北京，商务印书馆出版，1988。

3 裘锡圭：《文字学概要》，92页，北京，商务印书馆出版，1988。

楷书笔画最典型的笔法特征。在这些书写特征日益成熟的时候,楷书就形成了。

比如,三国时期的吴简墨迹,处在楷书的初级阶段,呈现出楷书特征书写的字体带有许多隶式,比如《史绰名刺》(图4-12)具有明显的楷书痕迹,有的楷式多隶意少,有的隶式多楷式少。吴国的楷书墨迹,以《朱然名刺》(图4-13)的楷化程度为最高,隶意最少。横画收笔顿按下敛,竖画有垂缩之态,撇画挺劲,捺画有"三过折"的笔势,折笔方峻呈圭角,而且结字欹侧而显姿态,十分接近后世的成熟的楷书。名刺是士流之间的用品,相当于现代的名片,其书法反映当时的书写规范和士大夫的审美标准。刘涛先生在《中国书法史魏晋南北朝卷》中认为:"吴国书法保守,与中原书风不同,自不会摹写洛下的锺繇的'章程书',《朱然名刺》上的楷式,当是渊源于东汉时期流行的隶书变体,或许就是东汉'史书'的流变形态。"南方的东吴相对落后,但是就书写状态来看,楷书已经流行。

因此,汉字在书写过程中,人为意识的改进促进了字体在魏晋时期的不断变化,更为适合人的书写习惯的笔画逐渐形成,那就是楷书的点画特征。初期楷书处在字体演变的过程中,隶书的特征它不可能不去继承,新的笔法又不断出现,一切都没有程式化,杂糅的现象就成为必然。

启功先生曾经说过汉字是写出来的。初期楷书主要是为了使用方便,因此小楷成为主要的表现形式,书写的随意性与不成熟,表现出稚拙、高古也就成为其特征,这些特征又为后世对这一时期小楷的研习留下了很大的空间。

图4-14 《贺捷表》

105

由于使用范围和书写材料的局限性,裘锡圭先生认为在魏晋时代使用楷书的一直是相当的少,主要是一些文人学士。所以对于最早的楷书代表书家,后世都认为是钟繇,代表作品是传为王羲之临的刻本《宣示表》,钟繇写于东汉建安二十四年、被称为"备尽法度,为正书之祖"的《贺捷表》(图4-14)等,这两者的表现形式都是小楷。

四、楷书的发展

图4-15 〔魏〕《比丘道匠造像题记》 图4-16 〔北魏〕《石门铭》 图4-17 〔吴〕《谷朗碑》 图4-18 〔隋〕智永《真草千字文》

三国的钟繇被认为是楷书之祖,经过东晋王羲之、王献之父子及众多书家的不断完善,楷书的笔法、结体,基本明晰化。但是,受时代的局限,钟繇、王羲之的小楷还保留了隶书的结体、行草书笔法和偏旁,出现混杂现象。南北朝时期(420—588)北朝刻石盛行,出现了大量的佛教造像题记,民间墓志铭、摩崖刻石和碑刻(图4-15~图4-18)。在这一发展过程中,楷书表现出多种形态,篆隶楷杂糅现象非常多见。经过隋代的融合,北方的豪健爽辣稚拙雄浑与南方的洗练遒丽相融合,楷书逐渐形成平正和美、峻严方整、浑厚圆劲、秀朗细挺的风格,楷书的法度逐渐成熟。唐代初期,楷书四大家欧、虞、褚、薛提炼技法,形成各自的风格,加速了楷书技法的完善和繁荣;到盛唐的颜真卿创出代表唐代兴隆气象的雄强博大、浑厚丰腴的颜体楷书,楷书基本上完成了法度的演进;晚唐的柳公权避中唐的肥厚而求瘦劲,去臃肿而求清刚,楷书瘦硬劲健,铁画银钩,将笔法发展到极致,被称为"笔圣",与颜真卿并称"颜筋柳骨"。楷书至唐代法度完备。宋代尚意,行书盛行,楷书式微,元代的赵孟頫振臂一挥,复古晋唐,楷书略掺用行书的笔法,使字字流美动人,后世将赵氏

和唐代的欧阳询、颜真卿、柳公权并称楷书四大家。明清楷书逐渐走向程式化，出现了"台阁体""馆阁体"书风，虽有可圈可点之处，但是就技法和风格特点而论，基本都是在楷书四大家的笼罩之下，故学习楷书，四大家都是入门的最佳选择。

五、楷书四大家与"颜筋柳骨"

（一）楷书四大家

1. 欧阳询

欧阳询（557—641），字信本，生于衡州（今衡阳），祖籍潭州临湘（今湖南长沙）。隋时官至太常博士，唐时封为太子率更令，也称"欧阳率更"。欧阳询楷书法度严谨，笔力险峻，世无所匹，被称之为唐人楷书第一。他与虞世南俱以书法驰名初唐，并称"欧虞"，其书于平正中见险绝，最便初学，号为"欧体"。

欧阳询正楷笔力险劲，结构严谨。其源出于汉隶及北朝碑刻，骨气劲峭，笔法精到，于规矩中见飘逸，笔画穿插，安排妥帖。唐代张怀瓘《书断》称："询八体尽能，笔力劲险。篆体尤精。飞白冠绝，峻于古人，有龙蛇战斗之象，云雾轻浓之势，风旋电激，掀举若神。真行之书，虽于大令，别成一体，森森焉若武库

图 4-19　欧阳询《九成宫醴泉铭》

矛戟，风神严于智永，润色寡于虞世南。其草书迭荡流通，视之二王，可为动色；然惊其跳骏，不避危险，伤于清雅之致。"[1]

楷书代表作：《化度寺》《虞恭公碑》《皇甫诞碑》《九成宫醴泉铭》《房玄谦碑》等。宋《宣和书谱》誉《九成宫》正楷为"翰墨之冠"。

学习欧体楷书多以《九成宫醴泉铭》（图 4-19）为范本。此碑魏徵撰文，唐太宗贞观六年（623）立碑。书法严谨峭劲，不取姿媚之态，险劲严谨的特征更明显，被历

[1]〔唐〕张怀瓘：《书断》，见上海书画出版社、华东师范大学古籍整理研究室选编：《历代书法论文选》，191页，上海，上海书画出版社，1979。

代书家奉为"欧体"楷模。此碑用笔圆润厚实；字形呈内擫之势，显得中宫紧凑；字内短线笔画则组成有次序的瘦长方形，长线向外伸展拉长，形成字外形状斜度大，对比强烈的棱形。《九成宫醴泉铭》遒劲之中不失婉润。

2. 颜真卿

颜真卿（709—784，一说709—785），字清臣，唐京兆万年（今陕西西安）人，祖籍琅琊临沂（今山东临沂市），四次被任命为监察御史，迁殿中侍御史。因受到当时的权臣杨国忠排斥，被贬黜到平原（今属山东）任太守，人称"颜平原"。肃宗时至凤翔授宪部尚书，迁御史大夫。代宗时官至吏部尚书、太子太师，封鲁郡公，人称"颜鲁公"。建中四年（783），遭宰相卢杞陷害，被遣往叛将李希烈部晓谕，后为李缢杀。死后获赠司徒，谥号"文忠"。

颜真卿的楷书可以分为三个时期：

早期用笔严谨，结体平匀稳，还没有形成颜体风格，代表作《多宝塔碑》（图4-20）。

中期（55岁以后），颜体风格初具规模。用笔一反初唐书风，行以篆籀之笔，化瘦硬为丰腴雄浑；字形开始偏长，重心偏上，造型渐趋挺拔俊美，结体宽博而气势恢宏，骨力遒劲而气概凛然，这种风格也体现了大唐帝国繁盛的气象，并与颜真卿高尚的人格契合。代表作《郭氏家庙碑》《东方朔画赞》等。

图4-20 《多宝塔碑》

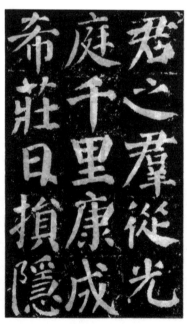

图4-21 《勤礼碑》

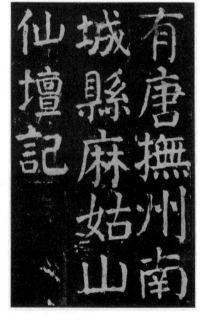

图4-22 《麻姑仙坛记》

成熟期（70岁以后），颜体楷书用笔更加老到，不计工拙，结字多为方形，重心居中，内松外紧的体势完全形成，具有朴拙敦厚的形态，显示了颜真卿独特的风格。代表作《勤礼碑》（图4-21）、《麻姑仙坛记》（图4-22）、《大唐中兴颂》《宋璟碑》《元次山碑》《八关斋会报德记》《李玄靖碑》等。颜真卿忠臣烈士，道德君子，端严尊重，与其书相辅相成。

颜体书对后世书法艺术的发展产生了深远影响，唐以后很多名家，都从颜真卿变法成功中汲取经验。尤其是行草，在学习二王的基础之上再学习颜真卿而建树起自己的风格。苏轼曾云："诗至于杜子美，文至于韩退之，画至于吴道子，书至于颜鲁公，而古今之变，天下之能事尽矣。"（《东坡题跋》）

3. 柳公权

柳公权（778—865），字诚悬。京兆华原（今陕西耀州区）人。曾任翰林院侍书学士、中书舍人、翰林书诏学士、太子太保，封河东县伯，世称柳少师。性情耿直，敢于直言进谏。《旧唐书·柳公权传》记载："穆宗政僻，尝问公权笔何尽善，对曰：'用笔在心，心正则笔正'。上改容，知其笔谏也。"

柳公权擅楷书，广泛师法魏晋及初唐诸家，受颜真卿影响较大。其书结体紧密，笔画锋棱明显，如斩钉截铁，偏重骨力，书风遒劲刚健，可与颜真卿的雄浑雍容书风相媲美，被后人誉为"颜筋柳骨"。苏轼云："柳少师书本出于颜，而能自出新意。"（《东坡题跋》）朱长文云：柳书，"盖其法出于颜，而加以遒劲丰润，自名一家"（《续书断》）。柳公权在颜书的基础上有所发展：颜真卿楷书笔法、结字法度甚备，柳在此基础上损益，使之更加完备，变其筋骨雄强为柳体的骨力劲健。颜真卿高尚人格与颜书的风格二美并具，柳公权书品与人品并重。颜鲁公在王书的樊篱之外，另拓一恢宏境界，不仅比肩王羲之，而且为盛唐创立属于自己时代的书风，奏响了盛唐之音；柳诚悬则又变之，创元和以后的新风格，丰富了大唐之音。

柳公权的代表作主要有《玄秘塔碑》（图4-23）、《神策军碑》（图4-24）等。

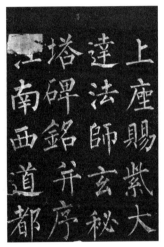

图4-23 《玄秘塔碑》

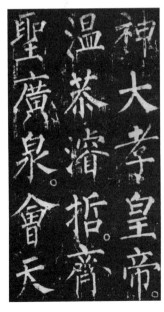

图4-24 《神策军碑》

4. 赵孟頫

赵孟頫（1254-1322）元代书画家、文学家。字子昂，号松雪道人、水精宫道人，湖州（浙江吴兴）人。宋太祖子秦王德芳的后裔。自幼聪慧，读书过目成诵，为文操笔立就。宋灭亡后，归故乡闲居，后来奉元世祖征召，历仕五朝，官至翰林学士承旨，荣禄大夫，封魏国公，谥文敏。信佛，与夫人管道昇同为中峰明本和尚（1263-1323）弟子。赵孟頫博学多才，能诗善文，通经济之学，工书法，精绘艺，擅金石，通律吕，解鉴赏，尤其以书法和绘画的成就最高。赵孟頫亦善篆、隶、真、行、草书，尤以楷、行书著称于世。其书风遒媚、秀逸，结体严整、笔法圆熟，被后世称为"赵体"，与欧阳询、颜真卿、柳公权并称"楷书四大家"。他对书法理解很深："学书有二，一曰笔法，二曰字形。笔法弗精，虽善犹恶；字形弗妙，虽熟犹生。学书能解此，始可以语书也。""学书在玩味古人法帖，悉知其用笔之意，乃为有益。"赵孟頫极善用笔。

赵体楷书的特点主要有：第一，其用笔精熟、干脆利落，起笔多顺锋、行笔中锋、收笔顿按，简洁明了，外柔而内刚，点画带行书笔意，楷行相杂，圆润而筋骨内含、流美遒劲。第二，结体取横势，宽绰秀美，形体端秀而骨架劲挺。赵氏楷书精熟至极，点画结体不容易把握，初学其形，后得其神；第三，临摹赵体楷书，注意用笔熟练，起行收笔交代到位，尤其是行书笔法的运用，结体静中有动，反复琢磨体会，方可使字字流美动人。

赵孟頫传世书迹较多，主要有《洛神赋》《道德经》《胆巴碑》（图4-25）、《玄妙观重修三门记》（图4-26）、《仇锷墓碑铭》（图4-27）、《杭州福神观记》等。

图4-25 《胆巴碑》

图4-26 《玄妙观重修三门记》

图4-27 《仇锷墓碑铭》

（二）颜筋柳骨

"颜筋柳骨"一词最早出自宋代范仲淹《祭石学士文》："曼卿之笔，颜筋柳骨。"赞美石曼卿书法有颜、柳两家之筋骨，后也泛指书法极佳。

"颜"指盛唐时期的颜真卿，"柳"指晚唐的柳公权，他们两位是中国古代书法史上著名的楷书四大家中的两位：颜真卿的楷书用笔肥厚粗拙，劲健洒脱，充满筋力，正面示人，得正大气象。柳公权楷书法笔力雄强刚硬，点画棱角分明，以骨力遒健著称，被称为"笔圣"。"颜筋柳骨"是说他们二人的楷书风格有筋、骨之力。

"筋""骨"之论，始于汉代书论，赵壹在《非草书中》云："凡人各殊气血，异筋骨。心有疏密，手有巧拙。书之好丑，可强为哉？"[1] 筋骨原本指人的品格性情。魏晋南北朝时期对人物的品藻以"筋骨"论之，多指人物精神面貌、风采神韵、内质修为等方面，后来由人物品藻而被应用到品评诗、文、书、画。晋人卫瓘载有："我得伯英之筋，恒得其骨。"[2] "筋""骨"成为品评书法的一个重要标准。自此以后"筋""骨""血""肉""气"大量用于书法品评。宋代的苏轼所谓："书必有神、气、骨、肉、血，五者阙一，不为成书也。"[3]

石曼卿（994—1041）即石延年，字曼卿，宋城（今河南商丘）人。曾为金乡县令、海州通判、秘阁校理，终太子中充。《宣和书谱》载有："其在宝元、康定间，文词笔墨映照流辈，得之者不异南金大贝，以为珍藏。其正书入妙品。尤喜题壁，不择纸笔而得如意。一挥而成，人以为绝笔。"[4]

石曼卿为人豪放，诗才超绝，是北宋前期著名的诗人之一，书法最得益于颜真卿。按丰坊的记载，"石延年，字曼卿，幽州人，官至太子中允秘阁校理。书学颜鲁公，而长于题署，余则浊俗，盖师《东方朔像赞》故也"[5]。其书筋脉相连有势，笔画刚劲，

1 〔汉〕赵壹：《非草书中》，见上海书画出版社、华东师范大学古籍整理研究室选编：《历代书法论文选》，2页，上海，上海书画出版社，1979。

2 〔唐〕张怀瓘：《书断》，见上海书画出版社、华东师范大学古籍整理研究室选编：《历代书法论文选》，185页，上海，上海书画出版社，1979。

3 〔宋〕苏轼：《论书》，见上海书画出版社、华东师范大学古籍整理研究室选编：《历代书法论文选》，313页，上海，上海书画出版社，1979。

4 潘运告：《宣和书谱》，121~122页，长沙，湖南美术出版社，1999。

5 〔明〕丰坊：《草书诀宋人书》，849页，上海，上海书画出版社，2000。

气势雄强。故而，范文正公《祭石学士文》曰："曼卿之才，大而无媒。不登公卿，善人是哀。曼卿之诗，气豪而奇。大爱杜甫，酷能似之。曼卿之笔，颜筋柳骨。散落人间，宝为神物。曼卿之心，浩然无机。天地一醉，万物同归。不见曼卿，憶兮如生。希世之人，死为神明。"[1]

范仲淹"曼卿之笔，颜筋柳骨"在书法史上最早提出颜筋柳骨，是对石曼卿书法的评价，同时也使"颜筋柳骨"成为后世书法品评与审美的重要标准。

六、拙朴异态的魏碑

魏碑是我国南北朝时期（420—588）北朝文字刻石的通称，内容方面，主要有：佛教的造像题记、民间的墓志铭。形制方面大体主要有碑刻、墓志、造像题记等。

北魏书法是一种承前启后、继往开来的过渡性书法体系，对隋和唐楷书的成熟产生了巨大影响。魏碑上承汉隶，笔法丰富沉着，多含汉隶遗意，变化多端，结体表现出稚拙天趣、朴拙险峻、舒畅流丽、风格多样。极有名的如《郑文公碑》《张猛龙碑》《高贞碑》及《张玄墓志》等，已开隋、唐楷书法则的先河。历代的书法家在创新变革中也多从其中汲取有益的精髓。

清朝康有为在《广艺舟双楫》中赞誉北朝碑刻有"十美"："古今之中，唯南碑与魏为可宗。可宗为何？曰有十美：一曰魄力雄强，二曰气象浑穆，三曰笔法跳越，四曰点画峻厚，五曰意态奇逸，六曰精神飞动，七曰兴趣酣足，八曰骨法洞达，九曰结构天成，十曰血肉丰美，是十美者，唯魏碑南碑有之。"[2]

墓志，三国至南北朝时期埋设在墓中的铭刻文字。用来记叙死者的姓名、生平事迹、卒葬年月及亲属世系，一般用石，也有刻或写在砖瓷、瓦、木等材料上的，放置于墓室内。两块正方形石相合，平放墓中，上者为墓志盖，大多用篆书或隶书书写，犹如碑额，下者写刻墓志文，为散文，末尾系以赞颂铭辞，为韵文，字体多用隶书或楷书。

南北朝时期佛教盛行。在北朝，由于战乱频繁，人民生活动荡不安，佛教信仰表现出更强烈的功利性和偶像崇拜，因此在北朝盛行造寺、开窟、雕像以积功德，祈求来世之幸福。人们为父母、为自己、为儿女等雕凿佛像，并在其旁书刻发愿造像的题

1〔宋〕范仲淹：《范仲淹全集》，236页，北京，中华书局，2007。

2〔清〕康有为：《广艺舟双楫》，见上海书画出版社、华东师范大学古籍整理研究室选编：《历代书法论文选》，826页，上海，上海书画出版社，1979。

记，即为后世所称的"造像题记"。

经典的魏碑、墓志、造像有：《张猛龙碑》《张黑女墓志》《李璧墓志》《始平公造像》《龙门二十品》等。

1. 《张猛龙碑》（图4-28）全称《鲁郡太守张府君清颂碑》。北魏正光三年（522）正月立，无书写者姓名，碑阳24行，行46字。碑阴刻立碑官吏名计十列。额正书"魏鲁郡太守张府君清颂之碑"3行12字。古人评价其书正法已开欧虞之门户，向被世人誉为"魏碑第一"。碑文书法用笔方圆并用，结字长方，笔画虽属横平竖直，但不乏变化，自然合度，妍丽多姿。碑文中的"冬温夏清"四字被认为是鉴别有关张猛龙碑古拓、今拓、原拓、翻拓的重要依据。

2. 《张黑女墓志》（图4-29）全称《魏故南阳太守张玄墓志》，有称《张玄墓志》。张玄字黑女，因避清康熙帝爱新觉罗·玄烨名讳，故清人通俗称《张黑女墓志》。此碑刻于北魏普泰元年（531）十月，出土地无考，原石又早已亡佚，现存乃清何子贞旧藏拓本传世。

《张黑女墓志》楷书20行，每行20字，共367字。其书法精美遒古、峻宕朴茂，结构扁方疏朗、内紧外松，多出隶意。此墓志虽属正书，行笔却不拘一格，风骨内敛、自然高雅。笔法中锋与侧锋兼用，方圆兼施，以求刚柔相济、生动飘逸之风格，堪称北魏书法之精品。

3. 《李璧墓志》，约刊刻于北魏正光元年（520）。碑石为青石质，高104厘米，宽89厘米。系旧碑改作而成，碑阴上截所刻二螭仍在。墓志铭文为北魏书法风格，33行，行31字，背面有题名一列。出土时间、地点目前有两种说法：一说清宣统元年（1909）出土于山东德州；一说清光绪二十四年（1898）出土于河北省景县。墓志出土后不久归济南金石保存所收藏，20世纪50年代初移藏于山东省博物馆。

《李璧墓志》（图4-30）书法雄强茂密，变化多端。用笔厚实与灵动并存，丰富多变，结体欹正相生，大小参差错落，疏密随心所欲，表现力极为丰富。杨震方《碑帖叙录》评曰：书法峭劲，极似《张猛龙碑》，而兼有《司马景和》之纵逸，可为习北魏楷书者范本。

4. 《始平公造像记》（图4-31）本是附属于佛龛的题记，全称为《比丘慧成为亡父洛州刺史始平公造像题记》，北魏孝文帝太和二十二年（498），刻于河南洛阳龙门古阳洞北壁。题记由孟达撰文，朱义章楷书。此碑与其他诸碑不同之处是全碑用阳刻法，逐字界格，为历代石刻所仅见，在造像记中独树一帜。记文内容寄造像者宗教情怀，兼为往生者求福除灾。清乾隆年间始被黄易（1744—1801）发现，受到书坛重视，列入"龙门二十品"，此碑文方笔斩截，笔画折处重顿方勒，结体扁方紧密，点画厚重饱

图 4-28 《张猛龙碑》　　图 4-29 《张黑女墓志》　　图 4-30 《李璧墓志》　　图 4-31 《始平公造像记》

满，锋芒毕露，显得雄峻非凡，被推为魏碑方笔刚健风格的代表。

康有为称龙门石刻"皆雄峻伟茂，极意发宕，方笔之极轨也"[1]。而《始平公造像记》又是龙门石刻中的代表作。

第二节　楷书临习的路径与方法

一、楷书学习的路径与经典法帖

古人主张从大字开始练习，今人大抵如此。归结起来主要有三个方面的原因。首先，学大字，腕和肘都要悬起，不能搁在桌子上，这样书写起来没有任何牵制，就会很灵动自如。同时指、腕、肘都得到了锻炼，对全面提高书写能力非常重要。其次，大字起笔、行笔、收笔一点不可含糊，稍有失误便一目了然，不仅自己易于纠正错误，别人也容易指正。这对迅速有效地提高用笔能力非常重要。第三，大字的结构要求非常高。从大字入手可以很容易发现结构上的问题。

楷书学习，最好的路径是由大到小，即从中楷开始，再学习大楷或小楷。中楷一

1 〔清〕康有为：《广艺舟双楫》，见上海书画出版社、华东师范大学古籍整理研究室选编：《历代书法论文选》，836页，上海，上海书画出版社，1979。

寸左右，大小适宜，比较适应于初学，容易掌握基本的笔法技巧，楷书四大家欧、颜、柳、赵都可以作为入门的范本。在有了中楷的技巧之后，再练习大楷或者小楷，因为大字难于结密而无间，小楷难于宽绰而有余。

中楷学习的经典法帖有两大类：唐楷和魏碑。唐楷类有褚遂良《雁塔圣教序》《大字阴符经》，虞世南《孔子庙堂碑》，欧阳询《九成宫醴泉铭》，颜真卿《多宝塔》《勤礼碑》《麻姑仙坛记》，柳公权《玄秘塔》《神策军》，赵孟頫《玄妙观重修三门记》《胆巴碑》《仇锷墓志铭》等。对于中楷入门学习，绝大多数的观点认为从欧、颜、柳、赵楷书四大家入手，这样的观点是对的，这四家的开始都极尽法度，是入门最好的选择，但是也可以从褚遂良或虞世南开始，他们也是楷书法度典型代表。相对来说，唐代楷书两家必学，一是褚遂良，二是颜真卿，他们在完善楷法的基础上，留有可发挥的空间，因此历代学褚、学颜出来的书家比较多。魏碑类的楷书分平正和险绝两种，学魏碑先从平正入手，再求险绝。平正一类的主要有《张猛龙碑》《张黑女墓志》《元倪墓志》《元显儁墓志》等，险绝一类主要有《元桢墓志》《李璧墓志》《姚伯多造像碑》等。由平正到险绝是学书的基本路径，魏碑更是这样，魏碑的临摹与创作在变化中求生动。

小楷经典法帖有：锺繇的《宣示表》《贺捷表》《荐季直表》，王羲之的《乐毅论》《黄庭经》，王献之的《玉版十三行》，褚遂良的《小楷阴符经》，钟绍京的《灵飞经》，赵孟頫的《道德经》，王宠的《游包山集》（疑），《南华真经》（疑），黄道周的《孝经》等。小楷学习的入门有几种观点，一种是从墨迹入手，这样便于掌握笔法技巧，比如入门临习赵孟頫的小楷《道德经》，或者唐《灵飞经》；另一种观点认为可以从碑刻入手，比如王献之的小楷《玉版十三行》，便于把握小楷的法度和格调。其实从哪入门都可以，初学阶段主要是掌握点画和结体技巧，最终为创作小楷作品服务。小楷作品除了丰富的技法表现外，重点要斟酌的是其格调的高低，决定小楷技法高低的重要因素是取法，因此在有了技法基础之后，下一步重点要做的就是如何丰富小楷作品的艺术语言。古人云取法乎上，学习小楷必须上追魏晋，无论从哪入手，最后都要回归魏晋锺、王，就是说王羲之的《乐毅论》《黄庭经》，锺繇的《宣示表》《贺捷表》《荐季直表》都需要下功夫临摹，这是决定小楷格调高低的最重要的一环。

大楷经典法帖有：颜真卿的《大唐中兴颂》《瘗鹤铭》《石门铭》《泰山经石峪金刚经》等。大字楷书用得相对较少，以题署为主，有了中楷为基础，在风格的取法方面可根据自己的喜好进行风格方面的选择。大字学习可根据需要选择临习。

二、选帖及临帖的方法

（一）选帖

目前出版的楷书法帖很丰富，版本也很多，选择时要认真对比，或请专业行家推荐。有墨迹本的首选墨迹本，没有墨迹本的再选择刻帖本。魏碑、墓志、唐代楷书碑刻基本都是拓本，魏晋锺、王小楷没有墨迹传世，都是刻本或翻刻本，因此，选帖时务必注意选择原拓好的没经过电脑修改的版本。比如，文物出版社的《晋唐小楷五种》就比较好，没经过电脑修改，虽有些残损，但是保留了拓本原貌。有些字帖经过电脑修改美化，笔画清晰了，但同时也失去了原帖的神韵，尽量不用。

（二）临帖方法

临帖先专后博，先精熟一家或一脉技法与风格，再广涉他家风格。

临帖先求形似，做到忘我入古，细致精微；其次再追神采。

对临，也称实临。忠实原帖，抓住特征，重点抓住笔法和结体。笔法临习重在起笔、收笔技巧，做到笔笔到位，行笔注意节奏和速度，起收笔慢，行笔快，提高笔画的质感；结体准确，抓住结体的开合、收放。楷书的技术是五体中最丰富和多变的，同时也是有规律可循的。初临，一定要沉住气，扣住细节，尤其是注意各种笔法的变化。临帖的字临多大合适？一般来说，开始临字大于原帖，三尺毛边纸折三十二个格子，字的大小在格子范围内。小楷开始临往往把握不住，字会写得比较大，属于正常现象，随着越来越熟，慢慢地就会越写越小。还要注意帖上面字的大小，不能帖上字大就临大，字小就临小，主要把控好字形。实临是为下一步进入自由创作做准备，变化是在准确到位的技法基础之上的自然形成，切不可囫囵吞枣，杜绝浅尝辄止。

背临。在对临的基础之上，选择法帖的某一部分，不看字帖临写，然后再对照原帖，找出差距，反复几次直到熟练掌握。这是一个检查与巩固的过程，目的是熟练掌握原帖的笔法、结体，为下一步创作做准备。

意临。意临已经带有半创作的成分，经过了对临、背临之后，将帖上的某些内容按照自己的想法组合，以原帖为主，适当地加入自己的一些想法，这是向创作过渡的重要阶段。

集字训练。从临帖到创作的过渡阶段。找一段美文或者诗词，以临习的某一种风格为主，进行创作，从笔法到结体完全忠实于原帖，做到"纯净"。如果集字训练出来的作品中掺杂多家笔法、结体，说明专一还不到位，需要继续加强。

临摹是个积累的过程，取法经典，去掉习气，先有量的积累，再有质的变化，熟能生巧，水到渠成。

三、楷书学习的工具材料

楷书学习对笔、墨、纸、砚的要求。

（一）笔

一般来说，临写楷书，要选择一些弹性较好的兼毫或狼毫毛笔。因为楷书对笔锋的要求极为讲究，笔锋要聚拢性好，尖利，有弹性，这样才能写出丰富多变的笔画。遇到好的毛笔可多备一些。

（二）纸

楷书入门临习，用纸最好选择吸水性中等的手工毛边纸、半生不熟的宣纸，不能用生宣。楷书对笔法的表现要求极高，毛边纸、半生不熟的宣纸吸墨性能适中，不洇不浮，能够准确地表现笔法效果。粉笺纸临小楷也可以，但是上面有一层粉，有时不太渗墨，影响临写效果和心情。泥金纸或泥银纸可用，这两种纸对墨的要求高，一般的墨写上去发灰，影响效果，可以用苍佩室纯桐油烟墨，黑亮，或较浓的玄宗墨液等。绢也是很好的楷书书写材料，但是对于临帖来说，造价有些高，创作时也可以用。

（三）墨

入门学习，临帖时对于墨没有过多的讲究，写出效果就行，创作阶段，可自行磨墨或选择好的墨液。

（四）砚

适宜调整笔锋的砚即可，有条件的可以用好砚台。另外，出于对毛笔的保护，根据实践经验，密封好的玻璃瓶比较理想，可用于盛墨。瓶口光滑，更适合蘸墨调锋。每次写完后，把瓶盖拧好，墨不容易干，即使间隔书写，墨色能够保持前后一致。

四、楷书技法要领

楷书在魏晋定形，唐代成熟，自此以后楷书就成为最主要的实用字体，汉字字体的演进基本完成，楷书成为最后的终结者。究其原因是多方面的，但是有一点是被后世公认的，那就是楷书的笔法、结体特点最符合人的右手书写习惯。

楷书的笔法、结体、章法有其自身的特点。

笔法主要有八个基本点画：点、横、竖、撇、捺、提（挑）、折、钩，这八个基本点画是经过提炼最终定形的，每个笔画都要按其法度书写。古代有"永字八法"（图4-32）之说，分别是侧、勒、弩、趯、策、掠、啄、磔。它既是字法，也是笔法。一切楷书的笔画，都概括于八法之中。每一点画都不是孤立的，而是和其他笔画互相呼应的。

结体特点主要有：构型多样，横斜竖弯，静中寓动。

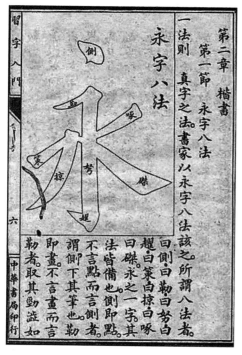

图 4-32 永字八法

图 4-33 黄自元《间架结构摘要九十二法》

在篆、隶、楷、行、草诸体中，楷书结字以"平正、匀称、飞动、参差"为原则。结构大致有独体字、左右结构、上下结构、包围半包围结构及综合结构。一般来说，独体字偏紧且略小，左右结构的字偏宽，上下结构的字偏长，包围结构的字偏方，综合结构的字略大。横斜竖弯，楷书笔画横不平竖亦不直，横画多是向右上倾斜，竖也是略含曲势的。楷书的结字"平正"是指整个字，而其笔画是不平不正的。各部分均衡协调、左右相应而使整个字形重心稳定、平正。静中寓动。楷书的结字基本上是匀称、协调的。点画对空间的分割要匀称，不可粗细、长短、疏密过于悬殊，追求匀称中的生动之美。优秀的楷书结构平中见奇、静中寓动，平正而不呆板。关于楷书的结体，古人多有论述。隋代的释智果著有《心成颂》，从单个字的布白结构，到行与行之间的相互映带，再到整篇的均衡匀称，作者都作了精彩的阐述，为后世书法结体立下了原则，也为重整体美的书法美学思想开了先声。传为唐代欧阳询《三十六法》，根据汉字形体特征，及临帖体会，列出三十六种结体，开创了一种分类解字的全新形式。明代的李淳《大字结构八十四法》，总结出楷书大字八十四种结构，对于初学者具有指导意义。清代的黄自元对楷书的结构分析得更为详细，写出了《间架结构摘要九十二法》又称《楷书间架结构九十二法》（图 4-33），系统、全面地研究剖析了楷书结构组合规律，归纳总结出九十二种汉字结体书写的方法，并各有典型例字，是学习楷书结

构的范本。

章法和谐。章法也称布局。结众画为一字，曰结体；结众字为一体，则为布局。楷书结字以方形为主，字的大小差别不大，故而方正规整。具体到某个书家的章法安排上又是各有千秋，各具匠心；或将字距、行距拉大，显得空灵疏朗；或将格内字写得饱满、充实，字距、行距缩紧，显得丰茂雄强。

第三节　唐楷《勤礼碑》的笔法结体及其临摹

一、唐楷的用笔及结体技巧

唐楷临摹以悬腕为主，字的大小以9厘米×9厘米方格为宜。

（一）笔法

起笔：起笔有露锋和藏锋两种。露锋起笔笔法是顺锋或侧锋入笔，根据需要决定笔画的入笔角度；藏锋起笔笔法为逆锋入笔，笔锋藏在笔画中，控制好角度和力度，笔锋藏在笔画中，注意不要原地硬拧转笔画。

露锋：尤其注意观察入笔的角度与力度，下笔要干脆利索（图4-34）。

图4-34　露锋示范

藏锋，尤其注意笔逆锋落纸做短暂的停留，让锋藏笔画中（图4-35）。

图4-35　藏锋示范

行笔：起笔后推转笔成中锋行走，或提或按（图4-36）。

图 4-36　行笔示范

收笔：收笔主要以出锋和回锋为主，悬针、撇画、捺画主要是出锋，横画和垂露主要是回锋（图 4-37）。

图 4-37　收笔示范

折笔：折笔主要有两种，一是方折，一是圆转。方折类似魏碑的折法，棱角分明；圆转则提笔转过，含蓄圆润。临摹时务必注意变化到位（图 4-38）。

图 4-38　折笔示范

（二）结体

唐楷的结体总体来说，比较规整，欧体和柳体中宫收，内紧外松，颜体中宫放，外紧内松。赵孟頫楷书结体主要取横势（图 4-39）。

图 4-39　结体示范

二、唐楷《勤礼碑》如何临摹

（一）《勤礼碑》

唐刻石，全称《唐故秘书省著作郎夔州都督府长史护军颜君神道碑》，是颜真卿71岁时为其曾祖父颜勤礼撰文并书的神道碑。古人所谓墓前开道，建石柱以为标，谓之神道，即墓碑。碑文内容追述颜氏家庭祖辈功德，叙述后世子孙在唐王朝之业绩。除《集古录》《金石录》著录外，他书无言及者。《勤礼碑》四面刻字，碑阳19行，碑阴20行，每行38字，碑侧有5行，行37字，计1667字。左侧铭文在北宋时已被磨去，无立碑年月。

北宋欧阳修《六一题跋》卷七定为唐代宗李豫大历十四年（779）书刻并立。石原在陕西西安，宋元祐间石佚，下落不明。1992年10月在西安旧藩库堂后（今西安市社会路）出土，使得这一"颜体"的代表之作在沉睡地下一千余年之后得以重见天日。现藏于西安碑林博物馆，定为国家级重点保护文物。

（二）笔法

点：有侧点、呼应点、连点。点的起、行、收笔三个步骤要运到位（图4-40）。

图4-40 《勤礼碑》点画示范

横：有短横、长横，短横少提按，长横中锋行笔，按、提、按（图4-41）。

图4-41 《勤礼碑》横画示范

竖：有悬针和垂露，悬针出锋，垂露回锋（图4-42）。

图 4-42 《勤礼碑》竖画示范

撇：有短撇、长撇和竖撇，短撇由轻到重，长撇行笔有提按（图 4-43）。

图 4-43 《勤礼碑》撇画示范

捺：有斜捺、平捺，颜体捺画行笔均逐渐发力加重，沿上线提笔出锋（图 4-44）。

图 4-44 《勤礼碑》捺画示范

钩：有竖钩、弯钩、卧钩、戈钩，出钩前，笔势到，回笔挑锋（图 4-45）。

图 4-45 《勤礼碑》钩画示范

折：有圆折、方折，圆折提笔转过，转折提笔转锋重按行笔（图 4-46）。

图 4-46 《勤礼碑》折画示范

(三) 结体

颜体《勤礼碑》字形结构平正宽博，正面示人，有正大气象。

独体字，注意笔画的轻重变化和张力（图 4-47）。

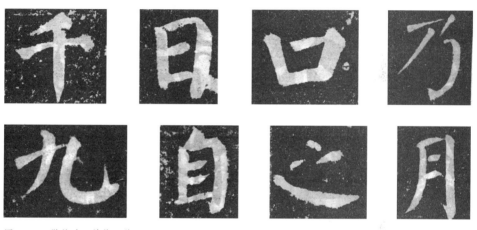

图 4-47 《勤礼碑》结体示范

左右结构，部首尽量往外撑开（图 4-48）。

图 4-48 《勤礼碑》左右结构示范

上下结构，上下部首注意大小搭配取势（图 4-49）。

图 4-49　上下结构示范

（四）《勤礼碑》的艺术价值

《勤礼碑》是颜真卿晚年精品，是最用心给他曾祖书写的一通碑志，志文书法已完全展现出颜体成熟的风貌。

笔法多变、横细竖粗、藏头护尾、方圆并用，竖画取"相向"之笔、撇画刚健、捺画敦厚、点画变化丰富，气势连贯。行以篆籀之笔，化瘦硬为丰腴雄浑，筋力外溢，提按顿挫一任自然，巧拙兼备，浑然一体，完全进入化境。

结体取长方形，重心偏低，呈外拓之势，疏朗开阔，骨力遒劲，体势雄强，端庄宽博，气概凛然，一派正大朴拙之气象。碑刻四面环刻，字距行距茂密，严整有序，气息贯通。此碑重法度、重规矩，体现了大唐盛世气象，并与颜真卿高尚的人格契合，是书法美与人格美结合的典范。

此碑由于入土较早，出土较晚，残剥损毁少，又未经后人修刻剔剜，准确地体现颜书宽绰、厚重、挺拔、坚韧的风神。

第四节 魏碑《李璧墓志》的笔法结体及其临摹

一、魏楷的用笔及结体技巧

碑刻、造像、墓志甚至是摩崖刻石，在刀刻斧凿的作用下，表现出奇肆放逸、天真烂漫的特点。笔法方峻多变，结体朴茂生拙、天真烂漫，如图4-50所示。

图 4-50 魏楷部分字体

唐楷法度严谨，而魏碑则生动活泼。学习北魏的碑刻、墓志、造像对于领悟楷书笔法、结体多变性具有很大的帮助，下面以《李璧墓志》为临习范本，主要从笔法和结体两个方面解析魏碑楷书的临摹技巧。

（一）笔法

起笔：北魏的碑刻、墓志、造像楷书的笔法形态主要以方笔为主，起笔多侧锋方切或斜切。点画顺锋入笔，横画竖切，竖画横切，撇捺画斜切。具体笔法为：笔锋落纸根据笔画特点或斜按，或垂直下按，笔尖不动，靠笔的一侧写出方角，推笔转中锋行笔。魏碑起笔与唐楷最大的不同就是侧锋切笔入纸，开始练习务必掌握这个技巧。还可以这样理解，所有魏碑笔画的起笔均可由点的起笔延伸出去，如图4-51所示。

行笔：侧锋起笔后，推笔转中锋行笔，忌原地拧转。行笔务必要转成中锋，根据要求提笔、按笔，写出笔画的粗细变化，每一笔都将笔力送到最后，如图4-52所示。

收笔：魏碑楷书的收笔方法较多，重在控制好笔锋的出处。

横画多以方笔或尖笔为主，收笔取方势的，收笔前不要提笔，而是将笔铺毫顿按取势，为收笔蓄势，笔势做到后向右下角或左上角渐提渐收，收笔笔锋多从一侧提起。如图4-53所示。

竖画收笔方法与横画大体相同；

撇画渐行渐提，出锋收笔；

捺画渐行渐按，铺毫至合适处，渐行渐提收笔；

钩画收笔前调锋蓄势,铺毫推笔,渐提渐收。

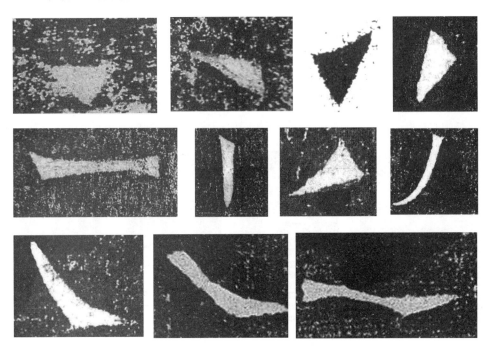

图 4-51　笔画截选

图 4-52　《李璧墓志》行笔示范

图 4-53　《李璧墓志》字体示范

折笔：魏碑的折笔主要是一个笔画完成需要转笔接下一个笔画。短折，横画完成笔锋提起，接着第一个笔画外侧落笔下按斜切，用侧锋写出方折，然后转而行笔，渐行渐收，转过的竖笔画内侧垂直，外侧向左下收笔，呈斜势，渐收成三角形状。长折，横画完成，提笔换锋往右下短促行笔，再下按行笔，如图4-54所示。

图4-54 《李璧墓志》折笔示范

（二）结体

北朝碑刻、墓志、造像的结体变化比较大，没有规律可循，因为其多变和不拘一格，表现出丰富性和生动性。北朝造像题记形式风格多样，其中有许多是石匠在未经书丹的情况下直接放手刻凿的，不计工拙，点画放逸，结构奇肆，以至于风格烂漫，不辨字形。康有为盛赞魏碑有十美：魄力雄强、气象浑穆、笔法跳跃、点画峻厚、意态奇逸、精神飞动、兴趣酣足、骨法洞达、结构天成、血肉丰美。他认为："魏碑无不佳者，虽穷乡儿女造像，而骨血峻宕拙厚中皆有异态，字亦紧密非常。……故能择魏世造像记学之，已自能书矣。"《李璧墓志》的结体特点，如图4-55所示。

图4-55 《李璧墓志》结体示范

成熟的唐楷结体以平正为主，字形严谨中正，而墓志、造像类的楷书结体是随意和变化的，字形敧侧多变，在打破平衡中追求平衡，聚散开合对比幅度大，形成强烈动感，因此临摹魏碑类楷书尤其要注意把握其结体特征。

独体字通过笔画之间的位置变化，穿插错落，形成独特的体势，极富张力。临摹时万万不可认为是原帖字形没处理好而改变，其妙处就在于夸张变形。

合体字尤其注意偏旁部首之间的变化，大约有以下几种：上收下放、上放下收、左收右放、左放右收、穿插错落、敧正相生。这些变化看起来有的比例不协调，其实正是通过这样的对比，增加结体的动感。

上收下放：收得住，放得开，聚散自然，如图 4-56 所示。

图 4-56 《李璧墓志》上收下放字体

上放下收：放为了取势，收为了蓄势，开合相宜，如图 4-57 所示。

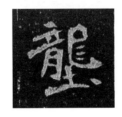

图 4-57 《李璧墓志》上放下收字体

左收右放：左让右，轻重搭配，左右错落，如图 4-58 所示。

图 4-58 《李璧墓志》左收右放字体

左放右收：右从左，前呼后应，主次相依，如图 4-59 所示。

图 4-59 《李璧墓志》左放右收字体

穿插错落：挪移部首，重新组合，出乎意料，险中求势，如图 4-60 所示。

图 4-60 《李璧墓志》穿插错落字体

欹正相生：欹侧中求平衡，动中寓静，如图 4-61 所示。

图 4-61 《李璧墓志》欹正相生字体

（三）《李璧墓志》艺术价值

《李璧墓志》约为北魏正光元年（520）所刻，与《张猛龙碑》（522）相差两年，两者风格有许多相似之处。就其影响力来说，《李璧墓志》不如《张猛龙碑》大，但是论其书法艺术风格，《李璧墓志》朴厚生拙，欹正相生，在笔法、结体方面，尤其是结体的丰富性方面有过之而无不及。

1. 用笔方圆兼备，厚实灵动

此墓志起笔方圆兼而有之，方笔多以切笔或顺锋为主，劲健爽利，圆笔多以藏锋为主，圆融厚重，无论是方圆均利落饱满；行笔取涩势、重提按、多变化，粗者不滞、细者不弱，极富质感。

2. 结体随势赋形，意趣生动

《李璧墓志》妙极之处在结体，看似随意，实则寓巧与拙。通过打破对称与均衡的排列来安排部首之间的组合关系，让每一个字都在变化中求姿态。内疏外紧，外疏内紧，大小参差，欹正相生，浑然天成。

临《李璧墓志》重在理解其变化，把握好平正与险绝的关系，制造矛盾解决矛盾，让每一个字都动起来，这是临习墓志、造像给我们的启示和意义。正大气象是一种美，稚拙野逸也是一种风格，当书法成为艺术，没有统一固定的标准，风格的多样性才是最终的考量。

第五节 小楷《玉版十三行》的笔法结体及其临摹

一、小楷的用笔及结体技巧

小楷有小楷临摹与创作自身的系统，并不是说将大字写小就叫小楷，很多人有一个误区，认为用小楷笔将字写小就叫小楷，其实这是错误的。和中楷一样，小楷的用笔有其法度与技巧，需要从临摹传统经典小楷开始。小楷的结体同样也是需要反复琢磨才能掌握其结字特点，古人云，小字难于宽绰而有余，就是说小楷的结体要宽松，笔画与部首间要写的宽绰。我们常常会发现一种现象就是有些人写小楷越写结体越往一起收，显得很拘谨，这就是因为没有系统临习小楷经典法帖的缘故。

（1）小楷的笔画要精巧到位，临摹的要点在起、行、收笔三个环节。起笔主要以顺锋落纸，露锋为主，顺锋落笔的角度决定起笔的丰富性，极个别笔画有逆锋入笔；行笔依据笔画的长短和方向取势，或提或按，或俯或仰，长笔画通过提按表现节奏变化。收笔以顿按为主，因为笔画精细，收笔动作幅度不宜过大，轻轻顿按。小楷因为精微，初临难度相对大一些，务必做到笔法准确到位，起、收笔交代清晰，然后再求变化。

（2）小楷的结体求宽博松动，临摹的要点在偏旁部首之间的开合收放变化。小楷忌讳的是呆板，状如算子，笔笔相同、字字相等，大小、轻重、参差错落是临摹中尤其要注意的。小楷的格调高低主要体现在结体方面的表现，魏晋小楷古拙朴厚，结体重心偏下，字取横势，唐代之后的小楷秀美妍媚，结体重心上移，字取纵势。因此，古雅空灵是小楷书法的高境界，其妙在结体。

二、王献之《玉版十三行》如何临摹

《玉版十三行》（图4-62）是东晋时期王献之（344—386）的小楷作品，所书内容为曹植的《洛神赋》，原墨迹为麻笺本，唐代已经不全。宋高宗得9行176字，贾似道得4行74字。共13行，250字。元代为赵孟頫所得，后不知去向。明代万历年间，在杭州西湖葛岭贾似道半闲堂遗址出土一块石刻，即《洛神赋玉版十三行》。其版为碧苍色河南石，非玉。故得名"碧玉版"，俗称"玉版

图4-62 《玉版十三行》局部

十三行"。原石现藏北京首都博物馆。另有一"白玉版",十三行,水平不及"碧玉版",有人认为是唐代柳公权的临本。有失神采,不足临。

王献之在王羲之后以外拓的新型笔法和妍媚、骏爽的独特风格发展了小楷书法。《玉版十三行》小楷书法脱离了隶书笔意和古意,笔法冲破了分隶余风。用笔秀劲、轻盈,极富张力。横画轻入轻收,提按幅度较小,竖画取曲势,提钩圆润;折笔多转笔直下,出现了被称为"外拓"的笔法,这又是对楷书笔法的一大贡献;撇捺呈放纵之势,尤其是捺笔长展,形成鲜明的突出的特色,显得轻灵飘逸。结体疏朗、开张、纵逸,变朴拙为秀媚,极尽造型变化之态,突破了锺繇、王羲之的遒整严密。可以说小楷至王献之而法韵具备,神完气足。

三、笔法

点:点要写出其丰满圆润,主要有单点、呼应点、撇点,如图 4-63 所示。

图 4-63 《玉版十三行》点画示范

横:横画主要有短横、长横,不管是长横还是短横都写得很洒脱、飘逸,如图 4-64 所示。

图 4-64 《玉版十三行》横画示范

竖:《玉版十三行》的竖画直、细、挺拔,起笔时可逆锋上行后顿笔下按,然后再调中锋行笔,悬针收笔,有的竖带有一点弧度,如图 4-65 所示。

图 4-65 《玉版十三行》竖画示范

撇：撇画主要有短撇、长撇两种。笔力送到最后，如图 6-66 所示。

图 4-66 《玉版十三行》撇画示范

捺：捺画有长捺、反捺两种。长捺飘逸，反捺像长点，如图 4-67 所示。

图 4-67 《玉版十三行》捺画示范

钩：钩有竖钩、戈钩两种。竖钩蓄势挑出，戈钩注意角度力度，如图 4-68 所示。

图 4-68 《玉版十三行》钩画示范

折：折有方折、圆折两种。方折方峻，圆折圆润，如图 4-69 所示。

图 4-69 《玉版十三行》折画示范

四、结体

《玉版十三行》的结体变化较大，随形取势，一任自然，大小、长短、穿插避让皆随意而为，不拘一格，尤其是拓展了纵势，赋予了小楷书法的跌宕起伏、灵活生动的艺术魅力。

行书化偏旁。"書（书）"下面的"曰"，"流"左面的"氵"，"晋"的上半部分省简，"顔（颜）"字左面的行书连带处理，如图 4-70 所示。

图 4-70 《玉版十三行》行书化偏旁示范

字形宽扁。横向为主的字则取横势，字形以宽扁为主，如图 4-71 所示。

图 4-71 《玉版十三行》字形宽扁示范

字形纵长。字取纵势，故意拉长某一笔画，使字形更加纵长，如图 4-72 所示。

图 4-72 《玉版十三行》字形纵长示范

收放多变。打破平衡，让左右两边形成收放对比变化：左收右放、左放右收，如图 4-73 所示。

图 4-73 《玉版十三行》收放多变示范

参差错落。左右、上下穿插避让，灵动多变，使每个字活动了起来，如图 4-74 所示。

图 4-74 《玉版十三行》参差错落示范

五、《玉版十三行》的艺术价值

王献之《玉版十三行》被誉为小楷极则，上承王羲之、锺繇，下开隋唐，既有法度，又有晋韵，因此，是小楷入门临摹最佳范本之一。

第一，笔法温润轻灵。起笔轻按，顺势行笔，不像锺繇、王羲之小楷的起笔重，行笔中锋，要控制好力度，笔画轻巧，收笔轻按，顺势带笔收锋。一般来说，把笔按下去容易些，把笔提起来难度大一些，《玉版十三行》对于锤炼小楷的笔力尤为重要。其次，行笔中加入许多行草书的笔法，这也是魏晋小楷的一大特点。说明初期的小楷没有脱离字体演变的影响，笔画没有形成固定的模式，而这一特点恰恰给小楷创作带来更大的空间，所以古人云，书不入晋徒成下品。

第二,结字洒脱纵逸。较之锺、王小楷,王献之在结字方面向前推进一大步,变横势为纵势,结字变得更加舒展飘逸,对于刚从隶书体势中出来的楷书来说,这一点非常难得。锺、王小楷保留隶书的结字特征,重心偏低,因此字形就显得古拙,王献之将字形拉长,这一变法使楷书变得秀美飘逸,这是他对小楷技法的一大贡献。

小楷是楷书最早期的表现形态,首先在于其实用性。古代的科举考试,小楷书写是基本技能,对小楷技术要求也比较高,在印刷术发明之前,书籍是抄出来的,用的就是小楷。其次是其艺术性,小楷的书写要求精到的笔法,但更需要松动的结体,《玉版十三行》兼备了这两者的属性,学习小楷不妨在此法帖上多下功夫。

第五章

行书艺术

第一节　什么是行书

一、行书概述

行书是最为实用的一种字体，它源于正书（隶书、楷书），介于楷书与草书之间，可分为行楷和行草两种。实质上它是楷书的草化或草书的楷化，楷法多于草法的为"行楷"，草法多于楷法的为"行草"。行书的"行"可理解为"行走"，它既克服了楷书的严正而书写迂缓的缺点，又避免了草书的潦草不易辨认的弊端，因此受到历代书法爱好者的喜爱。

行书大约出现在西汉晚期和东汉初期，出现的时间大约同八分楷法差不多，而其形式也和八分楷法及以后的正书非常接近。它从隶书中变出，少了一些隶书的波势；或者说从正体字中派生出来。汉代桓、灵时期的"正体字"除了隶书以外，还有"八分楷法"，行书可以说是"八分楷法"的别支。

其名称始见于西晋卫恒《四体书势》一文："魏初，有锺（繇）、胡（昭）二家为行书法，俱学之于刘德升。"[1] 据南朝王僧虔《古来能书人名》云："锺繇书有三体：一曰铭石之书，最妙者也；二曰章程书，传秘书，教小学者也；三曰行押书，相闻者也。河东卫凯子，采张芝法，以凯法参，更为草稿。草稿是相闻书也。"由是而知行书亦称行押书，起初当由画行签押发展而来。相闻者，系指笔札函牍之类。唐代张怀瓘《书断》云："案行书者，后汉颍川刘德升所造也，即正书之小讹，务从简易，相间流行，故谓之行书。"[2] 指出行书与正书（隶书、楷书等）的关系。张怀瓘在其《书议》中又云："夫行书，非草非真，离方遁圆，在乎季孟之间。兼真者，谓之真行，带草者，谓之行草。"[3] 明代丰坊在《书诀》中则有更为形象的描述："行笔而不停，著纸而不刻，

[1]〔西晋〕卫恒：《四体书势》，见上海书画出版社、华东师范大学古籍整理研究室选编：《历代书法论文选续编》，15页，上海，上海书画出版社，1979。

[2]〔唐〕张怀瓘：《书断》，见上海书画出版社、华东师范大学古籍整理研究室选编：《历代书法论文选》，163页，上海，上海书画出版社，1979。

[3]〔唐〕张怀瓘：《书断》，见上海书画出版社、华东师范大学古籍整理研究室选编：《历代书法论文选》，148页，上海，上海书画出版社，1979。

轻转重按，如水流云行，无少间断，永存乎生意也。"¹ 清宋曹云："谓行者，即真书之少纵略。后简易相间而行，如云行流水，秾纤间出，非真非草，离方遁圆，乃楷隶之捷也。务须结字小疏，映带安雅，筋力老健，风骨洒落。字虽不连气候相通，墨纵有馀肥瘠相称。徐行缓步，令有规矩；左顾右盼，毋乖节目。运用不宜太迟，迟则痴重而少神；亦不宜太速，速则窘步失势。"² 行书正因其书写快捷、飘逸流便的特有艺术表现力和宽广的实用性，从产生起便深受青睐和广泛传播。王羲之时代是行书第一个发展高峰，王羲之将行书的实用性和艺术性完美结合，从而将行书艺术推至书法巅峰，创立了光照千古的南派行书艺术，成为书法史上影响最大的一宗。

行书历经魏晋的黄金期、唐代的发展期之后，在宋代达到了新的高峰，于各种书体中逐渐占据主流地位。纵观漫长的书法史，篆书、隶书、楷书的发展都存在盛衰的变化，而行书则长盛不衰，始终是书法领域的显学。历代书法大家共同书写了行书发展的辉煌灿烂的历史。在浩如烟海的书法艺术宝库中，行书无疑是一座最为绚烂多姿、丰富厚重的宝藏。其中王羲之创作了被誉为"天下第一行书"的《兰亭序》，颜真卿创作了"天下第二行书"《祭侄文稿》，苏轼创作了"天下第三行书"《寒食帖》，其他如王珣创作的《伯远帖》、王献之创作的《鸭头丸帖》、米芾的《蜀素帖》等，都是名垂书史的经典之作，是历经漫长岁月洗礼留下了的艺术精髓。即便到了今天，行书仍然是人们最喜欢的重要书体，每届国展基本上是行书占了很大的比例，人们对于行书的创作探索与理论研究不断在持续中。

相对篆隶楷这些正书，行书更强调动势。比如，将横、竖画的倾斜度加大，增强整个字的动势；或者把正方形的字倾写成斜边形，从险势中增强字的动势；后者采用敧正相依手法，使字体稳中寓动；还有的采用虚实对比手法，使整个字在动态中求的平衡。总之，通过字的大小、粗细、浓淡、枯润、虚实等变化，追求动势、自然。由于行书运笔节奏比较快，所以要注意用笔沉着厚重，切忌流滑虚浮，要富有力度和余势，不可产生虚尖飘忽之状。

1 〔明〕丰坊：《书诀》，见上海书画出版社、华东师范大学古籍整理研究室选编：《历代书法论文选》，503页，上海，上海书画出版社，1979。

2 〔清〕宋曹：《书法约言》，见上海书画出版社、华东师范大学古籍整理研究室选编：《历代书法论文选》，563页，上海，上海书画出版社，1979。

第二节 "天下第一行书"：王羲之《兰亭序》

一、王羲之生平

王羲之（303—361，一说321—379），东晋书法家，字逸少，原籍琅琊人（今山东临沂）（图5-1）；幼时随家族渡江南下，定居建康（今南京）。王家是仕族世家，王羲之的伯父王敦、王导，父亲王旷等都是东晋元老。王导历事元帝、明帝、成帝三朝，出将入相，官至太傅；"司马与王共天下"，权重一时。王羲之幼时不善言辞，成年后又辩才出众，且性格耿直，严于节操，心怀大志。由于门第的关系，王羲之早年入仕，颇为顺当，官至右军将军、会稽内史，人称"王右军"。朝廷公卿看重王羲之的才器，屡屡召举他，但他受魏晋玄学的影响，生性恬淡，对仕途不很在意；父辈相继离世后，他在政治上连连失意，又与骠骑将军、扬州刺史王述政见不和，不甘耻辱，于是称病去职，归隐会稽，流连山水，自适而终。

图5-1　王羲之像（北京故宫原南薰殿藏）

王羲之自小就受王氏世家深厚的书学熏陶，酷爱书法，七岁便善书，十二岁时经父亲传授笔法论，"语以大纲，即有所悟"。少年时代，即从其姨母，当时著名女书法家卫夫人（卫铄）学习书法，中年辞官以后，又渡江北游名山，博采众长，注重书法技法，讲究情趣，使书法艺术真正觉醒；后渡江北游名山，遍学李斯、张芝、锺繇、蔡邕、张昶等书家，观摩学习"兼撮众法，备成一家"。他的书法艺术源于生活，造法自然，王羲之与鹅的故事就是证明。王羲之爱鹅，山阴道士以一群白鹅换取王羲之手书的小楷《黄庭经》一幅，王羲之通过

图5-2　〔元〕钱选《王羲之观鹅图》（局部）

观察鹅的优雅曼妙的姿态，体悟出书法的运笔，形成其特有的点画（图 5-2）。

王羲之书法最大的成就在于增损古法，变汉魏质朴书风为笔法精致、美轮美奂的书体，正所谓"开凿通津"，"增损古法，裁成今体"。南朝王僧虔云："亡曾祖洽与右军俱变古形，不尔，至今尤法锺（繇）、张（芝）。"[1] 他将行、楷、草诸体推上艺术巅峰。王羲之草书浓纤折中，变化自然；正书形密势巧，端庄俊秀；行书妍美流变，遒劲自然，达到了"贵越群品，古今莫二"的高度，被后人誉为"书圣"。王羲之现传世墨迹寥若晨星，真迹无一留存。其法书刻本留存甚多，有小楷《乐毅论》《黄庭经》草书《十七帖》等，摹本墨迹廓填本有《孔侍中帖》《兰亭序》（冯承素摹本）（图 5-3）、《快雪时晴帖》《频有哀帖》《丧乱帖》《远宦帖》《姨母帖》《平安何如奉橘三帖》《寒切帖》《行穰帖》以及唐僧怀仁集字本《圣教序》等。

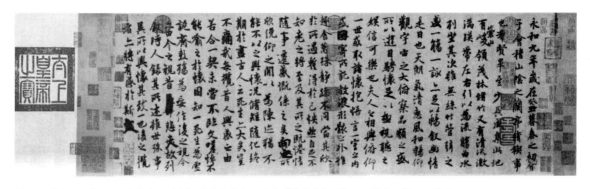

图 5-3 〔晋〕王羲之：《兰亭序》，〔唐〕冯承素摹本，又称"神龙本"，纵 24.5 厘米，横 69.9 厘米，北京故宫博物院藏

二、《兰亭序》创作背景

晋代玄学盛行，崇尚老庄哲学。玄学讲求顺应自然，自由任情，不滞于物，所以魏晋的名士，大多好山乐水、放浪形骸、徜徉自得，王羲之也不例外。并且，他把这种玄远的风度，自觉或不自觉地融入了自己的书法艺术中。

晋室南渡之初，王羲之见会稽有佳山水便有终老之志。辞官归隐后，他泛舟大海，远采药石，洗涤心胸尘虑，接纳自然万物之美，发现宇宙的深奥精微，印证到书艺上，正如唐张怀瓘《书断》所云："千变万化，得之神功，自非造化发灵，岂能登峰

[1]〔南朝〕王僧虔：《笔意赞》，见上海书画出版社、华东师范大学古籍整理研究室选编：《历代书法论文选》，62 页，上海，上海书画出版社，1979。

造极！"[1] 王羲之的《兰亭》诗写道："仰视碧天际，俯瞰渌水滨。寥阒无厓观，寓目理自陈。大矣造化工，万殊莫不均。群籁虽参差，适我无非新。"当代美学家宗白华评析道：真能代表晋人这纯净的胸襟和深厚的感觉所启示的宇宙观。"群籁虽参差，适我无非新"，尤能写出晋人以新鲜活泼自由自在的心灵领悟这世界，使触着的一切呈露新的灵魂、新的生命。于是"寓目理自陈"，这理不是机械的陈腐的理，乃是活泼泼的宇宙生机中所含至深的理。王羲之另有诗句："争先非吾事，静照在忘求。"宗白华认为"静照"是一切艺术及审美生活的起点。晋人的文学艺术都浸润着这新鲜活泼的"静照在忘求"和"适我无非新"的哲学精神（《论〈世说新语〉和晋人的美》）。我们可从上述的剖析中体会和领悟王羲之的书魂。由于老庄玄风的影响，加上晋代仕族优裕的生活条件，当时社会的审美情趣已经逐步从古朴转向妩媚。"古质而今妍"，王羲之也越来越不满意于当时书法用笔滞重，结体稚拙的局面，在他中晚年的时候，开始尝试变革书风。《兰亭序》就是这种变革的典型。

　　东晋穆帝永和九年（353）三月三日，身为会稽内史的王羲之与东晋名士谢安、孙绰、郗昙、许询、支道林等四十一位文人相聚于会稽山阴的兰亭（图5-4），作"修禊"之会（图5-5）。修禊是古人消除不祥的祭祀，常于春秋两季在水边举行。各人分坐于曲水之旁，借着婉转的溪水，以觞盛酒，置于水上。据说此时人们通过临水而祭便可以"除凶恙，去宿垢"（《晋书·礼志》）。名士们一边喝酒一边作诗，其间也发表一些议论。如若作不出诗歌，便要被罚酒。结果41人中26人各作诗一首，另16人作不出来被罚酒。这一天的活动大家都畅所欲言，非常尽兴。聚诗成集后，大家推举王羲之写一篇序。王羲之于酒酣之际，用鼠须笔、蚕茧纸，乘兴写下这篇文简而意深的序文，记

图5-4　兰亭（今浙江绍兴境内）

1 〔唐〕张怀瓘：《书断》，见上海书画出版社、华东师范大学古籍整理研究室选编：《历代书法论文选》，166页，上海，上海书画出版社，1979。

图 5-5 〔明〕文徵明《兰亭雅集图》

述了会稽兰亭的山水之美和聚会的欢乐之情，也抒发了作者对好景不长、生死无常的感慨。这一作品艺术风格同文字内容有机结合，书文并美、姿态丰繁、刚柔相济，表现了作者与朋友聚会时快然自足之情。序言的书法用笔潇洒自如，如有神助，有"天下第一行书"美誉的《兰亭序》就这样诞生了。据说当时王羲之写完之后，对自己这件作品非常满意，曾重写几篇，但都未能达到这种境界，于是命家人珍藏以流传后世。

三、《兰亭序》原文与译文

原文：

永和九年，岁在癸丑，暮春之初，会于会稽山阴之兰亭，修禊事也。群贤毕至，少长咸集。此地有崇山峻岭，茂林修竹；又有清流激湍，映带左右，引以为流觞曲水，列坐其次。虽无丝竹管弦之盛，一觞一咏，亦足以畅叙幽情。是日也，天朗气清，惠风和畅，仰观宇宙之大，俯察品类之盛，所以游目骋怀，足以极视听之娱，信可乐也。夫人之相与，俯仰一世，或取诸怀抱，晤言一室之内；或因寄所托，放浪形骸之外。虽取舍万殊，静躁不同，当其欣于所遇，暂得于己，快然自足，不知老之将至。及其所之既倦，情随事迁，感慨系之矣。向之所欣，俯仰

之间，已为陈迹，犹不能不以之兴怀。况修短随化，终期于尽。古人云："死生亦大矣。"岂不痛哉！每览昔人兴感之由，若合一契，未尝不临文嗟悼，不能喻之于怀。固知一死生为虚诞，齐彭殇为妄作。后之视今，亦犹今之视昔。悲夫！故列叙时人，录其所述，虽世殊事异，所以兴怀，其致一也。后之览者，亦将有感于斯文。

译文：

永和九年，正值癸丑，暮春三月上旬的巳日，我们在会稽郡山阴县的兰亭集会，举行禊饮之事。此地德高望重者无不到会，老少济济一堂。兰亭这地方有崇山峻岭环抱，林木繁茂，竹篁幽密。又有清澈湍急的溪流，如同青罗带一般映衬在左右，引溪水为曲水流觞，列坐其侧，即使没有管弦合奏的盛况，只是饮酒赋诗，也足以令人畅叙胸怀。这一天，晴明爽朗，和风习习，仰首可以观览浩大的宇宙，俯身可以考察众多的物类，纵目游赏，胸襟大开，极尽耳目视听的欢娱，真可以说是人生的一大乐事。人们彼此亲近交往，俯仰之间便度过了一生。有的人喜欢反躬内省，满足于一室之内的晤谈；有的人则寄托于外物，生活狂放不羁。虽然他们或内或外的取舍千差万别，好静好动的性格各不相同，但当他们遇到可喜的事情，得意于一时，感到欣然自足时，竟然都会忘记衰老即将要到来之事。等到对已获取的东西发生厌倦，情事变迁，又不免会引发无限的感慨。以往所得到的欢欣，很快就成为历史的陈迹，人们对此尚且不能不为之感念伤怀，更何况人的一生长短取决于造化，而终究要归结于穷尽呢！古人说："死生是件大事。"这怎么能不让人痛心啊！每当看到前人所发的感慨，其缘由竟像一张符契那样一致，总难免要在前人的文章面前嗟叹一番，不过心里却弄不明白这是怎么回事。我当然知道把死和生混为一谈是虚诞的，把长寿与夭亡等量齐观是荒谬的，后人看待今人，也就像今人看待前人，这正是事情的可悲之处。所以我要列出到会者的姓名，录下他们所作的诗篇。尽管时代有别，行事各异，但触发人们情怀的动因，无疑会是相通的。后人阅读这些诗篇，恐怕也会由此引发同样的感慨吧。

四、《兰亭序》艺术特色

王羲之以富有创造性的艺术才情，将隶楷变为今楷，将章行变成楷行，将汉魏质朴书风转化为笔法精美的今体，绝妙地开拓出行书的崭新风貌，《兰亭序》是这种书风的重要代表。宋黄庭坚说："《兰亭序》草，王右军平生得意书也，反复观之，略无一字一笔，不可人意。"又云："右军笔法如孟子言性，庄周谈自然，纵说横说，无不如

意。"[1] 明董其昌在《画禅室随笔》中说:"右军《兰亭序》章法古今第一,其字皆映带而生,或大或小,随手所出,皆入法则,所以为神品也。"[2]《兰亭序》在魏晋玄学盛行之际,流露出一种随心从化、恬淡平和的书法意境,正如后人评说王羲之的气质风度:"飘若浮云,矫若惊龙。"它以其独特的、完善的笔法体系和笔墨韵律,融入东晋贵族士大夫对自然、社会和生命的思考,代表了晋人特有的超然玄远的深情与风采,作者非凡的风神、气度、襟怀、情愫也在作品中得到了充分的体现,是东晋玄学思想以及魏晋崇尚妍美和韵味的时风产物。

《兰亭序》艺术特色十分鲜明。其用笔极富变化,却不见雕饰痕迹;笔画不激不厉,超逸优游,凸显晋人风韵,正如李白诗歌,给人以"清水出芙蓉,天然去雕饰"之感。全文28行,324字,其中20个"之"字,无一雷同,显示出作者卓越的艺术才华。其显著的艺术特色是:点画妍媚清健,姿态丰繁;用笔出神入化,细腻精湛;结构隽雅潇洒,灵动多变;章法随机布巧,和谐自然,给人以温馨、明快、愉悦的感受。具体而言:

(1) 点画妍媚清健,姿态丰繁。《兰亭序》点画品类丰富,线条弧曲优美,行笔变化多端。点势顾盼传神,钩挑峭利隽美,撇捺弧曲畅健,横竖气韵流动,丝牵精巧妥帖,转折圆劲隽秀;加之笔画形态的俯仰、疾涩、向背、起伏、撑拄、擒纵等,变化有致,映带成趣,可谓藏露并用,方圆兼蓄,壮纤结合,劲媚双举。线形、线质意趣横生,造型千姿百态。

(2) 用笔出神入化,细腻精湛。《兰亭序》用笔提按入微,转折自如,心手合一。起笔善于凌空取势,结笔多取轻顿提收,或者回带挑锋收笔,彼此显得收放爽快,干脆利落;中间行笔以中锋为主,疾涩相宜,圆劲骨清,意浓神闲,脉络贯通,并兼施侧锋取妍。

(3) 结构隽雅潇洒,灵动多变。《兰亭序》平正中寓欹侧,对称中见揖让,均稀中求对比,同字中演多体。王羲之行书的框架体态,基本恪守"处中居正"的结字原则,通过变体移位、敛展弛张、刚柔互济、疏密开合、虚实变化、似欹反正来发挥艺术效果。达到灵动变换,涵容典雅的目标。

(4) 章法随机巧布,和谐自然。《兰亭序》行款疏朗明快,旨趣调畅,神闲意浓,气韵贯通。纵式有行,墨迹并非停留在单一垂直线上,而是取左移右挪、摇曳摆动的

1 〔宋〕黄庭坚:《论书》,见上海书画出版社、华东师范大学古籍整理研究室选编:《历代书法论文选》,353页,上海,上海书画出版社,1979。

2 〔明〕董其昌:《画禅室随笔》,见上海书画出版社、华东师范大学古籍整理研究室选编:《历代书法论文选》,539页,上海,上海书画出版社,1979。

风姿；横虽无列，但不彼此拥挤乏序，却在左顾右盼、避犯就和的揖让为邻。全篇灵动，隽雅酣畅的艺术感受。

五、《兰亭序》的书史影响

从某种程度讲，"书圣"王羲之在书法史上的地位犹如思想史上的孔子、老子，文学史上的李白、杜甫。1600多年来，无数书法家将王羲之《兰亭序》视为书法巅峰之作，代相传习。

其实，王羲之书法在当世（东晋）也曾被世人所看轻，典故"家鸡野鹜"就能说明这一点。当时与王羲之齐名的庾翼（305—345）曾经写信云："小儿辈贱家鸡，爱野雉，皆学逸少书。"王羲之第七子王献之的书法影响在南北朝时期也一度超过王羲之。"王氏凝、操、徽、涣之四子书，与子敬书俱传，皆得家范。"[1]其子献之天资敏睿，草书媚妍，穷微入圣，在南朝时期曾一度出现"比世皆尚子敬书"[2]的现象。南朝梁武帝萧衍在《观锺繇书法十二意》中云："子敬（献之）之不迨逸少（羲之），犹逸少之不迨元常（锺繇）。"[3]他以帝王的号召力第一次将王羲之书法推向高潮。梁武帝萧衍评价云："羲之书字势雄逸，如龙跳天门，虎卧凤阙。"[4]在以妩媚为尚的南朝，王羲之的书法可称雄强了。南朝羊欣云："（王羲之书法）古今莫二。"[5]评价甚高。

关于《兰亭序》的流传，有多种记载。到初唐褚遂良《右军书目》开始出现对《兰亭序》的著录，文云："永和九年，二十八行，《兰亭序》。"唐何延之《兰亭记》也有类似著录。

《兰亭序》在唐代声名渐起。唐太宗（图5-6）推尊王羲之，奠定王羲之的书圣

1〔宋〕黄伯思：《东观徐论》，见上海书画出版社、华东师范大学古籍整理研究室选编：《历代书法论文选》，85页，上海，上海书画出版社，1979。

2〔南朝〕陶弘景：《与梁武帝论书启》，见上海书画出版社、华东师范大学古籍整理研究室选编：《历代书法论文选》，69页，上海，上海书画出版社，1979。

3〔南朝〕萧衍：《观锺繇书法十二意》，见上海书画出版社、华东师范大学古籍整理研究室选编：《历代书法论文选》，78页，上海，上海书画出版社，1979。

4〔南朝〕萧衍：《古今书人优劣评》，见上海书画出版社、华东师范大学古籍整理研究室选编：《历代书法论文选》，81页，上海，上海书画出版社，1979。

5〔南朝〕羊欣：《采古来能书人名》，见上海书画出版社、华东师范大学古籍整理研究室选编：《历代书法论文选》，44页，上海，上海书画出版社，1979。

地位。他称帝后广收王书，亲自撰写《晋书·王羲之传》，他在《王羲之传论》中说："详察古今，研精篆隶，尽善尽美，其惟王逸少乎！观其点曳之工，裁成之妙，烟霏露结，状若断而还连；凤翥龙蟠，势如斜而反直。玩之不觉为倦，览之莫识其端。心慕手追，此人而已。"[1] 他评价锺繇"论其尽善，或有所疑"，贬低王献之有"翰墨之病"，论及其他书家如子云、王濛、徐偃辈皆谓"誉过其实"；认为王羲之书法"尽善尽美"。至于王羲之《兰亭序》，唐太宗自然十分珍爱，得到《兰亭序》后，唐太宗命令多位书法家临摹（图5-7、图5-8），其中与原作风貌最为接近的当推唐冯承素用双钩廓填的《兰亭序》摹本（图5-9），该本钤有"神龙"（705—706，唐中宗李显年号）等鉴藏印，故称"神龙本"，又称"神龙半印本"（为"兰亭八柱"第三），现藏北京故宫博物院。冯承素，唐太宗时人，为将仕郎，直弘文馆。太宗曾先后出王羲之《乐毅论》《兰亭集序》令冯承素摹拓以赐皇太子诸王和近臣等。冯承素摹本《兰亭序》为双钩廓填本，能较好地体现原帖的笔法、墨气、行款、神韵，公认为是最好的摹本。因王羲之《兰亭集序》真本早已不存于世，所以冯摹《兰亭序》被公认为是"下真迹一等"的书法神品，它流传有序，知名度极高。据传，唐太宗临死前还要将《兰亭序》殉葬昭陵，故而，《兰亭序》的真迹下落至今仍是一个谜。

上有所好，下必甚焉。唐孙过庭《书谱》云："元常专工于隶书，伯英尤精于草体；彼此二美，而逸少兼有之。"又说："暨乎兰亭兴集，思逸神超。"[2] 李嗣真评价云："若草行杂体，如清风出袖，明月入怀。"[3] 唐张怀瓘《书断》云："唯逸少笔迹遒润，独擅一家之美，天质自然，丰神盖代"；又云"晋帝时，祭北郊，更祝版，工人削之，入木三分"[4]；指出王羲之书法之用笔力度美。至于他评点"逸少草有女郎才，无丈夫气，不足贵也"与韩愈《石鼓歌》"羲之俗书趁姿媚，数纸尚可博白鹅"以及孙过庭《书谱》之"妍因俗易"这些评点相近，大概与盛唐气象这种崇尚雄强豪迈、气势恢宏的独特环境有关。

宋代米芾称《兰亭序》为"天下行书第一"。宋黄庭坚《山谷题跋》云："《兰亭

[1]〔唐〕李世民：《王羲之传论》，见上海书画出版社、华东师范大学古籍整理研究室选编：《历代书法论文选》，121页，上海，上海书画出版社，1979。

[2]〔唐〕孙过庭：《书谱》，见上海书画出版社、华东师范大学古籍整理研究室选编：《历代书法论文选》，124页，上海，上海书画出版社，1979。

[3]〔唐〕李嗣真：《书品后》，见上海书画出版社、华东师范大学古籍整理研究室选编：《历代书法论文选》，124页，上海，上海书画出版社，1979。

[4]〔唐〕张怀瓘：《书断》，见上海书画出版社、华东师范大学古籍整理研究室选编：《历代书法论文选》，166页，上海，上海书画出版社，1979。

图 5-6 唐太宗李世民像（627—649 年在位）

图 5-7 〔唐〕虞世南临：《兰亭序》（局部）

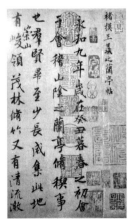
图 5-8 〔唐〕褚遂良临：《兰亭序》（局部）

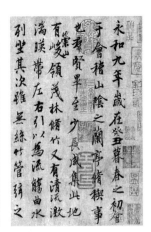
图 5-9 〔唐〕冯承素临：《兰亭序》（局部）

序》之行章，王右军平生得意书也。反复观之，略无一字一笔不可人意。"[1] 明文徵明《诗集》云："早年声誉已传播，山阴禊帖妙入神；纷纷妙墨遗人世，感怀一帖谁能似？"清周星莲《临池管见》云："《兰亭》用圆，《圣教》用方，二帖为百代书法楷模，所谓规矩方圆之至也。"[2] 可以说，隋代智永、初唐四家（欧阳询、虞世南、褚遂良、薛稷）以及颜真卿、柳公权，五代杨凝式，宋四家（苏轼、黄庭坚、米芾、蔡襄），元代赵孟頫，明代文徵明、董其昌，清代王铎，几乎没有不皈依王羲之、受二王一脉法乳滋养的。即使到了今天，王羲之依然是广大书法家的偶像。

第三节 "天下第二行书"：颜真卿《祭侄文稿》

一、颜真卿生平

颜真卿（709—785），字清臣，小名羡门子，别号应方，京兆万年（今陕西西安）人，自署琅琊郡（今山东省东南）人。开元二十二年（734）登进士第，历任监察御史、殿中侍御史（图 5-10）。为人性格刚强正直，不畏权势，为官时期表现出卓越的

[1]〔宋〕黄庭坚：《山谷题跋》，见上海书画出版社、华东师范大学古籍整理研究室选编：《历代书法论文选》，353 页，上海，上海书画出版社，1979。

[2]〔清〕周星莲：《临池管见》，见上海书画出版社、华东师范大学古籍整理研究室选编：《历代书法论文选》，717 页，上海，上海书画出版社，1979。

政治才能和忠君爱民、刚正不阿的优良品格。因遭杨国忠排挤，出为平原太守，人称"颜平原"。安史之乱中，与从兄颜杲卿起兵平反，周围十七郡响应，被推为河北盟主。入京以后，历官工部、吏部尚书，太子太师，封鲁郡公，世称"颜鲁公"。德宗时李希烈反叛，他奉命前往劝谕，大义凛然，秉节不屈，终为叛军缢死，以身殉国。

图 5-10　颜真卿像

颜真卿出身于书香门第，家学渊源，先祖颜之推、颜师古皆以道德、文字擅名，其父颜惟贞以能书闻名于时。可惜的是，颜真卿幼年失父，门庭渐衰，曾因缺纸笔而以黄土扫墙习字。颜真卿少小时便勤奋好学，擅长辞令，又禀承家学，自幼嗜书，精通词文，博学多才。

书法初学褚遂良，后拜学张旭门下，得其笔法[1]，潜心苦学多年，对蔡邕、二王、褚遂良、北碑等均用功研习，然后"纳古法于新意之中，生新法于古意之外，陶铸万象，隐括众长"，创造出风格独特的"颜体"。其书参用篆、隶笔意作楷书，点画饱满厚重，转折顿挫多变，结体宽博端正，章法茂密疏朗，形成并开创了自己独有的风貌——博大精深、奇伟秀拔、雍容大度而不失闲雅清趣，一反"二王"以来妍媚飘逸的书风，被誉为"自羲、献以来，未有如公者也"。颜真卿与赵孟頫、柳公权、欧阳询并称为"楷书四大家"；与柳公权并称"颜柳"，有"颜筋柳骨"之誉，对后世书坛影响极为深远。在颜真卿书作中，楷书占了一大半。其楷书代表作有《多宝塔》《东方朔画赞》《麻姑仙坛记》《勤礼碑》等，行书作品以《刘中使帖》《文殊帖》《江淮帖》《鲁公三稿》等最为著名，其中三稿之一的《祭侄文稿》（图 5-11）被后人尊称为"天下第二行书"。其中，《多宝塔碑》《东方朔画赞》《勤礼碑》《大唐中兴颂》《麻姑仙坛记》《裴将军诗》《争座位帖》等属碑刻作品；《祭侄文稿》《刘中使帖》《湖州帖》《自书告身》帖等属墨迹作品。

[1]〔唐〕颜真卿：《述张旭笔法十二意》，见上海书画出版社、华东师范大学古籍整理研究室选编：《历代书法论文选》，277～280 页，上海，上海书画出版社，1979。

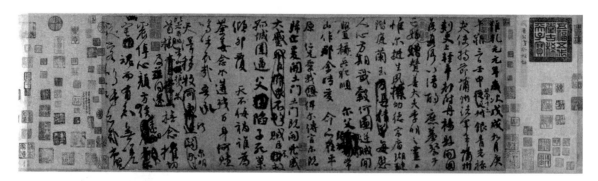

图 5-11 〔唐〕颜真卿：《祭侄文稿》，墨迹麻纸本，纵 28.16 厘米，横 72.32 厘米，23 行，234 字，现藏台北故宫博物院

二、《祭侄文稿》创作背景

盛唐时期，国势强盛，思想开放，文艺空前繁荣，中国书法也进入了全盛时期，可谓诸体皆备，名家云集。颜真卿在这种背景下步入书坛，并站在了书坛全盛期的巅峰，成为划时代的杰出书法家。"颜体"风格正体现了大唐帝国繁盛的风度，或者说，颜体书法是"盛唐气象"在书法艺术上的反映。颜真卿书风与他高尚的人格相契合，是书法美与人格美完美结合的典型。

唐玄宗天宝十四载（755），安禄山谋反，"安史之乱"爆发。平原太守颜真卿联络其从兄常山太守颜杲卿同举义旗，起兵讨伐叛军。次年正月，叛军史思明部攻陷常山，颜杲卿及其少子季明被捕，皆取义成仁。颜氏一门被害 30 余口。唐肃宗乾元元年（758），颜真卿命人到河北寻访季明的首骨携归，援笔作文之际，悲愤交加，情不自禁，一气呵成此稿。文稿追叙了常山太守颜杲卿父子一门在安禄山叛乱时，挺身而出，坚决抵抗，以致"父陷子死，巢倾卵覆"，取义成仁之事。通篇用笔之间情如潮涌，书法气势磅礴，纵笔豪放。《祭侄文稿》既是一首沉雄悲壮的抒情诗篇，又是一件在中国书法史上行书体中别具风貌的杰作。《祭侄文稿》与东晋王羲之的《兰亭序》、北宋苏轼的《寒食帖》并称为"天下三大行书"，《祭侄文稿》被誉为"天下行书第二"。《祭侄文稿》是颜真卿在极度悲愤的情绪下书写，纯粹是他人文精神和平时功力的自然流露，不顾笔墨之工拙，任凭情绪起伏忘我书写，这在中国书法史上实属不多见，是极具史料价值和艺术价值的墨迹原作之一。

三、《祭侄文稿》原文与译文

原文：

维乾元元年，岁次戊戌，九月庚午朔，三日壬申，第十三叔银青光禄（大）

夫、使持节蒲州诸军事、蒲州刺史、上轻车都尉、丹扬县开国侯真卿，以清酌庶羞，祭于亡侄、赠赞善大夫季明之灵。惟尔挺生，夙标幼德，宗庙瑚琏，阶庭兰玉，每慰人心。方期戬谷，何图逆贼间衅，称兵犯顺。尔父竭诚，常山作郡；余时受命，亦在平原。仁兄爱我，俾尔传言；尔既归止，爰开土门；土门既开，凶威大蹙。贼臣不救，孤城围逼。父陷子死，巢倾卵覆，天不悔祸，谁为荼毒？念尔遘残，百身何赎！呜呼，哀哉！吾承天泽，移牧河关。泉明比者，再陷常山，携尔首榇，及兹同还。抚念摧切，震悼心颜。方俟远日，卜尔幽宅；魂而有知，无嗟久客。呜呼哀哉！尚飨。

译文：

唐肃宗乾元元年（758），农历是戊戌年。农历九月为庚午，三日壬申。（颜季明的）第十三叔、佩带银印章和青绶带的光禄大夫，加使持节、蒲州诸军事之蒲州刺史，授勋上轻率都尉和晋爵为丹阳县开国候的颜真卿，现在以清薄的酒类和家常的食物来祭扫赞善大夫颜季明侄儿的亡灵。词曰：唯有你（季明）生下来就很出众，平素已表现出少年人少有的德行。你好像我宗庙中的重器，又好像生长于我们庭院中的香草和仙树，常使我们感到十分欣慰。正期望（季明）能够得到幸福和做个好官，谁想到逆贼（安禄山）乘机挑衅、起兵造反。你的父亲（颜杲卿）竭诚尽力，在常山担任太守。我（颜真卿）那时接受朝廷任命，也在平原郡担任太守之职。仁兄（杲卿）出于对我的爱护，让你给我传话（即担任联络）。你既已（回到常山），于是土门被夺回。土门打开以后，凶逆（安禄山）的威风大受挫折。贼臣（王承业）拥兵不救，致使（常山）孤城被围攻陷氏父亲（颜杲卿）和儿子（颜季明以及家族人等）先后被杀。好像一个鸟巢被从树上打落，鸟卵自然也都会摔碎，哪里还会有完卵存在！天啊！面对这样的惨祸，难道你不感到悔恨！是谁制造了这场灾难？念及你（季明）遭遇这样的残害（被杀后只留头部，身体遗失），就是一百个躯体哪能赎回你的真身？呜呼哀哉！我承受是（上天的恩泽），派往河关（蒲州）为牧。亲人泉明，再至常山，带着盛装你首级的棺木，一同回来。抚恤、思念之情摧绝切迫，巨大的悲痛使心灵震颤，容颜变色。请等待一个遥远的日子，选择一块好的墓地。你的灵魂如果有知的话，请不要埋怨在这里长久作客。呜呼哀哉！请享用这些祭品吧！

四、《祭侄文稿》艺术特色

《祭侄文稿》全称《祭侄赠赞善大夫季明文》，是颜真卿怀着极其悲痛的心情，为悼念从兄颜杲卿的幼子季明而写的一篇祭文草稿。由于兄逝侄亡，国恨家仇齐涌心头，

在起草祭文悼英灵、痛斥叛逆时，作者的思绪意念集中于亲人的忠烈之举及表达慰唁的深情厚义。他凭借手中之笔随意挥洒，体现出一种严正高洁的性格和激昂豪放的气度；他无意识地融合了娴熟精湛的书法技法和人品才情，使这篇草稿达到了炉火纯青、出神入化的艺术境界。

文稿开头，作者极力控制着内心的悲痛，以祭文的格局叙述成文时间和自己身份，故而前六行运笔平缓，多取行楷体态，用笔凝重利落、结构端庄谨敛、墨韵和谐自然、章法整饰有序。尽管心情极不平静，但依然保持着沉着、宁静、肃穆的状态。当写至"祭于亡侄……季明之灵"以后，也就是在第 7 行至第 18 行，从表彰侄之幼德，冒险联络常山、平原之间，到历数叛逆贼臣凶残之举，尤其是说杲卿兄"父陷子死，巢倾卵覆"的整个过程，胸中积压已久的一股无法遏止的爱与憎、痛与恨的激情不断迸发出来。笔触跳宕幅度加大，字距行间变化不等；书体有行有草，线条时粗时细，形态忽大忽小，墨色或浓或淡。这是作者波澜起伏之心态变化的真实表露。从 19 行至全文终结，其悲痛欲绝和激越亢奋的情绪达到高峰。由于情感巨变，也影响到作者的文辞构思和准确纪实，文字出现了反复推敲，涂涂抹抹。书写随之变化，运笔节奏大大加快，连绵萦带明显增多。其中不仅运用了大草线条，也掺进狂草结体，"久客呜呼哀哉"六字的神采风韵，展现了颜真卿学张旭所获得的博大气度，写来雄肆飞舞、电掣雷奔，淋漓痛快地表达了作者的悲愤与激烈的心声。具体观察，其艺术特色表现在以下几点：

（1）在点画上：打破晋唐以来重内擫法，而多用外拓法来表现方刚之气。运笔取篆籀法，笔锋内含，笔法圆转，力透纸外。然而《祭侄文稿》通过外拓圆转的用笔，纵笔自如挥洒，充分抒展书法家的个性。如第 17 行的"荼毒"二字，便是笔势外拓的典型表现；文中"父""杨""凶""史""轻"等字运笔疾涩，体现了古人所谓"颜字入纸一寸"的说法，这是对"使其藏锋，画乃沉着"的最好展现。线条的质性遒劲而不失温润，浑厚圆劲，骨势洞达，赋予了字的立体感。文中如"门""陷""孤"等字用楷法，"既""承"等字末笔的波状则取隶法，楷隶之法的出现让作品奇趣迭出。"颜""清""尔"等字运用篆籀法，不同于晋唐以来的方头清瘦，回归了古朴淳厚之气。又如，第 13 行的"凶威"二字取法篆籀法，以圆润、浑厚的笔致和凝练遒劲的篆籀线条，展现了颜真卿在行书用笔上非凡的艺术功力。

（2）在结体上，《祭侄文稿》也以宽博的结体，开张的体势，平正中寓奇险，与晋唐以来结体茂密、字形稍长的娟秀飘逸之风拉开距离。典型之处在于：一是内放外收，字中戈挑多不挑出，而作断竹一顿，如"岁""戊""戌""贼""我""残""哉"等字。二是多呈横势，其左右偏旁或相向、或相背、或同向。尤其是相对的边竖，使传统的内弧相背为外弧相向形。如"蒲""州""丹""杨""开""国""图""开""关"等字，字形

开张多变，疏密得体，相得益彰，展现出颜字结构的阔达大度。三是气势凛然，平中寓险。多字正中寓奇，大胆造险。如"尔""倾""巢""准""摧""作""悔"等字。《祭侄文稿》字的俯仰变化大，情绪放任，这在前人行书书作中很少出现，具有"硬弩欲张，铁柱将立，昂然有不可犯之色"[1]，字形极力向两边开拓，又相互照应，形散神聚。

(3) 在章法上，《祭侄文稿》的创新之处在于一反"二王"章法的茂密瘦长、秀逸妩媚风格，变得宽绰疏朗，字间行气，随情而变，不计工拙，"无意尤佳为佳"，圈点涂改随处可见，形成恣意灵动、浑然天成的艺术境界，总体上给人以畅快淋漓的感觉。与《兰亭序》相通的是，章法的安排完全取决于情感的抒发过程，作者并不在意字距、行距，时疏时密，随心所欲，每一行的中轴线或左或右倾斜，作品后部情绪异常沉重，行笔也变得更加凝重缓慢，章法却不失和谐自然。从"惟尔挺生"到"百身何赎"，章法左右飘忽不定，字距、行距变化都比较大，形成跳跃性节奏。接下来的"呜呼哀哉"到全文结束"尚飨"二字戛然收笔，压抑的情感逐渐爆发，书体由行草逐步变为大草，两个"呜呼哀哉"的狂草写法，足见书家已悲愤至极。第10行的"顺""尔"之间，第11行的"受""命"之间，第16行的"覆""天"之间，第18行的"承"下和第21行的"及"字的顶部都有留白，得以透气，与第8、10、14、15、19、21、23行的茂密浓厚涂改部分，形成强烈反差，具有极强的视觉冲击力，正所谓"疏可走马，密不透风"。

(4) 在墨法上，因其情感交织而产生的渴笔枯墨效果，使作品浑然天成，妙趣横生。墨色的枯润、浓淡、虚实对比，增强了作品的艺术感召力，所谓"干裂秋风，润含春雨"，即使那些看似草率干枯的笔墨，却给人以苍劲老辣的感觉。全文蘸墨七次，第一笔墨从"维乾"到"诸军事"，墨色由浓变淡，笔画由粗变细；第二笔墨从"蒲州"到"季明"，墨色由重而轻，点画由粗而细，且连笔牵丝渐多，反映了作者激动的情感变化；从"惟尔"开始，蘸墨，涂改、枯笔逐渐增多；从"归"字开始，墨色变得浓润，"父陷子死，巢倾卵覆"八个字墨色特浓厚，充分反映出书家失去亲人的切肤之痛；"天下悔"三字以后，随着心情的不可遏制，用墨越往后越无所惮虑，最后的三行如飞瀑流泉，急转直下，苍润自然，挥洒自如，给人留下了无穷的回味。

《祭侄文稿》文字虽涂抹甚多，然而纯以神写，得自然之妙，既凝重峻涩又神采飞动，以真挚情感主运笔墨，笔势圆润雄奇，不计工拙，姿态横生，个性鲜明，是书法创作一种典型。总体上看，《祭侄文稿》有着雄与秀、力与美、神与韵的天然有机结

[1] 〔宋〕米芾：《海岳名言》，见上海书画出版社、华东师范大学古籍整理研究室选编：《历代书法论文选》，360页，上海，上海书画出版社，1979。

合。尽管与王羲之《兰亭序》在创作心境上有着一喜一悲的天壤之别，然而两者都是即席而作，都是功力与才情的自然流露，都是独特而完美的艺术创造，都是感情、文采、书艺三者融通的划时代的杰作，在艺术造诣上都达到了极致。

五、《祭侄文稿》的书史影响

颜真卿《祭侄文稿》以其"气格之美"打破了王羲之以来的"中和之美"，使书法艺术在魏晋大辉煌之后，再次达到唐代的发展高峰。《祭侄文稿》与王羲之的《兰亭序》、苏轼的《黄州寒食诗稿》一起，被人尊为"天下三大行书"。《祭侄文稿》的艺术造诣被历代书家公认，是继东晋王羲之《兰亭集序》之后的"天下第二行书"，其个性之鲜明，形式之独特，均开书法史之先河，是书法创作述心表情的典型，对后世书法创作者产生了深远的影响。宋《宣和书谱》云："惟其忠贯白日，识高天下，故精神见于翰墨之表者，特立而兼括。欧阳修获其断碑而跋之云：'如忠臣烈士、道德君子，端严尊重，使人畏而爱之，虽其残缺，不忍弃也。'"[1] 明代项穆评道："行草如《争座》《祭侄帖》，又舒和遒劲，丰丽超动，上拟逸少，下追伯施，固出欧、李辈也。"[2]

颜真卿去世后，《祭侄文稿》成为中国历代书法家、收藏家争相收藏的珍品。《祭侄文稿》曾被北宋内府收藏，元代张晏、鲜于枢，明代吴廷，清代徐乾学、王鸿绪等也先后收藏过。后来，《祭侄文稿》被送入清宫，珍藏在内府里。《祭侄文稿》上面钤满了中国历代收藏家的收藏印章和题写的跋文，是一件传承有序的颜真卿真迹墨宝。《祭侄文稿》著录于《宣和书谱》《清河书画舫》等；刻入宋《博古堂》《忠义堂》等帖；明《停云馆》《戏鸿堂》《玉烟堂》等丛帖亦有刻入。1949年初，《祭侄文稿》和北京故宫诸多珍贵文物一起被国民党政府带到中国台湾，至今一直收藏于台北故宫博物院。

《祭侄文稿》的书法风格甚至大大影响了日本平安时期的书法。德宗二十年（804），日本的空海和尚来唐取经，学习王羲之、颜真卿的书法，他的成名书法作品《灌顶历名》草稿，明显带有颜真卿《祭侄文稿》的笔意。

《祭侄文稿》2019年初在日本展出后，在中国书坛也引起很大的反响，很多著名书法家随即赴日本观摩，可见颜真卿在当代中国书法界的不可替代的影响力（图5-12）。

[1]〔宋〕潘运浩：《宣和书谱》，59页，长沙，湖南美术出版社，1999。

[2]〔明〕项穆：《书法雅言》，见上海书画出版社、华东师范大学古籍整理研究室选编：《历代书法论文选》，512页，上海，上海书画出版社，1979。

图 5-12　颜真卿:《祭侄文稿》日本展览海报

第四节　行书《兰亭序》的笔法原理及其临摹

《兰亭序》用的纸是"蚕茧纸"。因纸质如蚕茧外壳而得名,较厚,很像当今的"高丽纸";纹理纵横斜侧的侧理纸亦以此为名,均属麻纸,苔纸亦是麻纸别称。由此可以推知,《兰亭序》是写在较厚的白麻纸上的,这种纸应该属于熟纸,渗化效果并不好。《兰亭序》用的笔是"鼠须笔",这种毛笔现在也许很少能见到了,如果要临摹,也可以用狼毫或羊毫代替。

临习《兰亭序》,笔法是重点。"侧锋取妍"是《兰亭序》的重要特点。朱和羹《临池心解》云:"正锋取劲,侧锋取妍。王羲之书《兰亭》,取妍处时带侧笔。"临习《兰亭序》,要观察其点画形态的丰富变化;要注意起、收笔细微处的呼应与承接关系;注意用笔的牵丝连带或者笔断意连;注意分析各部首间穿插和避让等关系;注意局部减省与点画替代问题;注意结体的方圆结合与刚柔生发问题,等等。由于其技法难度较高,建议先通篇熟读,然后从个别字临习逐渐再过渡到整篇临写。具体分析如下:

一、点

点画形态多变，往往具有引领字势的作用。《兰亭序》点画的常见写法是顺锋入纸，然后下按，再回提，多向左方收出，"点如高峰坠石"，即要求点画厚重，形态饱满；《兰亭序》点画还有一种写法是：顺锋起笔，向右稍顿，再转笔收锋，形态细腻婀娜。

上点：尖锋入纸，向右下运笔铺毫，重按，再将笔向左上回锋，至腹部收笔，如图 5-13 "之""永"两个字的第一点。

下点：尖锋入纸，向右下铺毫重按，再将笔向左上回锋，至腹部收笔，如"阴"字的最后一点；也有向右下铺毫重按后略带出锋的，如"映"字的最后一点（图 5-14）。

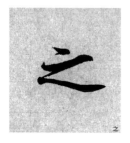

图 5-13 《兰亭序》上点示范　　　　　图 5-14 《兰亭序》下点示范

上下点：上下两点多书写，既要互相呼应衔接，又要大小方向有别。上点尖锋入纸，轻按往下出锋；下点承之，重按再出锋或藏锋，方向应有变化。反之亦可。如图 5-15 "于""终"两个字的最后两点。

左右点：左右两点，应作遥相呼应之势。两点一般写成左低右高，使字的重心平衡，如图 5-16 "其""与"两个字的左右两点。

图 5-15 《兰亭序》上下点示范　　　　图 5-16 《兰亭序》左右点示范

平点：尖锋入纸，沿水平方向往右铺毫运笔，戛然而止，形似短横，如"俯"字的右部第一点。也有平点写好后再折锋下行的，如图 5-17 "浪"字的右部第一点。

长点：尖锋入纸，再向右下方拉长，将捺画改为长点，再下顿，略作出锋，如图 5-18 "大""外"两个字的最后一笔。

图 5-17 《兰亭序》平点示范　　　　　　图 5-18 《兰亭序》长点示范

曲头点：尖锋入纸，向右弯曲铺毫，重按后回笔出锋，如图 5-19 "视"字的第一笔，"不"字的最后一笔。

图 5-19 《兰亭序》曲头点示范

二、横

行书横画书写一般略向右上方倾斜，不可水平排列。《兰亭序》横画多作顺锋起笔，入纸时方向、角度往往相同，运笔过程中应注意提按变化；《兰亭序》横画也有逆锋起往往欲右先左，收笔时多有回锋动作。

露锋横：又称轻重横。尖锋入纸，右行运笔，由轻至重，最后锋尖略上提，再下按，回锋至横画中间方向，如图 5-20 "一""极"两个字的长横笔画。

藏锋横：承上笔势入纸，藏锋，向右运笔，由轻至重，最后锋尖略上提后下按，回锋收笔，如图 5-21 "无""集"两个字的长横笔画。

图 5-20 《兰亭序》露锋横示范　　　　　　图 5-21 《兰亭序》藏锋横示范

逆锋横：逆锋入纸，呈反方向起笔，由下向上，有时笔势欲右先左，使得横画具有弹性，如图5-22"其"字第一笔横画，"娱"字的左部横画。

并列横：数横并列时，要注意横画的长短、轻重、俯仰之变化，如图5-23"信"字右部的并列横，"春"字上部的并列横。

图5-22 《兰亭序》逆锋横示范　　　　　图5-23 《兰亭序》并列横示范

三、竖

竖画书写要求挺拔而不失柔韧。《兰亭序》竖画的一般写法是：起笔稍顿，逐渐收起，上重下轻，呈悬针状；或者顺锋起笔，中断微提，收笔处多作一回锋动作，形态轻盈含蓄，具有妍美特点。

悬针竖：欲下先上，逆锋入纸，调整至中锋后，顺势直下，出锋处提笔空收，使竖画如悬针状。锋尖要求尖锐、饱满，不能轻浮无力，如图5-24"年""带"两个字的长竖笔画。

垂露竖：欲下先上，逆笔入纸，着力下行，向上回锋收笔。要求头部圆润，如露珠下垂，如图5-25"引""外"字右部的竖画。

图5-24 《兰亭序》悬针竖示范　　　　　图5-25 《兰亭序》垂露竖示范

曲头竖：竖画在笔尖入纸后，向左稍弯，再向右迂回行笔，使得竖头有曲折，如图5-26"畅"字的左边第一竖画，"其"字的第二竖笔画。

带钩竖：《兰亭序》书风飘逸，从带钩竖画可见一斑。这类竖画，行既不作悬针，亦不作垂露，而以钩法完成，大大强化了用笔之动态感，如图5-27"所"字的几个竖笔画，"幽"字的中间竖笔画。

图 5-26 《兰亭序》曲头竖示范　　　　图 5-27 《兰亭序》带钩竖示范

反笔竖：竖画由右向左的反方向起笔，与其他竖画用笔明显不同，如图 5-28 "畅""怀"两个字左部的长竖画。

短竖：在《兰亭序》中，当右部点画较少时，左部的"人字旁"竖画往往写得短促而有力，使得字形整体上显得十分稳固。如图 5-29 "化""仰"两个字左部的竖笔画。

图 5-28 《兰亭序》反笔竖示范　　　　图 5-29 《兰亭序》短竖示范

弧竖：尖锋起笔，笔势略向右凸出，形成弧曲，神韵潇洒，柔中带刚，如图 5-30 "古"字的长竖画，"不"字的竖笔画。

并列竖：数竖并列时，在起笔方向、长短、粗细等方面都应该有变化，以达到参差变化之美感，如图 5-31 "曲""此"两个字的竖笔画。

柳叶竖：尖锋入纸，笔势向右凸，形成弧曲，形态飘逸如柳叶，如图 5-32 "既"字左边第一竖，"昔"字上部第二竖。

图 5-30 《兰亭序》弧竖示范　　　　图 5-31 《兰亭序》并列竖示范

图 5-32 《兰亭序》柳叶竖示范

四、撇

撇画往往带有曲折变化。《兰亭序》的撇画一般由按至提，用笔由重至轻，收笔一般顺势出锋；还有的撇画中部略细，弧度明显，圆劲柔韧，收笔时略微回锋翻转，形态飘逸，很能体现王派书法用笔的婀娜多姿。

长曲撇：用笔长而微弯，笔势先直后向左撇出，十分流畅，如图5-33"惓""夫"两个字的长撇。

短撇：用笔短而有力，正如鸟啄木，如图5-34"人""化"两个字的撇画。

平撇：笔锋逆入后向左略呈水平撇出，线条饱满而出锋锐利，如图5-35"和"字的第一撇画。

图5-33 《兰亭序》长曲撇示范　　图5-34 《兰亭序》短撇示范　　图5-35 《兰亭序》平撇示范

兰叶撇：入锋略重后即向左下行笔，其间由重转轻，由轻转重，然后迅速撇出，有螳螂肚，形如兰叶，柔中寓刚，如图5-36"少""会"两个字的长撇画。

回锋撇：撇至出锋处，以收笔作结，使头呈圆形，使字显得含蓄而厚重，如图5-37"者"字的长撇画，"怀"字右部的长撇画。

图5-36 《兰亭序》兰叶撇示范　　图5-37 《兰亭序》回锋撇示范

曲头撇：将撇头写成弯曲形，出锋处翻转钩出，如图5-38"茂"字的下部第一撇画，"盛"字的第一撇画。

反撇：撇画一反向下弧曲，而是由下向上反手作平撇。行笔至出锋处，又戛然而止，回笔收锋，显得十分遒劲、含蓄，如图5-39"老"字的长撇画，"俯"字的右部第一撇画。

图 5-38 《兰亭序》曲头撇示范　　　　　图 5-39 《兰亭序》反撇示范

并列撇：多撇并列，《兰亭序》以不同的方向和轻重加以变化，显得自然，不刻板。如图 5-40 "彭""形"两个字的三撇并列写法。

图 5-40 《兰亭序》并列撇示范

五、捺

捺画有一波三折之态，不容易写好。《兰亭序》的捺法也有多种写法，轻重提按、变化多端，捺画的多种曲线形态，显得姿态优美。

平捺：逆锋入纸，然后向右行笔，运笔有一波三折过程，顿后将锋平出，如图 5-41 "遇""述"两个字的走字底捺画。

斜捺：尖锋入纸，再右下行笔，挥毫渐重，下按，顿后出锋，有斜势，有力感，如图 5-42 "合""喻"两个字的捺画。

图 5-41 《兰亭序》平捺示范　　　　　图 5-42 《兰亭序》斜捺示范

带钩捺：带钩捺一般是长捺变化而来，捺画出锋时，笔锋略向左下带出，形成一个小钩，如图 5-43《兰亭序》"故""惓"两个字的捺画。这种捺法，很能体现《兰亭

序》潇洒飘逸书风。

短捺：尖锋入纸，向右下运笔，稍作提按即回锋收笔，《兰亭序》短捺行笔短促而有力，如图5-44"欣""后"两个字的捺画。

图5-43 《兰亭序》带钩捺示范　　　　　图5-44 《兰亭序》短捺示范

隼尾捺：一般处在最后一笔，将捺写成点，运笔至中断作顿挫，然后出锋，露出锋尖。《兰亭序》把这种捺画写成鹰隼之尾状，故名，如图5-45"欣""稧"两个字的最后一捺。

反捺：逆锋入纸，以反势作捺，笔向右下行笔，向上凸起铺毫，然后出锋处笔又多内拗而出，其形与一般捺相反。显示出王羲之书写的高度熟练和行笔技能，如图5-46"叙""足"两个字的最后一捺。

图5-45 《兰亭序》隼尾捺示范　　　　　图5-46 《兰亭序》反捺示范

兰叶捺：笔势平稳，中间重，两头轻，形似兰叶，也似兰叶写法，如图5-47"足""之"两个字的捺画。

图5-47 《兰亭序》兰叶捺示范

六、折

《兰亭序》折画遒劲饱满。一般写法是在横画结束时提笔，略上翘，按笔调锋，然后转折行笔，形成棱角；也可以在转折处不留提按顿挫痕迹，而以圆转代之，使得线型柔美。

横折：横画行笔至转弯处，作提笔，下按，圆折直下。如图5-48"曲""固"两个字的横折画。

竖折：先作竖画，至转折处作顿挫提按，再折锋向右行笔，然后收笔回锋，如图5-49"山"字左部的竖折笔画，"妾"字上部的竖折笔画。

图5-48 《兰亭序》横折示范　　　　　图5-49 《兰亭序》竖折示范

撇折：尖锋入纸，由轻到重，至转折处顿笔下按，再向右上方挑出。如图5-50"后"字的右部第一笔画，"能"字的第一笔画。

图5-50 《兰亭序》撇折示范

七、钩

《兰亭序》钩画随势而变，不拘一格。一般写法是在转折处按下，调锋，然后向上迅速挑出；也有转折处轻按而不调锋的，笔势稍转向左，再回锋慢慢挑出，成半圆弧度。

横钩：长横运笔至转折处，然后提笔、重按，再调正笔锋，向左钩出，如图5-51"当""字"两个字的横钩画。

竖钩：先作竖画，至出钩处，笔锋略作上提，然后用力向左钩出，如

图 5-52 "抱"字的左部钩画,"未"字的竖钩画。

图 5-51 《兰亭序》横钩示范　　　　　图 5-52 《兰亭序》竖钩示范

戈钩：一般逆锋入笔，引笔作斜势下行，中间略弯，出锋顿笔蓄势，再用力钩出，如图 5-53 "咸""感"两个字的戈钩。

卧钩：一般用于心字底。尖锋入纸，自左上向右下行笔，按笔渐重，笔画渐粗，行至右端，顿笔转锋蓄势，然后用力向左上方出钩，钩尖对准字心，如图 5-54 "惠""悲"字的下部钩画。

图 5-53 《兰亭序》戈钩示范　　　　　图 5-54 《兰亭序》卧钩示范

竖弯钩：竖弯至出锋处，先顿笔、转锋蓄势，然后迅速向不同方向钩出，如图 5-55 "也""地"两个字的竖弯钩。

背抛钩：即横折斜钩，用腕力打弯，呈侧势，顿笔蓄势用力钩出。《兰亭序》这类钩笔饱满有力，显示出"矫若惊龙"的一面，如图 5-56 "气""九"两个字的右部钩画。

图 5-55 《兰亭序》竖弯钩示范　　　　　图 5-56 《兰亭序》背抛钩示范

蟹爪钩：出钩时将笔向左平推，然后蓄势向上钩出，形似蟹爪，是《兰亭序》钩法一个特点，如图 5-57 "殊"字右部的竖钩画，"类"字左部下方的钩画。

圆曲钩：尖锋起笔，欲左先右，顺势弧度竖下，由轻至重，再由重到轻，顺势出

钩，呈圆曲形状，如图 5-58 "亭""竹"两个字最后一画。

图 5-57 《兰亭序》蟹爪钩示范　　　　　图 5-58 《兰亭序》圆曲钩示范

下垂钩：出锋下垂，笔势与圆曲钩略同，如图 5-59 "事""宇"两个字的最后一笔钩画。

图 5-59 《兰亭序》下垂钩示范

八、挑

《兰亭序》挑画书写轻盈、流美，可以展现王羲之行书流变飘逸之风。其挑画一般写法是尖锋入纸，运笔由轻到重，再由重到轻，略带弧度，转向右上，提按幅度较小；也可以由重到轻，直接挑出。

长挑：尖锋入纸，轻重转换，笔画较长，如图 5-60 "或"字的下挑，"暂"字左部一挑。

短挑：《兰亭序》短挑是短而不松。挑法短，书写较快，充满力感，如图 5-61 "以"字的第一笔画，"峻"字山部的第二笔画。

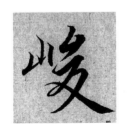

图 5-60 《兰亭序》长挑示范　　　　　图 5-61 《兰亭序》短挑示范

撇折挑：先撇后挑，运笔迅速有力。如图 5-62"视""林"两个字的左部上挑笔画。

图 5-62 《兰亭序》撇折挑示范

第五节　行书《兰亭序》的结体原理及其临摹

《兰亭序》结体法内涵富于变化，我们只要看开篇首字"永"字，便可见一些内部组成变化。临摹或者说学习《兰亭序》结体法，可从字的形、质、律、构几种特征分析线之内部形态构造及线与线之间的关系，分析线与线之间的间距及起支撑作用的框架，分析字内的空间间架秩序，分析字的笔画从始至终的书写秩序，分析线的结构体量及体势等。具体分析如下。

一、疏密

清代邓石如说："字画疏处可以走马，密处不使透风，常计白当黑，奇趣乃出。"[1] 清代刘熙载在《艺概》中说："结字疏密须彼此互相乘除，故疏不嫌疏，密不嫌密也。"[2] 达·芬奇也认为："画面上的白比钻石更可贵。"密处就法，可使字繁茂挺健，疏处传神，可使字洞达灵秀；然而，只疏不密，便会显得平淡松散，没了风神；只密不疏，则会使字缺乏生机，刻板乏味。因此，疏密是构成字和作品整体美的重要因素之一。《兰亭序》中的字形结构多是疏密有致，以打破笔画排叠均匀。如图 5-63"峻""揽"字，上密下疏；"叙"字，左密右疏；"稧"字三横，上疏下密。这种疏密关系处理，使得这些字有无相形，虚实相生。

[1] 〔清〕包世臣：《艺舟双楫》，见上海书画出版社、华东师范大学古籍整理研究室选编：《历代书法论文选》，640 页，上海，上海书画出版社，1979。

[2] 〔清〕刘熙载：《艺概·书概》，见上海书画出版社、华东师范大学古籍整理研究室选编：《历代书法论文选》，711 页，上海，上海书画出版社，1979。

图 5-63 《兰亭序》疏密示范

二、收放

明代董其昌在《画禅室随笔》云:"作书最忌者位置等匀。且如一字中,须有收有放,有精神相挽处。"[1] 在一个字中,"收"与"放"是相辅相成的,若笔笔都收(收缩),这个字就会显得拘谨而缺乏生机;若笔笔都放(伸长),这个字又会失去稳重和精神。《兰亭序》在收放关系上,处理得很好。如图 5-64 "左"字长撇放,其余收;"地"字右部最后一笔钩画放,其余收;"盛"字上部放,下部收;"林"字左部收,右部放。正因为有了收放对比,这些字才一张一弛,擒纵自如。当然,收放也不能过分,以免放得太长了,成了"长蛇挂树";收得太短了,成了"石压蛤蟆"。

图 5-64 《兰亭序》收放示范

三、向背

宋欧阳修云:"若乃高下、向背、远近、重复,此画工之艺尔。"[2] 向背结构的运用,可以避免点画的并行单调和结体呆板。《兰亭序》也有许多向背关系的运用。如图 5-65 "听""虽"两个字的左右部分,属于相背关系,正如两个人背靠着背站着;"朗""欣"两个字,属于相向关系,如两个人面对面站着。点画的向背书写,为笔画增添了一种韵味。

1 〔明〕董其昌:《画禅室随笔》,见上海书画出版社、华东师范大学古籍整理研究室选编:《历代书法论文选》,539 页,上海,上海书画出版社,1979。

2 〔宋〕欧阳修:《试笔·鉴画》,见上海书画出版社、华东师范大学古籍整理研究室选编:《历代书法论文选》,310 页,上海,上海书画出版社,1979。

图 5-65 《兰亭序》向背示范

四、欹正

明代董其昌云:"古人作书,必不作正局,盖以欹为正,此赵吴兴所以不入晋唐门室也。《兰亭》非不正,其纵宕用笔处,无迹可寻,若形模相似,转去转远。"对部分偏旁、部首或局部作倾斜、欹侧处理,做到倾而不倒,平中寓奇,以增加字的变化和奇趣韵味。《兰亭序》中的字,点画、偏旁部首之间都有欹正关系,如图 5-66 "悼""终""湍"等字。又如"虽"字,左边欹侧,右部平正,既险峻又稳健,达到正中有偏、偏中有正、动静结合的艺术效果。如果字形过于平正,则看起来容易呆板;字形过于欹侧,又会失去重心的稳定感。《兰亭序》笔画多的字,很少有局部都很平正的结构,往往通过局部的欹侧来求得整体的平正。

图 5-66 《兰亭序》欹正示范

五、参差

明代董其昌云:"王大令(献之)之书,从无见左边与右边并头者。"[1] 参差就是笔画及字的各部分之间不能平直相似、头尾平齐、形同算子;而是要求做到鳞羽参差,富于变

[1] 〔明〕董其昌:《画禅室随笔》,见上海书画出版社、华东师范大学古籍整理研究室选编:《历代书法论文选》,539 页,上海,上海书画出版社,1979。

化。如图 5-67 排列为左上右下的"喻"字;左低右高的"惓"字;再如"信"字的三横,起收笔都不在同一直线上;"带"字上部的四竖也不平齐,这些都增加了字形的美感。

图 5-67 《兰亭序》参差示范

六、开合

"开"指分离、散开;"合"即合拢、集中。字的结构呈现"开"状,有舒展之美;呈现"合"状,便有充实之感。《兰亭序》中,也运用了字的开合关系,使字形俊美、生动、遒劲。如图 5-68"得""欣""喻"等字,呈上合下开之态,犹如一座塔,端庄挺拔,气势宏伟;"幽"字则上开下合,形如兰花初绽,玲珑美妙。

图 5-68 《兰亭序》开合示范

七、方圆

南宋姜夔《续书谱》称:"方者参之以圆,圆者参之以方,斯为妙矣。"[1] 康有为《广艺舟双楫》云:"书法之妙,全在用笔。该举其要,尽于方圆。"[2] 圆的结构,显得和柔滋润,血丰肉满;方的结构,显得劲挺工整,筋老骨健。方圆结合,方见变化。

[1]〔宋〕姜夔:《续书谱》,见上海书画出版社、华东师范大学古籍整理研究室选编:《历代书法论文选》,383 页,上海,上海书画出版社,1979。

[2]〔清〕康有为:《广艺舟双楫》,见上海书画出版社、华东师范大学古籍整理研究室选编:《历代书法论文选》,748 页,上海,上海书画出版社,1979。

《兰亭序》灵活运用方圆结构，使方中有圆，圆中寓方，富有情趣。如图 5-69 "骋"字左上方，右上方圆，各具风姿；"会"字田部方，日部圆，也富有变化；"固"字外方内圆，耐人寻味；"畅"字右部上方下圆，刚柔并济。

图 5-69 《兰亭序》方圆示范

八、大小

字形有大小，方见自然。《兰亭序》中，有意将笔画多的字写得大一点，如图 5-70 "观""兰"等字；笔画少的字写得小一点，如"之""日"等字。除此之外，也有采取艺术夸张手法，人为改变字形结构大小的。

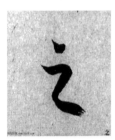

图 5-70 《兰亭序》大小示范

九、纵横

在上下结构或左右结构的字中，《兰亭序》采取纵势和横势的结构方法，使结构富于变化。如图 5-71 "事"字，本身偏长，作者又加以有意识地强化纵势，使笔画向上下方向伸展；"以"字，本身偏扁，作者又加以有意识地强化横势，使笔画向左右方向伸展；"仰"字呈扁平状，右部通过连笔，作横势；还有如"贤"字，整体上取纵势，而作为局部的上部分又取横势，笔画向左右伸展，使得结构富于变化。

 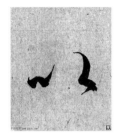

图 5-71 《兰亭序》纵横示范

十、避就

《兰亭序》中，如图 5-72 "生"字三横，把中间的一横改为一椭圆形线，以避免三个横划的抵触和重复；"怀"字左右相就，不至于相离太远；"迁"字的两捺，有意将第一捺变短，以避走字底的一长捺；"形"字左右相就，相辅相成。

图 5-72 《兰亭序》避就示范

十一、连断

笔画与笔画之间，有连有断，方见变化。《兰亭序》中，连断法则，自由运用，既能避免全部相连的气闷感，又能避免全部都断的骨散状。一般法则规律是：连处多了必定要断，断处多了必定要连。如图 5-73 "同"字左上断，右下断，其他相连；"所"字上面横画和下面左撇断开，其他笔画都相连；"躁"字左边第一笔和第二笔断开，右边最后两笔断开，其他笔画都相连；"知"字亦同理。

图 5-73 《兰亭序》连断示范

十二、增减

笔画增减，使少者增益，多者减损。这一方法早在秦汉已有先例。行书中多有增减笔画的法则以获取字形的变化，这也是行书区别于楷书的一个结体特点。《兰亭序》中，增减变化也偶有运用，如图5-74"述"字右上方少了一点，"流"字亦同。又如"喻"字，中间加了一横。"致"字右上加了一点，加了这一点以后，似乎起到了"完其体，全其神，足其韵"的作用。

图5-74 《兰亭序》增减示范

十三、肥瘦

宋苏轼云："杜陵（杜甫）评书贵瘦硬，此论未公吾不凭。短长肥瘦各有态，玉环飞燕谁敢憎。"[1]对杜甫有关"书贵瘦硬方通神"提出质疑。肥与瘦，处理合适，也是一种变化之美。《兰亭序》中，有意将有些笔画写得肥一点，有些瘦一点，肥瘦结合，不至于单调。如图5-75"固"字，外肥内瘦；"视"字左肥右瘦；"又"字捺画肥，其他笔画瘦；"今"字上肥下瘦。只是肥瘦要把握适当，使肥而不臃肿，瘦而不露骨。

图5-75 《兰亭序》肥瘦示范

1 〔宋〕苏轼：《论书》，见上海书画出版社、华东师范大学古籍整理研究室选编：《历代书法论文选》，313页，上海，上海书画出版社，1979。

十四、主次

刘熙载《艺概》云:"画山者必有主峰,为诸峰所拱向,作字者必有主笔,为馀笔所拱向。主笔有差,则馀笔皆败,故善书者必争此一笔。"[1] 书法结构的主次主要在于主笔的把握。主笔是一个字中占主要地位的笔画,余笔皆应相顾主笔;主笔写好了,整个字就能站得住脚。如图5-76"咸""茂"两个字,戈钩是主笔,必须伸展有力,以稳住阵脚;"左"与"老"两个字的长撇,必须放纵伸展,动中求平。

图5-76 《兰亭序》主次示范

十五、刚柔

刚柔相济,是书法结构重要的法则之一。一般笔画平直坚挺者为刚,笔画婉转圆润者为柔。图5-77《兰亭序》中,"为"字长捺为刚,横钩画为柔;"生"字竖画为刚,中间横划为柔;"同"字外刚内柔,"极"字左刚右柔,达到了"刚中含柔,柔中寓刚"的艺术效果。

图5-77 《兰亭序》刚柔示范

1 〔清〕刘熙载:《艺概·书概》,见上海书画出版社、华东师范大学古籍整理研究室选编:《历代书法论文选》,711页,上海,上海书画出版社,1979。

第六章

草书艺术

第一节　什么是草书

一、草书概述

东汉许慎《说文解字》说："汉兴有草书。"[1]也就是草书出现在汉代初年，其特点是：存字之梗概，损隶之规矩，纵任奔逸，赴速急就，因草创之意，谓之草书。东汉末期，张芝及其弟子狂热于今草艺术。东汉赵壹有《非草书》之文，蔡邕也有类似之议，以维护古文字、篆隶书等正体字的地位，这反映出草书已盛极一时。其实，每当社会变革和文化大发展的时期，文字应用频繁，个人随手省简，异体字出现的速度加快，为了使文字更加有利于应用，势必要加以纠正。甲骨文时期有草写的痕迹。"周宣王太史作籀书""李斯作小篆""程邈作隶书"以及蔡邕以八分书写熹平石经等，都是两周、秦、汉各自对当时流行的字加以规范化而颁定的标准字样。早在记录帝王公卿大事的商代甲骨文、周代金文里就有简笔和潦草的字迹，史籍中"屈原属草藁""董仲舒藁书未上"等说法，说明战国古文和西汉隶书在急速书写时也非正体。据魏晋人记载，东汉北海敬王刘睦"善史书，当世以为楷则"，刘睦死前，明帝派驿马"令作草书尺牍十首"。章帝时，齐相杜度善作习字的范本，章帝曾诏令杜度草书奏事。可见公元1世纪中叶以来，草字已经不完全是出于匆促书写而是被珍视和仿习的字体了。从近世出土的汉简可以看到，西汉武帝时笔画省简的隶书已经通行。到新莽时期，有更多省画和连笔的字。东汉光武帝建武二十二年（46）"简"就已经完全是草书了。但是从周代到新莽时期都不曾把草书列为一种书体。至魏晋，更有羲献父子，精研草书，将草书艺术推上一个成熟的高峰。汉末直到唐代，草书从带有隶书笔意的章草发展成韵秀婉转的今草，以至奔放不羁、气势万千的狂草，可谓名家辈出，流派纷呈。章草起于西汉，盛于东汉，字体具有隶书形式，字字区别，不相纠连；历代对章草的名称有不同的说解。有说章草因《急就章》的"章"字得名的；有以汉章帝刘炟（75—88年在位）爱好草书或曾令用草书作奏章，说章帝创造草书的；有以章法之"章"与章程书、章楷的"章"同义，符合早期草书略存八分笔意，字与字不相牵连，笔画省变有章法可循事实的，近人多信此说。

[1]〔东汉〕许慎:《说文解字》, 315页, 北京, 中华书局, 1963。

今草起于何时，又有汉末张芝和东晋王羲之、王洽两种说法。从传世的表、帖和出土的汉简、汉砖看，在汉末以八分书为正体字的同时，已经出现近似真书的写法，草书也会随之变异。略早于张芝（？—约192）的东汉草书书法家崔瑗（78—143）作《草书势》一文，对草书有"状似连珠，绝而不离""绝笔收势，馀綖纠结""头没尾垂""机微要妙，临时从宜"[1]的描述，可见汉末的草书笔势流畅，已不拘于章法。汉末，章草进一步"草化"，脱去隶书笔画行迹，上下字之间笔势牵连相通，偏旁部首也做了简化和互借，称为"今草"。今草又称"一笔书"，是章草去尽波挑而演变成的，今草书体自魏晋后盛行不衰。唐代张怀瓘《书断》说："（草）字之体势，一笔而成，偶有不连，而血脉不断，及其连者，气候通其隔行……世称一笔书者，起自张伯英。"[2]所谓"一笔书"是指今草在创作过程中，字与字之间，行与行之间映带连属，顾盼多姿，或笔笔连级，或笔断意连，所以草书又称为"一笔书"，张芝今传《将军帖》便是其代表作。到了王献之的《中秋帖》《十二月帖》，"一笔书"表现得就更明显了。书体演变本来没有截然的划分，说今草起于张芝是从新体的萌芽看；说今草起于二王，是着眼于典型的形成。

草书在唐代出现了以张旭、怀素为代表的狂草，成为完全脱离实用的艺术创作。狂草亦称大草，笔意奔放、体势连绵，如唐张旭《古诗四帖》《肚痛帖》，怀素僧《自叙帖》等。张旭狂草成就特点，史称"草圣"。唐代孙过庭草书《书谱》，字字区别，不相连接，而笔意活泼，秀媚，成就亦十分特殊。"大草"与"小草"相对称，大草纯用草法，难以辨认，张旭、怀素善此，其字一笔而成，偶有不连，而血脉不断。清朝冯班《钝吟书要》谈学草书法云："草书全用小王，大草书用羲之法；如狂草学旭不如学素。"[3]怀素的草字容易辨认，字迹清瘦见形，字字相连处亦落笔清晰易临。张旭字形变化繁多，常一笔数字，隔行之间气势不断，不易辨认，形成一种独特的风格，韩愈《送高闲上人序》中提到张旭草书以"喜怒、窘穷、忧悲、愉逸、怨恨、思慕、酣醉、无聊、不平，有动于心，必于草书焉发之"[4]，故学张旭难。

草书的体式种类是很丰富的。除今草、章草外，还有隶草、行草等。隶草是在隶

[1] 〔西晋〕卫恒：《四体书势》，见上海书画出版社、华东师范大学古籍整理研究室选编：《历代书法论文选续编》，16~17页，上海，上海书画出版社，1979。

[2] 〔唐〕张怀瓘：《书断》，见上海书画出版社、华东师范大学古籍整理研究室选编：《历代书法论文选续编》，166页，上海，上海书画出版社，1979。

[3] 〔清〕冯班：《钝吟书要》。见上海书画出版社、华东师范大学古籍整理研究室选编：《历代书法论文选续编》，555页，上海，上海书画出版社，1979。

[4] 熊秉明：《中国书法理论体系》，95页，北京，人民美术出版社，2012。

书的书写中，夹带一些草笔而形成的一种草书体式。隶草有些像章草，这与书法家平时善写隶书精熟有关，故书隶草能独树风格。行草有"草行"之说，书体中带有许多行书笔法，即近于草书的行书。笔法比较流动，清朝刘熙载《书概》云：行书有"真行""草行"。"真行"近似真书而纵于真，"草行"近于草书而敛于草。

草书是按前贤积累的约定俗成的一些草法书写规则，将字的点画连在一起，结构简省，偏旁假借，而不是随心所欲地乱写，所谓的"匆匆不暇草书"。草书艺术的主要特征之一是笔画带钩连，包括上下钩连和左右钩连；隶化笔法的横势倾向为左右钩连的草化提供了依据。自章草开始，草书的草法就基本形成了。这些约定俗成的草法既具有法度的规范性，又具有很大的灵活性，代代更替。可以概括为以下几点：其一，草书是以点画作为基本符号来代替偏旁和字的某个部分，极具符号化特征；其二，草书需要笔画省略，结构简便；其三，草书的笔画之间、字与字之间，相互连带呼应，书写快捷又便于抒情。

第二节　经典草书之一：孙过庭《书谱》

一、孙过庭生平

孙过庭（646—691）（图6-1），名虔礼，以字行，吴郡富阳（今浙江富阳）人，一作陈留（今河南开封）人。在其经典作品《书谱》中，孙过庭自称吴郡人（富阳曾属吴郡）。唐代书法家、书法理论家。唐高宗、武则天时期人，出身寒微，到了四十岁，才做了"率府录事参军"的小官，又因操守高洁，遭人谗议丢了官。陈子昂在其墓志铭中写道："四十见君，遭谗慝之议。"孙过庭辞官归家后抱病潜心研究书法，撰写书论，可惜未及完稿，便在贫病交困中去世。孙过庭胸怀大志，博雅好古，能文善书，在"志学之年"，他就留心翰墨，学习书法，专精极虑达二十年，终于取得硕果。其书法

图6-1　〔唐〕孙过庭像

真、行、草兼能，草书尤工；草书取法王羲之、王献之，笔法多变，柔中寓刚，笔势坚劲，内涵丰富，艺术造诣直逼二王。

孙过庭在书法艺术与书法理论上皆影响深远。唐张怀瓘《书断》称他："博雅有文章，

草书宪章二王，工于用笔，劲拔刚断。"[1] 把孙过庭书法比作三国（魏）的锺繇，可见对孙氏书法评价之高。《宣和书谱》说他："得名翰墨间，作草书咄咄逼羲献。尤妙于用笔，俊拔刚断，出于天材，非功用积习所至。"[2] 姜夔《读书谱》曰："孙过庭有执、使、转、用之法：执为长短浅深，使为纵横牵掣，转为钩环盘纡，用为点画向背。岂苟然哉！"[3]

孙过庭著有《书谱》二卷，今已佚。今存《书谱序》，分为溯源流、辨书体、评名迹、述笔法、诫学者、伤知音六部分，文思缜密、言简意深、书文并茂，在中国书法史、书法理论史上都占有重要的地位。其中的许多论点，如"学书三阶段"、创作中的"五乖五合"等，至今仍然富有积极的意义。传世作品有《书谱》《千字文》等。

二、《书谱》创作背景

《书谱》这一杰作的产生自然有唐代特殊的历史渊源和社会背景。唐朝在南北统一后，可以说国力兴盛、政治开明、经济发达、思想开放，文化也逐渐趋于交流融合。唐代是魏晋之后，中国书法发展的又一个高峰。唐代的书法理论在中国书法史上也同样地位特殊。孙过庭的《书谱》即是唐初第一篇总结性的长篇书论著作，同时也是水平极高的书法墨迹作品。书法艺术在唐代被当时社会多数领域所接收。帝王重视，大众喜好，科举取士"身、言、书、判"，文人表情述意，隐士心性修为，都会选择书法。书法实际上成为唐代文化生活中的重要组成部分。唐朝对书法一艺非常重视，新设了书法专门学校。国子监下设国子学、太学、四门、律学、书学、算学，书学就是专门培养书法人才的学校。对此，柳诒徵说："唐人之工书，不第由学校教授。且经贞观、开元之提倡，视其他艺术为独尊也。"当时，有"书学博士二人（从九品下）学生三十人。博士掌教文武八品已下及庶人之子为生者。以《石经》《说文》《字林》为专业，余字书兼习之"。唐代书法艺术也因此取得辉煌成就。

从社会思潮方面看，儒家思想深入到士大夫阶层，他们积极入世，不顾出身，努力进入仕途。而书法的学习一旦与仕途相联系，书法成为科举考试、步入仕途的重要条件之一，士人阶层必然重视书法。孙过庭在早期受到儒家教育的影响，并同其他士大夫一

[1]〔唐〕张怀瓘：《书断》，见上海书画出版社、华东师范大学古籍整理研究室选编：《历代书法论文选》，205页，上海，上海书画出版社，1979。

[2]〔北宋〕《宣和书谱》，329页，长沙，湖南美术出版社，1999。

[3]〔南宋〕姜夔《续书谱》，见上海书画出版社、华东师范大学古籍整理研究室选编：《历代书法论文选》，388页，上海，上海书画出版社，1979。

样，在没有任何社会背景的前提下，如果想进入社会的更高一层，也必须经过当时的科举考试，那就必须有书法基础。张怀瓘《书断》卷下云："孙虔礼，字过庭，陈留人。官至率府录事参军。"[1]率府录事参军，算唐代比较低级的士大夫。孙过庭将书法与人格修养、道德的完善相结合，肯定书法"功宣礼乐"社会功用，且认为书法是"固义理之会归，信贤达之兼善者矣"，具有深厚的儒家艺术精神，改变了人们一直以来视书法为"雕虫小技"的看法，大大提高了书法艺术的社会地位。《宣和书谱》卷十八《孙过庭传》云："文皇尝谓过庭小字（或作小子）书乱二王，盖其似真可知也。"[2]这是有文字记载的对孙过庭最早的评论。文皇就是唐太宗李世民，可见孙过庭的书法，当时曾得到唐太宗的赏识。《书谱》包含的独特的思想价值在古代书论及文论中一直占有重要地位，孙过庭"博雅有文章"，因文及艺，与之前的文论在文章风格、批评角度、艺术体裁等方面有着相同之处，书学思想也在文论成熟的基础上进一步产生。同时，书文并茂，《书谱》的书法艺术，也成为历代草书的经典大作。

三、《书谱》原文与译文

原文：

《书谱》卷上。

吴郡孙过庭撰。

夫自古之善书者，汉、魏有钟张之绝，晋末称二王之妙。王羲之云："顷寻诸名书，钟张信为绝伦，其余不足观。"可谓钟张（图6-2）云没（殁），而羲献继之。又云："吾书比之钟张，钟当抗行，或谓过之。张草犹当雁行，然张精熟，池水尽墨，假令寡人耽之若此，未必谢之。"此乃推张迈钟之意也。考其专擅，虽未果于前规（图6-3）；摭以兼通，故无惭（惭）于即事。评者云："彼之四贤，古今特绝；而今不逮古，古质而今妍。"夫质以代兴，妍因俗易。虽书契之作，适以记言；而淳醨一迁，质文三变，驰骛沿革，物理常然。贵能古不乖时，今不同弊，所谓"文质（图6-4）彬彬。然后君子。"何必易雕宫于穴处，反（返）玉辂于椎轮者乎！又云："子敬之不及逸少，犹逸少之不及钟张。"意者以为评得其纲纪，而未详其始卒也。且元常专工于隶书，白（伯）英尤精于草体，彼之二美，而逸少兼之（图6-5）。

[1]〔唐〕张怀瓘：《书断》，见上海书画出版社、华东师范大学古籍整理研究室选编：《历代书法论文选》，205页，上海，上海书画出版社，1979。

[2]〔北宋〕《宣和书谱》，329~330页，长沙，湖南美术出版社，1999。

拟草则馀真，比真则长草，虽专工小劣，而博涉多优。揔（总）其终始，匪无乖互。谢安素善尺椟（牍），而轻子敬之书。子敬尝作佳书与之，谓必存录，安辄题后答之，甚以为恨。安尝问敬："卿书何如右军？"答云："故（固）当胜。"安云："物论殊（如图6-6）不尔。"子敬又答："时人那得知！"敬虽权以此辞折安所鉴，自称胜父，不亦过乎！且立身扬名，事资尊显，胜母之里，曾参不入。以子敬之豪（毫）翰，绍右军之笔札，虽复粗传楷则，实恐未克箕裘。况乃假（图6-7）託神仙，耻崇家范，以斯成学，孰愈面墙！后羲之往都，临行题壁。子敬密拭除之，辄书易其处，私为不恶。羲之还，见乃叹曰："吾去时真大醉也！"敬乃内慙（惭）。是知逸少之比锺张，则专博斯别；子敬（图6-8）之不及逸少，无或疑焉。

余志学之年，留心翰墨，味锺张之余烈，挹羲献之前规，极虑专精，时逾二纪，有乖入木之术，无间临池之志。观夫悬针垂露之异，奔雷坠石之奇，鸿飞兽骇之资（姿），鸾舞蛇惊（图6-9）之态，绝岸颓峰之势，临危据槁之形；或重若崩云，或轻如蝉翼；导之则泉注，顿之则山安；纤纤乎似初月之出天崖（涯），落落乎犹众星之列河汉；同自然之妙有，非力运之能成；信可谓智巧兼优，心（图6-10）手双畅，翰不虚动，下必有由。一画之间，变起伏于峰杪；一点之内，殊衄挫于豪（毫）芒。况云积其点画，乃成其字；曾不傍窥尺椟（牍），俯习寸阴；引班超以为辞，援项籍而自满；任笔为体，聚墨成形；心昏拟效之（图6-11）方：手迷挥运之理，求其妍妙，不亦谬哉！

然君子立身，务修其本。杨（扬）雄谓："诗赋小道，壮夫不为。"况复溺思豪（毫）厘，沦精翰墨者也！夫潜神对弈，犹标坐隐之名；乐志垂纶，尚体行藏之趣。讵若功定礼（图6-12）乐，妙拟神仙，犹挺埴之罔穷，与工炉而并运。好异尚奇之士；玩体势之多方；穷微测妙之夫，得推移之奥赜。著述者假其糟粕，藻鉴者挹其菁华。固义理之会归，信贤达之兼善者矣。存精寓（图6-13）赏，岂徒然与？

而东晋士人，互相陶淬。至于王谢之族，郗庾之伦，纵不尽其神奇，咸亦挹其风味。去之滋永，斯道愈微。方复闻疑称疑，得末行末，古今阻绝（图6-14），无所质问；设有所会，缄祕（秘）已深。遂令学者茫然，莫知领要，徒见成功之美，不悟所致之由。或乃就分布于累年，向规矩而犹远。图真不悟，习草将迷。假令薄解草书，粗传隶法（图6-15），则好溺偏固，自阂通规。讵知心手会归，若同源而异派；转用之术，犹共树而分条者乎！加以趋变适时，行书为要；题勒方畐（幅），真乃居先。草不兼真，殆于专谨；真不通草，殊非翰札，真以点（图6-16）画为形质，使转为情性；草以点画为情性，使转为形质。草乖使转，不能成字；真

亏点画，犹可记文。迴（回）互虽殊，大体相涉。故亦傍通二篆，俯贯八分，包括篇章，涵泳飞白。若毫厘不察，则胡越殊风者（图6-17）焉。

至如锺繇隶奇，张芝草圣，此乃专精一体，以致绝伦。伯英不真，而点画狼藉；元常不草，使转纵横。自兹已降，不能兼善者，有所不逮，非专精也。虽篆隶草章，工用多变，济成厥美，各有攸（图6-18）宜。篆尚婉而通，隶欲精而密，草贵流而畅，章务检（敛）而便。然后凛之以风神，温之以妍润，鼓之以枯劲，和之以闲雅。故可达其情性，形其哀乐。验燥湿之殊节，千古依然；体老壮之异时，百龄俄（图6-19）顷。嗟（嗟）呼！不入其门，讵窥其奥者也！

又一时而书，有乖有合，合则流媚，乖则彫（凋）疎（疏），略言其由，各有其五：神怡务闲，一合也；感惠徇（殉）知，二合也；时和气润，三合也；纸墨相发，四合也；偶（图6-20）然欲书，五合也。心遗体留，一乖也；意违势屈，二乖也；风燥日炎，三乖也；纸墨不称，四乖也；情怠手阑，五乖也。乖合之际，优劣互差。得时不如得器，得器不如得志，若五乖同萃，思遏手蒙；五合交（图6-21）臻，神融笔畅。畅无不适，蒙无所从。当仁者得意忘言，罕陈其要；企学者希风叙妙，虽述犹疏。徒立其工，未敷厥旨。不揆庸昧，辄效所明，庶欲弘既往之风规，导将来之器识，除繁（图6-22）去滥，睹迹明心者焉。

代有《笔阵图》七行，中画执笔三手，图貌乖舛，点画湮讹。顷见南北流传，疑是右军所制。虽则未详真伪，尚可发启童蒙。既常俗所存，不藉编（图6-23）录。至于诸家势评，多涉浮华，莫不外状其形，内迷其理，今之所撰，亦无取焉。若乃师宜官之高名，徒彰史牒；邯郸淳之令范，空著缣缃。暨乎崔杜以来，萧羊已往，代祀緜（绵）远（图6-24），名氏滋繁。或藉甚不渝，人亡业显；或凭附增价，身谢道衰。加以糜蠹不传，搜秘将尽，偶逢缄赏，时亦罕窥，优劣纷纭，殆难觏缕。其有显闻当代，遗迹见存，无俟抑扬，自标先后。

且（图6-25）六文之作，肇自轩辕；八体之兴，始于嬴正（政）。其来尚矣，厥用斯弘。但今古不同，妍质悬隔，既非所习，又亦略诸。复有龙蛇云露之流，龟鹤花英之类，乍图真于率尔，或写瑞于当年，巧涉丹青，工亏翰（图6-26）墨，异夫楷式，非所详焉。代传羲之与子敬笔势论十章，文鄙理疏，意乖言拙，详其旨趣，殊非右军。且右军位重才高，调清词雅，声尘未泯，翰牍仍存。观夫致一书、陈一事，造次之际，稽古斯在；岂有贻（图6-27）谋令嗣，道叶义方，章则顿亏，一至于此！又云与张伯英同学，斯乃更彰虚诞。若指汉末伯英，时代全不相接，必有晋人同号，史传何其寂寥！非训非经，宜从弃择。

夫心之所达，不易尽于名言；言之所通，尚难形于纸墨。粗可仿佛其状，纲纪其辞，冀酌希夷，取会佳境。阙而未逮，请俟将来。今撰执、使、转、用之由，

以祛未悟。执，谓深浅长短之类是也；使，谓纵横牵掣之类是也；转，谓钩镮盘纡之类是也；用，谓点画向背之类是也。方复会其数法，归于一途，编列众工，错综群妙，举前贤之未及，启后学于成规，窥其根源，折其枝派。贵使文约理赡，迹显心通；披卷可明，下笔无滞。诡词异说，非所详焉。然今之所陈，务稗学（图6-28）者。

但右军之书，代多称习，良可据为宗匠，取立指归。岂惟会古通今，亦乃情深调合。致使摹搨（拓）日广，研习岁滋。先后著名，多从散落；历代孤绍，非其效与？试言其由，略陈数意：止如《乐（图6-29）毅论》《黄庭经》《东方朔画讃（赞）》《太师箴》《兰亭集序》《告誓文》，斯并代俗所传，真行绝致者也。写《乐毅》则情多怫郁；书《画赞》则意涉瓌（瑰）奇；《黄庭经》则怡怿虚无；《太师箴》又纵横争（图6-30）折；暨乎兰亭兴集，思逸神超；私门诫誓，情拘志惨。所谓涉乐方笑，言哀已叹。岂惟驻想流波，将贻啴嗳之奏；驰神睢涣，方思藻绘之文。虽其目击道存，尚或心迷义舛。莫不强名为体（图6-31），共习分区。岂知情动形言，取会风骚之意；阳舒阴惨，本乎天地之心。既失其情，理乖其实，原夫所致，安有体哉！

夫运用之方，虽由己出；规模所设，信属目前。差之一豪，失之千里，苟知（图6-32）其术，适可兼通。心不厌精，手不忘熟。若运用尽于精熟，规矩闇（谙）于胸襟，自然容与徘徊，意先笔后，潇洒流落，翰逸神飞。亦犹弘羊之心，预乎无际；庖丁之目，不见全牛。尝有好事，就吾求习。吾乃粗举纲要，随而授之，无不心悟手从，言忘意得，纵未穷于众术，断可极（图6-33）于所诣矣。

若思通楷则，少不如老；学成规矩，老不如少。思则老而愈妙，学乃少而可勉。勉之不已，抑有三时；时然一变，极其分矣。至如初学分布，但求平正；既知平正，（图6-34），务追险绝；既能险绝，复归平正。初谓未及，中则过之，后乃通会。通会之际，人书俱老。仲尼云，五十知命，七十从心。故以达夷险之情，体权变之道。亦犹谋而后动，动不失宜；时然后言，言必中理矣。

是以右军（图6-35）之书，末年多妙，当缘思虑通审，志气和平，不激不厉，而风规自远。子敬已下，莫不鼓努为力，标置成体，岂独工用不侔，亦乃神情悬隔者也。或有鄙其所作，或乃矜其所运。自矜者将穷（图6-36）性域，绝于诱进之途；自鄙者尚屈情涯，必有可通之理。嗟乎！盖有学而不能，未有不学而能者也。考之即事，断可明焉。

然消息多方，性情不一，乍刚柔以合体，忽劳逸而分驱。或恬澹雍（雍）容，内涵筋（图6-37）骨；或折挫槎枿，外曜峯（峰）芒。察之者尚精，拟之者贵似。况拟不能似，察不能精，分布犹疏，形骸未检。跃泉之态，未睹其妍，窥井之谈，

已闻其丑。纵欲搪（唐）突羲献，诬罔钟张，安能掩当（图6-38）之目，杜将来之口！慕习之辈，尤宜慎诸。至有未悟淹留，偏追劲疾；不能迅速，翻效迟重。夫劲速者，超逸之机；迟留者，赏会之致。将反其速，行臻会美之方；专溺于迟，终（图6-39）爽绝伦妙。能速不速，所谓淹留；因迟就迟，讵名赏会！非其心闲手敏，难以兼通者焉。

假令众妙攸归，务存骨气；骨既存矣，而遒润加之。亦犹枝榦（干）扶疏（疏），凌霜雪而弥劲；花叶鲜茂，与云日而相（图6-40）晖。如其骨力偏多，遒丽盖少，则若枯槎架险，巨石当路，虽妍媚云阙，而体质存焉。若遒丽居优，骨气将劣，譬夫芳林落蕊，空照灼而无依；兰沼漂蓱（萍），徒青翠而奚託（托）？是知偏工易就（图6-41），尽善难求。虽学宗一家，而变成多体，莫不随其性欲，便以为姿。质直者则俓（径）侹不遒；刚佷者又掘（倔）强无润；矜敛者弊于拘束，脱易者失于规矩，温柔者伤于软缓，躁勇者过于剽迫；狐疑者（图6-42）溺于滞涩；迟重者终于蹇钝；轻琐者淬于俗吏。斯皆独行之士，偏玩所乖。

《易》曰："观乎天文，以察时变；观乎人文，以化成天下。"况书之为妙，近取诸身。假令运用未周，尚亏工于秘奥；而波澜之际，已濬（图6-43）发于灵台。必能傍通点画之情，博究始终之理，镕铸虫篆，陶均草隶。体五材之并用，仪形不极；象八音之迭起，感会无方。至若数画并施，其形各异；众点齐列，为体互乖。一点成一字之规，一字乃终篇之准。违而不犯，和而不（图6-44）同；留不常迟，遣不恒疾；带燥方润，将浓遂枯；泯规矩于方圆，遁钩绳之曲直；乍显乍晦，若行若藏；穷变态于豪端，合情调于纸上。无间心手，忘怀楷则，自可背羲献而无失，违钟张而尚工。譬夫绛（图6-45）树青琴，殊姿共艳；随（隋）珠和璧，异质同妍。何必刻鹤图龙，竟惭真体；得鱼获兔，犹恡（吝）筌蹄。

闻夫家有南威之容，乃可论于淑媛；有龙泉之利，然后议于断割。语过其分，实累枢机（图6-46）。吾尝尽思作书，谓为甚合，时称识者，辄以引示。其中巧丽，曾不留目；或有误失，翻被嗟赏。既昧所见，尤喻所闻。或以年职自高，轻致陵诮。余乃假之以湘缥，题（图6-47）之以古目，则贤者改观，愚夫继声，竞赏豪末之奇，罕议峰端之失。犹惠侯之好伪，似叶公之惧真。是知伯子之息流波，盖有由矣。夫蔡邕不谬赏，孙（图6-48）阳不妄顾者，以其玄鉴精通，故不滞于耳目也。向使奇音在爨，庸听惊其妙响；逸足伏枥，凡识知其绝群，则伯喈不足称，良乐未可尚也。

至若老姥遇题扇，初怨而（图6-49）后请；门生获书几，父削而子懊；知与不知也。夫士屈于不知己，而申于知己；彼不知也，曷足怪乎！故庄子曰："朝菌不知晦朔，蟪蛄不知春秋。"老子云："下士闻（图6-50）道，大笑之；不笑之，

图 6-2 《书谱》（1）

图 6-3 《书谱》（2）

图 6-4 《书谱》（3）

图 6-5 《书谱》（4）

图 6-6 《书谱》(5)　　　　　图 6-7 《书谱》(6)

图 6-8 《书谱》(7)　　　　　图 6-9 《书谱》(8)

图 6-10 《书谱》(9)

图 6-11 《书谱》(10)

图 6-12 《书谱》(11)

图 6-13 《书谱》(12)

图 6-14 《书谱》(13)

图 6-15 《书谱》(14)

图 6-16 《书谱》(15)

图 6-17 《书谱》(16)

图 6-18 《书谱》(17)

图 6-19 《书谱》(18)

图 6-20 《书谱》(19)

图 6-21 《书谱》(20)

图 6-22 《书谱》(21)

图 6-23 《书谱》(22)

图 6-24 《书谱》(23)

图 6-25 《书谱》(24)

图6-26 《书谱》(25)

图6-27 《书谱》(26)

图6-28 《书谱》(27)

图6-29 《书谱》(28)

图 6-30 《书谱》(29)

图 6-31 《书谱》(30)

图 6-32 《书谱》(31)

图 6-33 《书谱》(32)

图 6-34 《书谱》(33)

图 6-35 《书谱》(34)

图 6-36 《书谱》(35)

图 6-37 《书谱》(36)

图 6-38 《书谱》(37)

图 6-39 《书谱》(38)

图 6-40 《书谱》(39)

图 6-41 《书谱》(40)

图 6-42 《书谱》(41)

图 6-43 《书谱》(42)

图 6-44 《书谱》(43)

图 6-45 《书谱》(44)

图 6-46 《书谱》(45)　　　　图 6-47 《书谱》(46)

图 6-48 《书谱》(47)　　　　图 6-49 《书谱》(48)

图 6-50 《书谱》(49)　　　图 6-51 《书谱》(50)　　　图 6-52 《书谱》(51)

则不足以为道也。"岂可执冰而咎夏虫哉！

自汉魏已（以）来，论书者多矣，妍蚩杂糅，条目纠纷。或重述旧章，了不殊于既往；或苟兴新说，竟无益于将来；徒使繁者弥繁，阙者仍阙。今撰为六（图6-51）篇，分成两卷，第其工用，名曰《书谱》，庶使一家后进，奉以规模；四海知音，或存观省；缄秘之旨，余无取焉。

垂拱三年写记（图6-52）。

译文：

关于古代以来，擅长书法的人，在汉、魏时期，有钟繇和张芝的卓绝书艺，在晋代末期是王羲之和王献之的墨品精妙。王羲之说："我近来研究各位名家的书法，钟繇、张芝确实超群绝伦，其余的不值得观赏。"可以说，钟繇和张芝死后，王羲之、王献之继承了他们。王羲之又说："我的书法与钟繇、张芝相比，与钟繇是不相上下，或者略超过他。对张芝的草书，可与他前后相列；因为张芝精研熟练，临池学书，把池水都能染黑了，如果我也像他那样下功夫刻苦专习，未必赶不过他。"这是推举张芝、自认超越钟繇的意思。考察王羲之父子书法的专精擅长，虽然还未完全实现前人法规，但能博采兼通各种书体，也是无愧于书法这项事业的。

书法评论者说："这四位才华出众的书法大师，可称得上古今独绝。但是今人

（二王）还不及古人（锺、张），古人的书法风尚质朴，今人的书法格调妍媚。"然而，质朴风尚因循时代发展而兴起，妍媚格调也随世俗变化在更易。虽然文字的创造，最初只是为了记录语言，可是随着时代发展，书风也会不断迁移，由醇厚变为淡薄，由质朴变为华丽；继承前者并有所创新，是一切事物发展的常规。书法最可贵的，在于既能继承历代传统，又不背离时代潮流；既能追求当今风尚，又不混同他人的弊俗。所谓"文采与质朴相结合，才是清雅的风度"。何必闲置着华美的宫室去住古人的洞穴，弃舍精致的宝辇而乘坐原始的牛车呢？评论者又说："献之的书法之所以不如羲之，就像羲之的不如锺繇、张芝一样。"我认为这已评论到问题的要处，但还未能详尽说出它的始末原由。锺繇专工楷书，张芝精通草体，这两人的擅长，王羲之兼而有之。比较张芝的草体王还擅于楷书，对照锺繇的楷书王又长于草体；虽然专精一体的功夫稍差，但是王羲之能广泛涉猎、博采众优。总的看来，彼此是各有短长的。

谢安素来善写尺牍书，而轻视王献之的书法。献之曾经精心写了一幅字赠给谢安，不料被对方加上评语退了回来，献之对此事甚为怨恨。后来二人见面，谢安问献之："你感觉你的字比你父亲的如何？"答道："当然超过他。"谢安又说："旁人的评论可不是这样啊。"献之答道："一般人哪里懂得！"王献之虽然用这种话应付过去，但自称胜过他的父亲，这说的不是太过分了吗！况且一个人立身创业，扬名于世，应该让父母同时得到荣誉，才是一种孝道。（这里引用《孝经》一个故事）曾参见到一条称"胜母"的巷子，认为不合人情拒绝进去。人们知道，献之的笔法是继承羲之的，虽然粗略学到一些规则，其实并未把他父亲的成就全学到手。何况假托是神仙授书，耻于推崇家教，带着这种思想意识学习书艺，与面墙而观有什么区别呢！有次王羲之去京都，临行前曾在墙上题字。走后献之悄悄擦掉，题上自己的字，认为写得不错。待羲之回家来，见到后叹息道："我临走时真是喝得大醉了。"献之这才内心感到很惭愧。由此可知，王羲之的书法与锺繇、张芝相比，只有专工和博涉的区别；而王献之根本比不上王羲之，则是毫无疑问的了。

我少年读书时，就留心学书法，体会锺繇和张芝的作品神采，仿效羲之与献之的书写规范，又竭力思考专工精深的诀窍，转瞬过去二十多年，虽然缺乏入木三分的功力，但从未间断临池学书的志向。观察笔法中，悬针垂露似的变异，奔雷坠石般的雄奇，鸿飞兽散间的殊姿，写舞蛇惊时的体态，断崖险峰状的气势，临危据枯中的情景；有的重得像层云崩飞，有的轻得若金蝉薄翼；笔势导来如同泉水流注，顿笔直下类似山岳稳重；纤细的像新月升上天涯，疏落的若群星布列银河；精湛的书法好比大自然形成的神奇壮观，似乎进入决非人力所能成就的妙

有境界。的确称得上智慧与技巧的完美结合,使心手和谐双畅;笔墨不作虚动,薄纸必有章法。在一画之中,令笔锋起伏变化;在一点之内,使毫芒顿折回旋。须知,练成优美点画,方能把字写好。如果不去专心观察字帖,刻抓紧埋头苦练;只是空论班超写得如何,对比项羽自己居然不差。放任信笔为体,随意聚墨成形;心里根本不懂摹效方法,手腕也未掌握运笔规律,还妄想写得十分美妙,岂不是极为荒谬的吗!

然而君子立身,务必致力于根本的修养。扬雄则说诗赋乃为"小道",胸有壮志的人不会只搞这一行,何况专心思考用笔,把主要精力埋没在书法中呢!对全神贯注下棋的,可标榜为一"坐隐"的美名;逍遥自在垂钓者,能体会"行藏"的情趣。而这些又怎比得上书法能起宣扬礼乐的功用,并具有神仙般的妙术,如同陶工揉和瓷土塑造器皿一般变化无穷,又像工匠操作熔炉铸锻机具那样大显技艺!酷好崇异尚奇的人,能够欣赏玩味字书体态和意韵气势的多种变化;善于精研探求的人,可以从中得到潜移转换与推陈出新的幽深奥秘。撰写书论文章的人,往往择取接受前人的糟粕;真正精于鉴赏的人,方能得到内涵的精华。经义与哲理本可融为一体,贤德和通达自然可以兼善。汲取书艺精华借以寄托赏识情致,难道能说是徒劳的吗?

东晋的文人,均互相熏陶影响。至于王、谢大族,郗、庾流派,其书法水平没有尽达神奇的地步,可也具有一定的韵致和风采。然而距离晋代越远,书法艺术就愈加衰微了。后代人听到书论,明知有疑也盲目称颂,即使得到一些皮毛亦去实践效行;由于古今隔绝,反正难作质询;某些人虽有所领悟,又往往守口忌谈,致使学书者茫然无从,不得要领,只见他人成功取美,却不明白收效的原因。有人为掌握结构分布费时多年,但距离法规仍是甚远。临摹楷书难悟其理,练习草体迷惑不测。即便能够浅薄了解草书笔法,和粗略懂得楷书法则,又往往陷于偏陋,背离法规。哪里知道,心手相通犹如同一源泉形成的各脉支流;对转折的技法,就像一棵树上分生出若干枝条。谈到应变时用,行书最为要着;对于题榜镌石,楷书当属首选。写草书不兼有楷法,容易失去规范法度;写楷书不旁通草意,那就难以称为佳品。楷书以点画组成形体,靠使转表现情感;草书用点画显露性灵,靠使转构成形体。草书用不好使转笔法,便写不成样子;楷书如欠缺点画功夫,仍可记述文辞。两种书体形态彼此不同,但其规则却是大致相通。所以,学书法还要旁通大篆、小篆,融贯汉隶,参酌章草,吸取飞白。对于这些,如果一点也不清楚,那就像北胡与南越的风俗大不相同而属于两码事的性质了。

至于锺繇的楷书堪称奇妙,张芝的草体荣膺草圣,都是由于专精一门书体,才达到无与伦比的境地。张芝并不擅写楷书,但他的草体具有楷书点画明晰的特

点；钟繇虽不以草见长，但他的楷书却有草书笔调奔放的气势。自此以后，不能兼善楷草二体的人，书法作品便达不到他们的水平，也就不能算作是真正的专精了。由于篆书、隶书、今草和章草，工巧作用各自多有变化，所以表现出的美妙也就各有特点：篆书崇尚委婉圆通，隶书须要精巧严密，今草贵在畅达奔放，章草务求简约便捷。然后以严谨的风神使其凛峻，以妍媚的姿态使其温润，以枯涩的笔调使其劲健，以安闲的态势使其和雅。这就在一定程度上，表达书者的情性，抒发着喜怒哀乐。察验用笔浓淡轻重的不同风格，从古到今都是一样的；从少壮到老年不断变化的书法意境，一生中随时可以表露出来。是啊！不入书法门径，怎能深解其中的奥妙呢？

书家在同一个时期作书，有合与不合，也就是得势不得势、顺手不顺手的区别，这与本人当时的心情思绪、气候环境颇有关系。合则流畅隽秀，不合则凋零流落，简略说其缘由，各有五种情况：精神愉悦、事务闲静为一合；感人恩惠、酬答知己为二合；时令温和、气候宜人为三合；纸墨俱佳、相互映发为四合；偶然兴烈、灵动欲书为五合。与此相反，神不守舍、杂务缠身为一不合；违反己愿、迫于情势为二不合；烈日燥风、炎热气闷为三不合；纸墨粗糙、器不称手为四不合；神情疲惫、臂腕乏力为五不合。合与不合，书法表现优劣差别很大。天时适宜不如工具应手，得到好的工具不如舒畅的心情。如果五种不合同时聚拢，就会思路闭塞，运笔无度；如果五合一齐俱备，则能神情交融，笔调畅达。流畅时无所不适，滞留时茫然无从。有书法功底的人，常常是得其意而忘言，不愿对人讲授要领，企求学书者又每每慕名前来询其奥妙，虽能悟到一些，但多疏陋。空费精力，难中要旨。因此，我不居守个人平庸昧见，将所知的全盘贡献出来，望能光大既往的风范规则，开导后学者的知识才能，除去繁冗杂滥，使人见到论述即可心领神会了。

世上流传的《笔阵图》七行，中间画有三种执笔的手势，图像拙劣文字谬误。近来见在南北各地流传，推测为王羲之所作。虽然未能辨其真伪，但还可以启发初学儿童。既然为一般人收存，也就不必编录。至于以往诸家的论著，大多是华而不实，莫不从表面上描绘形态，阐述不出内涵的真理。而今我的撰述，不取这种做法。至于像师宜官虽有很高名望，但因形迹不存，只是虚载史册；邯郸淳也为一代典范，仅仅在书卷上空留其名。及至崔瑗、杜度以来，萧子云、羊欣之前，这段漫长年代，书法名家陆续增多。其中有的人，当时久负盛名，人死后书作流传下来，声望愈加荣耀；也有的人，生前凭借显赫地位被人捧高身价，死了之后，墨迹与名气也就衰落了。还有某些作品糜烂虫蛀，毁坏失传，剩下的亦被搜购秘藏将尽。偶然欣逢鉴赏时机，也只是一览而过，加之优劣混杂，难得有

条不紊的鉴别。其中有的早就扬名当时，遗迹至今存在，无须高人褒贬评论，自然会分辨出优劣的了。

关于"六书"的始作，可以上溯到轩辕时代；"八体"的兴起，自然源于秦代嬴政。由来已很久远，历史上运用广泛，已起过重大作用。因为古今时代不同，质朴的古文和妍美的今体相差悬殊，且已不再沿用，也就略去不说。还有依据龙、蛇、云、露和龟、鹤、花、草等类物状创出来的字体，只是简单描摹物象形态，或写当时的"祥瑞"，虽然笔画巧妙，但缺作书技能、又非书法规范，也就不详细论述了。社会流传的王羲之《与子敬笔势论》十章，文辞鄙陋，论理粗疏；立意乖戾，语言拙劣，详察它的旨趣，绝非王羲之的作品。且羲之德高望重，才气横溢，文章格调清新，辞藻优雅，声誉依然高尚，翰牍仍存于世。看他写一封信，谈一件事，即使仓促之时，还是注重古训。岂会在传授家教于子孙时，在指导书法规范的文章中，竟然顿失章法，一至如此地步！又说，他与张芝是同学，这就更加荒诞无稽了。若指的是东汉末期的张芝，时代完全不符；那必定另有同名的东晋人，可史传上为何毫无记载。此书既非书法规范，又非经典著作，应当予以抛弃。

关于心里所理解的，难于用语言表达出来；能够用语言叙说的，又不易用笔墨写到纸上。只能粗略地书其形状，陈述大致纪要。希能斟酌其中的微妙，求得领悟佳美的境界。至于未能详尽之处，只好有待将来补充了。现在叙说执、使、转、用的道理与作用，可让不了解书法的人能够领悟：执，是说指腕执笔有深浅长短一类的不同；使，是讲使锋运笔有纵横展缩一类的区别；转，是指把握使转有曲折回环一类的笔势；用，就是点画有揖让向背一类的规则。将以上各法融会贯通，复合一途；编排罗列众家特长；交错综合诸派精妙，指出前列名家不足之处，启发后学掌握正确法规；深刻探索根源，分析所属流派。尽求做到文辞简练，论理恰当，条例分明，浅显易懂；阅后即可明了把握，下笔顺畅无所淤滞。至于那些奇谈怪论，诡词异说，就不是本篇所要说的了。然而现在要陈述的，力求对后学者有所裨益。

在以往书法家中，王羲之的书迹为各代人所赞誉学习，可作为效法的宗师，从中获得造就书法的方向。王羲之书法不仅通古会今，而且情趣深切，笔意和谐。以致摹拓的人一天比一天多，研习的人一年比一年多；王羲之前后的名家手迹，大都散落遗失，只有他的代代流传下来，这难道不是明证吗？试谈其中缘由，简要地叙说几点。仅以《乐毅论》《黄庭经》《东方朔画赞》《太师箴》《兰亭集序》《告誓文》等帖，均为世俗所传，是楷书和行书的最佳范本。写《乐毅论》时心情不舒畅，多有忧郁；写《东方朔画赞》时意境瑰丽，想象离奇；写《黄庭经》时精神愉悦，若入虚境；写《太师箴》时感念激荡，世情曲折；说到兰亭兴会作序时，则是胸怀奔放，情趣飘然；立誓不再出山做官，可又内心深沉，意志戚惨。正是所谓庆幸欢乐

时笑声溢于言表，倾诉哀伤时叹息发自胸臆。岂非志在流波之时，始能奏起和缓的乐章；神情驰骋之际，才会思索华翰的辞藻。虽然眼见即可悟出道理，内心迷乱难免议论有误。因此无不勉强分体定名，区分优劣供人临习。岂知情趣有感于激动，必然通过语言表露，抒发出与《诗经》《楚辞》同样的旨趣；阳光明媚时会觉得心怀舒畅，阴云惨暗时就感到情绪郁闷。这些都是缘于大自然的时序变化。那种违心做法，既背离书家的意愿，也与实情不相符合。从书法原本来说，哪有什么体裁呢！

对运笔的方法，虽然在于自己掌握，但是整个规模布局，确属眼前的安排要务。关键一笔仅差一毫，艺术效果就可能相去千里。如果懂得其中诀窍，便可以诸法相通了。用心不厌其精，动手不忘其熟。倘若运笔达到精熟程度，规矩便能藏解胸中，自然可以纵横自如，意先笔后，潇洒流落，笔势飘逸神飞了。像桑弘羊理财（精明干练，计划周到），心思筹措在于各方；又似庖丁宰牛（熟知骨骼，用刀利索），眼里也就没有牛了。曾有爱好书法者，向我求学，便简明举出行笔结体的要领，教授他们实用技法，因此无不心领神会，默然得到旨意了。即使还不能完全领略各家所长，但也可以达到所探索的最深造诣了。

说到深入思考，领悟基本法则，青少年不如老年人；要是从头开始，学好一般规矩，老年人不如青少年。研究探索，年纪越大越能得其精妙；而临习苦学，年纪越轻越有条件进取。勉励进取不止，须经三个时期；每个时期都会产生重要的变化，最后使书艺达到极高境地。例如初学分行布局时，主要求得字体平稳方正；既然掌握了平正的法则，重点就要力追形势的险绝；如果熟练了险绝的笔法，又须重新讲求平侧欹正的规律。初期可说还未达到平正，中期则会险绝过头，后期才能真正实现平正，书法艺术臻于老成阶段，那么人也进入老年时期。孔子说：人到五十岁才能懂得天命，到了七十岁始可随心所欲。因此只有老年方能掌握平正与险绝的情势，体会出变化的道理。所以，凡事考虑周全后再行动，才不会失当；掌握好时机再说话，才能切中实理。

王羲之的精妙书法大多出自晚年，因这时思虑通达审慎，志气和雅平静，不偏激不凌厉，因而风范深远。自献之以后，莫不功力不足而鼓劲作势，为标新立异，另摆布成体，非但工用比不上前人，就是神采情趣也相差悬殊。有人轻视自己的墨品，有人夸耀自己的书作。喜欢自夸的人将因缺乏继续勤奋精神而断绝进取之路，认为自己不行的人总想勉励向前，定可达到成功的目标。确实这样啊，只有学而未果，哪有不学就会成功的。观察一下现实情况，即可明白这个道理。

然而书体的变化有多方面因素，表现性格情感也不一致，刚劲与柔和被乍糅为一体，又会因迟缓与疾速的迁移而分展；有的恬淡雍容，内涵筋骨；有的曲折交错，外露锋芒。观察时务求精细，摹拟时贵在相似。若摹拟不能相似，观察不能精

细，分布仍然松散，间架难合规范；那就不可能表现出鱼跃泉渊般的飘逸风姿，却已听到坐井观天那种浮浅俗陋的评论。纵然是使用贬低羲之、献之的手段，和诬蔑锺繇、张芝的语言，也不能掩盖当年人们的眼睛，堵住后来学者的口舌；赏习书法的人，尤其应该慎重鉴别。有些人不懂得行笔的淹留，便片面追求劲疾；或者挥运不能迅速，又故意效法迟重。要知道，劲速的笔势，是表现超迈飘逸的关键；迟留的笔势，则具有赏心会意的情致。能速而迟，行将达到荟萃众美的境界；专溺于留，终会失去流动畅快之妙。能速不速，叫作淹留，行笔迟钝再一味追求缓慢，岂能称得上赏心会意呢！如果行笔不是心境安闲与手法娴熟，那是难以做到迟速兼施、两相适宜的。

假若能使众妙之笔归纳具备，一定要致力于追求骨气，骨气树立，还须融合遒劲圆润的素质。这就好比枝干繁衍的树木，经过霜雪浸凌就会显得愈加坚挺；鲜艳芳茂的花叶，间与白雪红日相映，自然更加娇辉。如果字的骨力偏多，遒丽气质即少，就像枯本架设在险要处，巨石横挡在路当中；虽然缺乏妍媚，体质却还存在。如果婉丽占居优势，那么骨气就会薄弱，类同百花丛中折落的英蕊，空显芬美而毫无依托；又如湛蓝池塘漂荡的浮萍，徒有青翠而没有根基。由此可知，偏工一专较易做到，而完美尽善就难求得了。虽是宗师学习同一家书法，却会演变成多种的体貌，莫不随着本人个性与爱好，显示出各种不同的风格来：性情耿直的人，书势劲挺平直而缺遒丽；性格刚强的人，笔锋倔强峻拔而乏圆润；矜持自敛的人，用笔过于拘束；浮滑放荡的人，常常背离规矩；个性温柔的人，毛病在于绵软；脾气急躁的人，下笔则粗率急迫；生性多疑的人，则沉浸于凝滞生涩；迟缓拙重的人，最终困惑于迟钝；轻烦琐碎的人，多受文牍俗吏的影响。这些都是偏持独特的人，因固求一端，而背离规范所致。

《易经》上说："观看天文，可以察知自然时序的变化；了解人类社会的文化现象，可以用来教化治理天下。"何况书法的妙处，往往取法于人本身容貌的特征。假使笔法运用还不周密，其中奥秘之处也未掌握，就须经过反复实践，发掘积累经验，启动心灵意念，以指使手中之笔。学书须懂得使点画能体现情趣，全面研究起笔收锋的原理，融合虫书、篆书的奇妙，凝聚草书、隶书的韵致。体会到用五材来制作器物，塑造的形体就当然各有不同；像用八音作曲，演奏起来感受也就兴会无穷。若把数种笔画摆在一起，它们的形状多不相同；好几个点排列一块儿，体态也应各有区别。起首的第一点为全字的范例，开篇的第一个字是全幅准则。笔画各有伸展又不相互侵犯，结体彼此和谐又不完全一致；留笔不感到迟缓，迅笔不流于滑速；燥笔中间有湿润，浓墨中使出枯涩；不依尺规衡量能令方圆适度，弃用钩绳准则而致曲直合宜；使锋忽露而忽藏，运毫若行又若止，极尽字体形态变化于笔

端，融合作者感受情调于纸上；心手相应，毫无拘束。自然可以背离羲之、献之的法则而不失误，违反钟繇、张芝的规范仍得工妙。就像绛树和青导这两位女子，容貌尽管不同，却都非常美丽；随侯之珠与和氏璧这两件宝物，形质虽异，却都极为珍贵。何必一定要去刻意画鹤描龙，使天然真体大为逊色；捞到了鱼、猎得了兔，又何必定要去吝惜捕获的器具呢！

曾经听到过这种说法，家里有了像南威一样美貌的女子，才可以议论女人姿色；得到了龙泉宝剑，才能够试评其他宝剑的锋利。这把话说得太过分了，实际上束缚着人们阐发议论的思路。我曾用全部心思来作书，自以为写得很不错。遇到世称有见识的人，就拿出来向他们请教。可是他们对写得精巧秀丽的，并不怎么留意；而写得比较差的，反被他们赞叹不已。他们面对所见的作品，并不能分辨出其中的优劣，仅凭传闻所悉谁为名人，即装出识别的样子评说一通。有的竟以年龄大地位高，随便非议讥讽。于是我便故弄虚假，把作品用绫绢装裱好，题上古人名目。结果号称有见识者，看到后改变了看法，那些不懂书法的人也随声附和，竟相赞赏笔调奇妙，很少谈到书写的失误。就像惠侯那样喜好伪品，同叶公惧怕真龙有什么两样？于是可知，伯牙断弦不再弹奏，确是有道理的。那蔡邕（对于琴材）鉴赏无误，伯乐（对于骏马）相顾不错，原因就在于他们具有真知实学和辨别能力，并不限于寻常的耳闻目睹。假使，好的琴材被焚烧，平庸的人也能为其发出妙音而惊叹；千里马伏卧厩中，无识的人也可看出它与众马不同，那么蔡邕就不值得称赞，伯乐也无须推崇了。

至于王羲之为卖扇老妇题字，老妇起初是埋怨，后来又请求；一个门生获得王羲之的床几题字，竟被其父亲刮掉，使儿子懊恼不已。这说明懂书法与不懂书法，大不一样啊！再如一个文人，会在不了解自己的人那里受到委屈，又会在了解自己的人那里感到宽慰；也是因为有的人根本不懂事理，这又有什么奇怪的呢？所以庄子说："清晨出生而日升则死的菌类，不知道一天有多长；夏生秋死的蟪蛄（俗称黑蝉），不知道一年有四季。"老子说："无知识的人听说讲道，便会失声大笑，倘若不笑也就不足以称为道了。"怎么可以拿着冬天的冰雪，去指责夏季的虫子不知道寒冷呢！

自汉、魏时代以来，论述书法的人很多，好坏混杂，条目纷繁。或者重复前人观点，无新意补充以往；或者轻率另创异说，也无裨益于将来；使烦琐的更加烦琐，而缺漏的依然空白。现今我撰写了六篇，分作两卷，依次列举工用，定名为《书谱》。期待相传给后来者，作为书法艺术规则应用；还望四海知音，或可聊作参阅。将自己终生的体验缄藏密封起来，我是不赞成的。

垂拱三年（公元六八七年）写记。

四、《书谱》艺术特色

《书谱》在中国书法史上,地位突出,影响深远,博得了历代众多书家的赞叹和推崇。孙承泽说:"唐初诸人无一人不摹右军,然皆有蹊径可寻。孙虔礼之《书谱》,天真潇洒,掉臂独行,无意求合,而无不宛合,此有唐第一妙腕。"

《书谱》艺术特色的一个典型在于其笔法多变。《书谱》的笔法虽然源于王羲之,但比王羲之更为俊拔刚断,富于变化。《书谱》的用笔是藏锋、露锋、中锋、侧锋并用,自然挥洒,无拘无束,在流畅婉转中,极富变化。往往是"一画之间,变起伏于峰杪;一点之内,殊衄挫于毫芒""笔端或轻如蝉翼,或重若崩云"[1]。其最具有特点的是横画、长点捺,先顿笔重按,后顺笔出锋,使一笔中陡然出现两种变化,波澜跌宕、神采顿生。右环转下作弧笔时,笔画末端由精转而出细锋,锋芒咄咄、神采外扬,宛如瀑布突然受阻,流水变细,从岩隙中急转而出。书写遄飞而达到高潮,笔下有如生风,波诡云谲,尽情挥洒。作品首尾三千余言,高潮迭起一气呵成,真是"意先笔后,潇洒流落,翰逸神飞",达到了"智巧兼优,心手双畅"的化境。其结构虽以平正为基调,但疏密聚散得宜,宽窄伸缩有致,在参差错落的章法中,更见浑然天成之妙。墨色亦燥润参差,前半段以取妍,温雅流美;后半段燥笔居多,"若柘槎架险,巨石当路"。其笔法、意趣、气韵颇近陆机《平复帖》和王羲之《寒切帖》《远宦贴》,用笔破而愈完,纷而愈治,婀娜而刚健,飘逸而沉着。

五、《书谱》的书史影响

《书谱》是一篇孙过庭撰书的书法理论文章,既是历代书法家学习草书的经典大作,又是中国书学史上划时代的书法论著。

《书谱》艺术直追"二王",采意草融,笔笔规范,极具法度,自成风格,有魏晋遗风。清代刘熙载《艺概》认为:"孙过庭草书,在唐为善宗晋法。其所书《书谱》,用笔破而愈完,纷而愈治,飘逸愈沈著,婀娜愈刚健。"[2]《书谱》是我国草书创作完全成熟的一个重要标志,其突出一点在于草书笔画的减省。笔画减省在草书中不仅仅是快捷需要,更重要的是节奏的提炼和韵律的优化调整。实际上草体的形成是经过千百年的实践之后共同约定俗成的结果,是集体书写集体智慧的成熟总结。在王羲之等人

1〔唐〕孙过庭:《书谱》,见上海书画出版社、华东师范大学古籍整理研究室选编:《历代书法论文选》,125页,上海,上海书画出版社,1979。

2〔清〕刘熙载:《艺概·书概》,见上海书画出版社、华东师范大学古籍整理研究室选编:《历代书法论文选》,703页,上海,上海书画出版社,1979。

的书作里已经达到相当程度的笔画减省，而孙过庭则更完善更充分地将之规范化和程式化。这种简化不仅是对书写节奏的完整把握，也是点线美的概括提炼。从继承王体传统来说，它是古典的；从完整而优化来说，它又是全新的。《书谱》给我们的印象是笔笔皆是的完善的草体。

千百年来，《书谱》一直是后人学习草书的典范，也是书法理论研究的经典。《书谱》3700字中涉及的书法发展、学书师承、重视功力、广泛吸收、创作条件、学书正途、书写技巧以及如何攀登书法高峰等，都是值得当代人研究的课题。孙过庭认为："逸少比之锺、张，则专博斯别；子敬之不及逸少，无或疑焉。"[1]反映出唐代书法崇"大王"抑"小王"的风气。对于"今不逮古""古质而今妍"的观点，孙氏从物理变迁的常理出发，提出"质以代兴，妍因俗易"的观点，并引用圣人孔老夫子"文质彬彬，然后君子"的话来表明自己的观点。孙过庭一方面反对厚古薄今、重质轻文的说法，对"子敬之不及逸少，犹逸少之不及锺、张"的论断持否定态度；另一方面他反对一味偏玩独行，反对"旁窥尺牍""任笔为体，聚墨成形"的做法，认为作书"贵能古不乖时，今不同弊"，即书法最可贵的，在于既能继承历代传统，又不背离时代潮流；既能追求当今风尚，又不混同他人弊俗，从而为传统书法美学理论奠定了基础，这也是他提出的著名的书法史观。《书谱》讨论的问题涉及面极广，揭示的思想观点十分丰富，闪烁着一位虔诚的艺术家睿智的光辉，它几乎照亮了唐朝以后的千余年的书法史。

第三节 经典草书之二：张旭《古诗四帖》

一、张旭生平

张旭（约675—约750）（图6-53），字伯高，一字季明，汉族，唐朝吴县（今江苏苏州）人，与贺知章、张若虚、包融号称"吴中四士"。初仕为常熟县尉，后官至金吾长史，人称"张长史"。张旭是一位极具个性的草书大家，在唐代草书名家中，张旭草书成就最高，后人尊其为"草圣"。他在继承王献之"一笔书"的基础上，力求革

[1]〔唐〕孙过庭：《书谱》，见上海书画出版社、华东师范大学古籍整理研究室选编：《历代书法论文选》，125页，上海，上海书画出版社，1979。

新，创制出狂草这一新的草书形式，从而将草书艺术推向一个高峰，深得后世推崇。他为人洒脱不羁、豁达大度、卓尔不群、才华横溢、学识渊博，与李白、贺知章相友善，杜甫将他三人列入"饮中八仙"。张旭草书与李白诗歌、裴旻剑舞，被时人誉为"三绝"。据《旧唐书》的记载，张旭每当醉酒后，号呼狂走，索笔挥洒，时称"张癫"，甚至以头发蘸墨书写，可见他对草书艺术的独特表达方式。后怀素继承和发展了其笔法，也以草书得名，两人并称"癫张醉素"。代表作品有《饮中八仙歌》《古诗四帖》（图6-54）《肚痛帖》等。

图6-53 张旭像

张旭以继承"二王"传统为自豪，字字有法；另一方面又效法张芝草书之艺，创造出潇洒磊落，变幻莫测的狂草，其状可谓惊世骇俗。张旭艺术还注意从现实生活中汲取美感，用于书法创作。据他自述，他看见担夫争道而悟出笔意，闻到鼓乐而悟出笔法，看公孙大娘舞剑器而体会出书法的神韵，这已成为书法史上的美谈。苏轼评其书云："张长史草书颓然天放，略有点画外处而意态自足，号称神逸。"[1]

张旭是一位纯粹的艺术家，他把满腔情感倾注在点画之间，旁若无人，如醉如痴，如癫如狂。唐韩愈《送高闲上人序》中赞曰："往时张旭善草书，不治他伎。喜怒、窘穷、忧悲、愉逸、怨恨、思慕、酣醉、无聊、不平，有动于心，必于草书焉发之。观于物，见山水、崖谷、鸟兽、虫鱼、草木之花实，日月、列星、风雨、水火、雷霆、霹雳、歌舞、战斗，天地事物之变，可喜可愕，一寓于书。故旭之书变动犹鬼神，不可端倪，以此终其身而名后世。"[2] 颜真卿曾两度辞官向他请教笔法。

图6-54 〔唐〕张旭：《古诗四帖》，狂草，墨迹本，高29.5厘米，宽195.2厘米，五色笺，共40行，凡188字，辽宁省博物馆藏

[1]〔宋〕苏轼：《评书》，见崔尔平《历代书法论文选续编》，54页，上海，上海书画出版社，1993。

[2] 熊秉明：《中国书法理论体系》，95页，北京，人民美术出版社，2012。

二、《古诗四帖》创作背景

　　历经魏晋、南北朝大分裂之后，封建社会的巅峰时代大唐帝国建立。唐代国力十分强盛。此时，贯通南北的大运河和以京师长安为中心形成的四通八达的交通网络，使全国各地经济联系十分紧密。对外贸易也很发达，陆路有横贯中亚、西亚和欧洲的交通线——"丝绸之路"，海上有通往东南亚、印度洋及红海沿岸的"海上丝绸之路"。唐朝不但经济得到了长足的大发展，而且中央集权的国家政治体制也趋于完善，朝廷广纳不同政见，形成了清明、民主的良好政治氛围。唐代以开明与宽容的气度对待文化事业，为各类人才脱颖而出创造了条件。科举取士制度和对天下才子的礼遇，大大激发了士人的自信心与自豪感。盛唐诗歌表现出了博大、雄浑、深远、超逸的时代精神，展示出了充沛的活力和率意直白、涵盖天地的雄浑大气。李白的"俱怀逸兴壮思飞，欲上青天揽明月"；"君不见黄河之水天上来"，杜甫的"会当凌绝顶，一览众山小"，王之涣的"欲穷千里目，更上一层楼"，等等，都反映出一种以恢宏、豪迈为特征的"盛唐气象"。这种盛唐气象也反映在书法、绘画、雕塑、音乐、舞蹈等多种艺术门类之中。特别是书法，继魏晋之后，出现了又一个历史高峰。从帝王到老百姓，无不喜爱书法、学习书法。举国上下的重视从根本上为书法的发展创造了良好的土壤，欧阳询、虞世南、褚遂良、孙过庭、张旭、颜真卿、怀素、李邕、李阳冰、柳公权等大家辈出，名家云集，大都具有豪迈气概和积极心态。

　　张旭狂草《古诗四帖》的创作也是中国草书本体发展的结果。东汉赵壹提到草书是从秦代产生的。汉代末年，在西州地区，形成了一股"草书热"，出现了如杜度、崔瑗、张芝、蔡邕等众多草书大家。到了东晋时期，以王羲之、王献之为代表，草书已经发展到相当成熟的阶段。我们能够从《淳化阁帖》《大观帖》以及《万岁通天帖》中见到的草书家，如卫瓘、张华、谢安、谢万、郗愔、王导、王敦、王洽、王洵、王珉等就有数十人。经过秦汉、魏晋、南北朝以及隋代近千年的时间，草书由章草到今草，由生涩草创到提高成熟，经历了广泛而深入的发展，完成了唐代"狂草"的孕育期。到了唐代，朝野上下普遍重视书法，书法艺术因此出现了空前繁荣的景象，初唐书家如欧阳询、虞世南、褚遂良、薛稷等都是草书高手，孙过庭、贺知章等人的草书在用笔上也与张旭多有相通之处。因此，可以说，在草书本体发展背景下，张旭狂草《古诗四帖》便应运而生。

三、《古诗四帖》原文与译文

原文：

东明九芝盖，北烛五云车。飘飘入倒景，出没上烟霞。春泉下玉霤，青鸟向金华。汉帝看桃核，齐侯问棘（原诗为枣）花。应逐上元酒，同来访蔡家。

北阙临丹水，南宫生绛云。龙泥印玉简（原诗为策），大火练真文。上元风雨散，中天哥（原诗为歌）吹分。虚（原诗为灵）驾千寻上，空香万里闻。

谢灵运

王子晋赞

淑质非不丽，难之以万年。储宫非不贵，岂若上登天。王子复清旷，区中实哗嚣。喧既见浮丘公，与尔共纷繙（翻）。

岩下一老公四五少年赞

衡山采药人，路迷粮亦绝。过息岩下坐，正见相对说。一老四五少，仙隐不别可？其书非世教，其人必贤哲。

译文：

太阳与月亮升起的东方，撑开如灵芝模样的伞盖，像烛光熹微的北方极地，行驶五彩缤纷的车辆。时高时低，忽快忽慢地飞翔，进入倒影中，出没在烟雾彩霞之上。春天的泉水沿着琉璃瓦屋檐顺流而下，翠绿的鸟飞向金华这个好地方。汉武帝注视着桃核，齐侯讯问棘花。应是赶上正月十五日上元节的时候，一齐来造访蔡家。

宫殿北面的门楼临近丹水，南面的宫殿为此升起红色的云彩。用龙印泥铃玉制的简札，大火锻炼真理文章。上天的风停雨散，中天声音也已分离。凭虚驾空在千寻之上，或闻到万里天空的芬芳。

谢灵运《王子晋赞》

善良贤惠、公道正直的气质并非不美丽，难的是要经受一万年的考验。身为太子储君并非不高贵，岂能超越飞升天界。王子恢复了清新宽阔的境界，区区人间实在太喧闹。既然看到了浮丘公，他就可以与你一起翱翔。

谢灵运《岩下一老公四五少年赞》

有一个去南岳衡山采药的人，迷路了而且干粮也吃完了。在经过岩石下坐地休息时，正看见有人在相对说话。他们是一个老人与四五个少年，与仙人、隐士不可区别。他们飞升后遗留的纸上有古字和鸟篆，不是一般的世俗说教，这些人一定是圣贤哲人。

四、《古诗四帖》艺术特色

《古诗四帖》被明代董其昌鉴定为张旭所书。纸本，草书，写在五色笺上，共40行。前两首诗是庾信的"步虚词"，后两首为谢灵运的"王子晋赞"和"岩下一老公四五少年赞"。盛唐时期，以张旭为代表的一派草书风靡一时，它打破了魏晋时期拘谨的草书风格。把草书在原有的基础结构上，将上下两字的笔画紧密相连，所谓"连绵环绕"，有时两个字看起来像一个字，有时一个字看起来却像两个字。在章法安排上，也是疏密悬殊。在书写上，也一反魏晋"匆匆不暇草书"的四平八稳的传统书写速度，而采取了奔放、写意的抒情形式。从张旭《古诗四帖》这样具有强烈个人风格的书作中，我们可以领略到书家非凡的个性、博大的胸怀，以及豪迈的气概。张旭好酒，也许是这种酒酣之际创作的缘故，作品自然有一种新意和妙趣，倾注了作者十分强烈的个人情感。《古诗四帖》的艺术特色十分明显。

在用笔上，以侧笔中锋为主，涩中求畅，写得奔放流畅，却不失迟涩厚重。正如颜真卿在《述张长史笔法十二意》中讲的，张旭通过以"利锋画沙"悟得"用笔如锥画沙，使其藏锋，画乃沉着。当其用笔，常欲使其透过纸背，此功成之极矣"[1]。涩中求畅，使其线条不飘、不躁、不野。线条跟着情感走，书写过程充满了情绪化，可谓情不断、线绵长、字连贯，这种抒情化的奔放连绵用笔是张旭狂草不同于前人的最明显的特征。

在结字上，字体宽博，大气雄浑。其草法的精熟堪称古今一流，该作品为清一色的纯正草书，没有一个行书，一种与此前所有今草作品都截然不同的狂草气息，给人以耳目一新的震撼，写意程度也达到了前无古人的高度。尽管他在书写之中任情挥洒，但我们仔细分析《古诗四帖》中的每一个字，无不合于古人结字之法。因势成形也是它的一个重要特色。狂草书写上的随机性和章法上的丰富性，增加了书写环境的复杂性，为结字提出了难题。《古诗四帖》在构字上既有创造矛盾、任情恣肆的自由，又有解决矛盾、填补均衡的无奈。这些字长有长得合理，短有短得合法，正有正得出新，歪有歪得规范，在字法构成上是合乎规范的。在整体上看既变化丰富又和谐完整。

章法上，连绵萦绕，自然疏密，没有刻意雕琢，浑然天成。随着作品内容和作者

1 〔唐〕颜真卿：《述张长史笔法十二意》，见上海书画出版社、华东师范大学古籍整理研究室选编：《历代书法论文选》，280页，上海，上海书画出版社，1979。

创作情绪的延伸变化，表现出成片的、丰富的风格韵律变化。这些由于线条质感、书写速度等因素形成的变化，是自然递变、浑然天成的。实现了章法上的整体性。作者通过拉近行距，上下错落，实现"隔行通气"，有些段落几乎到了横无行、竖无列的程度。行与行之间相互关联，成为相互作用的整体。在这样一幅不算太长的手卷中，出现了多处上下不齐的现象，字形灵活多变、字体时大时小、字势欹正相间，形成了动荡多变的章法局势。

在风格上，《古诗四帖》最大特点是"正大气象"或者说"庙堂气象"，法度严谨、气势雄壮、不偏不怪、雅俗共赏。做到了狂而不野、狂而不怪，坚持正中求变，从而创造出了自身艺术上以正大气象为特征的崇高品质。张旭的狂草与魏晋正统的草书一脉相承，与王羲之今草的最大区别在于创作风格。王羲之是典雅的，而张旭是浪漫的。典雅多理性，浪漫多感性。

五、《古诗四帖》的书史影响

张旭的狂草艺术在盛唐时期达到了一个高峰，《古诗四帖》代表了唐代草书的最高成就，对后世书法的发展有直接或间接的重大影响，对于唐代书法艺术的繁荣有举足轻重的作用。张旭的草书艺术被同时代许多书家推崇和追随，也对宋代尚意书风及后世的草书创作产生极为深远的影响。比张旭稍后的怀素、高闲等唐代僧人继承了张旭的草法，继承壮大了狂草的力量。而被称为"变法出新意"的颜真卿，则是张旭弟子中取得最大成就的一人。此外，邬彤、崔邈等也是学张旭而有所成就的，至于张旭二传、三传的弟子中有所成就的更是数不胜数。

张旭的《古诗四帖》堪称中国狂草艺术的巅峰，熊秉明《中国书法理论体系》说："张旭是中国书法史上一个极重要的人物。他创造的狂草是书法向自由表现方向发展的一个极限，若更自由，文字将不可辨读，书法也就成了抽象点泼的绘画了。"[1]

1 熊秉明：《中国书法理论体系》，100页，北京，人民美术出版社，2012。

第四节　孙过庭《书谱》的笔法原理

一、点

点画往往具有引领字势的作用。点画很小，但是形态多变，有"万点异类"之说，即每一个点的长短、粗细、方圆、尖秃都有可能不同。这些各具形态的点画是由于在毛笔的书写过程中，运笔轻重和出锋方向的不同而产生。点大多是以露锋写成的，不宜圈描。"点如高峰坠石"，即要求点画厚重，形态饱满。《书谱》点画的常见写法是顺锋入纸，然后下按，再回提，多向左方收出，也可以顺锋起笔，向右稍顿，再转笔收锋，形态细腻婀娜。

上点：尖锋入纸，向右下运笔铺毫，重按，再将笔向左上回锋，至腹部收笔，如"不""之""足"三个字的第一点（图6-55）。

下点：尖锋入纸，向右下铺毫重按，再将笔向左上回锋，至腹部收笔，如"今""朔""融"三个字的最后一点（图6-56）。

上下点：上下两点多书写，既要互相呼应衔接，又要大小方向有别。上点尖锋入纸，轻按往下出锋；下点承之，重按再出锋或藏锋，方向应有变化。反之亦可。如"於""蒙""沦"三个字的右部两点（图6-57）。

左右点：左右两点，应作遥相呼应之势。两点一般写成左低右高，使字的重心平衡，如"不""小""兴"三个字的左右两点（图6-58）。

平点：尖锋入纸，沿水平方向往右铺毫运笔，戛然而止，形似短横，如"神""忘""意"三个字的第一点画（图6-59）。

竖点：尖锋入纸，笔垂直向下铺毫，再略向左侧出锋，形似短竖，如"旧""六""哀"三个字的第一点画（图6-60）。

撇点：尖锋入纸，笔垂直向下铺毫，再略向左侧挑出，形似短撇，如"善""道""美"三个字的第二点画（图6-61）。

长点：尖锋入纸，再向右下方拉长，将捺画改为长点，再下顿，略作出锋，如"夏""文""使"三个字的最后一笔（图6-62）。

曲头点：尖锋入纸，向右弯曲铺毫，重按后回笔出锋，如"竟""适"两个字的第二点（图6-63）。

横三点：尖锋入纸，顿笔，出锋或收锋；然后写次点，出锋下顿后顺势带出第三

点，第一点应与上挑笔画相呼应，如"质""险"两个字的中间三点（图6-64）。

横四点：尖锋入纸，或顺上面一个笔画，四点写成一横画。如"照""点"两个字的下部四点（图6-65）。

两点水：尖锋入纸，上点写好后，顺势写下点，最后转锋提笔向右上挑出。如"凛"字的左部两点，"资"字的上部两点（图6-66）。

三点水：尖锋入纸，上点出锋后顺势带出下两点，最后一点转锋提笔向右上挑出。如"测""法""池"三个字的左部三点（图6-67）。

图6-55 《书谱》上点示范

图6-56 《书谱》下点示范

图6-57 《书谱》上下点示范

图 6-58 《书谱》左右点示范

图 6-59 《书谱》平点示范

图 6-60 《书谱》竖点示范

图 6-61 《书谱》撇点示范

图 6-62 《书谱》长点示范

图 6-63 《书谱》曲头点示范　　　图 6-64 《书谱》横三点示范

图 6-65 《书谱》横四点示范　　　图 6-66 《书谱》两点水示范

图 6-67 《书谱》三点水示范

二、横

行书横画书写一般略向右上方倾斜，不可水平排列。横画有中锋、侧锋、藏锋等，《书谱》横画多作顺锋起笔，入纸时用锋方向、角度往往相同，运笔过程中应注意提按变化；《书谱》横画也有逆锋起笔的，往往欲右先左，收笔时多有回锋动作。

露锋横：又称轻重横。尖锋入纸，右行运笔，呈一定弧度，出锋收笔，如"一""千""二"三个字的长横笔画（图6-68）。

藏锋横：承上笔势入纸，藏锋，向右运笔，最后锋尖略上提后下按，回锋收笔，如"方""无""奇"三个字的长横笔画（图6-69）。

逆锋横：逆锋入纸，呈反方向起笔，由下向上，用腕力写成，笔势欲右先左，使得横画具有弹性，最后收笔回锋或与下笔相连。如"是""古""者"三个字的长横画（图6-70）。

上挑横：尖锋入纸，向上倾斜，收笔处向上挑出，如"序"字第一笔横画，"者"字的第二笔横画、"庸"字的第一笔横画（图6-71）。

下挑横：尖锋入纸，行笔至收笔处，将笔锋向下挑出，以便连写下一笔，如"果""云"字的长横画，"末"字的第一笔画，"其"字的第一笔画（图6-72）。

并列横：数横并列时，要注意横画的长短、轻重、俯仰之变化。如"会""三""王"三个字的并列横（图6-73）。

图6-68 《书谱》露锋横示范

图6-69 《书谱》藏锋横示范

图 6-70 《书谱》逆锋横示范

图 6-71 《书谱》上挑横示范

图 6-72 《书谱》下挑横示范

图 6-73 《书谱》并列横示范

三、竖

竖画书写要求挺拔而不失柔韧。《书谱》竖画的一般写法是：起笔顿，逐渐收起，上重下轻，呈悬针状；或者顺锋起笔，中断微提，收笔处多作一回锋动作，形态轻盈含蓄，具有妍美特点。

悬针竖：欲下先上，逆锋入纸，调整至中锋后，顺势直下，出锋处提笔空收，使竖画如悬针状，锋尖要求尖锐、饱满，不能轻浮无力，如"希"字的竖画。也有出锋有偏向的，显得随意流便，这也是孙过庭行书的特点之一，如"神""针""军"三个字的长竖笔画（图6-74）。

垂露竖：欲下先上，逆笔入纸，着力下行，向上回锋收笔，要求头部圆润，如露珠下垂，如"传""於"两个字左部的长竖笔画，"用"字中部的长竖笔画（图6-75）。

曲头竖：竖画在笔尖入纸后，向左稍弯，再向右迂回行笔，使得竖头有曲折，如"情"字左部的竖笔画，"速"字右部的竖笔画，"杜"字的右部竖笔画（图6-76）。

带钩竖：《书谱》里的很多字，钩法飘逸，尤其是带钩竖。这类竖画，行既不作悬针，亦不作垂露，而以钩法结束完成，大大强化了用笔之动态感，如"未"字的中部竖笔画，"性"字的左侧竖笔画，"哉"字的中部竖笔画（图6-77）。

反笔竖：竖画由右向左的反方向起笔，与其他竖画用笔明显不同，如"标"字左部的长竖笔画，"来""牛"两个字的长竖笔画（图6-78）。

短竖：在《书谱》中，当右部点画较少时，左部的"人字旁"竖画往往写得短促而有力，使得字形整体上显得十分稳固，如"仍""作""任""伪"这四个字左部的竖笔画（图6-79）。

弧竖：尖锋起笔，笔势略向右凸出，形成弧曲，神韵潇洒，柔中带刚，如"兼"两个字的竖笔画，"水""工"字的中部竖笔画（图6-80）。

并列竖：数竖并列时，《书谱》在起笔方向、长短、粗细等方面有明显变化，以达到参差变化之美感，如"形""无""壮""修"四个字的竖笔画（图6-81）。

柳叶竖：尖锋入纸，笔势向右凸，形成弧曲，形态飘逸如柳叶，如"闻""折""耳"三个字的长竖画（图6-82）。

图6-74 《书谱》悬针竖示范

图6-75 《书谱》垂露竖示范

图6-76 《书谱》曲头竖示范

图6-77 《书谱》带钩竖示范

图6-78 《书谱》反笔竖示范

图 6-79 《书谱》短竖示范

图 6-80 《书谱》弧竖示范

图 6-81 《书谱》并列竖示范

图 6-82 《书谱》柳叶竖示范

四、撇

撇画往往带有曲折变化。《书谱》中撇画一般由按至提，用笔由重至轻，收笔一般顺势出锋；也有的撇画中部略细，弧度明显，圆劲柔韧，收笔时略微回锋翻转，形态飘逸，很能体现王派书法用笔的婀娜多姿。

长曲撇：用笔长而微弯，笔势先直后向左撇出，十分流畅，如"功""始""右"三个字的长撇（图6-83）。

短撇：用笔短而有力，正如鸟啄木，如"化""托"字右部的撇画，"千"字的第一笔撇画（图6-84）。

平撇：笔锋逆入后向左略呈水平撇出，线条饱满而出锋锐利，如"质"字的第一撇画（图6-85）。

兰叶撇：入锋略重后即向左下行笔，其间由重转轻，或由轻转重，然后迅速撇出，形如兰叶，柔中寓刚，如"方""必""少"三个字的长撇画（图6-86）。

回锋撇：撇至出锋处，以顿笔作结，使头呈圆形，使字显得含蓄而厚重，如"庶""者""元"三个字的长撇画（图6-87）。

曲头撇：将撇头写成弯曲形，出锋处翻转钩出，如"为""布""如"三个字的第一撇画（图6-88）。

带钩撇：撇画呈弧曲而下，在出锋处，突然折锋，用力钩出，笔锋锐利，如"及"字的左部长撇画，"石"字的第一撇画，"观"字右部的长撇画（图6-89）。

反撇：撇画一反向下弧曲，而是反手作平撇。行笔至出锋处，又戛然而止，回笔收锋，显得十分遒劲、含蓄，如"序"的第一撇画，"省""庸"两个字的长撇画（图6-90）。

并列撇：多撇并列，《书谱》以不同的方向和轻重加以变化，显得自然，不刻板，如"易"字的三撇并列，"形"字的右侧三撇，"阳"字右部的并列两撇（图6-91）。

图6-83 《书谱》长曲撇示范

图 6-84 《书谱》短撇示范

图 6-85 《书谱》平撇示范　　　　图 6-86 《书谱》兰叶撇示范

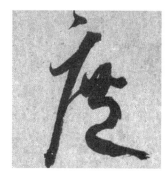

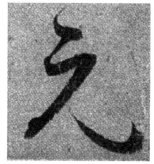

图 6-87 《书谱》回锋撇示范

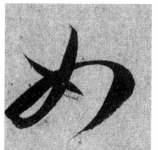

图 6-88 《书谱》曲头撇示范

图 6-89 《书谱》带钩撇示范

图 6-90 《书谱》反撇示范

图 6-91 《书谱》并列撇示范

五、捺

捺画有一波三折之态，不容易写好。《书谱》的捺法也有多种写法，轻重提按，变化多端，捺画有多种曲线形态，显得姿态优美。

平捺：逆锋入纸，然后向右行笔，运笔有一波三折的过程，顿后将锋平出，如"过""道""遁"三个字的长捺画（图6-92）。

斜捺：尖锋入纸，再右下行笔，挥毫渐重，下按，顿后出锋，有斜势，有力感，

如"父""人""处""兽"四个字的长捺画（图 6-93）。

带钩捺：带钩捺一般是长捺变化而来，捺画出锋时，笔锋略向左下带出，形成一个小钩，如"贤""大""美"三个字的最后一笔捺画。这种捺法，很能体现孙字潇洒飘逸的书风（图 6-94）。

短捺：尖锋入纸，向右下运笔，稍作提按即出锋收笔。《书谱》短捺行笔短促而有力，如"异""贯"两个字的最后一笔捺画（图 6-95）。

平锋捺：捺画平缓收锋，出锋收笔，呈圆弧状，如"逸""远""逾"三个字的长捺画（图 6-96）。

反捺：逆锋入纸，以反势作捺，笔向右下行笔，向上凸起铺毫，然后出锋处笔又多内凹而出，其形与一般捺相反。显示出孙过庭书写的高度熟练和行笔技能，如"致""鼓""篆"三个字的最后一捺（图 6-97）。

兰叶捺：笔势平稳，中间重，两头轻，形似兰叶，写法也似兰叶，如"人""反"两个字的捺画（如图 6-98）。

翘尾捺：此捺行笔势由左至右往下后往上翘笔出锋，头轻尾重似翘翘板倾斜，增加了字体的平衡和动势，如"是""蜒""迷"三个字的长捺画（图 6-99）。

图 6-92 《书谱》平捺示范

图 6-93 《书谱》斜捺示范

图 6-94 《书谱》带钩捺示范

图 6-95 《书谱》短捺示范

图 6-96 《书谱》平锋捺示范

图 6-97 《书谱》反捺示范

图 6-98 《书谱》兰叶捺示范

图 6-99 《书谱》翘尾捺示范

六、钩

《书谱》钩画随势而变，不拘一格。一般写法是在转折处按下，调锋，然后向上迅速挑出；也有转折处轻按而不调锋的，笔势稍转向左，再回锋慢慢挑出，成半圆弧度。

横钩：长横运笔至转折处，然后提笔、作按，再调正笔锋，向左钩出，如"学""云"两个字的横钩画（图 6-100）。

竖钩：先作竖画，至出钩处，笔锋略作上提，然后用力向左钩出。如"推"字的左部钩画，"时"字的右部钩画（图 6-101）。

戈钩：一般逆锋入笔，引笔作斜势下行，中间略弯，顿笔蓄势，再用力钩出，如"泯""识""代"三个字的戈钩（图 6-102）。

卧钩：尖锋入纸，自左上向右下行笔，按笔渐重，笔画渐粗，行至右端，顿笔转锋蓄势，然后用力出钩，如"规"字的下部钩画（图 6-103）。

逆钩：尖锋入纸，先写竖画，至出钩时将笔向下回挑，如"能""化""驰"三个字的右部钩画（图 6-104）。

竖弯钩：竖弯至出锋处，转锋蓄势，然后迅速向不同方向钩出，如"尤""札"两个字的竖弯钩（图 6-105）。

背抛钩：即横折斜钩，用腕力打弯，呈侧势，顿笔蓄势用力钩出。《书谱》这类钩笔饱满有力，显示出"矫若惊龙"的一面，如"飞""风"字的右边钩画（图6-106）。

圆曲钩：尖锋起笔，欲左先右，顺势弧度竖下，由轻至重，再由重到轻，顺势出钩，呈圆曲形状，如"易""而"字最后一画，"篇"字的右部钩画（图6-107）。

月牙钩：尖锋入纸，向右铺毫，至出钩时将笔向上轻挑，形似月牙，如"窥""竟""见"三个字的最后一笔钩画（图6-108）。

横折竖钩：一般多为"月"字右半边，先写横画，转折后再写竖画，其势微弯，顿后上钩，如"月""门""闲"三个字的横折竖钩画（图6-109）。

下垂钩：出锋下垂，笔势与圆曲钩略同，如"奇""可""穷"三个字的最后一笔钩画（图6-110）。

并列钩：许多字中有多个钩画，与并列横并列竖一样，钩画之间切忌雷同，起笔收笔不可在同一水平线上，如"翰""谢""习"三个字的右部钩画（图6-111）。

图6-100 《书谱》横钩示范

图6-101 《书谱》竖钩示范

图6-102 《书谱》戈钩示范

图6-103 《书谱》卧钩示范

图6-104 《书谱》逆钩示范

图 6-105 《书谱》竖弯钩示范　　图 6-106 《书谱》背抛钩示范

图 6-107 《书谱》圆曲钩示范

图 6-108 《书谱》月牙钩示范

图 6-109 《书谱》横折竖钩示范

图6-110 《书谱》下垂钩示范

图6-111 《书谱》并列钩示范

七、折

《书谱》的折画，遒劲饱满。一般写法是在横画结束时提笔，略上翘，按笔调锋，然后转折行笔，形成棱角；也可以在转折处不留提按顿挫痕迹，而以圆转代之，使得线型柔美。

横折：横画行笔至转弯处，作提笔，下按，圆折直下，如"真""四""思"三个字的横折画（图6-112）。

竖折：先作竖画，至转折处作顿挫提按，再折锋向右行笔，然后收笔回锋，如"崖""山""出"三个字的竖折画（图6-113）。

撇折：尖锋入纸，由轻到重，至转折处顿笔下按，再向右上方挑出，如"复"字的第一笔画，"鄙"字的左部第二笔画，"东"字的第二笔画（图6-114）。

回钩折：尖锋入画，先作竖画，至转折处作顿挫提按，折锋向右，如写横画，收笔向下挑回锋。如"故""敬"两个字的竖折画，"知"字右部的竖折画（图6-115）。

图 6-112 《书谱》横折示范

图 6-113 《书谱》竖折示范

图 6-114 《书谱》撇折示范

图 6-115 《书谱》回钩折示范

八、挑

《书谱》挑画书写轻盈、流美，可以展现孙过庭行书流变飘逸风格之美。其挑画一般写法是尖锋入纸，运笔由轻到重，再由重到轻，略带弧度，转向右上，提按幅度较小；也可以由重到轻，直接挑出。

长挑：尖锋入纸，轻重转换，笔画较长，如"体"字的长挑，"纷"字左部的上挑长而弯曲，"相"字左部一挑（图6-116）。

短挑：《书谱》的短挑，短而不松。挑法短，书写较快，充满力感，如"以"字的第二笔画，"者"字的左部挑笔画，"不"字的左部挑笔画（图6-117）。

竖挑：尖锋入纸，先作竖画然后向右上挑出，挑画的长短随着右部笔画而变化，如"泳""虽""当"三个字的竖挑画（图6-118）。

撇折挑：先撇后挑，运笔迅速有力，如"标""稽""精"字的左部上挑笔画（图6-119）。

图6-116 《书谱》长挑示范

图6-117 《书谱》短挑示范

图6-118 《书谱》竖挑示范

图 6-119 《书谱》撇折挑示范

第五节 孙过庭《书谱》的结体原理

一、孙过庭《书谱》偏旁部首法则图解

言字旁：言字旁一般处在字的左部或者下部。处在左部时，言部的右侧可以放开，言部的左侧应当收敛，以礼让右边笔画，尤其是言部的口字，在《书谱》中多呈三角形，以呼应右部。言字的第一点，一般与下面横画断开，第一横偏长，以达到虚实、疏密之变化；口部竖画略向前斜，造成与右边的相向关系，如"记""讹""诗"三个字（图 6-120）。言字旁在字的下部时，口字的写法则需要方正、平稳。

图 6-120 《书谱》言字旁示范

单人旁：单人旁由撇、竖两笔组成。《书谱》通过撇长竖短或竖长撇短等变化来破除笔画长短的雷同。当右边笔画较少时，单人旁的竖画往往较短，如"仙""伏""俗"三个字（图 6-121）。

图 6-121 《书谱》单人旁示范

双人旁：写法与单人旁类似，在单人旁基础上多加一撇画，如"微"字；《书谱》双人旁多写作草书，有的以点代撇，如"微"字；有的直接省略两撇，如"徒""往"两个字；其形态与右部可以相向，也可以相背，如"往"字左右就属于相向关系。（图6-122）。

图6-122 《书谱》双人旁示范

人字头：人字头处在字上部，《书谱》中的人字头写法撇捺平衡，长短收放自如。撇、捺笔试往往向右上方倾斜，符合在视觉上偏左低右高的审美心理习惯，如"命""企""令""合"四个字（图6-123）。

图6-123 《书谱》人字头示范

立刀旁：立刀旁由短竖点、长竖钩构成，如"利""测""前"。一般左短右长，短竖点呼应右部竖钩，钩也可以写作直竖，任其自然，如"刻"字（图6-124）。

图6-124 《书谱》立刀旁示范

左耳旁：《书谱》的左耳旁，竖画多变，其长短、向背多有不同。收笔处笔势经常向右，以呼应右部，如"阴""阳""除""坠"四个字（图6-125）。

图 6-125 《书谱》左耳旁示范

竖心旁：竖心旁先写左点，再顺势写右点，两点可连可断，呈左低右高之态，最后写竖；也可先写竖，再写左右两点，如"情""悟""性""恒"四个字（图 6-126）。

图 6-126 《书谱》竖心旁示范

心字底：心字底三点可写成波浪线，可牵丝连带，甚至可以写成一横，字势偏向右上方或呈水平线。点与点之间的连断比较自由；往往一笔带过，如"态""志""怠""愈"四个字（如图 6-127）。

图 6-127 《书谱》心字底示范

两点水：《书谱》两点水旁的写法犹如行楷书，上俯下仰，取纵势，下一点如短挑。下一点提按起伏，与右部呼应，如"准""凌""凛""况"四个字（图 6-128）。

图 6-128 《书谱》两点水示范

三点水：三点水由上、中、下三点组成。《书谱》三点可连可断，取纵势，略呈弧形，或呈直线，大小方向有别，以达到变化的目的，如"浮""池""涵""淳"四个字（图6-129）。

图6-129 《书谱》三点水示范

四点底：草书四点底的四点可连可断，任其自然。《书谱》中的四点底多连成直线，在轻重缓急方面，多作变化。如"点""照""烈""然"字（图6-130）。

图6-130 《书谱》四点底示范

木字旁：《书谱》中的木字旁一般先横后竖，再将撇捺连成一笔，类似撇折挑。回锋向右上挑出时，可与右部相连或者相呼应，如"杨""标""相""林"四个字（图6-131）。

图6-131 《书谱》木字旁示范

土字旁：《书谱》的土字旁，有的先横后竖，有的先竖后横。顺势写出下一挑；提按出锋，多有不同，如"均""地""域""埴"四个字（图6-132）。

图6-132 《书谱》土字旁示范

提手旁：尖锋起笔，先写横，转锋向上按笔，然后运笔下行写竖钩，再转锋顺势写一挑，呼应右部。横画不宜过长，避免与挑平行，如"总""抑""挥""抗"四个字（图6-133）。

图6-133 《书谱》提手旁示范

反犬旁：《书谱》中的反犬旁，其竖弯钩非常有特色。尖锋入纸，欲下先上，形成折角；下撇带挑笔之意，恰好造成与上撇的长短粗细对比，两撇在笔势方向上也有所区别，如"获""独""犹""犯"四个字的反犬旁（图6-134）。

图6-134 《书谱》反犬旁示范

口字旁：《书谱》的口字旁，有多种写法。当其处于次要部位时，可写作三角形，把最后封口一横写成向右上方的挑笔，如"味"字；甚至写成两点，如"嗟"字。口字的上一横甚至整个口字的字势一般均应取左低右高之势，四周不能全部封口，以免感到气闷和死板，如"喈""叶"两个字（图6-135）。

图6-135 《书谱》口字旁示范

山字旁：可以先写左边的竖折，如崇字。山字右边两竖可以写成一粗一细，

一直一曲。《书谱》山字的三竖有长短、疏密的变化。山字形态多左低右高，如"崖""岸""崇""峰"四个字（图6-136）。

图6-136 《书谱》山字旁示范

走字底：走字底中捺画需要一波三折。在《书谱》中，类似"逸"字的走字底，转折曲线部分写成一弧线，走字底的上点也被省略了，带有草书典型写法，又如"迷""途""通"三个字（图6-137）。

图6-137 《书谱》走字底示范

草字头：《书谱》草字头的两横两竖在长短粗细方面各有不同，两竖可以用点与撇代替，如"茫""英""藏""草"四个字（图6-138）。

图6-138 《书谱》草字头示范

宝盖头：《书谱》宝盖头上点可粗可细，向左呼应，横钩的笔画也可以有粗细变化，向右上斜。宝盖头左右需开阔，基本覆盖全字，如"究""空""穷""窥"四个字（图6-139）。

图 6-139 《书谱》宝盖头示范

日字旁：日字旁涉及三横两竖的艺术处理。《书谱》采用了长短、向背、疏密等手段加以变化。如"晦"字两竖相向，日部中间上疏下密；"明"字两竖，左长右短；"曜"字两竖左短右长；"时"字日部下面两横以弧线代之（图6-140）。

图 6-140 《书谱》日字旁示范

月字旁：《书谱》的月字旁，其撇与横折钩在长短、向背等处理上也变化自然。中间的两横可改写二连点，如"背""胜""脱"三个字（图6-141）。

图 6-141 《书谱》月字旁示范

禾字旁：《书谱》的和字旁，有的将第一撇画写得很短，如"积"字；有的把横画拉长，造成长短变化，如"私"字；撇与竖可以分开写，如"秘"字；也可以连成一笔，如"移"字。连笔即在写完一竖后顺笔回锋作撇，然后向右上挑出（图6-142）。

图 6-142 《书谱》禾字旁示范

绞丝旁：《书谱》中的绞丝旁多以"子"字形出现，再通过粗细、重轻、疏密变化，避免了原本多条向下撇，多条向上挑的笔画和方向雷同，如"绛""绝""缘""终"四个字（图6-143）。

图6-143 《书谱》绞丝旁示范

示字旁：示字旁在行书中一般先写一点，这一个点在《书谱》中形态多样，再写横折竖，竖与上面的点基本对齐；然后在近折的地方写一撇折挑，如"神""礼""祀"三个字。也有点后，先写横撇，再写竖画、点画的，如"被"字（图6-144）。

图6-144 《书谱》示字旁示范

竹字头：竹字头的左右两部分完全相同，《书谱》中竹字头不少写成两点一横，如"篇"字，采取了左收右放的笔法，在长短、方向上也有所区别，又如"笔""箴""答"三个字（图6-145）。

图6-145 《书谱》竹字头示范

反文旁：反文旁往往处在字的右边，在主次关系中多属于次要位置。《书谱》中的反文旁，经常将反文旁的短撇和横画连写，也有撇捺连写，如"敬""故"两个字。有时运用反捺写法，以适应纵向取势，如"敷""攸"两个字（图6-146）。

图 6-146 《书谱》反文旁示范

页字旁：《书谱》中页字旁的大小，根据左边部分灵活处理：左部笔画大或多，页字旁便写得窄一点、小一点，如"顿""颓""领"三个字；左部笔画狭长，页字旁便写得大一些，如"题"字（图 6-147）。

图 6-147 《书谱》页字旁示范

歹字旁：歹字旁在《书谱》中，笔顺有所改变，一般是将左撇与点连写，作撇折挑；横折撇被简化为撇画，此撇带钩，显得遒劲有力，如"殊""殆""列"三个字（图 6-148）。

图 6-148 《书谱》歹字旁示范

国字框：《书谱》中的国字框，一般取斜势，呈现左低右高的形态。两个竖画的长短粗细上有明显变化。如"固""因""国""四"四个字的左右两个竖画，左短右长。国字框一般都左上角留白，用以透气（图 6-149）。

图 6-149 《书谱》国字框示范

二、孙过庭《书谱》结构法则图解

疏密：疏密对比结构法在《书谱》中也很常见。通过疏密关系，以打破笔画排叠均匀，写来生动而不见造作。如"庶"字，上密下疏；"献"字，左密右疏；"潜"字，左疏右密；"籍"字，上疏下密。疏密关系使得这些字有无相形，虚实相生，平淡中显奇崛（图6-150）。

图 6-150 《书谱》疏密示范

收放：《书谱》的收放关系同样处理得很好。如"文""林"字长撇放，长捺收；"感""会"字上部放，下部收；"林"字左部收，右部放（图6-151）。正因为有了收放对比，这些字才一张一弛，擒纵自如。当然，收放也不能过分，以免放得太长了，成了"长蛇挂树"；收得太短了，成了"石压蛤蟆"。

图 6-151 《书谱》收放示范

向背：《书谱》也有许多向背关系的运用。如"耻""纸"两个字的左右部分，属

于相背关系,正如两个人背靠着背;"劲""陶"两个字,相向关系,正如两个人面对面,从而为笔画增添了一种情趣和韵味(图6-152)。

图6-152 《书谱》向背示范

欹正:《书谱》中的字,点画、偏旁部首之间不少地方存在有欹正关系。如"答"字的上部平正下部欹侧;"当"字上部欹侧下部平正;"积"字左部欹侧,右部平正;"标"字,左边平正,右部欹侧,既险峻又稳健。达到正中有偏、偏中有正、动静结合的艺术效果(图6-153)。如果字形过于平正,则看起来容易呆板;字形过于欹侧,又会失去重心,没有稳定感。《书谱》笔画多的字,也很少有局部都很平正的结构,往往通过局部的欹侧来求得整体的平正。追求平正不呆板,落落大方;侧不倾斜,顾盼生情(图6-153)。

图6-153 《书谱》欹正示范

参差:参差关系在《书谱》中也很常见。如排列为左右不平的"准"字;左高右低的"故"字;再如"春"字的三横,起收笔不同,长短有别;"而"字下部的两竖也不平齐。这些使得字形增加了美感(图6-154)。

图6-154 《书谱》参差示范

开合：开合变化在书谱中也常见，使得形态俊美、生动、遒劲。如"企""素"等字，呈上合下开之态，犹如一座塔，端庄挺拔、气势宏伟；"劣""芝"字则上开下合，形如兰花初绽，玲珑美妙（图6-155）。

图6-155 《书谱》开合示范

方圆：方圆结合，方见变化。《书谱》中的方圆结构普遍存在，方中有圆，圆中寓方，富有情趣。如"略"字左部方，右部圆，各具风姿；"习"字横竖方，其他笔画圆，也富有变化；"固"字外圆内方，耐人寻味；"阳"字右部上方下圆，刚柔并济（图6-156）。

图6-156 《书谱》方圆示范

大小：《书谱》中，字形结构有大小，方见自然。作者经常有意将笔画多的部分写得大一点，如"谱"字左小右大，"观"字左大右小。笔画繁多的字，本身大一些，写得也大一些，如"谱""观"两个字整体上都比较大；笔画少的字写得小一点，如"七""之"两个字（图6-157）。除此之外，也有采取艺术夸张手法，人为改变字形结构大小的。

图6-157 《书谱》大小示范

纵横：在上下结构或左右结构的字中，《书谱》采取纵势和横势的结构方法，使结构富于变化。如"军"字，本身偏长，作者有意识地强化纵势，使笔画向上下方向伸展。如"形""彬"两个字，本身偏扁，作者又有意识地强化横势，使笔画向左右方向伸展。还有如"智"字，整体上取纵势，而作为局部的上半部又取横势，笔画向左右伸展，使得结构富于变化（图6-158）。

图6-158 《书谱》纵横示范

避就：《书谱》中，如"生"字三横，可以把中间的一横改为一圆线，以避免三横抵触和重复；"林"字左右相就，不至于相离太远；"途"字的余部上面的捺画有意省略，以避免与走字底的捺画抵触；"雕"字左右相就，相辅相成（图6-159）。

图6-159 《书谱》避就示范

连断：《书谱》中，连断结构法则也是常见的，既避免了全部相连的气闷感，又避免了全部都断的骨散状。如"之"字下部几笔相连，上部断开；"贤"字上部第一笔和第二笔断开，其他笔画相连；"事""飞"两个字全部笔画相连（图6-160）。

图6-160 《书谱》连断示范

增减：增减笔画结体法在《书谱》中也偶有运用，如"逸"字右下部分省略了一点，"述"字右上部分亦同（图6-161）。

肥瘦：《书谱》中通过肥瘦结构法来增加字的内涵。作者有意将有些笔画写得肥一点，有些瘦一点，肥瘦结合，不至于单调。如"杨"字，外肥内瘦；"纲"字右部一笔肥其他瘦（图6-162）。

图6-161 《书谱》增减示范　　　　　图6-162 《书谱》肥瘦示范

主次：主次结构关系在《书谱》中很常见。如"殊"字右部中间一竖钩和"名"字一长撇，必须伸展有力，以稳住阵脚；又如"平""坐"两个字中间一长竖，主笔做到了放纵伸展，动中求稳（图6-163）。

图6-163 《书谱》主次示范

刚柔：《书谱》中，刚柔结构法很多。如"故"字竖画为刚，其他笔画为柔；"傍"字右部长撇为刚，其他笔画为柔；"彬"字左刚右柔；"推"字左右竖刚，其他笔画柔。这些字的结构法都可以说达到了"刚中含柔，柔中寓刚"的艺术效果（图6-164）。

图6-164 《书谱》刚柔示范

第七章

书法与传播

书法艺术

第一节　书法与传播的关系

书法艺术是中华民族特有的传统艺术形式，是中华文化宝库中的璀璨明珠，在悠久的历史长河中，书法艺术的传播对中华民族的形象塑造产生了深远的影响。历朝历代的书法作品作为凝聚中华民族文化意象的关键符号，伴随着华夏文明的传播而扩散至全球，并在世界各地生发为一种独特的艺术形式扎根下来。我国书法艺术诞生于上古时期，历史悠久而灿烂，表现形式精简而美妙，蕴含着独特的中国智慧。可以说，在我国传统艺术的众多门类中，书法艺术是最集中、最典型、最具代表性而又最充分地展现中华民族审美意识的艺术形式。旅居英美的学者蒋彝曾指出："一般认为，中国书法的历史和中国本身的历史一样长。"[1]书法的原始形态是刻符，也是人类领地意识的文化延伸，在长期的发展过程中，书法使得汉字书写具有了独特的造型力，汉字在传达文字意义的同时还可以传达出书写者的情绪、情感、用笔和章法等非字面意义元素。书法的独特构图为汉字符号的艺术创作与汉字的多元化传播提供了丰富的可能性，汉字传播已经呈现出一种有别于世界上其他民族文字的传输观，并构成汉字文化的特有内涵。书法作为中华文化的一个重要组成部分，传达了我们的审美原则和艺术标准，也充分呈现了华夏民族的品格特质，并以源远流长、形式丰富的艺术特色屹立于世界民族文化之林。中国书法的艺术魅力不仅在东南亚诸国得到广泛认同，在欧美各地也产生了巨大影响。

人们在书写汉字的过程中，不断体会黑与白、点与线的变换，并同时实现着自身的精神创造和情感宣泄，书法所体现出的精神内涵与传统文化的精髓一脉相承，所以，人类的文明史也可认为是人类的文字书写史。从人类的书写史及其传播的角度来考察，书法可视为人类文明兴起的典型符号。书法使得汉字的书写具有了独特的造型美感，中国历代的杰出书写者在长期的书写过程中找到了一种对文

图 7-1　吴湖帆扇面书法

字极富想象力、可视性和艺术性的表达方法，这样的文字书写已经超越了一般书写阅读样式，变成了纯粹的视觉艺术。因此，书法在其发展过程中既是实用的，也是艺术

1　[美]蒋彝：《中国书法》，1 页，上海，上海书画出版社，1986。

2　[美]蒋彝：《中国书法》，1 页，上海，上海书画出版社，1986。

的，更是文化的。正如蒋彝在《中国书法》中所说："中国字的书写形式不仅是为了交流思想，而且还以一种特殊的视觉形式来表达观念的美。"[1] 最开始，人们对书法的视觉审美意识还没有表现为对艺术形式的自觉追求，随着人们对书法艺术表现的不断领悟，书法的审美意趣与境界不断被书写者强化和提升，出现了扇面、对联、条屏等（图7-1～图7-3）以艺术欣赏为主体的书法创作。

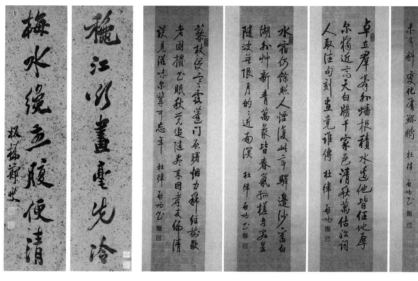

图7-2 〔清〕郑板桥对联　　　　图7-3 启功书法四条屏

书法自从出现就与传播关系密切，没有传播，书法和文字就无法参与人类认识世界和改造世界的进程，尤其是书法变成一种专门的艺术后，更是离不开传播。清末以来钢笔、圆珠笔等外来书写工具开始使用，书法的实用性逐渐减弱，直到20世纪后半叶计算机的普及，书法被汉字输入法取代，书法的实用功能被书法的艺术性取代，书法又以自己独特的感性符号，通过其特有的传播方式和文人雅集活动，给世人展示它的审美情怀（图7-4～图7-6）。书法在国内的传播是一种非常奇特的文化现象，历代帝王将相不乏书法的爱好者与传播者；不同时代、学养和职业的书论家、书法鉴赏者、书法爱好者都从各自的角度阐释和传播书法的独特价值；书法在国内的门槛忽高忽低，可见其普及性与传播规模。

书法的传播实际上是需要一个支点的，这个支点就是传播的载体和传播的内容，传播为书法提供载体，书法为传播提供内容。书法与传播是与生俱来、相辅相成的，尤其是以纸张为载体的阶段，书法传播实现了一对一、一传一的人际传播。后来，书

1 ［美］蒋彝：《中国书法》，1页，上海，上海书画出版社，1986。

图 7-4　兰亭雅集

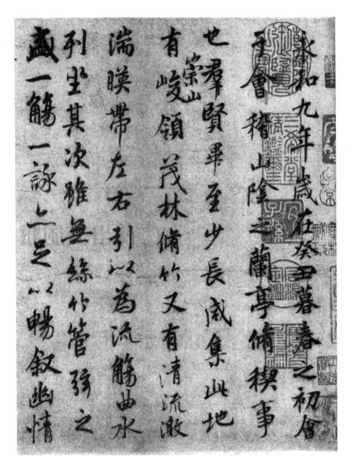

图 7-5　〔宋〕米芾书法中描述与朋友雅集

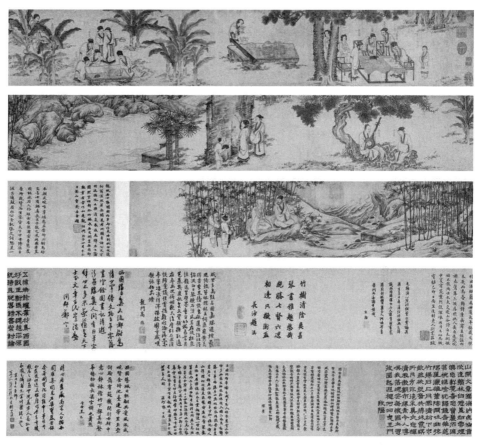

图 7-6 〔宋〕李公麟:《西园雅集》

法创作以展览的形式出现后,实现了一点对多点的传播,这种以展览形式的传播还是在场的、有限的传播,印刷载体的运用才将书法传播提升到一个崭新的时代。诚如张明福所说:"近现代先进的印刷手段使得各种法帖得以出版,扩大了书法的传播力度,博物馆业的发展乃至后来网络技术的革新,则使书法传播达到了新的高度。"[1] 在这个过程中书法的传播发生了根本性的变化,许多经典的书法作品能够通过大规模的机械印刷与复制保存下来,大大提高了书法传播的效率和范围,从而使得不在场的时空交流成为可能,使得成千上万的身处不同时空的书法爱好者可能欣赏到同一幅优秀的书法作品。世纪之交,电子载体的问世给书法传播带来了又一次质的飞跃,在更加深广的层面上推动着书法的传播。传播的载体由纸张到印刷品再过渡到电子载体后,通过计算机网络、无线电波、音像制品的传播使书法作品真实地、广泛地、便捷地展现在

[1] 张福明:《传播与中国书法的发展》,载《书法赏评》,2011(1),35~36页。

欣赏者面前。传播拓展了书法的发展空间，同时书法也促进了传播的发展。书法的篆、隶、楷、行、草几种书体随时代不断发展，为传播提供了更多、更高质量的传播内容，从而推动了传播的进一步发展；传播载体的进步，使书法传播的范围不断拓宽，并将书法创作和书法欣赏者从最初的私人空间拓宽到公共领域，还进一步激发欣赏者的感性欣赏和二度创作。书法作品离不开传播，只有通过一些设施载体、印刷载体、电子载体等传播媒介进入大众传播领域，才能实现并且延伸其审美、宣传和教育功能。在大力倡导融媒体的当下，书法要取得更好的前景除了书写者自身境界提高，欣赏者的修为也要有所提升，这样才能构建起新时代书法传播的新面貌，使书法在融媒体环境下得到更快、更加繁荣的发展。

第二节　书法在国内的传播

中国书法在国内的传播源远流长，书法史也可认为是书法传播的历史。纵观中国书法，其实它是靠传播来获得生存和进一步发展的。从古代到现代的书法艺术传播过程中，文字的书写者——书法家们起着十分重要的作用，是书法传播过程的第一步也是最关键的一步。中国书法是从汉字的实用书写中发展起来的一种传统艺术样式，它作为中国人语言文字的表现形式而存在，书法成为中国人使用最为频繁的一种符号系统，它的传播渗透到我们的社会发展和文化活动的一切领域。

一、古代书法的传播

中国古代书法的传播主要是以书法家现场即兴书写、玩家收藏鉴赏、墓志石碑以及民间的一些契约、文书等为主要的传播媒介。因政治、经济、文化等因素，书法传播被文人士大夫所专有，几乎形成了宫廷文人书法。古代书法传播是以现场传播、个人收藏鉴赏以及小规模展示为主。当时的传播手法也是极为简单，多以临摹、拓印、刻贴等复制手段来使书法作品得以交流和传承，以题石、题碑、题屏、匾额等手段向民间传达书法艺术的美，借用文字、文学、宗教、政治等来促进书法交流。古代人们传播信息、互相交流的方式除了口语交流之外，更多的是书面交流，毛笔成了书写文字的唯一工具，这在无形中使得书法得到了很好的发展和延续。但是由于经济、文化信息传播不发达，书法家必须以相对稳定的自然存在物如绢、纸、青铜器、石碑等（图 7-7～图 7-14）作为传播载体来保存、传播、延续书法，这样书法传播的范围是极其有限和单一的，与现代的书法传播活动是不可同日而语的。

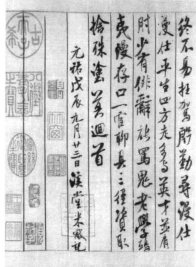

图 7-7 〔宋〕米芾在绢上书写的《蜀素帖》1　　图 7-8 〔宋〕米芾在绢上书写的《蜀素帖》2

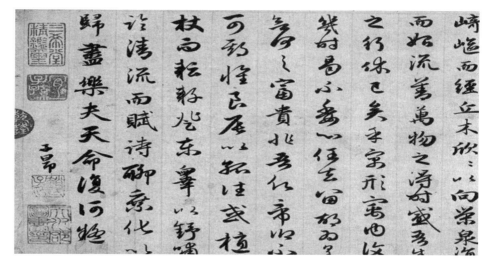

图 7-9 〔元〕赵孟頫:《归去来辞》,纸本

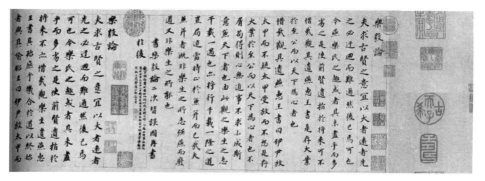

图 7-10 〔明〕董其昌:《乐毅论》,纸本

图 7-11 〔西周〕散氏盘铭文　　　　图 7-12 〔汉〕《乙瑛碑》　　　　图 7-13 〔唐〕欧阳询《虞恭公碑》

二、现代书法的传播

到了现代，由于社会体制、经济、文化等发生了翻天覆地的变化，尤其是外来文化的影响打破了传统文化的发展，书写工具从原来的毛笔发展成书写较方便的钢笔、铅笔、圆珠笔等工具，慢慢地毛笔不再是主要的书写工具，书法独立出来作为一门艺术学科，成为书法爱好者、艺术专业学者学习的科目，由全民普及发展到今天小范围学习，在一定程度上破坏了其完整的延续性。可喜的是，现代书法在传播模式上有了新的突破，书法刊物、字帖，专门的书法史论书籍，书法专业学科的建立，大型书法专业比赛以及大型书法展览的举行都给书法这门独特的艺术搭建了交流传播的平台，也对书坛的创新和发展起到了指导和监督的作用，引领着现代书法的发展方向。为了促使书法得到有效的传播，我国政府充分发挥了主导作用，书法家协会等相关组织积极参与进来，共同努力。国家书法传播力度在不断加大，于 20 世纪 80 年代成立了中国书法家协会，经过不断的发展，已经有 15000 多个会员。近些年来，我国教育部又组织开展了一系列的书写大赛，将书法艺术推广到各个学校当中，丰富了书法传播方式。书法艺术的传播报刊如《书法报》《书法导报》《青少年书法》，等等，如今已经日趋完善，借助于各种传媒技术，大大加快了书法的传播速度。

三、当代书法的网络传播

新媒体时代的传播应该是一个双向或多向的循环过程，传播者与接受者之间存在着互动的关系。在以前的媒介中，这样的互动过程几乎是看不见、听不到的。网络的

出现，使得任何人都能在网络上参与互动，并且可见性极高，传播者可就自己的观点向大众讨论，接受者也不再是被动地接受信息，而是根据自己的兴趣、审美主动地探讨、挖掘想要的内容，从而可以使书法的传播、接受和反馈同时进行。在网络这个空间中，任何人都可以和业内专家交流，也可以和业外人士探讨，接受者享有充分的欣赏和评论的自由，参与人数之广，讨论之激烈，反馈之及时、真实、快速都是传统书法传播无法比拟的。网络书法的传播可以使书法家和书法爱好者在最短的时间内了解全世界各地的书法动态，点击鼠标登录即可对最新的书法事件一目了然，对最新的书法作品观摩学习，对书法家进行信息反馈，在时间上加快了书法的信息交流。同时，作为书法家，只要应用图像再现手段——照相、扫描等就可把自己的作品利用网络这个平台传播到世界各地。网络传播带来无所顾忌的评论，许多评论更能让作者看到自己真正的问题之所在；网络书法的创作在极大程度上是非功利性的创作，传播是真正个性化的传播。网络媒介是现代书法艺术传播不可或缺的再推，并且给书法这个古老的艺术注入了新鲜的生命力，为书法艺术的可持续发展创造了有利条件。新时代书法发展的第一个起点并不是建立在文人的书案上，而是建筑在瞬间千里的当代新闻信息交换渠道上。因此应该充分发挥网络优势，建立良好的网络秩序，在新媒体时代推进书法艺术不断进步。

第三节　书法的海外传播

书法在国外的传播可以看作另一个领域的现象，这种传播可以分为两种路径：一种是在汉字文化圈的传播；另一种是在欧美及其他非汉字文化圈的传播。

中国书法艺术博大精深、源远流长、魅力无穷，美国人类学家摩尔根曾指出，人类社会从蒙昧走向文明的显著标志在于文字的发明和使用。中国早在殷商时代就已拥有发达的甲骨文字系统，并进而凭借高度繁荣的华夏文明在东亚地区形成了一个以汉字文化为纽带的汉字圈。安子介先生甚至认为"汉字是中国传统文化的根，是中国的第五大发明"[1]。中国的书法很早就向海外传播，其中以汉文化圈内的古代韩国（朝鲜）、日本、越南最为显著。在过去，中国向朝鲜、日本以及东南亚等国家都传播了书法，只要中国人在的地方，书法就存在；外国友人为了更好地了解和认识中国，也

[1] 陈玉龙、杨通方、夏应元、范毓周：《汉文化论纲：兼述中朝中日中越文化交流》，7页，北京，北京大学出版社，1993。

开始学习书法,虽然西方学者掌握着较少的汉字资料,并且无法实际感悟中国书法艺术,但是他们的思维角度,对我们却有着较大的启示。如今信息全球化趋势在不断增强,文化冲击碰撞日趋剧烈,国外朋友也开始积极关注中国书法艺术。我国书法对东南亚影响巨大,特别是日本,就曾把书法视为"思想与造型"的艺术。从唐代起,日本就不断派留学生来中国学书法(图7-14),以后才逐渐形成唐风书法(中国式书法)(图7-15)和假名书法(日本书法)(图7-16~图7-18)。

图7-14 唐风书法1

图7-15 唐风书法2

图7-16 日本假名书法1

图7-17 日本假名书法2

图7-18 日本假名书法3

近年来,欧美国家对我国书法也产生了浓郁的兴趣,它们认为可将书法作为抽象画来欣赏,其笔墨线条富有情感性,其点画结构富有空间性,从而使书法的文化价值产生了国际影响,这也是笔墨线条走向世界的大趋势。

在国际化方面,中国传统书法现在不仅在本土文化上产生影响,而且影响波及东南亚国家甚至全球。现在的国际互联网风靡全球,书法所表现出来的气韵、生动的动态美正在被世界人民所接受,如今的融媒体环境可以让中国的书法艺术传到世界的每个角落,满足人们的审美需求。

一、书法在汉文化圈的传播

中国的书法很早就走出国门,在世界范围产生影响,其中对东亚国家的影响尤为显著。书法是依托汉字而成长起来的一门艺术,"汉字在汉字文化圈诸国所起的作用,相当于拉丁文在欧洲诸国所起的作用,故有学者将汉字称为'东亚的拉丁文'"[1]。汉字从中国传到韩国大约有上千年的历史,汉字传入韩国之后,作为一种外来文字,并没有受到批判和排斥,而是占据了相当重要的地位,发挥着重要的作用。经过几百年的推广和普及,逐渐成为最主要的教学、历史记录及文学创作的手段,给韩国的经济、文化、教育带来了深刻的影响。韩国书法(图7-19~图7-21)源出于汉字的书写形式,每一个字都是在一个想象的方块中由一些形状不同的线组合而成,都表达了一个特有的意义。韩国人大约从公元2世纪或3世纪开始使用汉字书写,虽然他们自己的语言属于一种完全不同的体系,传统的韩国书法用字是汉字,不用韩字。现在韩国的通用文字是"韩文",它由朝鲜第四代国王世宗于公元1443年创制的"训民正音"(图7-22)逐渐发展演变而来。在"训民正音"创制之前,韩国没有自己的文字,只能借用中国的汉字。尽管朝鲜朝初期创制了本国文字,但是直到朝鲜朝末期汉字一直是正式场合通用的书写文字。

图 7-19 韩国书法(1)　　　　　　　图 7-20 韩国书法(2)

图 7-21 韩国书法(3)　　　　　　　图 7-22 训民正音

[1] 张建军:《书画》,4 页,长春,长春出版社,2016。

在日本，人们将书法艺术冠以"书道"之名。日本书法不但与中国书法隶属同源，也长期深受中国的影响。在汉代，中国书法就传到日本，传入后，日本书法无时无刻不受到中国书法的熏陶和影响；随着儒学和佛教在日本的流传，汉字在日本逐渐普及。公元630年至894年，日本派遣唐使到中国学习，带回大批书法作品，其中包括王羲之、王献之的真迹摹本《丧乱帖》（图7-23）、《孔侍中帖》（图7-24）等。当时，日本学习中国书法的风气十分浓厚，出现了号称"三笔"（空海、嵯峨天皇、橘逸势），"三迹"（小野道风、藤原佐理、藤原行成）等的著名书法家，使书法在日本盛行。

图7-23 〔晋〕王羲之：《丧乱帖》

图7-24 〔晋〕王羲之：《孔侍中帖》

一方面，汉字传入日本为日本文化史揭开了一个新的篇章；另一方面，日本对于汉字的使用以及汉字作品的传播又为日本书法史揭开了历史的帷幕。在这一历史进程中，东传佛教发挥出了不可估量的重要作用。据《日本书纪》载，佛教于552年（时值大和时代）始传日本。之后，日本开始频频向中国派遣使节以求佛法。经过崇佛与排佛的争论，佛教在日本迅速传播开来，而使用汉字镌刻的金石碑铭也开始在日本大量传播。刻于607年的《法隆寺药师造像铭》，记载了用明天皇发愿修建寺院的始末，铭文皆为楷书，笔致圆润且线条优美，尽显中国六朝书风韵味。这一时期的造像铭文除《法隆寺药师造像铭》外，还有《释迦三尊光背铭》《弥勒菩萨像铭》《长谷寺铜版铭》等，也是完全取法中国六朝楷书或隋唐欧阳询风格（图7-25～图7-27）。这些金石碑铭尽管并非传统书法意义上的纸书作品，却是古代日本早期具有真正书法意蕴的名作，反映出这一时期日本对中国汉字以及对汉字书法的娴熟运用，同时也彰显了日本书法的萌发成长与进取态势。我们认为，日本书法之所以能够获得如此发展，一方面离不开中国文化的滋养和辐射；另一方面又得益于日本民族的吸收和创新。日本古代书法在中国汉字文化的持续熏陶和中国书法的长期启发下，逐渐走出了一条独特的依附型发展道路，并且形成了与中国书法相异的基本特征和发展规律。中国文化的东传、日本的吸收借鉴、民族创意的改造、书法的西渐传播构成了日本古代书法史的发

展主线。可以说,日本是在接受汉字的过程中揭开其文化艺术演进的历史帷幕的,日本书法则是日本民族学习汉字和中国先进文化的重要产物。

图 7-25 《法隆寺药师造像铭》,清末民国日本拓　　图 7-26 〔清〕康熙宫廷《释迦三尊光背铭》金石碑拓片

中越两国关系悠久而密切,郭廷以先生曾说:"在环绕中国的邻邦中,与中国接触最早,关系最深,彼此历史文化实为一体的,首推越南。"[1] 此言不虚,早在秦汉时期,中国就在现今越南北部进行过实际统治。公元前 112 年,汉武帝在南越设九郡,有三郡在今天越南的北部和中部。随着与中原地区政治、经济、文化的交流不断加强,作为交际工具的汉语汉字也随之传入了这些地区。越南建国之后,其官方文字依然为汉字。13 世纪以后,越南出现较为系统的民族文字——喃字,但这种文字是在汉字六书的基础上改造形成,往往由两个汉字合成,书写繁杂、不易推广;而且,历代统治者均不予以重视,因而只是在文人中流行,未能成为全民使用的官方文字。汉字在越南的官方文字地位一直到 1919 年法国殖民者在越南彻底废除科举制才告结束。

如此看来,汉字文化对周边国家的影响,越南实在是首屈一指的。在两千多年的悠长历史时期,作为文化载体的汉字在越南发挥着巨大作用,阮朝皇帝嗣德(1848—1883 年在位)曾经说:"我越文明,自锡光以后,盖上自朝廷,下至村野,自官至民,冠、婚、

[1] 郭廷以:《中越一体的历史关系》,见《中越文化论集(一)》,台北,中华文化出版事业委员会,1956。

图 7-27 《长谷寺铜板铭》

图 7-28 越南佛教内容手抄本

图 7-29 〔北宋〕佛教大藏经

丧、祭、理数、医书，无一不使用汉字。"长久使用汉字，势必将汉字书法艺术引进。汉字书法艺术很早就传入越南（图7-28、图7-29），虽然具体的传入年代还有待材料的发现，但可以确知的是唐代时就已经传入。唐代著名书法家褚遂良（596—658）曾被贬爱州（今越南清化省）刺史，越南至今仍传其法帖。褚遂良在中国书法史上颇具盛誉，与欧阳询、虞世南、薛稷并称"初唐四家"。越南立国之后，出于对中国书法的仰慕，其国君多次遣使求书。例如1010年，李朝开国皇帝李公蕴派遣宋使，向宋朝皇帝乞赠大藏经及御札八体书法。越南文臣、僧侣中善书法者繁多，而皇帝中也不乏诗文书法兼工者，黎圣宗即是一例，他在诗书方面都颇有造诣，他曾作《书法戏成》一诗表达其书法心得和宏伟抱负。20世纪90年代以来，随着中国经济的发展，汉文化对越南的吸引力大为增强，越南学汉语的人越来越多；而随着汉语热的持续升温，潜藏在民间的汉字书法艺术也逐渐浮出水面。近年来，越南还举行过数次大型书法展。2002年1月31日至2月17日在河内文庙举办的"草书魂书法展"即是一个成功的盛会，曾引起参观者浓厚的兴趣，每天观众络绎不绝，特别是春节期间，每天参观人数达万人次，这使越南汉字"书法热"进一步升温。如今，中越之间的书画交流从官方到民间也开始逐渐频繁起来，中国书法作品在越南展览深受欢迎。2005年10月在越南胡志明市青年文化宫举办了"舞动的北京"影展暨越中书法展览，大获成功，更令人感慨的是一些不懂汉语的越南人也表现出对汉字书法艺术的热爱之情。越南的汉字书法艺术在日渐实用化，进入到寻常百姓家。春节期间，全国大街小巷都有卖对联的。而"福""禄""寿"三个字写在大红纸上备受欢迎，甚至出现专门写此三字的书法家。更为有趣的是，越南人模仿汉字书法创立了其字母文字的书法艺术。古老的汉字书法艺术在越南人手中历久弥新，如今再生出了新的艺术形式，在中越文化交流中谱写出了新的篇章，这都值得我们关注和探讨。

二、中国书法在欧美的传播

随着我国综合国力的提高，我国文化在全球迅速传播，近几十年来中国书法在欧美的传播也呈现良好的发展趋势，邱振中就曾指出："书法进入西方社会是文化开放时代的必然现象。"[1]这不仅仅表现在书法突破了"亚洲文化圈"而进入欧美国家的视野，同时还表现在，无论在中西书法的展览与交流层面，还是在多种欧美语言版本的中国书法著述方面，均呈现出良好态势。

[1] 邱振中：《我们的传统与人类的传统——关于中国书法在西方传播的若干问题》，载《美术研究》，2000（2），78~81页。

20 世纪 70 年代《中国书法》的第三次再版表明书法已经被欧美百姓所接受,从当时的评论来看,《中国书法》还有引导中西方读者互相关照彼此的文化,促进中西方文化、观念交往和理解的传播效果。英国美学家、艺术史家 E.H. 贡布里希(Ernst Hans Josef Gombrich,1909—2001)在《艺术的故事》中谈到自己喜欢书法的切身体会,"从学生时代起我就赞赏中国的艺术和文明。那时,我甚至试图学会汉语,可是很快发现,一个欧洲人想掌握中国书法的奥秘,识别中国画上的草书题跋,需要多年的功夫"[1]。近几十年来中国书法在欧美传播的一个标志性特点是,书法已突破了此前仅在"汉字文化圈"内传播与交流的固有模式。中国文化与"汉语热"在欧美国家的升温,使中文成为美国、加拿大等地发展最快的一门外语,而中文专业又基本上都会或多或少地涉及书法。据报道,仅 2007 年来华参加中国书法文化学术交流活动的美国十多所大学中,开设中国书法课的已接近半数。[2] 凭借多年在欧美传播书法的经验,美国落基山中国书法研究会会长、丹佛孔子学院院长屠新时先生认为:"我认为在今后的 10 到 20 年内,书法可能成为最有效的文化交流、艺术交流的渠道和样式。"[3]

随着国际交流与传播的广泛展开和"孔子学院"在世界各地的迅猛发展,中国书法以其集文字信息、哲学、诗词形象和中文结构于一身的独特优势,作为中国文化对外传播的表率迅速在全球范围内普及。中国人民大学的一份调查表明,中国书法近年来第一次超过京剧,成为海外人士辨别中国的文化符号。长期居住在中国的美国已故学者福开森(1866—1945)甚至认为:"中国的一切艺术,都是中国书法的延长。"[4]

进入 21 世纪,国内的部分相关书法著作也被译成英文。如陈廷祐著,任灵娟译《中国书法》;李向平著,邵达译《中国历代书法》(分别由五洲传播出版社于 2003 和 2007 年出版);欧阳中石主编,毕斐、黄厚明译《中国书法艺术》(外文出版社和耶鲁大学出版社,2007);牛克诚著《中国印》(英文版,外文出版社,2008);王中焰著,张永芹译《"山谷笔法"论》(双语版,江苏美术出版社,2011)等,这些都反映出国内学者向世界传播书法文化的愿望。英文版中国书法研究著作的出现,不仅是中国书法艺术对外传播的结果,同时也为中国书法与西方学术层面的对话搭建了必要的桥梁。借助英文这种具有当今"世界语"意义的特殊媒介,以中国书法为切入点,这些著作

[1]〔英〕E.H.贡布里希:《艺术的故事》,范景中译,7 页,南宁,广西美术出版社,2015。

[2] 王申占、冯良:《美中文书法教师团访华》,载人民网,2007-06-14。

[3]〔美〕屠新时:《对话与互动:中国书法登陆美国大学》,见王岳川主编:《中外书法名家讲演录》,55 页,北京,北京大学出版社,2008。

[4] 吕欢呼:《中国书法的国际教育与域外传播》,载《中国书画》,2011(2),121 页。

向全世界做了一次中国文化诠释，并标志着中国书法已成为一个世界范围内的研究课题。现在美国任教的白谦慎和屠新时二位先生，堪称当代传播中国书法的海外中坚。除已有的大量书法论著外，目前白先生正致力于《海外中国书法论文集》和海外书法著作的编译工作，这无疑对我们了解西方国家的书法传播现状有着重要的现实意义。

中国书法对外传播的目的，不仅仅是为了传播书法本身，还是为了传播书法背后的中国传统文化与精神，脱离了中国文化大体系传播出去的书法也必定不是真正的中国书法。这恰如李刚田先说所言："书法是伴随着中国文化的，只有外国人真正理解了中国文化，书法才能被理解。"[1] 鉴于以上原因，在海内外传播书法的中外人士，基本都主张书法海外传播要立足中国传统文化。王岳川先生十分关注中国书法文化的国际定位和海外传播问题，他在《中外书法名家讲演录》一书的后记中说：西方人对书法的认同，归根到底是对中国传统文化渊源的认同。

书法和其他文化一样，既是民族的也是世界的，如今，书法已经不再是中国所特有的文化艺术，也并非完全不能被异域文化所理解。2019年国家艺术基金传播交流推广项目"写意精神——中国书法创作世界巡展"首展在联合国总部举行，此次书展对于如何讲好中国书法故事，努力使书法文化走出国门起到了非常好的示范作用，同时也以新的视角推动了中国书法在欧美国家的传播。我们也要认识到，中国书法的国外传播需要一个漫长的过程，而要加快这个过程，就需有一套系统的、科学的、合理的传播体系。相信随着我国在世界上地位的不断提升，中国书法文化的海外传播也会取得更大进展，当欧美人像目前中国的"英语热"一样主动学习中国文化时，书法的海外传播会越走越远。现如今，我国书法艺术传播有着一系列的优势和价值，在网络时代下，需要积极运用网络信息技术，丰富传播媒介，以便更好地传播书法艺术，满足人们的精神文化需求。同时，我们要积极应对网络时代带来的挑战，整合网络资源，开展一系列的活动，更快、更精确地传播和发展书法艺术。

[1] 吕欢呼：《中国书法的国际教育与域外传播》，载《中国书画》，2011（2），119页。

第四节 孔子学院书法教学情况

一、中国书法在孔子学院的发展现状

党的十九大报告明确提出,要"坚定文化自信,推动社会主义文化繁荣兴盛",积极扩大对外开放,推动中华文化"走出去"。在中华文化"走出去"的实践过程中,要注重软实力与硬实力共同发力,促进社会主义核心价值观的对外传播,实现文化宣传内容与形式的创新,坚持文化传播的"本土化"原则,扩大对外文化传播的参与度。

从 2004 年开始,我国在借鉴西方国家推广本民族语言经验的基础上,探索在海外设立以教授汉语和传播中国文化为宗旨的非营利性公益机构,取名为"孔子学院"(Confucius Institute)。孔子学院,是中国国家汉语国际推广领导小组办公室在世界各地设立的推广汉语与传播中国文化的机构;截至 2019 年 12 月,共在全球 162 个国家和地区建立了 550 所孔子学院和 1172 个孔子课堂。15 年来累计为数千万各国学员学习中文、帮助各国朋友了解中国等方面发挥了示范引领作用,孔子学院建设快速发展,已成为世界各国人民学习汉语和了解中华文化的园地,受到各国人民的欢迎。

孔子学院是中国公共外交的一张名片,发挥着让世界了解中国、让世界求解中国、让世界理解中国的三大公共外交职能,孔子学院可以推动书法的国际传播。孔子学院作为综合文化交流平台,已成为世界认识中国的重要窗口,正如习近平总书记指出的:"作为中外语言文化交流的窗口和桥梁,孔子学院和孔子课堂为世界各国民众学习汉语和了解中华文化发挥了积极作用,也为推进中国同世界各国人文交流、促进多元多彩的世界文明发展作出了重要贡献。"(习近平出席英国孔子学院和孔子课堂年会开幕式讲话)当前,孔子学院作为中华文化"走出去"的排头兵,得到了众多国家的认可。中国书法是孔子学院最受外国学员欢迎的科目,书法成为他们了解中华文化的一个重要通道。目前,孔子学院大力实施的"孔子新汉学计划",逐渐加大了对书法等传统艺术人才的培养力度,提升海外书法研究水平,培养更多通晓中国书法的汉学家。孔子学院每年举办各类文化活动数万场,其中书法教学活动成为最受各国学生欢迎的项目之一。2012 年在联合国总部举办了"企盼和平"书画展,并发掘了潘基文、诗琳通等一大批外国政要书法爱好者,对中国书法海外推广起到了很好的宣传和助推作用。在此,我们以 2015 年欧洲地区孔子学院开展书法教学和组织开展的各项书法活动为例,透视全球孔子学院书法教学和文化活动的现状及特点(表 7-1)。

表 7-1　欧洲地区孔子学院开展书法教学与活动

序号	国家	孔子学院	书法教学与书法活动内容	形式
1	爱尔兰	都柏林大学孔子学院	开设中国书法、中国绘画等文化课程，注册学员240人次	课程
2	爱尔兰	科克大学孔子学院	参加当地领养中国儿童的机构ICCG组织的迎中国新年书法展示活动，观众人数500人	体验
3	白俄罗斯	白俄罗斯国立大学孔子学院	开设中国传统文化系列公开课，涉及书法、剪纸、茶艺等	课程
4	白俄罗斯	白俄罗斯国立技术大学科技孔子学院	举行中国茶艺、书法展示，教授围棋等活动	体验
5	保加利亚	索非亚孔子学院	举办了中保大型文艺联欢、中国传统书法讲座	讲座
6	比利时	布鲁塞尔孔子学院	文化课程有书法班、烹饪教学及太极拳班	课程
7	波兰	奥波莱孔子学院	孔院日活动分书法、茶艺、游戏和太极等主题，吸引了大批奥波莱市民的热情参与	体验
8	波兰	密茨凯维奇大学孔子学院	共举办书法、武术、剪纸讲座，体验中华饮食文化等各类活动53场次，1.5万位波兰朋友亲身体验中国文化	体验
9	丹麦	奥尔堡大学"创新学习"孔子学院	孔院在市中心奥尔堡图书总馆大厅举办主场庆祝活动，活动内容包括历年来深受欢迎的书法对联体验	体验
10	德国	杜塞尔多夫大学孔子学院	新开书法进阶班和国画班，文化课程日益丰富	课程
11	英国	伦敦孔子学院	邀请书法教师王一迪举办中国书画欣赏系列讲座	展览
12	英国	曼彻斯特大学孔子学院	开设20个课时的书法初级课程，学员10人	课程
13	英国	谢菲尔德大学孔子学院	为社区开设书法演练等活动	体验
14	英国	知山大学孔子学院	开设各种类别和层次的书法课程	课程

孔子学院的书法教学和传播活动能够较好地推动中国书法走向世界，从而加快中华文化的对外传播，有利于增强中国的国际话语权，提升国家的国际形象，增强综合国力，提高自身的文化吸引力，阐释中华文化的深刻内涵，提升我国文化软实力。实现伟大复兴的中国梦离不开中国经济的高质量发展，也同样离不开中国文化的发展建设，通过中国文化在世界范围内的传播，可以让世界真正了解中国，了解中国的优秀传统文化。孔子学院的书法教学和传播活动立足本土、内容丰富、形式多样：既有针对中小学生的入门体验课程，也有针对成人的专业展览；既有面向广大社区民众的，也有针对大学生的学分课程；既有单独的课程设置，也有与茶艺、绘画、古琴、围棋等科目进行融合的课

程。书法通过其独特的笔情墨致，以及抽象线条背后熔铸的独特民族特点，在中外高层互访和民间交流中都发挥着重要作用。我们有理由相信，中国书法以其绚丽多姿的线条呈现，以及所承载的深厚的中华文化内涵，必将直挂云帆，通达四海。

二、孔子学院书法传播的策略

在海外跨文化书法教育的研究中不缺宏观视野的论述，也有各种以孔子学院为平台的书法传播策略。目前，孔子学院的建设仍处于自身完善与发展阶段，其课程体系不断充实与改进。书法作为中国传统文化与民族艺术的核心代表，已陆续纳入孔子学院课堂。孔子学院对外传播中国书法工作，应从完善书法课堂、组建书法讲师组、建立书法名家组和组建书法交流四方面入手，结合孔子学院办学方针与中国书法对外传播策略，整合与完善书法资源，使其更具系统性、规范性、针对性与可持续性，以期形成中国书法对外传播的艺术品牌。孔子学院书法课堂形式多样化，孔子学院所面向的社会群体不仅集中在高等院校，更多的来自社会群体，他们对中国传统文化艺术拥有浓厚的兴趣，对中国书法艺术尤为喜爱，针对不同群体，课程内容与形式亦应有所不同（图7-30）。

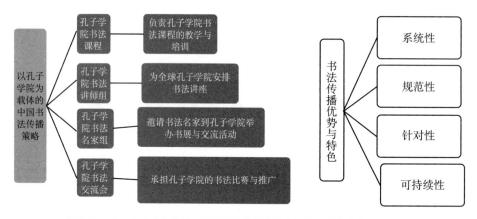

图 7-30　孔子学院书法传播策略及孔子学院书法传播的优势与特色

三、孔子学院书法传播路径

全球每3所孔子学院中就有1所开设了书法课堂，中国书法文化成为孔子学院的主要教学内容。孔子学院已成为全世界分享中国文化的重要平台，而古老的中国书法因其独特的魅力也搭上了孔子学院快速发展的顺风车，频频活跃在各国文化交流的舞台上。书法已经成为孔子学院最具有特色和标志性的文化课程之一，每年数以万计的外国学生通过孔子学院的书法课程，找到了解中华文化的路径。实际上，书法已成为

中国与全世界人民分享中华文化的特色载体。孔子学院经过十几年的努力，让我们看到中国书法的国际化进程已迈出了重要的一步，在世界艺术之林也有了一定的影响。然而与世界发达国家文化艺术的传播手段相比较，我国的书法对外推广工作仍存在一定的差距。中外文化存在差异是阻碍书法国际传播的问题，可选择适应国外文化和公众心理的传播方式开展书法传播活动，举办各类文化交流活动，不断提升国外公众对中国传统文化的认同感，从而促进书法国际传播。借助慕课（MOOC）平台进行书法网络教学，通过网络孔子学院，可以突破教学时间和空间的限制为国外书法学习者授课，实现提升书法教学效果、促进书法国际传播的目的（图7-31）。

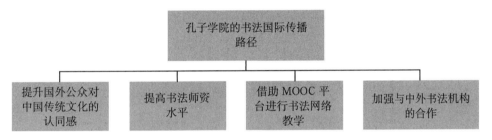

图7-31 孔子学院书法国际传播路径

中国书法的传播不是一朝一夕之事，除需要社会各界的支持与协作外，其自身还要进行改革与创新。"互联网＋"时代为书法发展提供了良机，孔子学院打开了中国文化走向世界的大门，借此机遇，加强书法、课程体系的建设、完善书法教学模式等是中国书法稳步走向世界的前提与保障。随着中国综合国力的提升、文化的发展，中国书法的时代价值、特殊功能和优势必将得到世界范围的展示与认可。

后　记

中国书法是中华民族的精神图腾和文化符号，是蕴含了中国文化元素的国粹，也是华夏民族乃至整个东方艺术的精髓。日本平冈武夫说："本质上说，中国的文化就是汉字的文化。"美国福开森认为："中国一切的艺术乃是中国书法艺术的延长。"旅法学者熊秉明也说："书法是中国文化核心中的核心。"数千年来，书法艺术一直受到人们的喜爱和推崇，成为中国各个朝代的中心艺术。书法包含的阴阳、虚实、刚柔等理念，体现了中国人天人合一、中庸辩证的思维方式，归根结底来源于中国哲学思想。书法生动的图像（象形）为其他艺术门类提供了许多形象思维的素材和精神营养。因此，傅抱石说："中国艺术最基本的源泉是书法，对于书法若没有相当的认识和理解，那么和中国的一切艺术可以说绝了因缘。"就连西方艺术大师毕加索都感叹："如果我生为中国人的话，我会做书法家，而不做画家。"书法这种生动的形象思维训练有利于书写者开发智力，培养他们对真、善、美的辨别能力，提升文化素养和民族文化自信，也能促进身心健康。正因为有这些优势，书法艺术近年来逐渐被国家和民众所重视。

习近平总书记曾说："中国字是中国文化传承的标志，殷墟甲骨文距离现在三千多年，三千多年来，汉字结构没有变，这种传承是真正的中华基因。"习总书记在北京海淀区民族小学考察时强调："书法课必须坚持。"目前，教育部已经将"书法"纳入全国中小学必修课，将书法素质测评计入中高考成绩，全国许多高校招收书法本科生、硕士生、博士生，甚至有书法博士后，书法学逐渐成为一个独立的学科。书法也是公务员考试考查要点之一，是海外孔子学院等平台中华文化输出的重要内容之一。书法艺术实际上已经上升为国家文化战略，同时已经成为当代中国人所热爱和坚持的艺术实践门类之一，具有广泛的群众基础。

本教材是中国计量大学 2018 年校级重点建设教材，获得了学校教材建设项目资助。是笔者从事高校书画创作、教学和研究工作二十余年来，一直进行书法研习和探索的结果。近年来，笔者应国家艺术基金项目"写意精神——中国书法世界巡展"之

邀,赴联合国总部、美国耶鲁大学等地参加作品展览与学术交流;主持建设面向全国的在线开放课程"书法艺术"在教育部"中国大学MOOC"平台开课,并申报国家级在线精品课程;应邀参加了教育部主办的"全国高校艺术教育研讨会"(2009年南京)、北京师范大学主办的"首届全国书法教师论坛"(2019年北京)并担任高校组副组长;参与了国家重大项目"历代绘画大系",任《清画全集·海上画派》副主编;主持了浙江省哲社科规划重点课题"张芝与汉末书法艺术精神研究";教学成果获教育部"全国第一届大学素质教育研究成果"一等奖;论文获教育部"全国高校艺术教育科研论文"二等奖。指导学生书法作品获国家教育部"全国第三届大学生艺术展演"甲组一等奖;获得浙江省"互联网＋教学"优秀案例二等奖;主编《中国书画鉴赏》(北京师范大学出版社2014年版)获国家"十二五"规划首批立项资助,主编《中国经典碑帖临习教程》,等等。这些探索和研究活动,为本书的撰写做了前期的积累和铺垫。

本教材也是来自全国几所高校书法同人共同努力的结果。自2018年立项后,编写组成员对本书的撰写体例、内容框架进行了详细的规划和讨论;随后,分头进行教材的图片资料收集、理论研究、文字撰写、临摹示范视频拍摄等工作。各章编撰具体分工为:第一章、第五章、第六章由倪旭前撰写;第四章由傅如明撰写;第二章由吴晓懿撰写;第三章由诸明月撰写;第七章由魏殿林、孔令凤联合撰写。最后由笔者进行统稿。各位编著者都是业界颇具影响的学者,大都在高校长期从事书法创作、教学与研究工作。如傅如明教授的书法创作多次获得中国书法最高奖——"兰亭奖";吴晓懿教授是清华大学的书法博士后;诸明月博士是知名的书法策展人;魏殿林副教授主持过国家社科基金项目,也是中国计量大学艺术与传播学院副院长。大家齐心协力,历经三年,终于完成了此书的编撰工作。

本教材付梓之际,特别感谢中国计量大学艺术与传播学院院长徐向纮教授对本书的编写和出版给予的大力支持和鼓励,以及朱关田、胡抗美两位前辈分别为本书题写的书名,言恭达、郭振有两位前辈分别为本书写的序言。另外,笔者在云南大学昌新国际艺术学院所带的三位硕士研究生王欢、张子千、金慧颖参与了第五、六章部分图片等材料的收集与整理工作,在此对他们的辛勤付出一并表示感谢。

在编写过程中,编者借鉴了前辈的研究成果以及当前的学术前沿成果,其中理论部分采用了著名学者金观涛先生的学术思想。技法部分则包含大量经典书法作品临摹示范的视频和图片,相信会给学生带来不同的书法学习体验。当然,囿于水平和时间,又是分头撰写,如出现讹误和缺失,还望专家和读者不吝赐教,以便再版时完善。

<div style="text-align:right">

倪旭前

2020年2月18日于湖上云栖山房

</div>

教师样书申请

尊敬的老师：

您好！感谢您选用清华大学出版社的教材！为方便教师选用教材，我们为您提供免费赠送样书服务。授课教师扫描下方二维码即可获取清华大学出版社教材电子书目。在线填写个人信息，经审核认证后即可获取所选教材。我们会第一时间为您寄送样书。

任课教师扫描二维码
可获取教材电子书目

 清华大学出版社

E-mail: tupfuwu@163.com　　　　　　网址：http://www.tup.com.cn/
电话：010-83470332/83470142　　　　传真：8610-83470107
地址：北京市海淀区双清路学研大厦B座508室　　邮编：100084